高等院校
美育通识课
系列教材

艺术鉴赏

第 3 版

李时　李伟权　编著

ART
APPRECIATION

清华大学出版社
北京

内 容 简 介

本书作为通识教育选修课程的配套教材，力求做到学术性与可读性、历史回顾与现实思考、总结过往与展望愿景的有机统一，旨在培养学生丰富的内心世界，提升学生的艺术修养和审美情趣，促进学生全面均衡发展，成为优秀的人力资源储备。

儒、道、禅融合的中国哲学与"天人二分"的西方哲学对艺术的演进以及人类内在精神的形成起着深刻而迥异的促进作用。本书以此为引论，首先讲述中西方艺术的发展历程、思维方式、鉴赏方法等方面；然后做分论，梳理艺术各门类样式的发展脉络，勾勒艺术各门类创造的大致景观，解读艺术各门类精神的神韵妙理，描述艺术各门类历史的经典成就。

本书可作为普通高等院校艺术通识课类、公共基础课类教材，也可作为社会各领域从事艺术研究与实践人员的参考书籍。

本书提供课件，请扫描封底二维码获取。

本书封面贴有清华大学出版社防伪标签，无标签者不得销售。
版权所有，侵权必究。举报：010-62782989，beiqinquan@tup.tsinghua.edu.cn。

图书在版编目(CIP)数据

艺术鉴赏/李时，李伟权编著. -- 3版. -- 北京：
清华大学出版社，2024.10 (2025.1重印). -- (高等院校美育通识课系列教材). -- ISBN 978-7-302-67457-3
Ⅰ．J05
中国国家版本馆CIP数据核字第2024A5X609号

责任编辑：施　猛　王　欢
封面设计：王　鹏
版式设计：方加青
责任校对：马遥遥
责任印制：杨　艳

出版发行：清华大学出版社
网　　址：https://www.tup.com.cn，https://www.wqxuetang.com
地　　址：北京清华大学学研大厦A座　　　　　邮　编：100084
社 总 机：010-83470000　　　　　　　　　　邮　购：010-62786544
投稿与读者服务：010-62776969，c-service@tup.tsinghua.edu.cn
质 量 反 馈：010-62772015，zhiliang@tup.tsinghua.edu.cn
印 装 者：三河市天利华印刷装订有限公司
经　　销：全国新华书店
开　　本：185mm×260mm　　　印　张：17　　　字　数：483千字
版　　次：2013年8月第1版　2024年10月第3版　印　次：2025年1月第2次印刷
定　　价：59.00元

产品编号：102967-01

前　言

艺术历史源远流长。

艺术品类灿若星河。

艺术中跳动的是鲜活生动的艺术心灵。

艺术中流淌的是生机勃勃的宇宙生命。

经由数千年的积累，人类艺术兼收并蓄、雍容浩瀚，浸润着人类文明厚重的文化底蕴，形成了或静谧唯美或飞扬激越的艺术气质，以深邃的哲理智慧、激昂的诗性精神、风流的艺术品貌滋养现代人的心灵。在如今这个多元化的泛审美时代中，欣赏艺术不仅可以陶冶情操，还可以启迪智慧，培养人格气质。

习近平总书记在党的二十大报告中指出："全面贯彻党的教育方针，落实立德树人根本任务，培养德智体美劳全面发展的社会主义建设者和接班人。"本教材以此为宗旨，秉承以德树人、以美育人的目标，融入思政教育的元素与艺术类课程改革不断深化的成果，力求为培养担当民族复兴大任、全面发展的时代新人发挥长效作用。

艺术深受哲学影响，中国哲学以儒、道、禅圆融通合为背景，儒家的浩然成就了中国艺术修己正心的理想情操，道家的超然成就了中国艺术崇尚自然适意的艺术气质，禅宗的淡泊成就了中国艺术从容平和的修养方式；西方哲学"天人二分"的主流意识成就了西方艺术的无穷活力。本教材阐述了中西哲学对艺术的形成与发展发挥的不同作用，并以此展开论述，介绍中西艺术发展历程、思维方式与鉴赏力培养，进而梳理艺术各门类的发展历程，分析艺术各门类呈现的审美特征，在此基础上进行经典案例鉴赏。在鉴赏部分，本教材分别从历史、审美、文化三个维度统一了体例结构，创新了"探赜索隐—量弘识高—生力无穷"的编选格局。

本书撰写分工如下：李时负责全书体例设计、统稿，撰写前言、第1章、第3章、第4章、第6章、第10章、第11章共六章的理论部分；李伟权统稿并撰写第2章、第5章、第7章、第8章和第9章共五章的理论部分和参考文献；李时、陈祉妹共同撰写第3章、第4章和第5章共三章的作品鉴赏部分；李伟权、刘莹共同撰写第6章、第7章和第8章共三章的作品鉴赏部分；李时、李澍昱共同撰写第9章、第10章共两章的作品鉴赏部分，李伟权、李澍昱共同撰

写第11章的作品鉴赏部分。

作者在撰写本书过程中，参阅了大量前人的学术著作与科研成果，在此深表谢意！

由于实际水平和研究深度有限，书中难免存在诸多谬见，希望广大读者批评指正。反馈邮箱：shim@tup.tsinghua.edu.cn。

<div style="text-align: right;">

作者

2024年1月

</div>

目　录

第1章　引论 ……………………………………………………………………………… 001
　　1.1　艺术发展历程 ………………………………………………………………… 001
　　1.2　艺术思维方式 ………………………………………………………………… 004
　　1.3　艺术鉴赏力培养 ……………………………………………………………… 005

第2章　境生象外　伏延千里——文学艺术 …………………………………………… 008
　　2.1　文学艺术概述 ………………………………………………………………… 008
　　2.2　文学艺术及各类文学体裁的审美特征 ……………………………………… 017
　　2.3　文学艺术的鉴赏常识 ………………………………………………………… 022

第3章　设身处境　虚实有致——戏剧艺术 …………………………………………… 030
　　3.1　戏剧艺术概述 ………………………………………………………………… 030
　　3.2　戏剧艺术的审美特征 ………………………………………………………… 035
　　3.3　戏剧艺术鉴赏常识 …………………………………………………………… 037
　　3.4　戏剧艺术经典作品鉴赏 ……………………………………………………… 042

第4章　线墨性灵　形色交辉——绘画艺术 …………………………………………… 057
　　4.1　绘画艺术概述 ………………………………………………………………… 057
　　4.2　绘画艺术的审美特征 ………………………………………………………… 060
　　4.3　绘画艺术鉴赏常识 …………………………………………………………… 063
　　4.4　绘画艺术经典作品鉴赏 ……………………………………………………… 070

第5章　弦音雅意　通达人心——音乐艺术 …………………………………………… 085
　　5.1　音乐艺术概述 ………………………………………………………………… 085
　　5.2　音乐艺术的审美特征 ………………………………………………………… 090
　　5.3　音乐艺术鉴赏常识 …………………………………………………………… 091
　　5.4　音乐艺术经典作品鉴赏 ……………………………………………………… 096

第6章 拙于叙事 长于宣情——舞蹈艺术 108
- 6.1 舞蹈艺术概述 108
- 6.2 舞蹈艺术的审美特征 111
- 6.3 舞蹈艺术鉴赏常识 113
- 6.4 舞蹈艺术经典作品鉴赏 120

第7章 时空百转 声画相济——影视艺术(上) 134
- 7.1 电影艺术概述 134
- 7.2 电影艺术的审美特征 137
- 7.3 电影艺术鉴赏常识 139
- 7.4 电影艺术经典作品鉴赏 149

第8章 时空百转 声画相济——影视艺术(下) 165
- 8.1 电视艺术概述 165
- 8.2 电视艺术的审美特征 167
- 8.3 电视艺术鉴赏常识 169
- 8.4 电视艺术经典作品鉴赏 174

第9章 凝固音乐 石质史书——建筑艺术 187
- 9.1 建筑艺术概述 187
- 9.2 建筑艺术的审美特征 191
- 9.3 建筑艺术鉴赏常识 193
- 9.4 建筑艺术经典作品鉴赏 200

第10章 笔墨横恣 行云流水——书法艺术 215
- 10.1 书法艺术概述 215
- 10.2 书法艺术的审美特征 218
- 10.3 书法艺术鉴赏常识 220
- 10.4 书法艺术经典作品鉴赏 230

第11章 俊采星驰 物华天宝——工艺 244
- 11.1 工艺概述 244
- 11.2 工艺的审美特征 245
- 11.3 工艺鉴赏类别 247
- 11.4 工艺经典作品鉴赏 253

参考文献 263

第1章 引论

1.1 艺术发展历程

1.1.1 中国艺术发展历程

中国艺术"撷天地之精华,原天地之大美",浸透着五千年文明古国厚重的文化底蕴,在儒、道、禅一统的大背景下产生并发展。

旧石器时代中晚期,磨制精致、形态各异的石器和骨器大量出现,中华民族艺术史由此拉开了帷幕,这一时期原始先民开始有意识地进行审美创造。发展到新石器时代,集绘画、雕饰、造型、文字于一体的彩陶艺术,成为当时艺术的主要样式,其蕴涵的文化特质与民俗风情上演了中华艺术史上朴拙又精练的第一幕。

自此,中国艺术高潮迭起,令人目不暇接、叹为观止。

商周时期,艺术主流样式为代表奴隶制文明的青铜艺术。青铜艺术具有规格巨大、造型古拙、纹饰精美的特征。这一时期还诞生了记录在甲骨文中的书法艺术,其图画性强、自成体系,与青铜编钟伴奏下用于占卜祭祀的歌舞艺术、音乐艺术一起,彰显着大气雄浑、气贯长虹的美学品貌。

春秋战国时期,华夏文化百家争鸣,和而不同,以儒、道思想为基础的艺术思维方式及价值取向成为艺术追求的理想品格。这一时期,艺术视野开阔,各门类开始细致分化成型,文学艺术以诗歌和散文见长,既有温润细腻的感性表达,又有庄重肃穆的理性展现;音乐艺术、歌舞艺术蕴含着丰富的社会意义,成为重大社会、政治、经济活动的主要表达手段;绘画艺术华美生动,形神兼备;戏剧艺术已经具备角色、行当、情节等基本元素;工艺领域出现了金银镶嵌、绳丝织编、漆器陶器,美不胜收。

秦汉时期,华夏一统,呈现波澜壮阔、雄迈磅礴的时代特征。反映在艺术上,诞生了以"世界第八大奇迹"——以兵马俑为代表的秦代雕塑艺术和以"马踏飞燕"为代表的秦汉青铜工艺,出现了文理缜密的汉赋、文采瑰丽的乐府以及中华乐曲经典作品《广陵散》与

《胡笳十八拍》，书法艺术中的小篆、章草、行书、楷书各体俱成，以壁、帛、石、木为材质的绘画艺术作品陆续出现，无不印证着中华艺术的枝繁叶茂。

魏晋六朝时期，社会动荡，士族阶层崛起，人物品评之风盛行，加之玄学思潮和佛教精神的注入，以及儒、道思想的固有影响，艺术摆脱世俗功利，形成超然旷达的审美品格，艺术家群体、派别与专业批评、理论大量涌现，造就了一个流派纷呈、风流兴盛的魏晋艺术时代。

隋唐时期，民族大融合，艺术兼容并蓄，呈现了中国艺术史上最为繁华灿烂、流光溢彩的景象，尤其发展到盛唐时期，艺术品类繁多，名家辈出。这一时期的艺术以雍容不凡的美学气度、丰婉绮丽的美学品貌、飞扬飘逸的艺术才思，让后人不断回望。

宋元时期，社会动荡复杂，艺术品貌时而低沉缠绵，时而慷慨激昂，呈现跳跃起伏的走势。艺术在朝代更迭的时代大背景下奏响了一组悲怆与狂喜、沉重与轻扬交织的乐章。总体看来，宋元时期的艺术依旧蓬勃而鲜活地发展着。

明清时期，资本主义萌芽，市民意识觉醒，人们积极地参与艺术创作，艺术逐渐平民化，反映世俗民情，描述生活真实，以批判现实主义精神和略带伤感的情绪打造着中华艺术的品格。

近代中国旧学术消沉，新学术未振，艺术曾一度陷入停滞不前的状态。其后蓬勃兴起的新文化运动，将本民族艺术放在世界艺术的广阔背景之中，走上了一条中西比较的道路。中国艺术经由现、当代多层次、多方面的比较发展，兼收并畜，博采众长，形成了独特的艺术品格、思维方式和价值取向。中国艺术的形式基于东方特有的宇宙观与人生观，是在中国人在心灵最深处与世界交流的结果，也是中国人直接领悟到的物态天趣。

当代中国艺术身处科技飞速发展、人工智能技术大规模普及、社会经济模式日臻成熟、文化产业初具规模、大众传播媒介广泛应用的时代，充满着理性气息，灌注着东方智慧，交织着历史时代的变迁，更具丰富的价值内涵与强劲的表现张力，其思想性达到了前所未有的深度。此外，在自由多元的融媒体语境下，当代艺术顺势而为，兼收并蓄，以开放的心态、开阔的眼界，接纳并整合新兴艺术，越发注重休闲性、游戏性和娱乐性，极具平民化特征，有着很强的内生力，其传播与辐射范围更为广泛。

受市场环境的影响，中国艺术在"商业性"和"艺术性"中寻求辩证统一，进一步完善美学品格与审美趣味，实现了经济效益和文化效应的同步共振，呈现多元化、绩效化、互动化、人文化的发展趋势。在过度商业化、缺少学养及人文关怀的时代症候下，中国当代艺术具有弘扬中华优秀传统文化的历史内涵和精神力量，肩负着讲好中国故事和传播中国声音的神圣使命，给人以鼓舞和信心，促使社会更趋和谐，向创造美好未来的终极目标迈进。

1.1.2　西方艺术发展历程

西方艺术通常指以欧洲艺术为中心而形成的艺术。西方艺术在主客对立的逻辑前提下揭开序幕，在人类历史的进程中彰显着独特的发展规律和美学追求。

古典德国时期，黑格尔通过对艺术史的考察，把艺术的发展分为三个阶段，即"象征型艺术""古典型艺术"和"浪漫型艺术"，并得出结论，人类的一切艺术都是从象征开始

的。纵观西方艺术的发展，基本上遵循这一规律。象征型艺术侧重主观表现，重"意象"；古典型艺术侧重客观再现，重"典型"；浪漫型艺术也侧重主观表现。西方艺术观念在逐渐形成的过程中，走向写实与模拟，注重典型化、科学化。

从观念、材质和表现手法发展演变的角度来看，西方艺术自旧石器时代开始，当时人们尚未定居，过着游荡的生活，制作的器具十分粗糙，艺术观念也很淡薄，当时的艺术形式主要表现为文身、挂饰和图腾等，可谓西方艺术史的"蒙昧阶段"。进入旧石器时代晚期后，西方艺术以线条作为基本的造型手段，具有丰富、神秘的象征意味。当时形成的原始艺术主要有岩画、洞窟壁画、石雕、玉雕、骨雕、挂饰、文身、巨石建筑以及原始歌舞等，蔚为壮观。这一时期的西方艺术很难真实地再现客观世界和人类社会，表现方法大多为建立在感性基础之上的抽象和象征。

自进入文明社会后至公元4世纪，随着时间的推移，西方艺术求真写实的艺术追求与特征越发明显。以古希腊罗马艺术为代表，包括柏拉图、亚里士多德盛赞的诗歌、戏剧、乐舞艺术和以古希腊雕塑为主的古希腊造型艺术，呈现不断成熟的趋势。这一时期的西方艺术以神话体系为背景，在内容、形式方面与神话密切相关。

公元4世纪，从古罗马艺术衰微以后，直到公元13世纪文艺复兴前的西方艺术，以欧洲中世纪基督教艺术为主，有着成熟的宗教背景，因而被称为宗教艺术。这一时期，东西方艺术此盛彼衰，形成一个互逆发展过程，欧洲正经历中世纪艺术衰退的漫漫长夜时，东方艺术却显示出蓬勃发展的势头，尤其是中国，从魏晋到唐宋的中国艺术奠定了其作为东方艺术代表的基础。

从公元13世纪欧洲文艺复兴运动兴起之后，直到19世纪末现代派艺术诞生前的西方艺术，主要指包括古典音乐和话剧在内的欧洲文艺复兴时期的艺术。这一时期，殖民扩张导致政治、经济的巨大变革，给西方艺术发展带来巨大的影响。西方艺术凭借其创作和理论成就，在人类艺术的发展潮流中开始建立无可争辩的强势话语权。此时期的西方艺术以面向人生、回归世俗为背景，在内容和形式方面转而指向人类自身。

公元19世纪末，以莫奈、马内等人及其作品为代表的印象派绘画成为现代艺术的开端。现代艺术最突出的特征是将艺术家的主体性强调到无以复加的地步。随着印象派艺术的发展，后印象主义代表人物，如赛尚、梵高、高更等艺术家，在创作中开始由关注主观感受向关注主体性方面演变。之后陆续出现了表现主义、原始主义、立体主义、野兽派、达达主义、未来主义、新古典主义等流派，以及现代舞、荒诞戏剧、摇滚乐等艺术形式。这些现代艺术一反19世纪以前追求再现的真实、尚美且重技法训练的艺术传统，以表现自我情感、心绪、观念为最终目的，以求新、求异为艺术追求，艺术表现形式以变形、抽象等为主。

进入20世纪以后，伴随着欧美资本主义的迅猛发展和西方殖民主义的扩张，人类艺术逐渐形成以西方艺术为中心的发展格局，非西方艺术在现代艺术的洪流中处于从属地位，西方艺术有着强势的话语权。

在21世纪的当代社会，随着时代环境的巨大改变，东西方文化艺术交流的不断发展，人们的艺术视角、艺术观念以及审美情趣也在快速变化。在世界艺术格局中，西方艺术体系与东方艺术体系并存，共同描述着人类的生命状态，创造着人类的社会生活，标志着人类文化和智慧的最高成就。人们通过鉴赏艺术作品，体悟人类艺术的意义和价值。

1.2 艺术思维方式

1.2.1 中国艺术思维方式

中国艺术源于中华民族的基本哲学观念，源于中国古人根本的宇宙生命意识。中国艺术崇尚无所拘束，其思维方式是感性体验式的，寄寓于偶尔的直觉与趣味，以华夏文化中儒、道、禅三大哲学思想为构成基石，以写意性的独特认知方式和思维方法形成意象，从而开拓广阔的中国艺术天地。

以"仁"为思想核心的儒家哲学，充满对现世人生的关注，主张自修，还要推己及人，经统治阶级的肯定与宣扬，对世人的思想观念、思维方式、行为习俗与民族文化心理等方面产生了深远的影响，形成了中国艺术中和谐精神和道德教化的内涵。儒家哲学思想强调人的成长和社会的完善要通过艺术的方式与途径完成，把中国艺术上升为修身养性的手段，并赋予其崇高的道德使命。

以"自然"为思想核心的道家哲学，从本源上立论，强调自然而然、顺其自然。道家哲学思想不重视现实功利，追求以内在的精神舒展为人生目的，注重在自然中感受心灵愉悦与人格超逸，超越外在世界的束缚，建构人格本体，确立生命个体价值。老庄提出的"朴素""齐物""无为"等美学范畴与"原天地之大美"的审美体悟成为中国艺术的精神追求和创作方式。

以"不离不染"为思维方式的禅宗哲学强调冥思顿悟，主张以静坐思考的方法，进行纯直觉的体验和内心的反思，当得到触发而融会贯通之后，思想境界即刻得到升华，达到"顿悟"的境界。这种思维方式影响了中国艺术以直觉观照与内心感悟为特征的形成过程。

由上所述，儒、道、禅互补性地构成了中国艺术的哲学根基，使中国艺术具有独特的东方品格与美学特质。

1.2.2 西方艺术思维方式

每一种历史悠久的艺术都有博大精深的思想根基。西方艺术基于西方哲学"天人二分"的思维方式，更崇尚自由。人们对大自然的探索、认知、征服、改造，更好地促进了西方艺术的发展。

古希腊毕达哥拉斯学派认为"数是一切事物的原则""美是和谐的比例"，并提出"黄金分割定律"，古希腊哲学家提出艺术"模仿说"，这些理论为西方造型艺术提供了科学理论依据，对西方艺术发展产生了很大的影响。基于艺术形象与其所反映的现实世界的关系，纵观西方艺术漫长的发展历程，西方艺术以对物象具象化的"写实"为目标，追求形象的逼真再现，重在对物象进行逼真化的塑造。

总之，西方艺术追求严谨的概念、严密的推论，这促使西方艺术以重科学理性和逻辑分析的方式给自身以确切、明晰的定位，并使用逼真写实、形象生动的艺术语言进行表达，深得人类艺术的精髓。

1.3 艺术鉴赏力培养

1.3.1 艺术鉴赏的意义

理论、艺术、宗教、实践、精神是人类掌握客观世界的基本方式。其中，艺术是人类运用感性直觉掌握世界的一种方式。艺术诞生后，人类就有了精神家园。艺术的生成是各民族、各区域审美形式的集中体现。艺术使人类超越了自身的现实境遇，实现了审美理想，人类的生存因艺术的存在而丰富多彩。各门类艺术以其特有的情怀、思维方式、价值取向、美学风格相互区分，彰显各自成熟完备、圆融绝妙的美学品貌，博大精深又独树一帜，为世人所赞叹、欣赏。

艺术鉴赏，是鉴赏者以哲学思想为鉴赏基础，从审美经验与艺术心理的独特视角进行的一种精神活动。鉴赏者首先通过艺术的外在形式激发情绪、情感上的审美感知，产生审美欢愉，从而在思想层面被吸引、感染、震撼，进而引发鉴赏者对于人生、历史、宇宙等深邃思想意蕴的领悟，这种领悟最终升华为鉴赏者发自内心的喜悦。在这个过程中，鉴赏者的心灵得到净化和超越，人格得以完善和提升。

在今天市场与审美泛化的双重语境下，人们的物质生活水平空前提高，物质文明与精神文明之间出现了极大的反差。艺术鉴赏对弘扬优秀的人类传统文化，塑造适应社会发展的文化价值观念，建构符合时代的大众审美标准都有重大意义。艺术鉴赏可以提升人们在日常生活中的多元化审美趣味，可以引导公众"诗意地栖居"在和谐的国度里。

1.3.2 艺术鉴赏的主体准备与活动过程

艺术鉴赏主体的能力受到社会实践、文化教养、成长背景、教育环境、才情资质、知识储备、民族文化、民俗心理等多方面条件的影响与制约。作为艺术鉴赏者，应注意不断地提升与强化各种能力。

在进行艺术鉴赏时，面对艺术文本，鉴赏主体会产生特有的思维、观念与审美动机，在视野中形成一种鉴赏期待，如果艺术文本内容与鉴赏主体在社会生活中形成的审美趣味、情感倾向、人生理想相一致，鉴赏主体便会心领神会，产生共鸣，释放追求真、善、美的天性，摆脱世俗困扰和私欲的束缚，进入一种超凡旷达、多姿多彩的艺术境界；反之，如果艺

术文本内容与鉴赏主体在社会生活中形成的审美趣味、情感倾向、人生理想不一致，审美主体将会基于自身的审美鉴赏力，按照自己的鉴赏动机进行二度创作。这一艺术再创作的过程，能够开阔视野、启迪智慧，激发鉴赏主体的能动性，有助于鉴赏主体建构自由的人格。

总之，艺术鉴赏以直观的感性形象作用于人类思维构成中的感性思维，既可以使人追求真、善、美，摒弃假、恶、丑；又可以使人欣赏自然，热爱生活；还可以启迪人的认知能力、感悟能力，挖掘个人潜能，拓展感性思维能力，使人成为道德化的个人，使人具备完善的人格、健康的心理、健全的智力及创新的能力。

1.3.3　提升艺术鉴赏力的方法

艺术鉴赏，是鉴赏主体通过对艺术形式的直观把握与悉心体验，感受艺术的形式美与表现力，体味其文化内涵，引起精神愉悦的一种审美活动。艺术鉴赏是鉴赏主体全面心理机制共同参与审美活动的复杂过程。提升艺术鉴赏力的方法有以下几种。

1. 从形式美入手，置身其内与超然物外

任何艺术都具备一定的外在形式，艺术的形式美具有相对独立的审美特性。鉴赏艺术，首先要从艺术文本的形式美入手。人们走进艺术，首先接触到的是具有规律性和目的性的艺术活动形式。艺术鉴赏者能够感受到形式层面诸因素的和谐统一，领略到人的本质力量的强大，欣赏到按照美的组合规律创造的、具有情感意味的形式，但是艺术鉴赏绝非仅停留于此，还要突破外在形式进入内容层面。艺术鉴赏者应超越艺术文本的形式，运用审美经验领悟艺术涵盖的耐人寻味的内容，引发艺术共鸣。在这个过程中，艺术鉴赏者的审美修养与能力得到认可，个人的自由价值得到充分肯定。

2. 注重艺术技巧与媒介方式

艺术家在对生活的长期探索和生命体验积累的过程中，产生独到的审美认知，根据自己的创作意图与动机进行艺术构思，而后选择恰当的媒介方式，使用合情合理的艺术技巧、表现手段来展现艺术。艺术技巧与媒介方式是艺术家审美情思、审美观念的表现，也具有审美属性。艺术种类繁多，每一个艺术种类都是通过独特的艺术技巧与媒介方式来表现艺术创作理念的。所以，研究艺术技巧与媒介方式是一种重要的艺术鉴赏方法。鉴赏者只有正确地识别、把握艺术技巧与媒介方式，才能真正地走进艺术，感受艺术的境界。

3. 观照文化积淀与时代症候

经历史传承，带有民族和国家优秀文化基因的艺术，已形成高自觉性和极致化的艺术标准和美学品格，呈现经典性特征。艺术的经典价值是历史生成的价值，是历史在曲折中发展的长久的积淀，是历史统合作用的结果，它建立在无数前人努力的基础之上，呈现强劲的原动力。鉴赏艺术时，鉴赏者要把具体的艺术文本放置于所处的时代、历史、文化的大背景中，才能真正领略艺术的精髓，品味艺术的审美价值。所以，艺术鉴赏一定要以时代的文化

条件为基础，脱离了特定的时代症候以及社会的文化积淀，艺术鉴赏活动无异于空中楼阁。

4. 探寻独创之处与艺术个性

艺术家以所处时代的文化、历史、民俗等元素为背景，从自身的生活实际和人生经历出发，将审美创造活动具化为最终的艺术作品。由于人生际遇是不可复制的，每一件艺术作品都具备独创之处与独特个性。艺术家的每一次创造活动，都是一次从内视内省、自我修正到自我提升的成长过程。即使是同一位艺术家，其不同时期的创作也具有独创性与首创性。在艺术鉴赏中，每一件艺术作品的风格个性、技巧样式及其所蕴含的审美情趣独树一帜，鉴赏者应客观冷静，不流于情绪化，有的放矢地把握艺术作品的独创之处与艺术个性，这是艺术鉴赏的要义。

5. 提升艺术素养与人格实现

艺术创造出的意境传递出艺术家的生命感悟，通过艺术鉴赏，鉴赏者得于心而会于意，能够想象并创造出更广阔的空间，体味艺术彰显出的无穷的审美意趣。在艺术鉴赏过程中，鉴赏者的艺术素养逐步得以提升。在审美泛化的时代，艺术鉴赏已成为一种群体性的审美活动。艺术为审美活动提供了普遍有效的理解方式和价值原则，能够满足人们精神世界的审美需要。艺术以满足人的精神诉求为主，关注人的生命状态，高扬人性的光辉，是现代人自我塑造和自我实现的一种形式和表现。人们面对艺术时，自觉按照"美的规律"鉴赏，又反观自身，从而潜移默化地随着社会的发展而不断提升审美意识，逐步成为追求生命完美，知、情、意和谐统一的完整个体。

第2章　境生象外　伏延千里
——文学艺术

2.1　文学艺术概述

2.1.1　文学艺术界定

　　文学艺术，是通过文字这种表现媒介来抒发情感、表达思想的一种文化样式，是具有社会审美意识形态性质，能够凝聚个体体验、沟通人际情感交流的语言艺术。文学艺术源于人类对自身生存状态、生存实践的审美化表现，它以情感为中心，通过虚构、想象等手段体现对现实形态的价值判断和审美评价。

　　按时间划分，文学可分为古代文学、近代文学、现代文学、当代文学；按照载体划分，文学可分为口头文学和书面文学；按照地域划分，文学可分为亚洲文学、欧洲文学、美洲文学等。最常见的划分方式是以体裁分类，根据文学作品在形象塑造、内容结构、语言运用、表现手法等方面的不同，可以把文学作品分为诗歌、散文、小说、戏剧四大类。

2.1.2　文学艺术发展历程

1. 中国文学艺术发展历程

　　在中国文学数千年的历史进程中，雅俗互动、兼容并蓄，出现了众多才华横溢、以文言志的优秀作家，他们创作了大量风格独特、个性鲜明的优秀作品，绵延不断地书写着生命的力量和人性的光辉。

　　追根溯源，文学源头不能详辨，凭借历史零散的片段，可上溯至生产力水平低下的远古时代。当时文字尚未产生，但已开始流传神话传说和远古歌谣等口头文学，可称之为传说时期的文学。之后出现的甲骨文和青铜器铭文将这些口口相传的文学记录下来，成为中国书面文学诞生的标志。

先秦文学以诗歌、散文等为主要文体，历经原始社会和夏、商、周三代奴隶制社会以及封建社会(早期)三个阶段，成为中国文学的源头。先秦诗歌以《诗经》《楚辞》为代表，散文以《左传》《国语》《战国策》和诸子散文等为代表。

夏、商时期，文学发展与原始宗教紧密相连，文学主要用于吟颂祖先、祈福祭祀。《山海经》中记载，《九歌》得于"天"，是用于祭天的歌谣。《商书》中的《盘庚》记录了盘庚迁都时的训辞。

我国最早的诗歌总集《诗经》是先秦文学最重要的作品。《诗经》反映了奴隶制社会广阔沧桑的社会生活，揭露了剥削阶级的罪恶，表现了人民大众的思想感情，开创了我国现实主义文学传统；赋、比、兴的运用，开启了我国古典诗歌创作的基本手法，对形成中国古代诗歌注重"意境"的表现传统具有重要作用。《诗经》是我国诗歌艺术之祖。

《诗经》以后的三百年间，是理性思维发展的时代，是哲学、历史散文畅行的时代。在这一时期，出现了中国文学史上第一位伟大的诗人屈原，他的作品表现出卓越的思想与人格、强烈的爱国精神以及不屈不挠的斗争精神。屈原的代表作有《离骚》《天问》《招魂》《哀郢》《怀沙》等。屈原的出现，开创了诗歌从民间创作进入文人创作的先河，对文学的自我淳化起到积极作用。屈原在楚地歌谣形式的基础上以全新的创作风格创作的《楚辞》，成为中国文学史上第一部浪漫主义诗歌总集，与《诗经》并称为"风骚"，垂范后世。

先秦散文分为历史散文和诸子散文，形成了古代文学"文以致用"的创作基因，揭开了我国古代文学的辉煌篇章。在这一时期，文、史、哲尚未分化，百家争鸣的局面促使哲学、文学齐头并进，实现了由原始文化向理性文化的转变。文学家们开始剖析人生、关注政治，各家自持学说主张、著书立说，大力宣传自家思想。《论语》《孟子》是儒家的经典之作，前者平易感人而极富哲理性，后者激越犀利而极富鼓动性；《老子》《庄子》是道家的经典之作，前者言简意赅而极富思辨性，后者汪洋恣肆而极富浪漫性；《墨子》《韩非子》是墨家和法家的经典之作，前者朴实谨严而极富逻辑性，后者透彻精辟而极富政治性。《左传》《国语》《战国策》是这一时期用平易文体写成的历史散文，《左传》叙事详细，是我国第一部编年体史书；《国语》偏重记言，是我国第一部国别体史书；《战国策》因刻画人物个性鲜明及描写技巧娴熟，成为这一时期极富价值的一部历史散文。

在中国文学史上，秦汉文学是文学发展的第二阶段。秦王朝实行焚书坑儒的文化专制政策，导致该时期的文学发展几近停滞。这一时期的代表作品有李斯的《谏逐客书》，该作品精警凝练，生动奔放，顺应时代潮流，具有深远的现实影响。

两汉时期的国力增强，文化政策有了重大调整，文学创作如雨后春笋般生机勃勃，无论是作品数量还是思想深度、艺术水平都达到新高度，堪为后世文学创作典范。

汉代文学以汉赋、乐府民歌和散文为代表。代表作家有贾谊、晁错、司马迁等。两汉文学在散文和诗歌方面取得的成就为后期建安文学的兴起奠定了基础。

汉赋是一种独特的文体，介于诗歌和散文之间，它是散文化的诗、诗化的散文，成为汉代文学的标志。"赋"作为文体名称，最早出现于荀子的《赋篇》。按内容和表现形式的不同，赋可分为骚体赋、散体大赋和抒情小赋。骚体赋兴盛于西汉前期，内容上侧重抒情，形式上尚未脱离楚辞形迹。贾谊是汉代第一位卓有成就的作家，其骚体赋代表作有《吊屈原

赋》《鹏鸟赋》。散体大赋兴盛于西汉中期，内容上侧重状物叙事，结构宏大，篇幅较长。枚乘是散体大赋的开创者，司马相如将散体大赋创作推向高潮，此外西汉后期的扬雄、东汉的班固等都是这一时期极负盛名的辞赋家。抒情小赋始于东汉中期，内容上侧重咏物和抒情，篇幅短小精巧，文辞别致清新，它象征着赋体文学变革的完成。张衡以《归田赋》成为汉代抒情小赋的开山之人，赵壹和蔡邕是继张衡之后抒情小赋作家中的佼佼者，赵壹的《刺世疾邪赋》成为批判现实的代表作。汉赋有音韵而不入乐，骈散不拘、韵否不定，善于铺陈夸饰，继承了儒家诗教的传统，重视讽刺的力量。

汉乐府民歌以民间创作和叙事诗的形式给诗坛注入新鲜血液，为文人诗歌创作提供了可借鉴的范例和推动力。在我国诗歌发展史上，汉乐府民歌是继《诗经》和《楚辞》之后第三个重要的成就，它酝酿了五言诗的产生。东汉文人五言诗是在东汉乐府民歌的基础上产生和发展起来的，今存无名氏的《古诗十九首》是东汉文人五言诗的代表作品。乐府民歌以叙事铺陈见长，语言富于生活气息，采用以五言、杂言为主的句式，以高超的艺术造诣，开创了我国抒情诗的新风格。

以司马迁的《史记》为代表的历史散文创作，是两汉文学的又一成就。《史记》以"不虚美，不隐恶"的"实录"精神，记述了我国上自传说中的皇帝、下至汉武帝时期的三千年历史。《史记》开创了中国纪传体史书的体例，是我国传记文学的典范，鲁迅用"史家之绝唱，无韵之离骚"高度评价其杰出的史学和文学成就。班固的《汉书》是汉代另一部历史巨著，是我国第一部纪传体断代史，与《史记》《后汉书》《三国志》合称为"四史"。

魏晋南北朝时期，政治动荡，人们开始探寻生命的价值和意义。文学走向自觉的时代，文学作品传递出浓郁的忧患意识、苦闷情感和自我意识。以"三曹"(曹操、曹丕、曹植)为代表的建安文学取得突出的成绩。建安文学以悲凉慷慨、刚健有力的创作风格，被后人评为"建安风骨"或"建安风力"。另一类文人不与统治者"同流合污"，主张遗世独立的生活态度，创作了大量恬淡自然的田园诗。其中，被称为"田园诗之祖"的陶渊明，以现实生活为题材，抒发自己对宁静闲适的田园生活的热爱，开创了文人诗歌创作的新领域，对唐代山水田园诗影响很大。

魏晋南北朝时期的辞赋题材更为广泛，抒情成分更为鲜明，曹植、王粲、左思、鲍照等人是这一时期的代表。其中，曹植的《洛神赋》字字珠玑，在艺术方面卓有成就。散文也有很大发展，诸葛亮的《出师表》、曹丕的《典论》、陶渊明的《桃花源记》、陈寿的《三国志》、李密的《陈情表》、王羲之的《兰亭集序》等都是传世名作。

这一时期还出现了志怪小说和轶事小说，前者以干宝的《搜神记》为代表，后者以刘义庆的《世说新语》为代表。在文学理论方面，刘勰的《文心雕龙》和钟嵘的《诗品》堪称划时代的巨著。

唐代文学空前繁荣，诗歌、散文、小说等方面的作家及作品数量之多、成就之高、影响之大，都是前所未有的。

唐代诗歌登上了中国古典诗歌的顶峰，唐代也成为中国诗歌史上的黄金时代。初、盛、中、晚各期名家辈出，大家纷呈。初唐时期，王勃、杨炯、卢照邻和骆宾王被称为"初唐四杰"，上承汉魏风骨，力扫齐梁浮艳颓风，使唐诗由艳情转向现实，由靡靡之音变为清朗健

康的歌咏。盛唐时期，以王维、孟浩然等人为代表的山水田园诗派，诗境幽美，艺术精湛，上承陶渊明、谢灵运而别开生面。以高适、岑参、王昌龄等人为代表的边塞诗派，诗风刚健，韵味深长。这一时期还出现了李白和杜甫两位诗坛巨人，在中国诗歌史上被誉为"双子星座"。李白史称"诗仙"，其诗歌豪放飘逸；杜甫史称"诗圣"，其诗歌号称"诗史"，风格沉郁顿挫。中唐时期，诗歌主流转向现实主义，出现了以白居易、元稹为代表的新乐府诗人，以及韩愈、刘禹锡、柳宗元、贾岛和李贺等杰出的诗人。白居易是唐代创作诗量最大的诗人；元稹是新乐府运动的中坚力量，与白居易并称"元白"；韩愈位于"唐宋八大家"之首，是唐代最杰出的散文家，也是位大诗人；刘禹锡的咏史怀古诗最为后人所称道；柳宗元是中唐著名的诗人，也是著名的散文家；李贺人称"鬼才"，是一位才华横溢的诗人。到了晚唐，诗风带有浓郁的感伤色彩，杜牧和李商隐是这一时期的代表，世称"小李杜"。杜牧长于七绝，风格俊爽高绝，可与盛唐"七绝圣手"王昌龄齐名；李商隐诗风富丽华艳，以爱情诗独擅胜场。

散文是唐代文苑的又一重大收获，唐代古文运动是中国散文发展史上一次重要的文学革新运动。中唐时期，古文运动的领袖韩愈、柳宗元犹如并峙的双峰，在众多散文作家中脱颖而出，是继司马迁之后最优秀的两位散文家。他们以"文以载道"为核心，要求写作时去掉陈旧言辞，强调创造革新，提倡真切自然。晚唐文人作品中，值得一提的是罗隐、皮日休、陆龟蒙等人所写的批判现实的小品文，鲁迅曾赞之为"一塌糊涂的泥塘里的光彩和锋芒"。

唐代传奇是唐代文人创作的文言短篇小说，其结构更为完整，情节更为复杂，人物形象更为鲜明。唐代传奇的出现标志着中国古典小说的成熟发展。

词又名"长短句"，萌芽于隋唐之际，兴于晚唐五代，极盛于宋代。词起源于民间，敦煌曲子词是现存最早的民间词。西蜀词坛和南唐词坛是五代时期的两大著名词坛。西蜀词坛以"花间词派"为中心，"花间词派"以中国第一部文人词总集《花间集》而得名，温庭筠被称为"花间词派"之鼻祖。南唐词坛的代表人物是南唐后主李煜，其后期作品感慨遥深，形象真切，语言质朴洗练，其艺术成就在中国词史上占有不可替代的一席之地。

在宋代文学中，成就最为辉煌的当属宋词，唐诗、宋词堪称中国文学的双璧。北宋初期，晏殊词风雍容娴雅，风格柔婉。范仲淹词作宏大开阔，沉郁苍凉，开创了宋代的边塞诗派。柳永是北宋第一位专力写词的作家，其创作了大量的慢词。苏轼是宋代的散文家、诗人、词豪，其散文与欧阳修并称"欧苏"，诗歌与黄庭坚并称"苏黄"，词与辛弃疾并称"苏辛"，他代表了北宋文学的最高成就。苏轼开创了豪放词派，词风高歌入云，逸怀浩气，给宋词带来了新气象。秦观的词融情入景，词境凄婉柔美，对宋代婉约派词人有直接影响。周邦彦是北宋婉约派词人的集大成者，其词艺趋于精美化。两宋之交出现了我国古代杰出的巾帼词人李清照，她的词化俗为雅，发清新之思，柔中有刚，感人心魄。南宋最伟大的爱国主义词人当推辛弃疾，他对东坡词的豪放风格加以继承并发展，风格苍凉悲壮。姜夔是南宋格律派词人的代表，词风清空婉丽，在艺术上冠绝一时。

宋诗带有散文化倾向。欧阳修是宋代诗文革新运动的领袖，他倡导平易流畅、注重气骨、长于思理的诗风，为宋诗开拓出一条新路。苏轼的诗笔力雄健，气势奔放，发展了"以

文为诗"的宋诗特色。黄庭坚是江西诗派的创始人，推崇杜甫的现实主义风格。陆游是南宋最伟大的爱国诗人，其诗风以豪放雄浑为主，将爱国主义诗歌推向了一个高峰。南宋后期还出现了"永嘉四灵"(徐照、赵师秀、翁卷、徐玑)和江湖诗派代表人物有刘克庄、戴复古、姜夔，诗作重于个人抒情和对田园生活的赞咏，诗格比较浮弱，现实感不强。宋末的文天祥、汪元量等人所创作的爱国诗篇慷慨激昂，为这一时期的诗坛抹上最后一道光彩。

宋代散文在形式、内容、语言等方面都有了新的发展，范仲淹、欧阳修、苏洵、苏轼、苏辙、王安石、曾巩等是这一时期著名的散文家。唐代的韩愈、柳宗元，宋代的欧阳修、苏洵、苏轼、苏辙、王安石、曾巩被后世尊崇为"唐宋八大家"，其作品一直是后人学习古代散文的典范。此外，两宋理学盛行，理学家以周敦颐、程颢、程颐、朱熹等为代表。

宋代小说在唐代讲唱文学的基础上，演化产生了反映城市居民思想和生活的白话小说——话本，话本逐渐成为古代小说的主要形式，这是中国小说史上的一次重大变迁。

同时期的辽金文学是在北方少数民族游牧文化与中原汉文化交流融合的背景下发展起来的，主要特征表现为北方文学的质朴中兼有南方文学的情致。元好问是金代第一大作家，创作了许多沉郁而悲愤的诗词。董解元的《西厢记诸宫调》在结构安排、叙事手段、人物心理刻画、语言运用等方面较之以前有很大突破，为元代王实甫写作《西厢记》奠定了丰厚的创作基础。

中国文学由雅到俗的转变开始于宋代，至元代迎来通俗文学的大发展时期。元曲是元代文学的主流，包括杂剧和散曲。杂剧是戏剧，标志着元代文学的最高成就。元杂剧以其独特的艺术风格、形式体制以及高度的社会历史价值，开辟了我国戏剧文学的黄金时代。关汉卿是元杂剧的奠基人和典范作家，其最杰出的作品首推《窦娥冤》。王实甫的《西厢记》是元杂剧中一颗璀璨夺目的艺术明珠，在民间广泛流传。其他著名的杂剧作家有白朴、马致远、郑光祖、纪君祥、康进之等，代表作品分别是《梧桐雨》《汉宫秋》《倩女离魂》《赵氏孤儿》《李逵负荆》等。关汉卿、马致远、白朴、郑光祖合称为"元曲四大家"。到了元末，杂剧衰微，南戏盛行并逐渐发展成为一种较为成熟的戏剧样式。《琵琶记》《拜月亭》等一批优秀作品的出现，标志着南戏已取代杂剧走向兴盛，并为明清传奇的兴起奠定了基础。

元代还出现了一种当时非常流行的雅俗共赏的新抒情诗体——散曲，有小令和套数两种形式。散曲生动活泼，通俗易懂，具有浓厚的市民通俗文学色彩，给诗坛注入了一股清新的气息。散曲作家在前期以关汉卿和马致远为代表，其作品风格多样，既有民间艺术的自然本色，又不乏文采；后期以张可久和乔吉为代表，其作品趋于雅正典丽。

与成就卓著的元曲创作相比，元代正统诗文的创作相对衰落，没有出现杰出的作家和作品。

长篇章回小说是由宋元讲史话本发展而来的一种小说形式，诞生于明代，代表作品有罗贯中的历史演义小说《三国演义》、施耐庵的英雄传奇小说《水浒传》、吴承恩的神魔小说《西游记》、兰陵笑笑生的世情小说《金瓶梅》等。这些风格迥异的长篇巨著的问世，开创了中国长篇小说的创作热潮。

明代的白话短篇小说是宋元话本的延续和发展，其主要形式是拟话本。冯梦龙整理并出

版的《喻世明言》《警世通言》和《醒世恒言》，以及凌濛初编著的《初刻拍案惊奇》《二刻拍案惊奇》，合称"三言"和"两拍"，代表了中国古代白话短篇小说的最高成就。

在诗文领域，明代的诗文作者在艺术观念和方法上很少创新。诗歌创作以刘基、高启、陈子龙等诗人，以及"前七子"(李梦阳、何景明、徐祯卿、边贡、康海、王九思、王庭相)、"后七子"(李攀龙、王世贞、谢榛、宗臣、梁有誉、徐中行、吴国伦)、"吴中四才子"(祝允明、唐寅、文徵明和徐祯卿)、"公安派"(代表人物有袁宏道及其兄袁宗道、弟袁中道)等流派为代表。散文创作以宋濂、刘基等散文家，以及"唐宋派"的主要人物归有光为代表。

明末小品文是明代散文中颇见光彩的一部分。小品文吸收了唐代散文的精髓，并融入魏晋南北朝的笔记文的谐趣和隽永，具有独特的艺术魅力，代表人物有张岱等。

清代是中国古代文学史上最后一个重要的阶段。小说、戏剧继明代之后又取得了巨大的成就，诗、词、散文、骈文领域作家众多，流派林立。中国古代文学进入了全面总结的时期。

清代的小说创作在思想性和艺术性方面都达到了新的高度。就长篇小说而言，曹雪芹的《红楼梦》成为我国古典小说的艺术高峰，另一部有代表性的长篇巨著是吴敬梓的《儒林外史》；就短篇小说而言，最优秀作品的当属蒲松龄所著的《聊斋志异》。

清代是唐代以后诗歌创作的复兴时期，名家迭出，流派众多。钱谦益、吴伟业被誉为"清诗的开山宗匠"。王士祯创立"神韵说"，有"清代第一诗人"之称。此外，黄宗羲、顾炎武、郑燮、袁牧等人的作品也较有特色。

经过元、明的中衰以后，词至清代又呈中兴气象。陈维崧、朱彝尊、纳兰性德被称为"清初三大家"，三人探讨创作之风特盛，且词作丰富。清中叶以后，以张惠言、周济为代表的"常州词派"，在词坛上较有影响，且影响直达近代。

后世对清中期的散文评价较高。清中叶出现的著名散文流派——"桐城派"文学成就最高，讲究作文"义法"，以"清真雅正"风格为宗，代表人物有方苞、刘大櫆和姚鼐。清代骈文也呈复兴之势，并产生了陈维崧、袁牧、洪亮吉、汪中等一批骈体文作家。

中国近代文学是指1840年鸦片战争爆发至1919年五四运动前夕的文学。在这一时期，文学充分发挥其为政治服务的功能，被进步作家有意识地当成政治斗争的武器。这一时期的诗歌、散文、小说，不同程度地反映爱国主义和民主主义思想，形式较之以前也更加自由、平易、通俗。

在诗歌领域，前期以龚自珍、魏源等人为代表；中期以梁启超、黄遵宪、康有为等人为代表，作品大多富于时代色彩，洋溢着昂扬热烈的爱国感情；后期以秋瑾、柳亚子为代表，作品强烈批判封建文化和礼法，宣传民主主义。

近代散文在新旧文化的斗争盘结中呈现十分复杂的局面，散文创作以严复的《吴芝英传》和章炳麟的《革命军序》为代表。

近代小说中，狎邪小说和侠义公案小说在初期占主导地位，格调平庸；后期谴责小说盛行起来，代表作有李宝嘉的《官场现形记》、吴沃尧的《二十年目睹之怪现状》、刘鹗的《老残游记》以及曾朴的《孽海花》，被合称为"晚清四大谴责小说"。

五四新文化运动在中国文学史上划出了鲜明的界线，作为新文化运动的重要组成部分，文学革命把中国文学从古典推进现代。鲁迅的《狂人日记》是新文学诞生的标志。

新文学运动推动了白话文的普及。1917年1月，胡适在《新青年》发表了《文学改良刍议》，文中提出要确认白话文学在中国文学史上的正宗地位。同时受外国文学思潮的影响，大量的文学社团如雨后春笋般涌现，如新月社、文学研究会、湖畔诗社、创造社。

这一时期，最早发生变化的是诗歌创作，呈现多元化的发展局面。胡适、郭沫若、徐志摩、闻一多等作家学习西方诗歌风格，直白表达内心，确立了白话诗的统治地位，创造了一个自由体新诗的时代。

五四运动以后，小说创作获得了长足发展，关心社会人生、抒发心灵苦闷、探寻社会出路，成为作家们关注的焦点。1902年，梁启超发起"小说界革命"，认为小说是"文学之最上乘"。作家冰心发表了《斯人独憔悴》等，正式开创了"问题小说"的风气，掀起一股小说"题材热"。鲁迅的《狂人日记》是一部具有划时代意义的作品，是中国现代白话小说的发端之作。鲁迅是开现代乡土小说风气的大师，其作品《孔乙己》《风波》《故乡》为后来的乡土作家建立了规范。鲁迅对"乡土小说"的含义加以界定，他认为"乡土小说"是指靠回忆重组来描写，带有浓重的乡土气息和地方色彩的小说。郁达夫的小说以抒情为主、情节为次，其小说主人公大多是"零余者"(即五四时期一部分歧路彷徨的知识青年)，是被压迫、被损害的弱者，郁达夫的小说带有独特的感伤美和病态美。

虽然动荡的社会给这一时期的文学作品带来了深刻的尘世印痕，但作家们的灵感、智慧、气质和胸襟令文学作品具备了极强的艺术美感，涌现出一批中国现代白话文文学的经典之作。

1949年，中华人民共和国成立，中国文学揭开了全新的篇章，进入了当代文学阶段。

1949年至"文化大革命"前的文学主题是"歌颂"。作家用笔触歌颂波澜壮阔的革命现实，成为历史的记录者与推动者。这一时期的代表作品有杜鹏程的《保卫延安》、吴强的《红日》、曲波的《林海雪原》、梁斌的《红旗谱》、杨沫的《青春之歌》、罗广斌和杨益言的《红岩》、周立波的《山乡巨变》、李晓明和韩安庆的《平原枪声》、浩然的《艳阳天》等。

"文化大革命"时期，文学艺术受到巨大冲击。这一时期，仅有《艳阳天》等小说公开出版，出现了手抄本小说，以张扬的《第二次握手》和赵振开的《波动》为代表。这一时期，诗歌创作主要表达对社会的深刻思考，注重从中外诗歌中汲取营养，逐渐形成了"白洋淀诗群"。

"文化大革命"结束后，文学创作打破思想禁锢，迎来了创作井喷期。刘心武的《班主任》促进了伤痕文学和反思文学的兴盛，文学在社会学层面的思考充分体现了作家在政治上的敏感和对改革的热切期望。朦胧诗和经历变革的王蒙小说在文艺理论界引起了激烈的争论。汪曾祺的短篇小说《受戒》体现出散文化、风俗化和唯美化的特点，对20世纪80年代的小说创作的潜在影响巨大。20世纪80年代末，以贾平凹、陈忠实为代表的陕西作家群异军突起，出版了8部长篇小说，其中《废都》《白鹿原》引起了社会广泛关注。以王蒙和王朔为一方，张炜和张承志为另一方，双方对整个社会的市场化及因此给中国文化带来的冲击和变化，发表了迥然不同的观感。

20世纪90年代是中国文学发展的主要历史时期，文学进入了一个以关切现实人生、高扬个体感性和追求人文精神为主要思想的深入发展阶段。在小说创作领域，出现了具有多种

内涵的作品，新写实小说、先锋小说、女性小说、历史小说、反腐题材小说等，都表现了作家对社会生活的深刻反省。这一时期，散文创作进入了创作的高峰期，以余秋雨的"文化散文"为代表。

王朔小说和新写实小说出现之后，文学逐渐向娱乐性和世俗性转变，给文学界带来了一定的冲击，引起了"雅""俗"之争。通俗文学遭到了学界的一些评判，但其阅读量之大不容置疑。自20世纪80年代以来，我国港台文学作品广为流传，代表作家有金庸、古龙、亦舒、三毛、琼瑶等。1998年，蔡智恒率先在网络上发表《第一次的亲密接触》，成为在数字媒介影响下文学转型的标志，网络文学迅速崛起。2008年，中国作家协会开展了网络文学十年盘点活动，这是主流文学对网络文学的肯定，参与的网络作品多达1700本，网络文学从此正式走上中国文学的舞台。

如今，互联网技术和新媒体发展在很大程度上改变了文学生态，大力推动了以网络小说为代表的网络文学蓬勃发展，使其成为重要的文学现象。在文化管理部门和文艺机构的宣传鼓励下，网络作家将视角投射到传统文化上，从神话故事、历史人物和现实生活的感人事迹中汲取养料，创作出大量彰显中国精神的文学精品。中国作协网络文学中心把网络文学作品纳入学术研究和批评视野，推动了中国网络文学精品化、主流化的进程不断加快。海外传播规模也在逐步扩大，网络文学的全球化传播已经成为中国文化海外传播的重要途径。

如今，人工智能技术快速发展，未来文学领域将孕育新的业态，将会有内容更丰富的作品大量涌现，推动文学艺术获得新发展。

2. 外国文学艺术发展历程

外国文学艺术发端于古希腊时期，记录了西方人类争取生存自由的开始。在原始社会和奴隶制社会初期，人类与自然的矛盾，人为生存而斗争，部落之间的冲突，都通过文学艺术的方式反映在希腊神话、荷马史诗、古希腊悲剧及喜剧中。这一时期的文学作品大部分以神话为题材，包含一个自然神的庞大系统，可以称为"神话文学"。

西方文学艺术中研究神祇的形象，实际上是人类反观自己的结果。在中世纪文学艺术发展中，西方人类在宗教神学统治下争取心灵自由，出现了英雄史诗、骑士文学、市民文学等样式。这种带有反宗教神学倾向的艺术成果，闪耀着人类文明的光辉。其中，但丁的《神曲》较为突出，其创作目的是鼓励人们追求幸福而不是教会利益，体现出以人为本的精神，成为外国文学史上的经典。

中世纪宗教神学是古希腊原始古朴的思想向消极倾向的嬗变，而文艺复兴运动的蓬勃兴起，则是古希腊原始古朴的思想向积极倾向的发展。经过中世纪漫长的黑暗统治，文学艺术在新时代推陈出新，冲破了封建统治和宗教神学的束缚，人类生命得以复苏，个性自由、精神解放、天赋人权等新意识成为这一时期的文学艺术主要内容。薄伽丘的《十日谈》被誉为欧洲第一部现实主义著作，堪称与但丁的《神曲》互为辉映的"人曲"，揭开了欧洲文艺复兴运动的序幕。拉伯雷的《巨人传》把人文主义精神人格化，从形体上和思想上形成了突破禁锢和要求解放的文学新特征。塞万提斯的《唐·吉诃德》作为反骑士小说，讽刺了中世纪末灭亡的骑士制度和骑士精神。莎士比亚更以其《哈姆雷特》等不朽著作，彰显了人文主义

的思想，发出这一伟大时代的最强音。

经由古典主义文学的过渡后，西方文学史迎来了继文艺复兴之后传播人类新理性意识的启蒙运动文学与浪漫主义文学新阶段。启蒙运动文学是新兴资产阶级通过文学艺术反对宗教神学和封建独裁的斗争产物。启蒙运动是文艺复兴的延续，为欧洲资产阶级革命做好了思想准备。法国的孟德斯鸠、伏尔泰、狄德罗、卢梭、博马舍，英国的笛福、斯威夫特、菲尔丁，德国的莱辛、席勒和歌德借助文学艺术形式，既宣扬了人类思想体系理论，又再现了生活各个侧面的形象。

浪漫主义文学是指欧洲资产阶级革命时代的西方文学。浪漫主义文学掀起了一次群众性的文艺思潮。这一时期出现了华兹华斯、柯勒律治、夏多布里昂、茹科夫斯基、雨果、拜伦、雪莱、普希金等作家，给文学艺术理论和实践带来了非凡的创新意义。雨果的著名论点"浪漫主义的真正定义不过是文学上的自由主义而已"代表了时代心声。反对伪古典主义，更成为这一阶段文学艺术的一场重大革新，使后世文学作家受益匪浅。

从19世纪30年代到20世纪早期，现实主义文学盛行。现实主义文学涉及界限分明的前后两大文学思潮，一是19世纪的批判现实主义文学思潮，从1830年左右英法资产阶级获得统治权开始直至十月革命前夕；二是20世纪的社会主义现实主义文学思潮，从十月革命前夕到1991年的苏联解体。19世纪初期，大量作家冷静理智地观察并思考现实，以文学艺术为武器，真实地揭示社会矛盾，深刻地暴露金钱罪恶，表现出愤世嫉俗的批判倾向，诞生了批判现实主义文学。代表作品有司汤达的《红与黑》、雨果的《悲惨世界》、巴尔扎克的《高老头》、福楼拜的《包法利夫人》、莫泊桑的《羊脂球》、罗曼·罗兰的《约翰·克利斯朵夫》、狄更斯的《艰难时世》、萨克雷的《名利场》、夏绿蒂·勃朗特的《简·爱》、哈代的《德伯家的苔丝》。俄国的批判现实主义文学不同于西欧，其作品多反映农奴制的没落和城市沙皇官僚的腐败，表现革命分子的觉醒、小人物的命运等，其思想主旨是关注社会前途和人的价值，探索俄国的出路，代表作品有普希金的《叶甫盖尼·奥涅金》、屠格涅夫的《罗亭》、冈察洛夫的《奥勃洛摩夫》、果戈里的《死魂灵》、契诃夫的《套中人》、列夫·托尔斯泰的《战争与和平》《安娜·卡列尼娜》和《复活》。社会主义现实主义文学是随着十月革命的胜利，世界历史进入新阶段的必然产物。社会主义现实主义文学思潮从19世纪末期发轫，理论纲领在20世纪30年代形成，被苏联全国第一次作家代表大会确定为文学创作和文学批评的指导方针。理论纲领要求作家树立共产主义世界观，学习马克思主义；作品要再现生活真实，刻画从事社会主义革命和建设的一代新人。代表作品有高尔基的《母亲》、尼·奥斯特洛夫斯基的《钢铁是怎样炼成的》、阿·托尔斯泰的《苦难的历程》、法捷耶夫的《青年近卫军》、肖洛霍夫的《静静的顿河》等。

20世纪的外国文学呈现多元化格局。20世纪初，批判现实主义文学还在流行，社会主义现实主义文学开始兴起，现代主义文学也于其中产生，从而形成了三大主要思潮互相排斥又彼此渗透的局面。现代主义文学由多个具体流派松散组合而成，各流派的思想倾向和美学主张的共同点是向传统理性观念发起挑战，旨在表现意识之下的深层情感和探索心理的深层真实，在艺术形式上追求新奇鲜见的手段和技巧。第二次世界大战后，在后工业社会、后现代社会条件下诞生的后现代主义文学，是在现代主义文学衰落之后崛起的新流派，它既延续

了现代主义文学思潮又有所超越，多年来一直是外国文学界，也是我国文学界的前沿研究课题，尚无定论。这一时期，作家受弗洛伊德的精神分析学和荣格的心理学的影响至深，作品的主旨在于开掘个体的深邃的精神世界，尤重表达人类意识领域和潜意识领域的个体真实。这一时期代表作品较多，在象征主义方面，有波德莱尔的《恶之花》、艾略特的《荒原》等；在表现主义方面，有卡夫卡的《变形记》、奥尼尔的《毛猿》等；在意识流小说方面，有普鲁斯特的《追忆似水年华》、乔伊斯的《尤利西斯》、福克纳的《喧哗与骚动》等；在超现实主义方面，有布勒东、艾吕雅的诗歌；在存在主义方面，有萨特的《厌恶》、加缪的《局外人》等；在新小说派方面，有阿兰·罗伯-格里耶的《橡皮》、萨洛特的《马尔特罗》等。

跨世纪的外国文学艺术仍然遵循着人类精神解放和心灵自由的道路前进，现实主义、浪漫主义和后现代主义的汇流共处，呈现既冲撞又融合、既排斥又渗透的多元发展状态。

2.2 文学艺术及各类文学体裁的审美特征

2.2.1 文学艺术的审美特征

1. 塑造艺术形象的间接性

在众多艺术门类中，文学艺术是作品最多元、历史最悠久、内涵最丰富的艺术形式。

文学艺术以语言为媒介塑造艺术形象，反映社会生活，表现思想感情和审美理想。文学艺术是语言构筑的意象世界，又称为"语言艺术"。语言是文学的第一要素，也是文学的基本材料，作家通过语言这一思想的物质形式，传达并记录对情感的体验感受和对生命意义的理性思考。

文学艺术运用语言来传达情感，其所塑造的艺术形象需要读者通过阅读文本、产生想象来能建立，因此，文学艺术具有间接性的特点。具体来讲，文学艺术借助语言媒介塑造的艺术形象不能直接呈现在读者面前，读者只能通过调动自己的生活阅历，积极展开活跃的想象和联想，在头脑中呈现栩栩如生的形象画面，才能感知和把握文学作品中的艺术形象。因此，文学艺术又称为"想象的艺术"。文学艺术借助语言媒介来塑造艺术形象，虽不能直接作用于读者的感官，却能够激发读者的想象，从而产生如闻其声、如见其人、如临其境的审美效果。

2. 反映社会生活的广阔性

文学艺术用语言作为媒介来塑造艺术形象，由于语言媒介具有能动、自由的特性，文学艺术不受物质世界的限制和束缚，所呈现的内容广阔而自由，实现了时空的无限延伸，一如中国晋代著名文学家陆机在《文赋》中所写的"笼天地于形内，挫万物于笔端"。

语言能够全方位、多角度地展现广阔而复杂的社会生活，完整地把握和反映宇宙万事万物的各个侧面和各种属性。德国美学家莱辛论及诗歌与绘画的不同时说过，语言艺术和造型艺术的不同就在于，后者作为一种空间艺术，只能表现最小限度的时间，即某个瞬间，而语言艺术却可以表现动态的事物，可以不受空间的局限去叙述过程。可见，语言有令其他艺术望尘莫及的能动性和自由性，文学艺术涉及的题材内容广泛繁复，古今纵横，无论是生活微末还是各色人物，都可以在文学作品中得到展现。

3. 抒发思想感情的深刻性

语言作为人类交流思想感情的工具，可以明确传达政治思想观点、伦理道德观点、哲学观点、经济观点等创作者的主体意识，因此以语言为载体的文学艺术，是最富有思想感情的艺术。

语言在表达思想感情方面的艺术表现力强大。文学艺术再现社会生活矛盾时，一方面进行生动细致的感性描写，另一方面进行深刻复杂的理性揭示，读者通过阅读文学作品，能够感受到形象塑造、思想发展、感情变化、个性生成等。文学作品包含作家的主观情感。抒情诗、抒情散文等情感类文学离不开情感，小说、散文、剧本等叙事类文学同样蕴藏着作家炽热的感情，作家或通过作品中的人物对话和行动间接地传达情感，或通过叙述、抒情、评论等直接抒发思想感情。文学的情感性越强烈，其艺术感染力越浓烈，更能激发读者深刻领悟作品蕴藏的思想内涵。

4. 创造审美意象的自由性

文学艺术以语言塑造审美意象。作家在创造审美意象时，可以突破客观世界具体物质的束缚，纵横驰骋，自由自在地创作，最终实现"神与物游"。读者在鉴赏作品时，可以充分调动自身联想的积极性，进行审美意象的再创造。因此，文学审美呈现自由和多元性，审美主体的主观感受因时、因地、因人而发生变化，不同的读者会有不同的想象与再创造，形成不同的审美意象。正如中国古代诗词中的花鸟鱼虫、山河日月，诗人不做具体的特征刻画，只是给人以整体印象，读者也不必具体把握，只需尽情地体味与想象，无限广度的美感空间铺展开来，生命个体就能体味变化无穷的宇宙世界。

5. 表现内心世界的丰富性

人的内心世界丰富复杂、细腻深刻、变幻不定，很难准确地描述。音乐、舞蹈、绘画、建筑等艺术手段受到表现媒介的束缚，可能难以完全表现艺术目的，而文学艺术更适宜反映人们的思想活动及其完整过程。文学作品不仅可以通过描绘人物的言行举止等来展现人物的内心世界，而且可以抛开人物外在的形象和行为，直接揭示人物复杂而丰富的精神世界，向人的内心世界深处挖掘，通过人物内心独白把难以言尽或不可言说的心理感受尽可能地表达出来，从而揭示人物内心最复杂、最丰富、最隐秘的情感变化。

2.2.2 文学体裁的审美特征

1. 诗歌的审美特征

1) 强烈的抒情美

诗歌是最早出现的文学体裁，它在产生初期与音乐、舞蹈紧密相连。《毛诗序》论诗时说："诗者，志之所之也，在心为志，发言为诗。情动于中而形于言，言之不足，故嗟叹之；嗟叹之不足，故咏歌之；咏歌之不足，又不觉手之舞之，足之蹈之也。"班固在《汉书·艺文志》中诠释《尚书》的"诗言志，歌咏言"时也谈道："故哀乐之心感，而歌咏之声发。诵其言谓之诗，咏其声谓之歌。"由此可见，早期的诗歌与音乐舞蹈是混同在一起的，都是情感的直抒胸臆。

作家在文学作品中倾注了感情，对此，诗歌表现得最为强烈和充沛。感情是诗歌的核心与生命，有限的诗句中奔腾着作家无限的艺术情思。没有情，无以谈诗，不抒真情，就算不得诗人，正如苏轼论诗"赋诗必此诗，定知非诗人"，强调诗歌不仅包括艺术形象呈现，而且包括艺术形象所暗示和引发的浓厚情感。

2) 幽远的意境美

诗歌强调抒情，但其情感的表达方式并不是直接宣泄和呐喊，诗歌通常凭借幽远的意境显现情感。王昌龄在《诗格》中说："诗有三境，一曰物境，二曰情境，三曰意境。"其中"物境"是客观的景物之境，"情境"是主观的情感之境，"意境"则是作者的主观思想感情与客观描绘的图景高度融合在一起而形成的艺术境界，是诗歌艺术所追求的最高境界。"意"即情，"境"即景，"境"是基础，"意"是主导，创造意境的过程是通过想象和联想，将抒情主体的情感与客观世界的意象交融在一起的艺术过程。

诗歌的意境是大美无言，寓情于境。优秀的诗篇总是通过意境把诗人潜藏其中的至美至真的情感呈现在读者面前。诗歌艺术能够营造令人陶醉的意境，读者在阅读和赏析的过程中能够感受和领悟作品中的虚实相生、物我相通及深邃幽远的境界。

3) 精致的语言美

诗歌要在一定尺幅之内充分表情达意，所以用词必须鲜明、洗练，具有表现力。因此，相较于小说、戏剧和散文，诗歌更重视语言的锤炼。综观古今中外，在诗歌创作上成就卓著的名家，无不一丝不苟地锤字炼句、精益求精。

诗歌讲究语言的韵律。韵律的第一要素是韵脚，中国古诗词把韵脚有无看成决定诗文成败、雅俗的关键。从古至今，除了某些自由诗和散文诗之外，诗歌都讲究押韵。韵律的第二要素是节奏，反映在诗歌中就是句式。句式使诗歌的节奏变得抑扬顿挫，如同悦耳的音乐节奏。韵律的第三要素是平仄格式。平仄格式是对诗句中每个位置的语词声调的特殊规定，如违背规则就不是严格意义上的诗歌。

2. 散文的审美特征

1) 广泛多样的题材内容彰显散文独特之美

散文在内容方面的"散",主要指散文的题材丰富多样,取材异常广泛,古今中外社会生活中的一切有意义的人、事、物都可以囊括在散文描写的范畴之中。人情世故之叙述,自然美景之描绘,风土人情之反映,花鸟鱼虫之细摹,国际风云之审视,大千世界万事万物,无所不包,无所不容,可谓"行云流水皆成文,嬉笑怒骂也成章"。

散文题材无比广泛,不同作家的散文风格彰显出独特之美。中国文学艺术中,散文的风格各家纷呈,沈从文的散文氤氲温润,林贤治的散文持论正大,郁达夫的散文兼具江南的悲凉和北方的豪爽,梁实秋的散文自由洒脱,林语堂的散文睿智通达,巴金的散文天然自成,冰心的散文清丽典雅,都给人留下深刻的印象。

2) "形散神聚"的结构形式彰显散文自由之美

与其他文学体裁相比,散文的篇章结构更灵活自由。散文可以像诗歌一样抒发强烈的感情,营造充满诗意的空间,却不必讲究格式的严整和韵律节奏的严格;散文可以像小说一样描写人物,叙述事件,却不必讲究故事情节的完整和人物刻画的集中。散文是一种自由活泼的文学样式,形式开放灵活,样式不拘一格。散文以丰富多彩的表现手法,实现"形散神聚"的审美结构。散文可以抒情,可以叙事,可以描写,可以议论,还可以兼采并用。在历史和现实的时空交错中,将虚构世界与现实社会相连,时而远涉古代,时而跨及未来,意到笔随,这就是散文结构形式的"散",实际上是"散"而不散,"散"中有"聚",即"形散而神聚"。散文的"神",指文章的主题思想。散文可将所有散取的素材贯穿起来,将所有散乱的感情聚合起来,收放自如。

3) 天然真实的生活语言彰显散文舒展之美

一篇散文,通常是作家内心精神世界最为真实的表达。散文不仅是一种艺术形式,也是一种彰显生命自由的载体。散文是对生活状态的叙述、对生活方式的表达、对生命体验的抒发。在散文中,作家可以用最亲切的口吻来抒发心灵和性情,也可以用最真实的方式来书写内心和情感。述说真话、叙述事实,是散文的重要特征,散文的生活化的语言充分体现了散文"真"的特点。在散文中,作家使用平易的语言表达真挚的情愫,传达对生活的深刻感悟。

散文语言的舒展,表现为"疏散"的形式。相较于诗歌语言来说,散文语言是一种简洁朴实、不讲究押韵的自然语言;相较于小说语言来说,散文语言是一种收放自如、不讲究叙事艺术和策略的舒展语言。散文行文疏散而优美,语言情真意切,丝丝入扣,更容易吸引读者细细品味。

3. 小说的审美特征

1) 细致而多角度地刻画人物

人类是社会生活的主体和主宰,小说以反映以人为中心的纷繁复杂的社会生活、再现

社会生活的原貌、揭示社会生活的本质为主旨，这就决定了小说以形形色色的人物为描写对象。在社会生活中，人是丰富的统一体，不仅有行为、神态等动态的外在活动，还有思维意识等微妙的内心活动。人是一切社会关系的总和，在现实生活中，作为个体的人必定要与不同思想、地位、性格、命运的他人形成复杂的社会关系。因此，细致地刻画丰富的人物形象便成为小说文学艺术突出的特征。

与诗歌、散文相比，小说不仅能细致地展现人物的举止言谈等外部形态，而且能把笔触延伸到人物的内心世界。通过深层心理描写来塑造有血有肉的人物形象，多角度地呈现人物的内心世界，这是小说独具的艺术特色，其他文体难以企及。从特定环境中的活动到不同环境中的行为，从物质生活到精神领域，从个人性情到社会关系，小说不受时间和空间的限制，可以从各个角度进行挖掘，交叉使用各种艺术手段进行刻画。

2) 完整而多变地铺叙情节

小说要细致且多角度地刻画人物性格，需要借助完整而多变的故事情节，因为人物的个性通常要在具体的矛盾冲突中才能表现出来。矛盾冲突越激烈，人物的个性越能充分地表现出来。因此，优秀的小说作品有着完整而多变的故事情节，一般完整且连贯地呈现"开端、发展、高潮、结局"的模式，人物的个性变化能够得到饱满、充分、立体的展示。

较之叙事诗和叙事散文，小说的情节更为完整、复杂和连贯。叙事诗一般受韵律的限制，故事情节虽然完整，但很难实现小说错综复杂的布局；叙事散文一般受素材真实性的限制，篇幅虽然有所加长，但布局的复杂性和情节的连贯性也无法和小说相比。唯有小说，能够比上述文学样式更为全面、细致地刻画人物的思想性格，展现人物的关系和命运变化，尤其是长篇小说，往往头绪纷繁，主线、副线交叉出现，情节跌宕起伏，能够更为完整地表现错综复杂的生活事件和矛盾冲突，更加广泛地反映社会生活。

3) 具体而生动地描写环境

小说要刻画人物性格，要叙述故事情节，就必须描写具体的环境，因为人总是在一定的环境中生存、活动的，事件也总是在一定的环境中得以发生、发展的。只有生动地描写环境，才能真实地表现人物的性格和事件的特征，才能深刻地揭示人物活动和矛盾冲突发生、发展的原因和背景。小说一般通过对典型环境的具体描写，来展开情节，刻画人物。人的成长环境不同，个性必然产生差异，小说中的典型环境，是人物活动的舞台、人物性格形成的基础以及情节发展的依托。环境是小说不可或缺的因素，具体而生动地描写环境是小说的重要特点。

一般来说，典型环境包括人物所处的时代氛围、复杂人际关系形成的社会环境和活动场所、自然景物等生活环境。作家将这些因素汇集在一起，在小说中真实而细腻地再现现实生活氛围。

2.3 文学艺术的鉴赏常识

2.3.1 中国古代诗词格律

1. 诗

1) 诗的分类

中国古典诗歌门类众多，体式纷纭。以句式分类，可分为四言诗、五言诗、七言诗、乐府诗、格律诗等多种形式。概而言之，诗可大致分为两大类，即古体诗和近体诗。

古体诗和近体诗的概念都形成于唐代，两者相对而言。古体诗又称古诗或古风，是唐人对唐代以前诗人所写的格律自由的诗歌的统称。古体诗不讲究平仄、对仗，押韵较自由，篇幅长短不限。古体诗包括四言诗、五言诗、七言诗、杂言体诗、楚辞体诗、乐府诗、歌行体诗等。五言诗简称五古，七言诗简称七古，三五七言兼用者，一般也算七古。唐代以后，四言诗已少见，通常只分为五言、七言两类。近体诗又称今体诗或格律诗，是唐代形成的律诗和绝句的通称。近体诗是唐代以后的主要诗体，在句数、字数、平仄、对仗、押韵等方面都有严格的限制，包括律诗、绝句、排律三大类。

2) 近体诗的格律规定

绝句每首四句，律诗每首一般八句，超过八句的律诗称为排律或长律，句数必须是双数。近体诗句式有五言、六言、七言三种，绝句指七绝和五绝，律诗指七律和五律。排律一般为五言，七言较少。律诗通常为八句，每两句为一联，共计四联。第一联(第一、二句)为首联，第二联(第三、四句)为颔联，第三联(第五、六句)为颈联，第四联(第七、八句)为尾联。每联的上句称为出句，下句称为对句。

近体诗的"平"指现代汉语中的阴平和阳平，"仄"指现代汉语的上声、去声和古代汉语的入声。近体诗有较为严格的平仄规则，音律抑扬顿挫，富于节奏感和音乐美，读起来朗朗上口。具体来说，每句字字必须平仄相间，同联上下两句必须平仄相对，联与联之间必须平仄相粘。无论是绝句还是律诗，都要按照平仄相间的原理调配诗中每字的声调，也要以粘对循环的原理组接诗中各句，因而古人在具体创作中形成了较为严格的诗歌平仄格式，但也有变通的地方。一般可以笼统地将平仄格式概括为"一、三、五不论，二、四、六分明"，即在一般句子中，第一、三、五个字可平可仄，第二、四、六个字要严格按平仄规则安排。

近体诗并非每一联都用对仗，一般首联、尾联不用对仗，而颔联和颈联要求一联诗中的出句与对句句法结构一致，处于同一位置的词语词性相同，即名词对名词、动词对动词、副词对副词、名词性短语对名词性短语、动词性短语对动词性短语等。对仗有工对、宽对之分。工对要求比较严格，如数字对数字、颜色对颜色、草木对草木、山水对山水等；宽对要求比较宽松，同一词性不需要严格区分小类的对应，只要求句子结构成分相对应，如体词(名词、代词)对体词、谓词(动词、形容词)对谓词等。律诗的对仗大多为半工半宽，绝对的

工对和宽对不太多。

近体诗押韵的位置(韵脚)是固定的,律诗押韵的位置在第二、四、六、八句上,绝句押韵的位置在第二、四句上,必须逢双押韵,大多押平声韵,而且用韵严格,必须一韵到底,邻韵不能通押。首句可以押韵也可以不押韵,一般来说,五绝、五律的首句以不押韵者为多,而七绝、七律的首句则以押韵者为多。关于唐宋近体诗的用韵,可参考清代韵书《诗韵集成》《诗韵合璧》等。

2. 词

1) 词的分类

词是诗的别体,是唐代兴起的一种新的文学样式,极盛于宋代。词又称曲子词、乐府、乐章、长短句、诗余等,是诗歌与音乐结合而成的一种新型格律诗。按照不同的标准,词可以分为不同的种类。

按照篇幅长短的不同,词可以分为小令、中调、长调三个类别。五十八字以内的词为小令,五十九至九十字的词为中调,九十一字以上的词为长调。按此标准的分类因习用已久,沿用至今。

按照分片情况的不同,词可以分为单调、双调、三叠、四叠四种结构。只有一段的词称为单调,有两段的词称为双调,有三段或四段的词称为三叠或四叠。在各种体段中,以双调词最为常见。

按拍节快慢的不同,词可以分为令、引、近、慢四个种类。令,也称小令,字数较少,节拍较短;引,以小令微而引长之,故名,一般每片六拍;近,以音调相近,从而引长,故名;慢,引而愈长,即慢曲、慢调,每片八拍,节奏舒缓。

2) 词的句式

词的句式大多参差不齐,短者为一字句,长者达十一字,因此,词又名长短句。词中的五字句,与近体诗中的五言,在句法上往往不同,其结构特点被概括为"上一下四"。从阅读节奏来看,"一"被称为"一字逗",就是把五字句分解为第一个字单独念,后四个字连起来念;从词语文义来看,"一"被称为"领字",领字多为动词或副词,必须是去声字,主要起统领下文的作用。

3) 词的押韵

词的声韵的规定比近体诗更为复杂和严格。用字要分平仄,每个词调都有其特殊的押韵规定,有的要押平韵,有的要押仄韵,有的要平仄韵兼押,有的要平仄韵交替,还有的要押句中韵。后人对宋词的用韵情况研究颇深,并进行详细的归纳,现在比较通行的词韵著作是清代戈载所编的《词林正韵》。

4) 词调、词牌和词谱

词调本指写词时所依据的曲调,后人把每一种词调加以概括,从而建立各种词调的平仄格式。词牌是词的格式名称,每首词都有一个词牌,一般来说,词牌并不是词的题目,只是填词所依据的格式。到了宋代,一些词人常在词牌下面另加题目,或写上一段小序,以表明词的内容大意。词共有一千多种格式,有的时候几个格式合用一个词牌,有的时候同一个格

式有几个名称，因此，词牌呈现名目众多、格律纷繁等特点。不同的词牌在字句、平仄、押韵方面都有不同的规定。当各种词牌的字句、平仄、押韵等大致定型后，后人把每一个词调的作品汇集在一起，对平仄、句法加以概括并建立了相应的平仄格式，称为词谱。古人照谱填写，所以常把创作词称为"填词"。现有词谱中，清代人万树编写的《词律》和王奕清等人编写的《钦定词谱》内容比较完备，今人龙榆生编写的《唐宋词格律》比较简明实用。

2.3.2　中国古代主要诗派

1. 建安风骨

汉魏之际，以曹氏父子(曹操、曹丕、曹植)和建安七子(孔融、陈琳、王粲、徐干、阮瑀、应玚、刘桢)为核心形成了主要作家群，其诗文有着鲜明的时代特色，普遍采用五言形式，以风骨遒劲而著称，并有慷慨悲凉的明朗刚健之气，形成了"建安风骨"的艺术风貌，被后人尊为典范。

曹氏父子是建安文坛的领袖人物，成就最高。曹操的诗文将建安文学感情深挚、气韵沉雄的基调表现得最为典型；曹植的诗文"骨气奇高、词采华茂"；曹丕的诗文抒情叙事兼善，大多婉约纤细、悱恻缠绵，闪耀着与众不同的光芒。建安文学时期是"文学的自觉时代"，是中国诗歌史上的辉煌时代，诗歌、辞赋及散文都取得了长足的发展，兴起了中国文学史上第一次文人诗的高潮，对中国文学艺术的发展产生了深远的影响。

2. 山水田园诗派

山水田园诗派是盛唐时期的两大诗派之一，继承和发展了晋、宋以来陶渊明的田园诗和谢灵运、谢朓等人的山水诗的创作传统，形成了具有共同题材内容和相近艺术风格的诗歌流派。此派诗歌多采用五言古体和五言律绝的形式创作，以静谧的自然山水或悠闲的农村田园生活为吟咏对象，描绘出一种田园牧歌式的生活，借以表现诗人崇尚自然、返璞归真的情趣，抒写归隐生活的闲情逸致。山水田园诗的特点为"一切景语皆情语"，诗人将自身的主观情愫融入笔下的田园山水之中，借景抒情，情景交融，写景状物工致传神，从而形成了色彩自然淡雅、意境淡远闲适、格局宏大、气象万千的独特风格。山水田园诗派的代表人物有盛唐时期的王维、孟浩然、储光羲、常建等，以及中唐时期的韦应物、柳宗元等，其中以王维和孟浩然的成就最高。

王维是盛唐山水田园诗派的代表人物，继承和发扬了谢灵运开创的山水诗而独树一帜。王维既是诗人，又是画家，作品诗中有画，画中有诗，以他人难以企及的静美心态观览万物，他代表了中国山水田园诗成就的高峰。王维生前身后均享有盛名，有"天下文宗""诗佛"的美称，对后人影响巨大。

孟浩然也是盛唐山水田园诗派的代表人物，是唐代第一个大量写作山水田园诗的诗人，他将旅愁乡思的情怀融入游历所见的山水景色或家乡自然风光之中。孟浩然的田园诗平淡自然，抒写自己隐居生活的高雅情怀和闲情逸致，不乏恬淡的艺术美和淳朴的生活美。孟浩

然的诗歌大部分为五言短篇,朴素而有思致,他善于将个人的主观感受和情感意蕴融入清淡朴实的语言之中,创造出清远拔俗、飘逸清旷的艺术境界,蕴含浓厚的情致韵味。

3. 边塞诗派

边塞诗派是盛唐诗歌的主要流派之一。该派诗人大多有边塞生活体验,作品大多情词慷慨、意境雄浑,具有北方豪侠气概和大唐盛世豪放气势,给人一种奋发进取、蓬勃向上的精神力量。边塞诗派创作多采用七言歌行和七言绝句的形式,结合壮阔苍凉、绚丽多彩的边境景象,将投笔请缨、抗敌御侮的壮志豪情表现得细腻而深刻,同时也客观地反映了征人离妇的悲怨及戍边将士生活的艰苦。该派诗人以高适、岑参、李颀、王昌龄较为知名,其中高适、岑参的成就最高。

高适是边塞诗派的领军人物,其诗作笔力雄浑深刻,气势雄健高昂,风格粗犷豪迈、风骨凛然,颇具特色。高适的诗继承汉魏古诗的遒劲风格,以七言歌行最富特色,常用铺排对比,直抒胸臆,感情浓烈,语言质朴简洁,不尚雕饰,技巧上看似全不用力,实则词从意出。

岑参是边塞诗派的代表人物,长达八年的边塞生活将其历练成为对征战生活和塞外风光有着深刻感悟的边塞诗人。岑参的诗雄健生动,或大笔挥洒,或细节勾勒,声韵多变,语言跳跃,意象超凡,不拘一格,形成了"奇逸而峭"的风格。岑参长于七言古诗创作,其诗句容量大,内容丰富,色彩瑰丽,想象丰富,感情浓烈,气势雄浑,富有浓郁的浪漫主义气息,在绝域的荒凉和广袤中挖掘庄严和美丽,抒写了边防将士保卫边疆的激昂正气。

4. 婉约派

婉约派是宋词两大流派之一。该派作品大多结构缜密,语言清丽含蓄,内容侧重儿女情长,题材较狭窄,多写伤离送别、闺情绮怨、惜春赏花等。该流派作品形象描绘刻工精细,善于运用白描手法,突出"状难状之景,达难达之情,而出之自然"的艺术效果。抒情委婉含蓄,情景交融,境界典雅,情调婉柔,情致缠绵,委婉传情。音律婉转和谐,"语工而入律",具有感人的艺术魅力。自唐五代以来,直至近代,婉约派将中国民歌的优良传统发扬光大,形成了自身特色,为中国古典诗歌增添了无限光彩。婉约派代表词人有李煜、柳永、晏殊、欧阳修、秦观、周邦彦、李清照等。其中,李清照、晏殊、柳永、李煜被誉为"婉约派四面旗帜"。

李清照,四旗中号"闺语",其词委婉清新,感情真挚,前期创作词风清丽明快,多写闺情;后期创作词风含蓄沉痛,多悲叹身世。李清照词文在中国文学史上独树一帜,善于抒情造境,用语浅显新奇,音节流转和谐,对后世影响较大。

晏殊,四旗中号"别恨",以词著称于文坛,尤其擅长小令,内容多表现诗酒生活和悠闲情致,音律和谐,词语雅丽,风格含蓄。晏殊在北宋文坛享有很高地位,与欧阳修并称"晏欧"。

柳永,四旗中号"情长",是北宋专力写词的第一人,并大力创作慢词,创造了小令之外的一种新形式。柳永的词以铺叙的手法说物言情,情景交融,达到了高超的艺术境界;大

量吸收口语，语言通俗，音律谐婉，变"雅"为"俗"。柳永在音乐体制和词文创作两方面皆有杰出贡献。

李煜，四旗中号"愁宗"，被称为"千古词帝"，在中国词史上地位极高，对后世影响巨大。李煜的词尤以降宋后的后期作品而著名，其作品题材丰富，表现领域宽泛，风格哀婉凄绝，可谓词中"逸品"。

5. 豪放派

豪放派是宋词两大流派之一。该派作品大多视野广阔，山川景物、纪游咏物、农舍风光及吊古、怀旧、说理、抒怀等被大量写入词中，内容侧重军情国事等重大题材，"无言不可入，无事不可入"。该派作品内容不为形式所羁，结构跳跃起伏，节奏舒卷有致，不拘格律，纵横潇洒，境界健朗，气势恢宏，格调豪迈；句式错落，语词宏博，用词造句铿锵响亮，语言风格明快畅达。豪放派代表词人有苏轼、辛弃疾等。

苏轼，在中国文学史上被公认为文学艺术造诣杰出的大家之一，其散文与欧阳修并称"欧苏"，其诗与黄庭坚并称"苏黄"，其词与辛弃疾并称"苏辛"。苏轼对词的革新和发展作出了重大贡献，其词作激情奔放，胸襟旷达，气势雄浑，一改晚唐五代以来的婉约词风，开创了与婉约派并行的豪放派；题材上冲破了专写离愁别绪和男女恋情的狭窄范围，将吊古、怀旧、纪游、说理等诗材纳入其中，蕴含丰富的社会内容；词的意境得到了丰富，冲破了诗庄词媚的界限。

辛弃疾，我国历史上伟大的豪放派词人、爱国者、军事家和政治家。辛词蕴含强烈的爱国主义思想和战斗精神，给人以慷慨悲歌、激情飞扬之感。辛词在苏词的基础上进一步扩大了题材范围，能写入其他文学样式的题材，辛弃疾皆可入词，开拓了词更为广阔的天地。辛词以苍凉、雄奇、沉郁为主导风格，多表现强烈的英雄豪情和悲愤之感，风格慷慨悲壮，冲击力极强；词语生动，力透纸背，情感饱满，意境开阔，气势恢宏；语言自由解放，语义流动连贯，用典恰到好处，变化多端，不拘一格。

2.3.3 外国文学流派

1. 象征主义文学

象征主义文学产生于19世纪中叶的法国，继而波及欧洲其他国家，称为前期象征主义文学，它是欧美现代主义文学中最早出现的一个流派。20世纪20年代，象征主义文学有了进一步发展，成为很有影响力的国际性文学流派，被称为后期象征主义文学，代表人物有爱尔兰诗人叶芝、英国诗人艾略特等，其艺术特点一脉相承。西方主流学术界认为，象征主义文学的诞生是古典文学和现代文学的分水岭。该派作家在题材上侧重描写个人幻影和内心感受，极少涉及广泛的社会题材；在艺术方法上否定空泛的修辞和生硬的说教，强调用有质感的形象和暗示、烘托、对比、联想的方法创作。此外，象征主义文学作品多重视音乐性和韵律感。象征主义文学的代表作品有艾略特的《荒原》。

2. 表现主义文学

表现主义文学是第一次世界大战前后流行于欧美各国的文学流派。它起源于德国，继而波及欧美其他国家。表现主义文学在诗歌、戏剧、小说等领域都有杰出的表现，主张"艺术是表现不是再现"，认为文学不应该再现客观现实，而应该表现人的主观精神和内在激情。在表现主义文学作品中，常以某种人物类型的代表或某种抽象本质的体现代替有个性的人，以怪诞的方式表现丑恶和私欲，展示人世罪孽和无穷痛苦，舍弃细节描写，探索由事物的深层"幻象"构成的内部世界，以主观精神进行内心体验，并将这种体验的结果化为一种激情。表现主义文学的代表作品有奥尼尔的《毛猿》、卡夫卡的《城堡》《变形记》。

3. 浪漫主义文学

18世纪末，浪漫主义文学产生于英国和德国，代表人物有华兹华斯、拜伦、雨果、大仲马等。华兹华斯与科勒律治发表的《抒情歌谣集》是浪漫主义兴起的标志。浪漫主义文学是法国大革命催生的自由主义社会思潮的产物，德国古典哲学和空想社会主义又为其提供了思想理论基础。浪漫主义文学的艺术特点表现为强调个人感情的自由抒发，有强烈的主观性。浪漫主义流派对各种艺术形式进行了卓有成效的探索，其中最引人注目的是对民间文学的重视以及对诗体长篇小说的创造。浪漫主义文学惯用对比和夸张，重视丑的美学价值，大力提倡想象力的发挥。浪漫主义文学流派作家大多喜好忧郁感伤的情调，以表达不满时代潮流的态度。

4. 现实主义文学

19世纪30年代，现实主义文学相继在法国、英等国家出现，而后波及整个欧美地区，造就了代表近代欧美文学创作高峰的文学思潮，代表人物有巴尔扎克、福楼拜、狄更斯、列夫·托尔斯泰等。现实主义文学是西欧资本主义制度确立和发展时期的产物，社会政治经济结构形态的剧变促使人们摒弃浪漫主义，转而通过描绘社会现实，来揭露黑暗、倡导改良。19世纪，随着自然科学的发展，作家们开始以科学的思维方式剖析社会并进行创作。现实主义流派把文学作为分析与研究社会的手段，描绘了丰富多彩的社会历史画面，具有很高的认识价值。现实主义文学的艺术特征表现为追求艺术的真实模式，强调客观真实地反映生活；重视对人与社会环境关系的描写，塑造典型环境中的典型性格；强调反映外部社会生活广阔性的同时，也重视描绘人物心灵世界的深刻性。现实主义文学以叙事文学为主，长篇小说在这一时期走向了成熟与繁荣。

5. 存在主义文学

存在主义文学产生于第二次世界大战后，20世纪中期流行于欧美各国，它是存在主义哲学在文学领域的反映。法国作家萨特是存在主义文学创始人，他在理论著作《存在与虚无》中提出著名的"存在先于本质"的观点，从而建立了存在主义哲学体系。存在主义否定客观事物独立存在，强调人的价值高于一切，主张"重在行动""自由选择"和"积极进取"。存在主义文学大多描写世界的荒谬和现实的肮脏，表现荒诞世界中孤独的人的失望和不幸，

基调悲观。从艺术的角度来看，存在主义文学力求寓哲理于作品，强调叙述的客观。存在主义文学以小说和戏剧为主，代表作品有萨特的《恶心》《群蝇》、加缪的《局外人》《鼠疫》和波伏娃的《名士风流》《人都是要死的》等。

6. 意识流小说

意识流小说是20世纪流行于英、法、美等国的现代主义文学流派。意识流文学泛指注重描绘人物意识流动状态的文学作品。意识流小说不重视描摹客观世界，而着力于表现人的内心真实，特别是着力于表现人的意识流程，从而打破了传统小说的叙事模式和结构，用心理逻辑去组织故事。在创作技巧上，意识流小说大量运用内心独白、自由联想和象征暗示的手法，语言、文体和标点等方面都有很大创新。意识流小说的创作方法后来被现代主义作家广泛采用，成为现代小说的基本创作方法之一。意识流小说的代表作有乔伊斯的《尤利西斯》。

7. 新小说派

新小说派是20世纪五六十年代流行于法国的一种现代派文学。新小说派不是一种理论而是一种探索，是新时代的小说创新。新小说派追求完全的主观性，作家在创作时不遵循时间和空间顺序，不关心人物身份，也不提出意义，其本身就是意义。在新小说中，人物迷失在无所不在的物质之中，只剩下对于物的肤浅感觉，特别是视觉，失去了对于世界和自我的整体把握。人物跟着感觉走，没有积极情感，没有深层意识，没有时空观念。新小说派的代表作有罗伯-格里耶的《窥视者》、米歇尔·布托尔的《变》。

8. 荒诞派戏剧

荒诞派是20世纪50年代兴起于法国而后流行于欧美其他国家的反传统戏剧流派，它是存在主义哲学在戏剧领域的反映，它因英国当代戏剧理论家和导演马丁·艾思林的《荒诞派戏剧》而得名。荒诞派戏剧家提倡纯粹的戏剧性，通过直喻把握世界，放弃戏剧的形象塑造与戏剧冲突，运用支离破碎的舞台直观场景、奇特怪异的道具、颠三倒四的对话、混乱不堪的思维，表现现实的丑恶与恐怖、人生的痛苦与绝望，达到一种抽象的荒诞效果。荒诞派戏剧的代表作有法国尤涅斯库的《犀牛》《秃头歌女》、贝克特的《等待戈多》等。

9. 魔幻现实主义文学

魔幻现实主义文学萌芽于20世纪20年代末，形成于20世纪50年代，盛行于20世纪六七十年代，是20世纪拉丁美洲最重要的文学流派。魔幻现实主义小说用魔幻的形式表现拉美的现实生活，把印第安人的神话传说、民间故事、各种超自然现象插入反映现实社会的叙事和描写之中，把来自西方现代文学的意识流等手法与本民族的文学传统糅合在一起，营造出真实与虚幻交织、神奇怪诞与普通平凡相融的艺术境界。从本质上说，魔幻现实主义文学所要表现的并不是魔幻，而是现实。"魔幻"只是手法，反映"现实"才是目的。魔幻现实主义文学作为一个令世人耳目一新的文学流派，创造了一个政治经济发展水平落后于文明整体发展

水平而其文学成就却走在世界前列的奇迹。魔幻现实主义文学的代表作有加西亚·马尔克斯的《百年孤独》。

10. 黑色幽默小说

黑色幽默是20世纪60年代风行于美国的一个现代主义小说流派。1965年，美国作家弗里德曼编辑了一部短篇小说集，收录了12位作家的作品，取名"黑色幽默"，该流派名称由此而来。"黑色"的内涵是绝望、恐怖、残酷和痛苦，面对这一切，人们发出玩世不恭的笑声，用幽默的人生态度拉开与现实的距离，以维护饱受摧残的人的尊严，这就是"黑色幽默"。实际上，"黑色幽默"是一种用喜剧的形式来表现悲剧的内容的文学方法。"黑色"是指可怕而又滑稽的客观现实，"幽默"是指有目的、有意志的个性对这种现实所采取的嘲讽态度。"幽默"加上"黑色"，形成一种展现绝望的幽默，西方评论家称之为"绞刑架下的幽默"。作为一个流派，"黑色幽默"是一种哭笑不得的幽默，塑造了"反英雄"式的人物，采用"反小说"的叙事结构法，具有寓言性。黑色幽默小说的代表作有海勒的《第二十二条军规》、冯尼格的《第五号屠场》以及托马斯·品钦的《万有引力之虹》。

11. 超现实主义文学

超现实主义文学是20世纪20年代产生于法国的一个文学流派，它掀起了20世纪最大规模的、真正有组织的国际文艺性运动。超现实主义流派认为，文学不是再现现实，而是要表现"超现实"，"超现实"是由梦幻和现实转化而成的"绝对现实"，是现实和非现实两种要素的统一。超现实主义文学主张书写人的潜意识、梦境，以及事物的巧合，并提出"自动写作法"作为创作上述内容的方法。超现实主义文学强调精神自动性，追求潜意识的结构，旨在摆脱理性束缚，打破传统规则，做无常法，随心所欲。在创作中，超现实主义文学常常运用无意识写作和集体游戏这两种方法。超现实主义文学反对物质对精神、社会对个人、现实对想象、理性对本能、传统对创新的压制，企图通过超现实主义的艺术来获取自由。超现实主义文学的代表作有布勒东的《娜嘉》。

12. 后现实主义文学

后现实主义文学是20世纪后期流行于欧美的文化思潮，与20世纪前期出现的所有现实主义文学都有重要区别。在这一阶段，现实主义文学观念发生了巨大的变化，强调文学介入现实，认为凡是促进人类主体从思想上和物质上掌握世界，并在这个过程中以发展和完善自我为己任的一切文学都可以看成现实主义文学。从总的文化倾向来看，后现实主义文学反叛西方传统的理性主义价值观、美学观，推崇非理性主义哲学，表现荒诞的现实，是对现代主义文学的继承和发展。西方现实主义文学发展到20世纪后期，呈现许多崭新的特点。后现实主义文学的代表作有索尔·贝娄的《洪堡的礼物》、帕斯捷尔纳克的《日瓦戈医生》。

第3章　设身处境　虚实有致
——戏剧艺术

 ## 3.1　戏剧艺术概述

3.1.1　戏剧艺术界定

1. 戏剧艺术的概念和分类

广义的戏剧包括话剧、歌剧、舞剧、音乐艺术剧、哑剧、木偶戏、皮影戏、电视剧、小品、中国传统戏剧等。狭义的戏剧艺术主要指话剧,其艺术形式主要来自欧美戏剧艺术,融多种艺术于一体,是综合性很强的舞台艺术,以对话和动作为主要表现手段,由演员在舞台上为观众现场表演。

戏剧艺术按照作品容量,分为多幕剧和独幕剧;按照作品题材,分为历史剧、现代剧、儿童剧等;按照作品样式,分为悲剧、喜剧、正剧。悲剧和喜剧在古希腊时代就取得了极大的成就;正剧是出现较晚的戏剧类型,文艺复兴后逐渐发展起来,到18世纪,法国思想家狄德罗和剧作家博马舍称之为"严肃剧",并大力倡导,这种取材于日常生活并具有社会现实意义的戏剧样式才迅速发展起来。

2. 中国传统戏剧(即中国戏曲)

中国传统戏剧博大精深,富含民族特色,具有动听的唱腔、优美的做工、惊艳的人物造型。中国传统戏剧艺术发展至今,产生了数以百计的剧种,主要区别在于地域、方言、声腔的差异,在剧本体制、舞台表演、乐器配置、服饰化妆等方面则基本一致,共同构成神形兼备、虚拟写意、重礼乐功能,并彰显东方艺术神韵的中国传统戏剧艺术表演体系。

中国传统戏剧艺术的剧种分类复杂繁多。中华人民共和国成立后,文化部(现为文化和旅游部)分别于20世纪50、60、80年代进行全国性剧种调研,将剧种及名称规范化。据统计,1959年,中国传统戏剧剧种有360余个;1980至1981年,中国传统剧种有310余个。中国传统戏剧剧种或以方言、声腔命名,或以行政区划命名,汉民族以外的少数民族传统戏剧艺

术多以民族命名。

我国传统戏剧主要有京剧、评剧、川剧、越剧、晋剧、豫剧、黄梅戏等。话剧、歌剧、舞剧属于西方戏剧体系，不属于中国传统戏剧。

根据地方方言、声腔和表演形式的不同，我国传统戏剧艺术分为"腔""调""曲""戏"。例如，"昆曲""秦腔""梆子(腔)""皮黄(调)""秧歌戏""高甲戏""花灯戏""花鼓戏"等。

3.1.2 戏剧艺术发展历程

1. 中国戏剧艺术发展历程

在戏剧艺术历史上，因国家、区域、民族、文化的不同产生了种类繁多且各具特色的戏剧艺术。其中，中国戏剧艺术和古印度戏剧、古希腊戏剧并称为"世界三大古老戏剧"。古印度戏剧的繁盛沉淀在历史的记忆之中，如今几近销声匿迹。古希腊戏剧曾以诞生辉煌的悲喜剧而闻名，于中世纪近乎夭折，在文艺复兴时代复活，后兴盛于欧洲，遍布世界各地，引入中国后被称为"话剧"。中国戏剧艺术作为古老的华夏民族传统艺术样式，经历了漫长的发展历程，汲取了众多姊妹艺术精华，取得了灿烂辉煌的艺术成就，成为中华民族艺术的根须，发展至今依然焕发着勃勃生机，形成了华夏民族戏剧独特的理论体系和风格流派。长期以来，中国戏剧艺术备受世界各国人民喜爱，在国际上享有极高的艺术地位。

中国戏剧艺术诞生于华夏民族远古先民的祭祀、求雨、巫术等活动之中，发展至公元12世纪即宋元时期逐渐走向成熟。秦汉时期，诗歌与民间传说中带有戏剧性的故事情节奠定了戏剧艺术的发展基础。到汉魏时期，民间广为流传的平调、清调、杂曲推动了戏剧艺术的发展。南北朝时期，战事不断，参军戏在民间深受群众喜爱，启发了以净、丑角色为主，以插科打诨为表现风格的讽刺短剧样式的流行。北齐时期，诞生了经典剧目《踏摇娘》，该故事取材于民间，故事中，市井酒徒每逢喝酒，必醉打辛苦持家的妻子，其妻向邻里诉苦。该剧日后演化出戏剧艺术的重要行当——生、旦，以载歌载舞的艺术形式推演戏剧情节的雏形。

历史发展至唐代，民族大融合，都市经济空前繁荣，为中国戏剧艺术的发展奠定了坚实的物质基础，创造了观赏条件。人民安居乐业，生活积极向上，人们有经济条件和闲暇时间欣赏戏剧，歌曲杂戏也得以在大都市巡回演出，并不断在民间汲取艺术养料，演出场所逐渐固定下来，文人也开始介入戏剧艺术创作，极大地丰富了戏剧艺术的内容与形式，并日趋商业化和专业化，戏剧艺术在这一时期得到飞速发展。

宋元时期，首先出现了作为中国戏剧艺术成熟标志的"宋元南戏"，其后又出现了标志戏剧艺术进入黄金时期的北曲杂剧。北曲杂剧是在宋金杂剧、院本的基础上糅合北方音乐艺术、舞蹈、说唱艺术内容而形成的，史称"元杂剧"。在元杂剧的鼎盛时期，从业者渐渐走向职业化和专业化，出现了两百余位专业杂剧作家、七百余种杂剧。

明清时期，元杂剧黯然失色，取而代之的是另一种熠熠生辉的戏剧样式——"明清传奇"。自此，明清传奇在戏剧艺术舞台上兴盛四百余年之久，标志着中国戏剧艺术进入第二

个黄金时期。明清传奇以弋阳腔与昆腔而闻名。前者粗犷豪放；后者清丽婉约。前者于民间广为流传，代表民间各声腔剧种，被称作"花部"；后者深受文人士子喜爱，成为贵族豪门的"堂戏"，被称作"官腔""雅部"。弋阳腔与昆腔上演了中国戏剧艺术史上最为耀眼的一幕——"花雅之争"。后弋阳腔逐渐雅化、京化、规范化，被称为"京腔"，京剧就此诞生，由于受到清政府的扶持，涌现一大批京剧作者，京剧发展盛况空前，成为名满华夏神州的国粹。

在近代历史中，中国传统戏剧艺术深受外来文化的影响，因此诞生了新剧——话剧，这是后来固定的称呼，当时它被称为"文明新戏"，简称为"文明戏"，它是中国现代话剧的萌芽，标志着中国现代话剧的诞生。中国话剧始于1907年留日学生组织春柳社演出的剧目《茶花女》，当时中国话剧代表剧目有《黑奴吁天录》《猛回头》《社会钟》《热血》等，剧本内容紧密结合时代，以反抗民族压迫、揭露社会黑暗为主。1910年底，由任天知等人发起的"进化团"正式成立，成为中国话剧史上第一个职业团体，配合辛亥革命宣传并演出"天知派新剧"。五四运动后，掀起了一场关于新旧剧的论争，新剧派以《新青年》推出"易卜生专号"发轫，对传统旧戏展开猛烈攻击，提出希望中国戏剧建设"西洋式的新剧"，逐渐掀起译介外国戏剧理论与作品的热潮；另一派以《晨报》副刊为中心，倡导"国剧运动"，提出中国戏剧应通过整理传统旧剧来建立新剧。

1921年，戏剧家陈大悲在《晨报》上连载文章《爱美的戏剧》，率先提出开展"爱美剧运动"的主张，强调戏剧必须担当揭露现实和社会教育的重任，引起强烈反响。"爱美剧"即非职业戏剧。短时间内，业余戏剧团体大量涌现，具有代表性的上海民众戏剧社成员有沈雁冰、郑振铎、欧阳予倩等。同年成立的上海戏剧协社成员有应云卫、谷剑尘、洪深、欧阳予倩等，首开男女合演新风，建立了导演制和排演制。此外，中国话剧实施"小剧场"运动，以"导演制"取代"明星制"，建立了新的戏剧美学原则与表演模式，使中国话剧走上正规化、专门化与科学化的道路。这一时期，"社会问题剧"代表作有胡适的《终身大事》、田汉的《名优之死》《湖上的悲剧》《黎明之前》、丁西林的《一只马蜂》《压迫》、曹禺的《雷雨》等，影响甚广。

1949年至1965年，中国戏剧经历了显著的变革，戏剧艺术在内容上更加丰富多样，形式上进行了创新和探索，紧密结合时代主题和人民愿望，形成了具有时代特色的戏剧文化，展现了中国戏剧艺术的蓬勃发展和创新活力。这一时期的代表作品有老舍的《龙须沟》《茶馆》、陈其通的《万水千山》、郭沫若的《蔡文姬》等。

1965至1975年，革命艺术样板戏盛行，中国戏剧的现代化进程被强行阻断。

自1980年以来，人们从美学精神的高度重估与认同了古典戏曲的审美价值，中国传统戏剧得到充分肯定，并作为艺术养料结合现代元素，被广泛吸纳进改革开放后的戏剧文学创作之中。在表现空间、戏剧体例、美学形式的探索中，形成了社会问题剧、传统现实主义戏剧、新写实主义戏剧、表现型戏剧，代表作品有《狗儿爷涅槃》《思凡》《暗恋桃花源》《商鞅》等。

进入21世纪后，中国戏剧作品大量涌现，数不胜数。中国戏剧在艺术消费多样化和表达方式丰富化的语境下，一方面，在中国传统文化中汲取戏剧现代性探索可利用的文化资源；

另一方面，借鉴跨文化戏剧、后戏剧剧场等在西方戏剧领域中的先锋实践与理论思潮；同时积极融入市场，走向产业化道路，进行兼容并蓄、择善而从的现代性探索，开创多元化发展的新格局。

2. 西方戏剧艺术发展历程

古希腊是西方戏剧的发源地。西方戏剧的发展始于古希腊第一位戏剧家忒斯庇斯，至今已有两千五百余年的历史。西方戏剧起源于古希腊宗教崇拜的庆典，这是一种宗教仪式和娱乐形式，兴盛于西方整个古典文化时期。古希腊年复一年地围绕丰产女神狄奥尼索斯举行三次戏剧庆典，在庆典中，演员表演成为核心内容。公元前6世纪以后，西方戏剧飞速发展，初期侧重"酒神赞美"的内容表现，而后在表演技巧、复杂程度、内容深度方面实现拓展。

在古代西方，人们对戏剧的研究通常与诗歌联系在一起。亚里士多德在《诗学》中提出，人文戏剧是诗歌重要的构成部分。戏剧包括喜剧与悲剧，悲剧是戏剧的主要类型之一。悲剧常常通过正义的毁灭、英雄的牺牲或主人公苦难的命运，表现人的精神力量和伟大人格，通过毁灭的形式给观众造成心灵的震撼，引导观众从悲痛中得到美的熏陶和净化。因此，西方古代悲剧的重要人物多是神、国王、权臣等。到公元10世纪，悲剧主角才以平民为主。当时悲剧诗人代表人物有忒斯庇斯、科里罗斯、普拉提那斯、佛律尼科斯，以及被后世称为古希腊"三大悲剧家"的埃斯库罗斯、索福克勒斯和欧里庇得斯。

喜剧源于古希腊人祭祀后的狂欢歌舞或滑稽表演。从希腊文的词源上推演意义，喜剧即"狂欢游行之歌"。希腊喜剧发展分为旧喜剧、中期喜剧和新喜剧三个时期。旧喜剧时期(公元前487—前404年)产生了以阿里斯托芬为代表的喜剧诗人，代表自由民和农民的利益，反对内战，主张和平，抨击官吏贪污腐败和大搞政治权术，谴责了贫富悬殊的现象和城市生活中腐化虚伪的社会风气。中期喜剧(公元前404—前338年)是旧喜剧向新喜剧的过渡，在这个时期，剧作内容多以戏弄神学和哲学为主，以家庭、爱情等生活问题为内容的剧作也开始出现。新喜剧时期(公元前338—前120年)的剧作多以爱情、家庭等生活问题为主要内容，形式上发生变化，合唱队作用削弱，在故事情节方面继承了欧里庇得斯悲剧中的计谋成分，剧情更加生动、周密，对后世的喜剧家莫里哀、博马舍、哥尔多尼等产生较大影响。新喜剧的代表人物米南德被尊称为"现代喜剧之父"。

罗马戏剧由希腊戏剧发展而来，其悲剧产生较晚，没有重要的代表作家和代表作品，演出实践匮乏，影响不大。罗马戏剧在元老院贵族权力的压制下，禁止讥讽国政，因此多取材于历史或现实中的家庭纠葛和爱情问题。通常以喜剧形式反映罗马贵族家庭的腐朽、高利贷主的剥削本性、婚姻的不自由、奴隶所受的迫害，对欧洲的喜剧发展产生重大影响。代表作品有普劳图斯的《一罐黄金》《孪生兄弟》等。

欧洲中古时代，封建教会统治森严，教会打压古希腊、罗马戏剧，摧残戏剧艺术。但戏剧艺术为平民所深爱，在人民中间有一定的发展。中世纪，宗教戏剧、奇迹剧、神秘剧、道德剧和笑剧相继产生。这些戏剧艺术大多是在搬演圣经故事的基础上形成的，在发展中渗透了人民反对教会和僧侣的思想，为文艺复兴奠定了基础。

14世纪至16世纪的文艺复兴，促使西欧各国逐步开始思想文化变革。人们反对封建主和教会的统治，反对宗教所宣传的蒙昧主义，提倡个性解放，争取个人幸福的权利。这一时期的西方戏剧以英国和西班牙戏剧最具代表性。主要代表人物是英国的威廉·莎士比亚，代表作品有《哈姆莱特》《奥赛罗》等。莎士比亚被马克思称为"天才的戏剧家"，其作品主要传达善良、真诚、平等、博爱的人文思想并运用了高超的创作技巧。另一代表人物是西班牙的洛卜·德·维加，他创立了民族戏剧，在作品中反映了农民对封建贵族的压迫与欺凌的反抗，突出了西班牙人民渴望建立一个强大而统一的国家的理想，他被称为"西班牙戏剧之父"。

17世纪的古典主义戏剧是在特定的社会历史条件下产生的，兴起于法国，而后影响西欧各国。古典主义戏剧在政治上拥护王权，作品具有鲜明的政治倾向，宣扬个人利益服从国家的整体利益，尤重悲剧题材选择，多为古希腊、古罗马的英雄故事。古典主义戏剧在哲学思想上强调理性，要求用理智克制感情；在艺术形式上重视规范化，戏剧创作严格遵守"三整一律"，即时间、地点和情节保持一致性。故事情节应完整、简单、合乎常情，语言应典雅和简练。代表作家有高乃依、拉辛和莫里哀等，代表理论家有布瓦洛，代表剧作有《熙德》《贺拉斯》《西娜》《波利厄克特》《昂朵马格》《费德尔》《可笑的女才子》《伪君子》《悭吝人》《唐·璜》《史嘉本的诡计》等。古典主义戏剧理论家布瓦洛总结了古典主义戏剧作家的成就，并著有《诗的艺术》，倡导"希望一切文章只凭理性获得光芒"。古典主义戏剧艺术的兴起和繁盛，真实地反映出17世纪法国的民族意识和时代思想。

18世纪，在古典主义戏剧艺术统治欧洲各国戏剧舞台的同时，启蒙主义戏剧艺术伴随资产阶级新兴力量的发展而兴盛起来。启蒙主义戏剧的代表人物有法国的勒萨日、伏尔泰、狄德罗、博马舍，意大利的哥尔多尼，德国的莱辛、歌德和席勒等。这些戏剧家以其剧作和编剧理论为武器，宣传启蒙主义，倡导天赋人权神圣不可侵犯，法律面前人人平等，否定君权神授和一切贵族特权，倡导人权、自由、平等。代表作品有《杜卡莱先生》《布鲁图斯》《私生子》《家长》《塞维勒的理发师》《费加罗的婚姻》《一仆二主》《撒谎人》《喜剧剧院》《萨拉·萨姆逊小姐》《爱密丽亚·迦绿蒂》《明娜·封·巴尔赫姆》等。启蒙主义戏剧对德国戏剧的发展具有很大的影响，这一时期的戏剧理论亦有很大建树，相关理论文章有狄德罗的《论戏剧艺术》、博马舍的《论严肃戏剧》、莱辛的《汉堡剧评》，宣扬资产阶级的博爱、平等、自由思想，旨在教育和启发人民，对后世的批判现实主义戏剧的发展起到了奠基作用。

19世纪，浪漫主义戏剧初发于法国。司汤达于1823年创作《拉辛与莎士比亚》，提倡浪漫主义戏剧，抨击古典主义戏剧。1827年，维克多·雨果创作浪漫主义剧作《克伦威尔》和号称浪漫主义宣言书的《克伦威尔·序言》，高举浪漫主义旗帜，向古典主义戏剧发起攻击，随后又创作并公演了《欧那尼》，这两个剧目演出大获成功，标志着古典主义戏剧被击败。浪漫主义戏剧重视理想，强调抒发个人情感，在形式上运用自然、活泼、开阔、对照等新颖的写作手法，以浓重的民间生活色彩表现现实生活，反映新奇的风俗习惯和浓烈的情绪。但由于浪漫主义戏剧所具有的唯心史观以及突出个人英雄主义和神秘色彩等时代和阶级的局限，其戏剧作品数量不多、流行时间不长，后来被批判现实主义戏剧替代。代表作品有法国的维克多·雨果的《克伦威尔》《欧那尼》《玛丽蓉·德·洛尔墨》《玛丽·都铎》，

英国的拜伦的《该隐》、历史剧《威尼斯总督马里诺·法利诺洛》，雪莱的《解放了的普罗米修斯》和历史剧《钱起》等反抗暴力的名作，意大利的亚历山德罗·曼佐尼的历史剧《卡尔马尼奥拉伯爵》和悲剧《阿岱尔齐》。

批判现实主义戏剧形成于19世纪30年代，汲取了文艺复兴、启蒙运动积累的进步艺术创作经验，提倡正视现实，描绘现实生活斗争和社会风貌，着力显示社会制度、传统思想和生活际遇对人物性格形成及发展的内在影响。发展到后期，批判现实主义戏剧尖锐地提出了资本主义制度下出现的社会问题。代表戏剧作家有法国的巴尔扎克、小仲马、奥吉耶、萨都、梅里美、罗曼·罗兰，英国的萧伯纳、高尔斯华绥，德国的赫伯尔、霍普特曼，挪威的易卜生、班生，塞尔维亚的努西奇等。著名作品有巴尔扎克的《巴梅拉·纪罗》《伏德昂》等，罗曼·罗兰的《信仰剧》《法国大革命剧》，梅里美的《克拉拉·加苏尔戏剧集》《雅克团》。小仲马、奥吉耶、萨都是同时代的剧作家，代表作分别为《茶花女》《奥林匹的结婚》《一张信纸》，被称为"风俗剧"或"社会问题剧"。此外，该时期的代表作还有赫伯尔的《玛利亚·马格达莲》，易卜生的《玩偶之家》《人民公敌》《社会支柱》，萧伯纳的《不愉快的戏剧》《愉快的戏剧》《为清教徒写的戏剧》《巴巴拉少校》《苹果车》等。

在两千多年的戏剧发展史中，我们能够清晰地看到两个戏剧发展倾向：一是适应新时代和新兴阶级的需要，继承前代的优秀艺术和良好传统，勇于创作适合时代特点的生机勃勃的戏剧；二是由于社会经济的制约、统治阶级的扼制或受某种反动意识的影响，不敢正视现实，只能遵从统治者的意图，在创作中或模仿前代作品，或自我陶醉，或颓废没落的戏剧艺术。戏剧艺术发展至今，形式及种类繁多，无可估量。伴随社会的发展、交通的便利、经济文化的交流，剧本体制、舞台表演、乐器配置、服饰化妆、民俗文化的趋同，以及国别、地域、语言、声腔的差异，将促使新的戏剧艺术样式不断生成，形成世界艺术独特的表演体系。在当代商业快速发展的背景下，戏剧艺术的观赏性与商业性并举，同频共振。戏剧艺术将成为特殊的文化产品及文化商品，以其独特的文化价值、商业价值来满足新时代人们的娱乐需求和精神需求。

3.2 戏剧艺术的审美特征

3.2.1 多元融合、视听一体的综合性

戏剧艺术的综合性体现为文学、音乐、舞蹈、服饰、建筑等艺术元素的有机融合。戏剧艺术是多种艺术交融、视听兼备的综合艺术门类，既具有音乐和诗歌的时间性、听觉性，又具有绘画和雕塑的空间性、视觉性，还具有舞蹈和武术以人体动作表演为载体的审美特征。戏剧艺术综合运用其他艺术元素时，以适应和完善戏剧艺术的表现方式和特点为原则，按照戏剧的表演规律达到特定的情境，给观众留下想象的空间。戏剧艺术依据地域、语言、文化

和表演的不同特色，可以划分为不同的表演风格和流派，尤其是荒诞派、意识派、纯意象派戏剧的相继登台，使戏剧的艺术美异常丰富。

戏剧艺术的综合性还体现为集不同剧种于一体。说与唱是戏剧艺术的主要表演手段，演员根据创作意图与音乐艺术情绪，依据自身的音色、音量、运气技巧、风格、感情、韵味，利用旋律修饰手法、声乐技巧等完成表演，能够给欣赏者带来和谐悦耳、风格迥异的感受。在戏剧艺术舞台上，欣赏者还可以观看到演员色彩绚丽、寓意分明的服饰穿着，充满了视觉的美学张力。

3.2.2 简洁自由、规范鲜明的程式性

戏剧艺术具有程式美。程式是指直接或间接源于生活，经过音乐艺术化、舞蹈化、装饰化提炼与概括后，被规范化、定格化的戏剧艺术特有的艺术语言。戏剧艺术的角色行当、化妆服饰都有固定程式，通过程式的运用，戏剧艺术能准确、简洁地表现生活，生动、鲜明地刻画人物形象，提升舞台审美效果。通过程式的规范，戏剧艺术既能反映现实生活，又能与现实生活保持距离，戏剧中的典型形象也比生活形象更精练、更集中、更具美感。通过程式的引领，戏剧艺术虚拟传神、以神制形，为观众欣赏戏剧艺术拓展了想象的空间。

值得注意的是，程式是随着戏剧的发展而不断发展的。程式虽有规范性，但演员仍可以根据剧情和人物塑造的需要灵活运用程式，可以按照戏剧艺术美自由创造程式。

中西方戏剧的程式不同，中国传统戏剧艺术严格遵守曲牌或板式的规范，各个行当都有固定的表演格式与表演程式。西方戏剧肯定人的价值、本能和欲望，在内容和形式上都紧密联系社会现实，反映人性的矛盾冲突。中国传统戏剧可以无道具，西方戏剧强调必备的道具。在刻画人物形象时，中国传统戏剧有识别人物性格特征的脸谱，西方戏剧依赖角色揣摩和艺术表演的真实再现。戏剧表演的程式化并不意味着模式化、凝固化。从戏剧发展史来看，大多数有成就的演员，都在塑造人物的过程中对原有表演程式有所突破和创新。

3.2.3 时空镜像、离合交感的虚拟性

虚拟性是戏剧艺术的重要特征。虚拟是指采取模拟、夸张、变形、想象等戏剧艺术技巧展现生活真实，通过以虚代实的手法，达到时空镜像、离合交感的戏剧虚拟艺术境界。戏剧艺术的虚拟表现手法，对于戏剧表演有着极其重要的意义和作用。

戏剧艺术表演需要在舞台上布景，通过时间、地点、环境的不断变化推动剧情的发展。戏剧艺术既可以表现人物当下所处的环境，又可以表现四时交替的时间变化，甚至可以表现古今穿梭的情景。戏剧艺术在舞台上淋漓尽致地展现变化的环境与景象，把固定不变的舞台空间变成流动多变的时空镜像，欣赏者在虚拟的时空镜像中，与红尘万事浮光掠影般离合交感，令人慨叹万千。

3.2.4 离形遁式、神超气越的写意性

重在写意是戏剧艺术追求的理念，戏剧艺术的写意必须做到美其形而传其神。戏剧艺术来源于生活，高于生活，其所塑造的人物都是舞蹈化的艺术形象。戏剧演员的舞台动作基于对生活真实的模拟，既要表现出浓郁的生活气息，又要对生活进行提炼、美化。演员并通过与舞台表现的有机配合，将一系列渗透着节奏和韵律之美的动作，转化为艺术化的生活动作。戏剧艺术是动态写意艺术，以形传神、形神俱妙，它所展现的艺术魅力，任何艺术手段都无法替代。

从整体追求来看，戏剧艺术轻环境重感受，轻故事重体验，轻时空重心境，含蓄蕴藉，追求神似，注重展现人物的灵魂以及整体效果的传神写意。演员在戏剧表演时应点到即止，讲究传达意蕴，创造出高雅的审美境界，具有撼动人心的感染力量。戏剧艺术为观众留下创造性的想象空间，观众通过想象心领神会，与演员共同感受戏剧艺术别具一格的审美品位，从而创造艺术价值。

3.3 戏剧艺术鉴赏常识

3.3.1 中国传统戏曲脸谱

戏曲脸谱是中国戏曲艺术中具有中华民族特色的化妆方法。戏曲演员使用油彩与水彩描、抹、勾、画于脸上，构成各式图案。脸谱类型根据人物性格、身份、地位和剧情设置。脸谱最初的作用是表现剧中人物的性格、心理和生理特征，后来逐渐由简到繁、由粗到细，最终形成一种以人物面部为表现对象的图案艺术，因其具有一定的谱式或规律，所以称之为脸谱。中国戏曲脸谱深受中国传统文化和民族精神的影响，融合了剪纸、绘画等民间传统工艺及民族文化、生活习俗的精华，按照中国民众特殊的心理习惯和文化传统来塑造人物，具有独特的民俗性和民族特征。

戏曲脸谱创作从取材到立意表现，多借鉴民族文化和生活习俗。中国戏曲故事多取材于民间小说、通俗演义或史籍记载。脸谱是戏曲中人物性格的外化形式，与戏曲故事共同构成一部活动的"历史演义小说"，因此戏曲脸谱构图多以历史为蓝本，从民间故事中采集素材，表现的人物原型来自民间，经过百姓的评说、议论、改编和润色，具有极强的时代特征和民众意识。讲究色彩搭配与民族心理夸张化、程式化是戏曲脸谱的主要特征，与戏曲的行当、服装相统一。

戏曲脸谱面部化妆包括描眉、画眼，主要以线条、色彩为表现手段，对比强烈是戏曲脸谱的又一特征。化妆基础色是红、白、黑，后来发展到以蓝、黄、绿为基本色调，配合紫、青、赭、金、银等十多种颜色，每张脸谱根据人物性格与戏曲情节又加入其他色块和线条，形成一定的象征性和寓意性，人物的年龄特征、性格气质也能在色彩对比中表现出来。

戏曲脸谱是中国戏曲自成体系的一种面部化妆方式，具有浓郁的民族特色。一张小小的脸谱造就一个乾坤世界，将人物性格、人间百态蕴含于方寸之中。绚丽的色彩、夸张的造型、抽象神秘的图案、丰满完整的构图，反映了一种和谐圆满的东方美学观，又折射出中国传统文化的道德观、价值观。作为中国传统艺术精华之一，脸谱艺术具有很高的美学价值与人文价值，备受中外艺术家的尊崇和青睐。

3.3.2 一桌二椅

中国戏曲艺术中的道具(称为切末)大多是抽象化、写意化的艺术品，而非实物。一桌二椅是对中国戏曲艺术舞台上所用桌椅的简称，桌椅多为木制，漆红色，上盖桌围和椅帔，以区分于生活所用的桌椅。中国戏曲在简洁、朴素的"一桌二椅"场景中，用独特的歌舞形式演绎百转千回、荡气回肠的故事。"一桌二椅"在舞台上的摆放形式多样，多义且多功能。根据不同环境、不同演员，桌椅可多可少、可分可合。例如，上场演员为店小二，"一桌二椅"即为酒楼茶馆；上场演员为白面书生，"一桌二椅"即为书房案牍；上场演员表现途中跋涉，"一桌二椅"即为桥梁山岗；上场演员表现夜宿投店，"一桌二椅"即为筵席住室。"一桌二椅"时而作为桌椅使用，时而指代其他事物的布景方法，具有独立的美学价值和观赏价值。此外，"一桌二椅"还可配以小道具(称为小切末)，如笔墨、马鞭、扇子、船桨等，以渲染舞台气氛，增强演出效果。

中国戏曲艺术中"一桌二椅"场景的设置习惯，是在没有固定演出场所、舞台条件简陋、演员收入甚微的条件下形成的，在发展过程中深受民族古典美学思想的影响，极力追求神似，而非一味追求形似。因此，"一桌二椅"场景是一种写意艺术，形成了程式化、夸张化的美学特征，是经过改造、戏曲化的布景，是生活具象的写意，与演员写意化、程式化的表演相辅相成、和谐互衬，实现了中国戏曲艺术的整一性。

3.3.3 男扮女装

男扮女装又称反串，即男女错位的角色分工，这是中国戏曲表演艺术的特色现象。在中国古代戏曲中已出现男扮女装，即男演员反串女角色。在原始祭祀仪式中，巫师有角色分工，"在男曰觋，在女曰巫"。伴随私有制的出现，娱神歌舞演变为娱人歌舞，神圣的祭祀歌舞反而式微。封建礼教形成后，对女性禁锢森严，女性出现在公开表演场合不合伦常礼法，因而渐渐绝迹于舞台，原本由女性扮演的角色便以男性替代，其身份名称为"优""俳优""倡优"，成为后世中国戏曲舞台上"反串"演出的起源。男扮女装的男演员在中国戏曲领域还有一个名称，即"弄假妇人"。北齐时代，民间"反串"演出盛行，男旦成为中国戏曲舞台上一道独特的风景。清顺治年间，教坊遭受反复裁革，确定不用女乐的定制促进男扮女装艺术达到巅峰，"反串"成为中国戏曲中一门严谨的艺术。

在中国戏曲艺术中，"反串"以精湛的演技令中外观众惊奇赞叹。京剧演员梅兰芳(1894—1961)、程砚秋(1904—1958)、荀慧生(1900—1968)、尚小云(1900—1976)以及川剧演

员周慕莲(1900—1961)都因男扮女装而享有盛名。

3.3.4 四功五法

中国戏曲在长期的发展和演变中，逐步形成一套自成体系的表现方法，主要依靠唱、念、做、打四种基本功，以及口法、手法、眼法、身法、步法五种方法，完成舞台形象塑造，敷演故事，故又称四功五法。四功五法是中国戏曲演员必备的基本技能，也是中国戏曲艺术表演的基本手段。

四功五法中，唱，指传声、传情的歌唱；念，指有节奏感和音乐性的念白，念白分为韵白和散白两种，生、旦、净、丑角色不同，对四声、尖团、上口等的相应要求也不同；做，泛指表演技巧，指舞蹈化的形体动作；打，是传统武术的舞蹈化，是生活中格斗场面的高度艺术提炼。唱、念、做、打四种基本功是中国戏曲艺术的特殊语汇，结合在一起，构成戏曲表演形式的特点。五法中，要求身段、步伐、眼神、手势、口法必须按规定标准进行，每一种方法又有严格、具体、精细的划分，如步法有正步、跑步、滑步、蹉步、跌步等区分，不同的虚拟动作方法体现了角色不同的思想感情和心理活动。

四功五法是从日常生活中提炼出来，经过中国戏曲艺术再加工和再创造而形成的。四功五法是中国戏曲艺术表演的基础，由无数优伶与看客经由千百年来的艺术实践共同锤炼而成，已形成完整的表演体系与程式，高度概括了中国戏曲艺术的成就。四功五法依靠演员表演来实现，具有极强的表现力。四功五法虽为固定程式体系，但要求演员在练好四功五法的同时，潜心革新创造，突破前辈艺人的表演水平，施展自己的表演个性。

3.3.5 中国传统戏曲行当

戏曲行当是中国戏曲艺术角色的分类，为角色再创个性提供方便条件。从角色的角度来讲，戏曲行当是中国戏曲中艺术化、规范化的性格类型，每个角色都属于某一个行当；从演员的角度来讲，戏曲行当是带有性格色彩的表演程式以及分类系统。

戏曲行当是中国传统戏曲艺术长久积淀的产物。依据各个剧种的历史发展、反映生活的内容以及演员个性等因素，大体可将戏曲行当分为生、旦、净、丑。中国戏曲行当的历史演变，大体以宋元戏、元杂剧的形成为起点，此时分行较粗略，宋杂剧有"五花"，南戏有"七行"。元杂剧分生、末、旦、丑，已确立了生、旦的主体地位。到明清时期，生、旦、净、丑各行得到全面发展，分行趋于精细。由于近代戏曲流派的发展，行当又由窄变宽，基本形成"粗—细—粗"的发展趋势。

在戏曲行当方面，中国传统京剧具有代表性，行当影响最为广泛，主要可分为生、旦、净、丑四大行当。

1. 生行

生行简称"生"，最初见于宋代南戏，泛指剧中男主角，相当于北杂剧的"正末"行当。历代戏曲界均沿用此名目，将剧中的"净""丑"行的男性角色统归于生行，生行成为

中国戏曲表演行当中的主要类型之一。根据角色的年龄、性格、表演特征、外部形象，生行分为"须生"（"老生"）、"红生"（勾红脸）、"小生""武生""娃娃生"等。

2. 旦行

旦行简称"旦"，始于宋杂剧，即宋杂剧中的"装旦"。在元杂剧中，旦行又分为"正旦""小旦""搽旦"等，其中"正旦"同"正末"是两个并重的主要行当，正旦扮演剧中的女主人公。明清以后，旦行泛指扮演舞台上女性角色的行当。根据人物的年龄、性格、身份、表演特征等，旦行可分为"正旦"（"青衣"）、"花旦""刀马旦""武旦""老旦""彩旦"等。

3. 净行

净行简称"净"，亦称花脸，源于宋金北杂剧中的"副净"，原指表演内容以插科打诨、滑稽调笑为主的喜剧角色，后世净行逐渐专工扮演性格粗犷、性情豪放、形象高大的男性角色。在舞台上，净行以宽宏厚实的声腔、大幅度的身段动作，刻画粗犷豪迈的男性人物形象。净行讲究工架大，勾大花脸脸谱，看起来并不干净，故反其意为"净"。净行可分为"铜锤花脸""黑头花脸""架子花脸""武功花脸""摔打花脸"等，这些类别在表演风格上均各有不同。

4. 丑行

丑行简称"丑"，从宋元杂剧到现代各个戏曲剧种都有这一行当。丑行表演时，需在鼻梁勾抹白粉小方块，然后勾画脸谱，所以又俗称"小花脸"，以区别"大花脸"，与净行中的"大花脸""二花脸"并列，故又俗称"三花脸"。丑行在舞台上扮演行动滑稽、语言幽默、相貌丑而不怪、风趣的男性角色，有时也扮演性格奸诈、内心险恶、吝啬卑鄙的人物。丑行重做功、念白，要求语音清脆、吐字清晰。根据人物的性格、年龄、身份，丑行又分为"文丑"和"武丑"。

3.3.6　亮相

亮相是中国传统戏曲表演的程式动作，是演员刻画人物时一种特有的艺术手段，多用于剧中人物"上场"和"下场"，演员在音乐伴奏下结合唱腔展示人物的性格特征和精神状态。亮相依据人物数量，可分为单人亮相、双人亮相和多人亮相；依据人物地位、戏份、剧情需要，可分为亮正相、偏相、亮高相、矮相、亮快相、慢相、亮胜相、败相。

单人亮相，即在舞台上一人展现。例如，《失街亭》中的诸葛亮，在较为缓慢深沉的音乐伴奏下出场，衬托出诸葛亮端庄持重、儒雅潇洒的神态。又如，在《战太平》中花云整装披挂回府辞行时，在铜锣声中出场，展示了大将花云气壮山河、威风刚勇的气概。

双人亮相，即在舞台上两人展现。例如，《打渔杀家》中肖恩父女两人摇桨一左一右，在锣鼓的配合下，以向远方眺望的方式亮相，极富诗情画意。再如，《牡丹亭》中杜丽娘与春香两人亮相，因两人是主仆身份，前者亮高相，后者亮矮相。又如，在《十字坡》中，武

松与孙二娘对打时，要求角色在每一次短暂停顿时亮快相；在武打戏中，敌对二人每打完一节动作后，也要各亮一相，胜者亮胜相，败者亮败相。

多人亮相，即在舞台上多人共同展现。例如，在《华容道》中，关羽、周仓、关平三人亮相，三人身份不同，关羽为主要演员，居中亮正相；周仓、关平位居两侧，亮偏相。

3.3.7 京剧唱腔

京剧音乐属皮黄系统，同时吸收并融合了昆曲、梆子等声腔的音乐元素，由唱腔、打击乐、曲牌三个部分组成。

唱腔以板腔体的西皮、二黄为主。西皮是一种比较明快、活泼的曲调，长于抒情、叙事、说理、状物。板式有原板、慢板、快三眼、导板、回龙、散板、摇板、二六、流水、快板。另有反西皮，传说由谭鑫培所创，是京剧传统唱腔中出现较晚的唱腔，板式仅有二六、散板、摇板。

二黄是一种较舒缓、深沉的曲调，适合表现忧郁、哀伤的情绪，多用于悲剧剧情中。板式有原板、慢板、导板、回龙、散板、摇板，以及自20世纪70年代以来增加的二六、流水、快板等。

二黄降低四度(即京胡由"52"定弦变为"15"定弦)是反二黄，与二黄相较，降低了调门，扩展了音区，曲调起伏更大，旋律性更强，更适于表现悲壮、凄怆的情绪。反二黄的板式与二黄相同。

四平调也叫"二黄平板"，由吹腔演变而来。板式只有原板和慢板两种，但曲调灵活，能适应不同的句式，可表现多种感情。无论委婉缠绵、轻松明快还是沉郁苍凉，都可使用吹腔，其旋律与四平调相近，伴奏用笛子。二黄平板原是曲牌体，逐渐演变为板腔体，唱腔中伴有过门。吹腔的板式不多，基本上是一板一眼，也有少量的一板三眼及流水板。

高拨子亦称"拨子"，是徽班的主要腔调之一，原用弹拨乐器伴奏，后改用胡琴。板式有导板、回龙、原板、散板、摇板。曲调昂扬激越，适合于表现悲愤的情绪。

上述诸唱腔为各行角色所通用，仅在发声、音区、唱法上有所不同。另有一些唱腔属于特定角色行当通用。例如，南梆子由梆子演变而来，仅旦角、小生唱，曲调委婉绮丽，适合于表达细腻、柔美的感情，板式只有导板、原板；娃娃调(西皮、二黄都有)主要为小生唱腔，旦角、老生、老旦偶尔用之；南锣及其他杂腔、小调则为丑角、花旦专用。

3.3.8 三一律

三一律又称三整一律，是17世纪欧洲古典主义戏剧创作恪守的艺术法则，该法则要求戏剧创作在时间、地点和情节三者之间保持一致性，即要求一出戏所叙述的故事发生在一天(一昼夜)之内，地点在一个场景，情节服从于一个主题。文艺复兴时期，意大利学者卡斯特维特罗在详细地阐述了古代戏剧理论的同时，提出了"一个事件、一个整天、一个地点"的主张，确定了三一律法则，影响了17世纪的古典主义戏剧。

剧作家在创作中运用三一律，可使剧本的结构更集中、严谨。剧作家运用这种结构方式造就了许多成功的剧作。例如，莫里哀的喜剧《伪君子》严格按照三一律创作，全剧共五幕，单线发展，剧情发生在一个地点，即奥尔恭的家里；所描写的全部事件都在一昼夜之内发生；主题集中在揭露达尔杜弗的伪善面目上。三一律是古典主义戏剧创作的金科玉律，然而其影响却不限于古典主义作家，舞台美术设计也遵循三一律的创作法则。例如，法国的剧场和舞台上设置了固定的宫廷布景，情节发生的时间集中在一昼夜之内，幕与幕的间隔则运用不同的灯光来表现。

古典主义戏剧艺术的实践表明，遵循三一律的戏剧表演虽然体现了时间和空间方面高度紧凑、集中等优点，但也存在人物性格单一化、类型化，戏剧结构绝对化、程式化等缺陷，三一律最终束缚了戏剧艺术的发展。18世纪以后，三一律受到浪漫主义戏剧的冲击，逐渐为后人所摒弃。

3.4 戏剧艺术经典作品鉴赏

3.4.1 《西厢记》

1. 探赜索隐——历史的维度

《西厢记》(插画见图3-1)是元代王实甫创作的杂剧，该剧取材于唐代元稹的《会真记》和金代董解元的《西厢记诸宫调》，但作者改造了故事题旨，充分肯定了真挚爱情是婚姻的基础，从而使其承载了惊世骇俗的思想内容。王实甫作为中国戏曲史上"文采派"的杰出代表，全面继承了唐诗宋词精美的语言艺术，提升了《西厢记》的格调。《西厢记》杂剧表现出的舞台艺术的完整性，达到了元代戏曲的最高水平，在中国戏曲史上大放异彩。

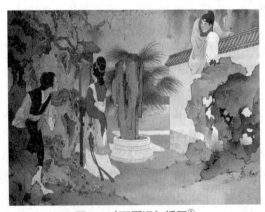

图3-1 《西厢记》插画[①]

① 摘自搜狐网

2. 量弘识高——审美的维度

《西厢记》全剧共分五本二十一折，第一本为"张君瑞闹道场"，第二本为"崔莺莺夜听琴"，第三本为"张君瑞害相思"，第四本为"草桥店梦莺莺"，第五本为"张君瑞庆团圆"。全剧叙写了地位悬殊的书生张生与相国小姐崔莺莺在侍女红娘的帮助下，冲破崔母、孙飞虎、郑恒等封建势力的重重阻挠，终成眷属的故事。

从体制来看，《西厢记》突破了元杂剧一本四折的体例而分为五折，突破了一人主唱的通例而由末旦轮番主唱，极大地提升了戏剧的艺术表现力。正因体制的创新，《西厢记》才有足够的空间细腻地塑造完全不同以往的人物形象——崔莺莺赤诚追求爱情，大胆反抗封建礼教；张生淡泊名利、忠于爱情；红娘缘情反礼，由封建势力爪牙转变为真挚爱情的守护者。从语言来看，文采与本色相生，藻艳与白描兼备，大量运用唐诗宋词营造意象，读起来朗朗上口，所以《西厢记》又被誉为"诗剧"。

3. 生力无穷——文化的维度

王实甫所创的《西厢记》对真挚的爱情给予了充分肯定，他认为真挚的爱情纯洁无邪，不必"合礼""报恩"。《西厢记》传递的基本观念是爱情为婚姻的根基，只要男女彼此"有情"，就应同偕白首。这一进步思想潮流是对封建礼教猛烈的冲击，王实甫之前尚无剧作明确提出这一思想。因此，《西厢记》曾一度遭到封建统治者禁毁，可见其影响之大。后世作家汤显祖、曹雪芹都在《西厢记》反抗封建礼教的思想基础上发展创作，取得了不朽的成就。

4. 时评摘录——美育的担当

元末明初杂剧作家贾仲明《录鬼簿》："新杂剧，旧传奇《西厢记》天下夺魁。"

当代戏曲史家蒋星煜："王实甫元杂剧《西厢记》上承唐传奇《莺莺传》，下启明清传奇《牡丹亭》、清小说《红楼梦》《金瓶梅》等，可以说《西厢记》是一千多年来中国戏曲发展的最高成就。"

民国时期作家郑振铎："似这等曲折的恋爱故事，除《西厢记》外，中国无第二部。"

法国汉学家巴赞："《西厢记》是一部优美的作品，是中国抒情诗歌的代表作。"

3.4.2 《琵琶记》

1. 探赜索隐——历史的维度

南戏《琵琶记》(剧照见图3-2)脱胎于宋代戏文《赵贞女》，为元末高明所作。早期南戏多为市井艺人创作，艺术粗糙，文学性远逊于北杂剧。高明借鉴了杂剧创作经验，所创《琵琶记》取得了较大成功。自此杂剧式微，以《琵琶记》为代表的南戏崛起。当时宋朝市民大众厌恶书生抛妻弃子、攀龙附凤的行为，民间产生大量谴责婚变的作品。但高明所处时代，科考制度时兴时辍，士人社会地位急遽下降，《赵贞女》戏文中谴责书生发迹后负心婚变的

故事已失去了现实针对性，书生反而成为社会同情的对象，以至于正面歌颂书生志诚形象逐渐成为主流。高明的《琵琶记》以同情宽恕的态度刻画蔡伯喈的形象，恰是对当时社会情态的真实反映。

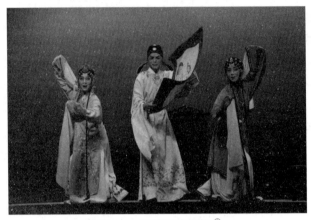

图3-2　《琵琶记》剧照①

2. 量弘识高——审美的维度

《琵琶记》继承了《赵贞女》的故事框架，但一改人物背亲弃妇的反面形象。剧中蔡伯喈为"孝"而违背自身意愿上京应试，科考高中后又为做到"忠"而背弃爱妻与丞相之女成婚。蔡伯喈入京后家乡即遭灾荒，其妻赵五娘自食粗糠侍奉公婆，公婆去世后，她一路弹唱琵琶词行乞，到京师寻找丈夫。幸而丞相之女贤惠大度，赵五娘与蔡伯喈终得团圆，得到朝廷旌表。

蔡伯喈与赵五娘的形象塑造，说明元代后期戏剧创作逐步摆脱了类型化的人物写法。在情节描述方面，《琵琶记》将蔡伯喈的荣华富贵与赵五娘的饥寒交迫进行对比衔接，双线结构自此成为后世传奇创作的固定范式。在语言运用方面，《琵琶记》配合人物处境以及戏剧线索的开展，运用不同风格的语言，不少唱词对白与角色动作相结合，富于动作性。

3. 生力无穷——文化的维度

《琵琶记》以戏曲"载道"，教化民众，抬高了南戏的地位，但也展示了封建伦理的自相矛盾，引发了人们对封建伦理合理性的讨论，其主旨更具美学价值。《琵琶记》以其表演艺术与技巧，成为后来演员必学的入门剧本，其双线叙事结构成为明代传奇创作的固定范式。《琵琶记》被誉为"词曲之祖"，成为中国戏曲史上的经典之作，不仅在戏曲艺术领域取得很高的成就，更通过对社会伦理、女性地位和人性的描绘，为后世提供了宝贵的文化遗产和思想启示。

4. 时评摘录——美育的担当

明代戏剧家、昆曲创始人魏良辅《曲律》："自为曲祖，词意高古，音韵精绝，诸词

①　摘自乐乎网

之纲领。"

清代剧作家黄图珌《看山阁集闲笔》："《琵琶》为南曲之宗，《西厢》乃北调之祖，调高辞美，各极其妙。"

日本汉学家青木正儿《中国近世戏曲史》："《琵琶记》为'南戏中兴之祖'。"

《今日头条》："《琵琶记》对后来戏曲的影响很大，使南戏从民间俚俗的艺术形式发展到成熟的阶段，并且影响了整个明代的戏曲，是明代戏曲的先声。"

3.4.3 《牡丹亭》

1. 探赜索隐——历史的维度

《牡丹亭》(白先勇版《牡丹亭》海报见图3-3)堪称中国戏曲史上杰出的作品之一，是明朝剧作家汤显祖创作的传奇剧本。据《牡丹亭题词》所述，该剧"传杜太守事者，仿佛晋武都守李仲文、广州太守冯孝将儿女事，予稍为更而演之"。汤显祖以话本《杜丽娘慕色还魂》为蓝本创作传奇剧本《牡丹亭》，将原话本的认识意义与审美价值提升到新的高度。《牡丹亭》刊行于明万历四十五年(1617年)，《西厢记》《窦娥冤》《长生殿》合称"中国四大古典戏剧"。

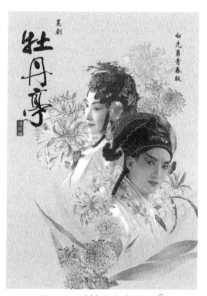

图3-3 《牡丹亭》海报①

2. 量弘识高——审美的维度

《牡丹亭》总计五十五出戏目，篇幅宏大，叙写了官家千金杜丽娘对梦中书生柳梦梅倾心相爱，竟伤情而死，化为魂魄寻找现实中的爱人，人鬼相恋，最后起死回生，终于与柳

① 摘自一点资讯

梦梅永结同心的故事。在人物形象塑造方面，杜丽娘不断发展的性格，使得隐含的戏剧冲突渐次升级，紧密联系着她为情死又为情复生的动人篇章。在杜丽娘的至情面前，"生者可以死，死者可以生"，就连判官鬼卒也来成全这份情。奇幻与现实的紧密结合、强烈的主观精神追求、浓郁的抒情场面、典雅绚丽的曲文铺排，都体现出典型的浪漫主义风格和多重艺术魅力。《牡丹亭》集悲剧、喜剧、趣剧和闹剧因素于一体，这种悲喜交融、彼此映衬的戏曲风格正是富有中国戏曲特色的浪漫精神的审美呈现。

3. 生力无穷——文化的维度

明代统治阶级大力宣扬程朱理学，强调女子贞节，甚至严酷摧残女性，《牡丹亭》无疑有其特殊的文化警示意义：一是反对程朱理学，肯定和提倡人的自由权利和情感价值；二是崇尚个性解放，突破禁欲主义，肯定青春的美好、爱情的崇高以及生死相随的美满结合；三是助推了当时商业经济与市民阶层兴起形势下的个性解放思潮。汤显祖以唯美至极的方式，在文学艺术领域开辟了思想解放、个性张扬的新疆域，成为封建时代中勇于冲破黑暗、向往烂漫春光的伟大先行者。而《牡丹亭》也成为古代爱情戏中继《西厢记》以来影响最大、艺术成就最高的一部杰作。杜丽娘则成为青春与美好的化身，是人们心目中至情与纯情的偶像。

4. 时评摘录——美育的担当

明代戏曲家吕天成："惊心动魄，且巧妙迭出，无境不新，真堪千古矣！"

明代文学家沈德符《顾曲杂言》："《牡丹亭梦》一出，家传户诵，几令《西厢》减价。"

当代学者余秋雨："《牡丹亭》的情不是一种手段，而是目的。因为它是至情，为了至情这样一个根本的终极目标，中间的所有的荒诞、所有今天解释不清的情节都可以忽略，而去相信至情至性。"

美国文艺评论家丹尼尔·布尔特："在世界戏剧中，没有比汤显祖的《牡丹亭》更广泛和美好地探索爱情的作品了。"

3.4.4 《贵妃醉酒》

1. 探赜索隐——历史的维度

京剧《贵妃醉酒》(梅兰芳版《贵妃醉酒》海报见图3-4)又名《百花亭》，是一出单折戏，取材于中国唐朝历史人物杨贵妃的故事，经中国京剧表演艺术家梅兰芳创作、表演而广为人知，是梅派最具代表性的一出歌舞戏。《贵妃醉酒》的源流分为远流与近源，远流可以追溯到中唐白居易的《长恨歌》，近源是清乾隆年间的"时剧"《醉杨妃》。早期的《贵妃醉酒》格调低俗，而梅兰芳坚持从人物情感变化入手，从美学角度纠正其非艺术倾向，摒弃恶俗成分，彻底修改了整部戏的核心主题，使其雅化而又不脱离时代和群众，从而成为中国戏曲史上的经典之作。

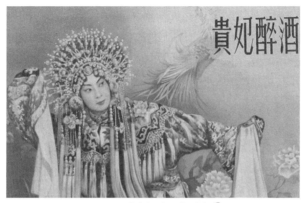

图3-4 《贵妃醉酒》海报①

2. 量弘识高——审美的维度

《贵妃醉酒》剧情简单晓畅,分两个场次,描写深受荣宠的贵妃杨玉环约唐明皇来百花亭赴宴,但久候不至,随后得知其早已转驾西宫,于是羞怒交加,万端愁绪无从排遣,遂命高力士、裴力士添杯奉盏,饮至大醉后怅然返宫的一段情节。

该剧不以情节取胜,重点在于细腻生动地表现绝代美人杨贵妃失宠时的心境变化。"醉"是全剧的关键,一出写醉人醉态的戏,自始至终充满美的线条和韵律,让观众跟随杨玉环醉酒的情节,深刻体会其由期盼到失望再到怨恨的复杂心情。从初醉到沉醉,嗅花、卧鱼、衔杯、云步醉舞等,梅兰芳逐词逐句,通过戏曲表演技巧和身体动作语言把杨贵妃的情感淋漓尽致地表现出来,创造了栩栩如生的美人醉态,一改戏曲表演惯用的程式动作、语言及功夫技巧简单拼凑之风,在自然流畅的演绎中展现人物丰富多彩的内心世界。

3. 生力无穷——文化的维度

《贵妃醉酒》的创作正逢中国传统文化产生巨大危机、面临深刻蜕变,而中国现代文化筚路蓝缕、历经草创走向初建的时期。此前该剧因色情低俗的噱头而被"新文化运动"所诟病,经过对传统唱词的修改及对剧情的适度调整,梅兰芳在不改变剧本原意的前提下,最大限度地雅化了原剧,扭转了整体舞台风貌,使原本贵妃借酒醉与宦官调情以迎合大众低级趣味的戏目,变成了叙写受封建帝王压迫的杨贵妃愤恨皇权、与男权抗争的内容。《贵妃醉酒》的歌舞表演体式、所秉承的艺术精神和审美韵味以及所体现的传统文化价值观念,都足以使其堪称京剧传统戏的代表。

4. 时评摘录——美育的担当

黑龙江京剧院学者王汝捷:"《贵妃醉酒》之所以能够在中国有着较高的知名度,离不开梅兰芳先生的加工与艺术创造。"

澎湃新闻:"无论如何,《贵妃醉酒》都是最受观众欢迎的京剧经典,甚至成为京剧艺

① 摘自360个人图书馆

术的某种象征。而梅兰芳的《贵妃醉酒》,不仅是京剧史上的不朽经典,甚至也改变了中国民众对于杨贵妃的印象。"

《朝日新闻》:"虽然很艳丽,但并不妖媚,其醉态的确可爱,却丝毫不含邪念。演这种花旦戏居然如此高雅,这是梅氏的特点之一。"

3.4.5 《茶馆》

1. 探赜索隐——历史的维度

1956年4月,党中央将"百花齐放,百家争鸣"作为繁荣和发展社会主义科学和文化事业的重要指导方针。同年8月,在第一届全国人民代表大会上一致通过《中华人民共和国宪法》的背景下,老舍完成了歌颂人民普选的作品《一家代表》,故事从"戊戌变法"开始,一直写到解放后的普选,其中第一幕场景就是清末民初的一家大茶馆。之后老舍又创作了《秦氏三兄弟》,这个剧本写的是历代的宪法改革,以秦家为背景。针对该作品,老舍与曹禺、焦菊隐、夏淳等艺术家进行讨论,最终形成了共同意见,以生动精彩的第一幕为基础,发展出一部大戏,于是有了后来的《茶馆》(剧照见图3-5)。《茶馆》在国内外多次演出,赢得了较高的评价,成为中国当代戏剧的经典作品。

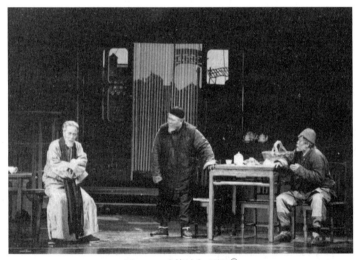

图3-5 《茶馆》剧照[①]

2. 量弘识高——审美的维度

《茶馆》全剧共分三幕,以老北京一家茶馆的兴衰变迁为背景。第一幕描写戊戌变法失败后的晚清末年,西方侵略势力扩大,清政府腐败荒淫,百姓生活痛苦不堪;第二幕描写军阀混战的民国初年,政治混乱,社会动荡不安;第三幕描写抗日战争胜利后、解放战争胜利

① 摘自搜狐网

前的国民党统治下的黑暗时期,西方侵略主义、封建势力和国民党官员相互勾结,加剧了人民的苦难。同时,人民的觉醒与反抗亦暗示了光明的前景。

从结构来看,全剧没有贯穿到底的矛盾斗争,以人物带出故事,由几乎无关联的小故事组成,三幕之间的联系是深层的政治意识,结构形散而神不散。从人物形象来看,全剧着重刻画时代、阶层、人物职业和气质特点以及地方色彩,做出各种社会典型的艺术概括,通过浮雕式的人像展览,反映不同的社会面貌。从语言来看,该剧最主要的语言特色就是真实、形象而又富有幽默感、个性化,能够"三言两语就勾出一个人物形象的轮廓来"。

3. 生力无穷——文化的维度

《茶馆》为三幕话剧,是一部揭示旧中国城市底层劳动者悲剧命运的现实主义巨作,每一幕写一个时代,老北京各阶层的人物出入于这家大茶馆,形形色色的人物构成了完整的"社会"。老舍以茶馆为载体,通过裕泰茶馆陈设从古朴到新式再到简陋的变化,昭示了各个特定历史时期的时代特征和文化特征,用以小见大的艺术方法,反映社会的变革,展示了从晚清末年到军阀混战时期,再到抗日战争胜利以后近五十年间,北京的社会风貌和各阶层不同人物的生活变迁。全剧为观众展示了一幅气势磅礴的历史画卷,形象地说明了新中国诞生的必然性。

4. 时评摘录——美育的担当

中国现代剧作家曹禺:"《茶馆》是中国话剧史上的瑰宝;第一幕是古今中外剧作中罕见的第一幕。"

中国当代作家王蒙:"我认为《茶馆》是1949年新中国成立以后最好的作品。作品的特点就是不煽情,语言平实、口语化,却最能表达深刻的感情,能让人落泪。"

中国当代剧作家陈白尘:"全剧的文字并不多,就写了五十年,七十多个人物,精练的程度惊人。"

《莱茵—内卡报》:"《茶馆》是东方舞台上的奇迹。"

3.4.6 《红灯记》

1. 探赜索隐——历史的维度

《红灯记》(油画插图见图3-6)是一部革命现代京剧,其故事取材于电影《自有后来人》,通过东北抗日联军的革命故事,反映了东北人民的抗日斗争精神。1962年,故事片《自有后来人》公映,此后该剧被改编成戏曲搬上舞台,主要有京剧《革命自有后来人》、昆剧《红灯传》、沪剧《红灯记》等。1965年,中国京剧团剧组南下演出《红灯记》,引发强烈反响,一些经典唱段随之被广为传唱。1966年,该剧被定为首批"样板戏"作品。

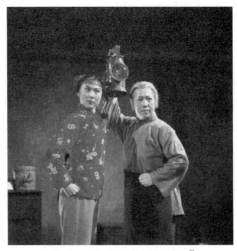

图3-6 《红灯记》油画插图①

2. 量弘识高——审美的维度

《红灯记》以抗日战争为背景,讲述了共产党员、铁路工人李玉和与李奶奶、李铁梅这没有血缘关系的祖孙三代人,为向游击队转送密电码而前仆后继地与日寇斗争的英雄故事,热情歌颂了在抗日战争时期,无数共产党人和革命群众为了革命事业,不惜牺牲自己的生命,来换取中国革命斗争最后胜利的伟大主题,展现了革命历史的伟大图景。

实际上,"样板戏"是对传统京剧革新的成果,在打破传统京剧模式的同时又充分运用和发扬了传统京剧的表演程式,具有一定的艺术价值,也为现代京剧的产生奠定了良好的基础。《红灯记》以一盏红灯串联起三代人的命运起伏,贯串着从"二七大罢工"到抗日战争的革命斗争史实,也象征着工人阶级前赴后继,勇往直前,最终取得胜利的辉煌事迹。该剧充分发挥了戏曲艺术写意抒情的审美特质,凸显了"红灯"的复合属性——红灯不仅是一种工具性的存在,而且作为革命抒情意象贯穿全剧始终。

3. 生力无穷——文化的维度

《红灯记》成功地塑造了革命者的光辉形象,表现了中国人民在共产党的领导下,在同日本法西斯的斗争中宁死不屈、慷慨就义的大无畏英雄气节,奏响了一曲弘扬中华民族精神的凯歌。《红灯记》是一部以革命的人民和人民的革命为中心的史诗剧,李玉和一家三代传承的不仅有革命理想,还有中华民族精神血脉中挥之不去的家国情怀。革命理想与家国情怀的水乳交融,是此剧感人至深的艺术魅力所在。从这个层面来讲,《红灯记》不只是一部生动反映共产党员理想信念和革命精神的戏曲精品,还是马克思主义基本原理同中国具体实际相结合、同中华优秀传统文化相结合的文化经典。

4. 时评摘录——美育的担当

《学习时报》:"红灯是咱们的传家宝,《红灯记》也是咱们的传家宝。"

① 摘自搜狐网

《中国艺术报》：经典永远是经典，只有经典才能深入人心。在今天，人们仍然喜欢看这出戏的直接原因就是被其美妙绝伦的声腔杰作所吸引。也就是说，这出戏不仅通过一个可歌可泣的抗日故事激发观众的爱国情操，更通过大大小小的唱腔音乐来提升观众的审美趣味。

豆瓣短评："《红灯记》这部戏无论唱词、唱段还是动作都是充满精气神的，尤其在它诞生的年代，影响意义也是非常重大的。这部戏的节奏、人物塑造也很到位，敌我双方的斗智斗勇，以及三代人本非一家这一传神的构思，都是这部戏的精彩之处。

3.4.7 《暗恋桃花源》

1. 探赜索隐——历史的维度

《暗恋桃花源》(剧照见图3-7)是中国台湾导演赖声川的话剧代表作，1986年首次公演，引起轰动。当年陈玉慧导演的《谢微笑》在艺术馆彩排，下午彩排，晚上首演，间隔仅两小时，然而艺术馆却在此期间安排了一场幼稚园的毕业典礼，导致现场混乱无序，这为一直在琢磨如何在舞台上表达悲与喜乃是"一体之两面"的赖声川提供了灵感。于是，情节皆不完整的悲剧"暗恋"与喜剧"桃花源"就这样出现在一个舞台上，《暗恋桃花源》这部构思巧妙、安排缜密的好戏就此孕育而生。

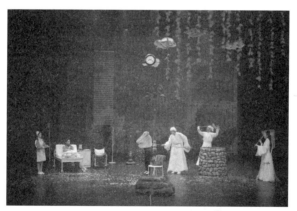

图3-7 《暗恋桃花源》剧照[①]

2. 量弘识高——审美的维度

《暗恋桃花源》讲述了一个奇特的故事，"暗恋"和"桃花源"两个不相干的剧组，同时与剧场签订了当晚彩排的合约，由于演出在即，他们不得不同时在剧场中彩排，遂成就了一出古今悲喜交错的舞台奇观。"暗恋"是一出现代悲剧，讲述了江柳滨和云之凡两个年轻恋人因战乱离散，男婚女嫁几十年后，在年迈之时重逢的故事；"桃花源"则是一出古装喜剧，讲述了武陵渔夫老陶因妻子春花与房东袁老板私通而出走桃花源的故事。

① 摘自周到上海

《暗恋桃花源》以奇特的戏剧结构和悲喜交错的审美效果闻名于世，创新的故事架构、戏内戏外的种种矛盾，让悲剧与喜剧、古代与现代、现实与理想、忠诚与背叛形成对比鲜明的存在，两部平凡小戏互相融合，最终碰撞出一部"大戏"。错综复杂的戏剧冲突、新颖的戏剧结构、富有表现力的戏剧语言、开放性的主题是这部话剧成功的重要因素，而蕴含在这些因素背后的融合传统和现代的创意戏剧观念，是这部话剧魅力的关键所在。

3. 生力无穷——文化的维度

《暗恋桃花源》的成功与当时我国台湾同胞潜意识中的愿望相符合。该剧综合了我国台湾当时的政治、社会与文化生态，映射了民众生活的乱象，让普遍的社会情绪得到了释放，精准地呼应了时代氛围。该剧基于对社会情绪的把握，以及对普通人生活的体察，在"精致艺术"与"大众文化"之间实现了平衡。该剧通过对悲与喜的探索来实现《暗恋桃花源》的创作，悲剧与喜剧的混乱情节让整部剧更具故事性，在混乱中探索事件的发生，在悲剧中凸显喜剧的情节，而在喜剧中又融入了悲情。《暗恋桃花源》以时空交错的叙事模式赢得无数观众的认可与支持，成为一部艺术性极强的作品，具有极高的研究价值。

4. 时评摘录——美育的担当

中国现代音乐剧专家费元鸿："《暗恋桃花源》是一部非常宏大的作品，观众在看戏的过程中和看完之后想到的会比看到的多，过一段时间再看，会发现自己没有想到的比已经想到的还要多，而这正是一部经典作品的特质所在，它给观众很大的空间去想象与体会。"

新浪娱乐："《暗恋桃花源》具有很强的可观赏性，能够吸引观众的最直接的一点就是它的剧情设置和结构安排。"

美国奥勒冈莎剧节艺术总监Bill Rauch(比尔·劳奇)："我第一次阅读《暗恋桃花源》便为之着迷，我急切希望跟我的观众分享这种感觉。"

3.4.8 《美狄亚》

1. 探赜索隐——历史的维度

《美狄亚》(海报见图3-8)是古希腊三大悲剧诗人之一欧里庇得斯的代表作，也是古希腊三大悲剧之一。欧里庇得斯是雅典民主政治衰落时期的悲剧诗人，他生活的年代处于伯罗奔尼撒战役期间，希腊的黄金时代正从内部瓦解，内外矛盾不断恶化。对外的不义战争，使得平民越来越贫困，奴隶受到的压迫越来越严重，女性毫无地位可言，只是作为婚姻中男方的财产。欧里庇得斯创作了大量戏剧作品公开反对这些社会问题，提倡民主与和平，同情弱者。《美狄亚》是该时期最经典的一部戏剧。

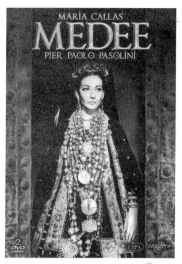

图3-8 《美狄亚》海报①

2. 量弘识高——审美的维度

剧中,美狄亚无法自拔地爱上了前来盗取自己部落金羊毛的伊阿宋后,背叛父亲,杀死弟弟,助其取得金羊毛并逃跑,又为之报仇并生下两个儿子;而伊阿宋变心后却欲将妻儿赶出境外,以便迎娶公主。悲愤之下,美狄亚杀死公主和国王,又忍痛杀死两个儿子以绝丈夫后嗣,最后乘龙车飞往雅典。该剧语言明晰流畅,重视修辞效果,用长段篇幅赞颂雅典,用表现色彩的饰词描述自然景物,写得动情秀美,将观众带入戏剧的审美境界,激发雅典人的爱国热情。剧作整体语言接近口语,尤擅描写人物心理,充满浪漫情调和闹剧气氛,对后代剧作家影响深远。

3. 生力无穷——文化的维度

《美狄亚》取材于神话,着重表现自由民主思想,赋予了神话题材以现实意义。全剧通过复仇故事,描写了扣人心弦的家庭悲剧,提出了"妇女地位"等社会问题,表现了剧作者对妇女卑微地位和不幸遭遇的关切和同情,歌颂了女性为夺取平等权利而反抗的斗争精神,广泛反映了雅典奴隶主民主政治危机加深时期社会道德沦丧、女性遭受压迫等许多现实问题。欧里庇得斯同情被压迫者,完全了解女性所遭受的磨难、所处的地位和所作出的重大牺牲,并呼吁女性敢作敢为,不怯懦、不徘徊。《美狄亚》具有超越时代的思想,堪称超越时代的艺术。

4. 时评摘录——美育的担当

古希腊思想家亚里士多德:"美狄亚的愤怒是一种高贵的愤怒、正当的愤怒和正义的愤怒。"

中国当代学者雷体沛:"美狄亚杀死自己的两个儿子使得伊阿宋断后的行为,在人类学

① 摘自豆瓣电影

意义上就具有了砸断血缘的枷锁、断其生命之根的深层含义，是向男权社会的挑战。"

《光明日报》："在人类戏剧舞台的历史上，美狄亚是第一位反抗屈辱和迫害的妇女形象。"

3.4.9 《威尼斯商人》

(一) 探赜索隐——历史的维度

《威尼斯商人》(剧照见图3-9)由"英国戏剧之父"莎士比亚所作。该剧作于1596至1597年问世，是欧洲文艺复兴时期一部具有极强社会讽刺性的喜剧。16世纪90年代后期，英国社会各种矛盾逐渐尖锐化，莎士比亚深感人文主义理想和英国现实间的矛盾，在创作戏剧时开始融入深刻的社会讽刺因素。莎士比亚戏剧以悲剧居多，而《威尼斯商人》是其早期喜剧中最富有社会讽刺色彩的一部，是其喜剧的巅峰之作。

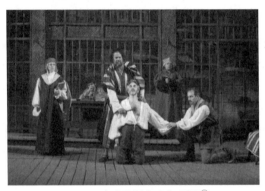

图3-9 《威尼斯商人》剧照①

2. 量弘识高——审美的维度

《威尼斯商人》讲述了威尼斯商人安东尼奥为帮助好友巴萨尼奥向富家女鲍西娅求婚，与高利贷商人夏洛克签订了以一磅肉为抵押的契约，又因商船失事而面临割肉赔偿，最终被巴萨尼奥和鲍西娅成功救下的故事。

剧情通过三条线索展开：第一条是鲍西娅选亲；第二条是杰西卡与罗兰佐恋爱和私奔；第三条是"割一磅肉"的契约纠纷。从结构来看，本剧情节具有生动性和丰富性，三条线索都围绕着威尼斯和贝尔蒙特展开，时而交错，推动情节向前发展，把三个独立的故事紧密交织在一起，构成了生动、丰富的艺术情节。该剧是莎士比亚从喜剧创作向悲剧创作过渡的重要作品，既有喜剧的欢乐色彩和气氛，又有悲剧的深刻思想和艺术内容，是悲喜剧的统一。

3. 生力无穷——文化的维度

《威尼斯商人》中，安东尼奥与夏洛克的对抗是商业资本与高利贷资本之间的对抗，也是新兴资产阶级人文主义道德原则和高利贷者极端利己主义信条的对抗。莎士比亚在这两组

① 摘自喜马拉雅

对抗中不仅凝聚了生动的戏剧性和浓厚的喜剧色彩,而且成功地高扬人文主义旗帜。同时,在当时人们对犹太民族充满敌视与偏见的社会环境下,莎士比亚并没有把夏洛克写成寓言式的纯粹邪恶的化身,而是在谴责夏洛克的同时,也描写了夏洛克所遭受的歧视,揭示了夏洛克之"恶"背后的"怨"和"恨",用现实主义手法间接地挖掘造成人物冲突的宗教根源和社会根源,凸显了这部喜剧隐含的深刻的悲剧思想。

4. 时评摘录——美育的担当

光明网:"《威尼斯商人》中不仅有喜剧元素,还有一些悲剧元素,夏洛克虽不像经典悲惨剧中的主角那样以惨死告终,但他所经历的不亚于一场性格或人格谋杀,足可与任何一部悲惨剧里主要人物的他杀或自杀相提并论。从受践踏的少数族裔的视角来看,《威尼斯商人》也可以说是一部明显内含悲剧元素的喜剧。"

中国现代学者吴兴华《〈威尼斯商人〉——冲突和解决》:"纵使研究者抽丝剥茧地加以精研,最后也可能只是接近了作品的核心,而不是彻底掌握了作品的奥妙。"

德国思想家恩格斯:"《威尼斯商人》在艺术上具有情节的生动性和丰富性。"

3.4.10 《禁闭》

1. 探赜索隐——历史的维度

《禁闭》(剧照见图3-10)是法国当代著名文学家让·保罗·萨特于1945年创作的戏剧,是其最具代表性的哲理剧。萨特通过该作品,以戏剧的形式重申了他的存在主义观点。第一次世界大战之后,随着西方政治文明和精神文明的发展,过去宗教给人们带来的归属感丧失,随之而来的是人们思维上的自我异化。而存在主义的出现使得人们开始更加关注宗教之外"人"的本性,宣扬人的价值,探究人的本质。存在主义强调三项基本原则:一是"存在先于本质";二是"世界是荒谬的,人生是痛苦的";三是"自由选择"。《禁闭》作为萨特存在主义哲理剧的代表作品,生动地诠释了这三项原则。

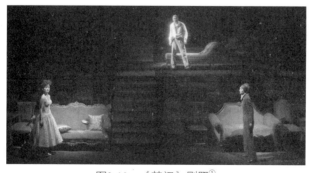

图3-10 《禁闭》剧照①

① 摘自新浪娱乐

2. 量弘识高——审美的维度

《禁闭》中三个死后被投入地狱的罪人——邮政局职员伊内丝、巴黎贵妇艾丝黛尔、报社编辑加尔森相互追逐又相互排斥,成为彼此的"地狱"而无法逃脱。最初三人相互隐瞒生前劣迹,但由于生前恶习不改,真实面目迅速暴露。他们各自封闭自己,同时又"拷问"他人,无时不在"他人的目光"中存在并受到审视。最终,加尔森悟得地狱之中并无刑具,他人就是地狱。

《禁闭》不追求情节的曲折,致力于理性分析人物形象的精神和心理,对抽象的哲学观点进行形象化的处理。本剧具有纯粹的哲学著作所不具备的感染力和艺术效果,同时具有鲜明的象征寓意色彩。剧名象征剧中人与人之间难以交流和沟通的关系,地狱场景象征人生舞台,而第二帝国时期风格的陈设又象征人生存的环境毫无自由。相比传统戏剧,剧作家拥有更多的主动权,将自己的思考转化为人物的选择,从而迫使观众进行判断与选择,通过舞台上的极限境遇观照人生,从而建立了戏剧、剧作家、观众的新型关系,这是萨特在戏剧艺术史上的重要贡献。

3. 生力无穷——文化的维度

戏剧《禁闭》带有强烈的哲思色彩,获得了极高的市场认知度,证明了话剧观众趋于经典艺术化的审美倾向。萨特通过"他人即地狱"这一主题,明写"他人地狱",实指"自我地狱",以此方式呼吁人们不要作恶,不要依赖他人的判断而作茧自缚,严肃认识自己;鼓励人们以自由权利为武器打碎精神地狱,自我拯救以冲破灵魂牢笼。可以说,"自我奋斗、追求自由"作为存在主义的重要思想,在萨特的《禁闭》中得到了完美体现。

4. 时评摘录——美育的担当

中南财经政法大学讲师夏世华《从〈禁闭〉看萨特的"他人就是地狱"》:"《禁闭》是萨特的哲理剧代表作,他在这一剧作中探讨了曾在《存在与虚无》中重点探讨过的人与他人的关系问题。"

《文汇报》:"'看与被看'之间,人与人的关系在压迫与被压迫之间不断转换,观众对戏剧传达有了更直观的体会。"

法国戏剧评论家米荣:"《禁闭》是萨特戏剧中唯一一个故事的独创性、舞台的新颖性、语言与作品的思想性完全吻合的例子。"

第4章 线墨性灵 形色交辉
——绘画艺术

 4.1 绘画艺术概述

4.1.1 绘画艺术界定

绘画在人类艺术领域中自成体系，以水墨画为代表的东方绘画艺术与以油画为代表的西方绘画艺术构成了世界绘画艺术的两大流派。中西方绘画艺术相比，各自的艺术特点鲜明而多样。

绘画艺术按照不同角度，可以做出不同分类。

根据使用场景，绘画艺术可分为年画、宣传画、壁画、装饰画、插图等。

根据展现形式，绘画艺术可分为连环画、系列画、组画等。

根据题材内容，绘画艺术可分为山水画、人物画、花鸟画、风景画、静物画、风俗画、历史画等。

根据媒介材料，绘画艺术可分为中国画、水彩画、水粉画、油画、版画等。其中，"中国画"又称为"国画"，它是指在东方文化中长期备受推崇的卷轴画，它被誉为"代表中华民族绘画艺术最高水平的画种"，常被作为东方绘画艺术的代名词。

4.1.2 绘画艺术发展历程

1. 中国绘画艺术发展历程

中国绘画艺术历史悠久，在华夏传统文化的孕育中，经由历代画家的不断探索、推陈出新，灿烂辉煌、特色鲜明、极具中华民族风格的中国绘画艺术体系逐渐形成。

商周以前，人们在劳作中创作出带有强烈故事性的岩画与陶绘。

春秋战国时期，绘画艺术趋于成熟，广泛应用在社会生活中。

汉代政治、经济强盛，绘画艺术显示出豪迈雄浑的气魄。

魏晋南北朝时期，壁画、漆画从技法到形式都趋于成熟；人物画进入发展时期；花鸟画开始萌芽；山水画逐渐独立出来；卷轴画开始兴起。画家群体开始出现，其中以东晋顾恺之、**戴奎**、南朝陆探微、张僧繇，北朝杨子华、蒋少游最具代表性，这些画家成就显著。此外，以谢赫、宗炳为代表人物的绘画理论研究也开始发端。

隋唐时期，绘画艺术进入稳定成熟期。各种绘画门类形成了独立完备的美学品格，其中山水画成为专门画科。山水画以展子虔和李思训、李昭道父子为代表，人物画以阎立本、张萱为代表，彰显着雍容大度、繁华绚丽的盛唐气象。花鸟画作为专门题材出现，以韩幹、韩滉和戴嵩的作品为代表的动物类题材达到较高的艺术水平，浸涵着精神饱满、生机勃勃的帝国气势。

五代时期，出现了专设的宫廷画院机构。山水画、人物画、花鸟画体现出一种自然主义韵味。同期出现了以荆浩为代表的北方山水画派和以董源、巨然为代表的南方山水画派。周文矩、顾闳中延续了以宫廷贵族日常生活为主要题材的人物画的风格。花鸟画出现"皇家富贵"和"徐熙野逸"两大流派，对后世影响深远。

宋代，宫廷绘画广受欢迎、职业画家十分活跃，文人作画讲究雅趣，绘画艺术异常兴盛。此时绘画按题材可分为山水画、人物画、花鸟画、宗教画、杂画等。李成、范宽继承并发展了北方画派的山水画。南宋时期的山水画家提出"三远"章法。李唐、马远、夏圭、刘松年并称"南宋四大家"。"黄家富贵"被崔白的"体制清赡，作用疏通"取而代之。北宋中后期兴起以苏轼、文同、米芾为代表的"文人画"，南宋米友仁、赵孟坚、杨无咎、法常将其进一步发扬光大。宋代画家更注重笔墨技巧，在勾勒挥洒中，或见理趣，或抒志向，或寓禅意，汇成多元变化的主题。

到了元代，山水画已发展到较高阶段，画坛以文人画为主流。元初山水画以赵孟、高克恭为代表，元中后期出现黄公望、王蒙、吴镇、倪瓒等一代山水画大师。花鸟画以顾安、柯九思、王冕为代表。

明初出现以戴进为代表的"浙派"和以吴伟为代表的"江夏派"。明中期出现"吴门画派"和沈周、文徵明、唐寅、仇英等著名画家。明后期山水画、人物画、花鸟画都有新的发展，山水画以董其昌为代表，人物画以陈洪绶最有声望，陆淳、徐渭的绘画作品则代表花鸟画的最高成就。

清代，文人画仍为画坛主流。在山水画方面，朱耷与石涛影响最大，王时敏、王鉴、王翚、王原祁、吴历和恽格也是当时功力深厚的山水画大家。在花鸟画方面，清代中期，"扬州八怪"中的金农、郑板桥、罗聘等勇于创新，作品独具一格。在人物画方面，肖像画、行乐图较为盛行。

在东西方文化交融碰撞的20世纪，中国画家探索出新颖的表现手法、形式与内容，为现代国画的变革奠定了坚实基础。其中黄宾虹、李可染等将古人笔法拓展为中锋用笔，穷于侧光山水研究，使中国现代绘画彰显苍润深沉之美；林风眠穷其一生调和中西绘画，使之融为一体，为国画寻求现代突破作出了重要贡献。

20世纪后20年，中国画家着眼于在开放的语境中，以传统的中国文化精神为根须进行探

索，从而形成中国画现代性的艺术形态。

进入21世纪，中国画站在更高的世界文化视点上，更加自觉地切入了时代文化的主流话语，表现出当代中国的人文风貌与精神品格。画家在立足传统国画艺术根基的同时，从东西方艺术中汲取营养，培养画意，创造出大量具有时代特色、享誉国际的艺术作品。在人物画领域，画家真实地呈现了当代中国的精神面貌，从对充满青春活力的时尚刻画到对都市人物心理的捕捉，从对城市农民工的形象呈现到对当代弱势群体生存状态的描绘，中国画家更注重从当代生活中汲取鲜活的形象资源。在山水画领域，都市山水成为中国画创作的新亮点。都市山水有双重含义：一方面指城市化的山水景观，或完全以现代城市建筑为表现对象的城市风景；另一方面指用都市审美方式和现代语言形态重新整合的自然山水。在花鸟画领域，一方面将传统的折枝取景还原到花鸟的自然生态环境，打通山水画与花鸟画的边界；另一方面用现代视觉语言去整合花鸟的自然形貌，使之更具有当代社会的视觉消费性，凸显人类与自然的和谐精神。中国画的这种审美理念，是传统中国哲学思想的现代展延，一方面体现了"天人合一"的中国哲学思想；另一方面揭示了将人性解放置于自然回归之中的一种当代人文理想。

2. 西方绘画艺术发展历程

西方绘画艺术发端于古希腊、古罗马时期，侧重于反映客体对象，给整个西方古代绘画艺术带来强有力的影响。

西方古代绘画以表现性和再现性为基本原则，在反映现实美方面取得了很高的艺术成就。公元前5世纪至公元前4世纪是西方绘画史的古典时期，西方绘画艺术已开始重视焦点透视、色彩与逼真效果，在理论与实践方面都有很大的发展。写实主义的描摹与再现成为当时盛行的艺术主旨，绘画内容以风俗、风景、静物为主。此时罗马绘画艺术表现出功利精神，绘画内容以肖像、神话、征服、宗教仪式为主。其中镶嵌画成为早期基督教堂宣传教义的工具，更成为后来中世纪绘画艺术的渊源。

中世纪后期，基督教信仰在西方的社会地位日益提升，基督教绘画成为这一时期的主流绘画样式。在罗马式的建筑墙体上，艺术家们创作了大量以基督教为题材的壁画，艺术效果简明而突出。哥特式建筑上的绘画多取材于《圣经》，艺术家们利用多彩的形式与几何图形创造无限的空间遐想，彩色玻璃窗画得到长足发展。

文艺复兴时期，西方绘画艺术达到成熟。初期意大利画家乔托在圣经题材创作中穿插表现现代生活气息与世俗情调，成为欧洲绘画艺术与现实主义的鼻祖。马萨乔继承并发扬其艺术传统，在绘画中融入解剖学、透视学知识，其代表作品有《出乐园》《纳税钱》。油画在这一时期诞生，调和油料与颜料的发明增强了绘画的表现力，配合解剖、透视、光色等技法，以油画为主体的西方绘画艺术体系日趋成熟。15世纪末至16世纪中叶，文艺复兴达到全盛时期，著名画家相继出现，代表人物有米开朗基罗、达·芬奇、拉斐尔，他们被称为"美术三杰"，代表作品分别为《创世纪》《蒙娜丽莎》《西斯廷圣母》。

17世纪与18世纪，西方绘画艺术进入崭新的创作时代，风景画、肖像画、静物画、风俗画、动物画迅速发展。各种技法使用成熟，画家注重用焦点透视法增强画面空间感和立体

感、强调光线变化，并通过多层着色提升画面质感。这一时期诞生了大批画家，如荷兰画家伦勃朗、法国画家夏尔丹。

19世纪，科技飞速发展，审美情趣多元化，西方绘画艺术日趋复杂纷繁。摄影技术的发明促使以写实为主旨的古典主义绘画重新考证与探索自身的功能与特征，西方绘画迈入现代油画阶段，从再现客观真实转而表现内心世界，从注重内容转而追求艺术形式，甚至极度变形夸张，向非理性、非和谐的个性化方向发展。荷兰画家梵高是这一时期的代表人物，其代表作品《向日葵》张扬个性生命，极具震撼力。

19世纪，印象画派形成，作品集中反映了现代油画的成就，画家特别强调光线在色彩变化中的作用，着重捕捉瞬间感受到的光影效果。这一时期的领军人物有莫奈、尚塞、雷诺阿、高更等，代表作品有《日出·印象》《浴女》《苹果与橘子》《塔希提的妇女》等。同一时期，俄国"巡回画派"画家列宾开始探索批判现实主义，其代表作品《伏尔加河上的纤夫》较为著名。

20世纪初，法国立体主义产生，该派画家擅长从多角度观察事物，再将观察到的元素组合成为画中形象，观察结果成为绘画多角度表现的内容。立体主义绘画艺术将时间作为一种量度并将其带入绘画艺术中，代表人物是毕加索，其代表作品《弹曼陀铃的女孩》较为著名。

纵观从西方绘画发展的历史脉络，绘画艺术一方面沿着具象和再现的方向发展，另一方面沿着把物象程式化纵观以此表现艺术家的内在精神意趣的方向发展。总体来看，西方绘画作为一种客观的主体性艺术，把主观内在的审美理想和情感有机地融合在二维画面中，促进了人类绘画艺术的长足发展。

4.2 绘画艺术的审美特征

4.2.1 主次分明、疏密有致的形式美

形式是绘画艺术的筋骨。绘画艺术或是现实生活的严谨模拟，或是线条构图的率真表达。绘画艺术在置阵布势时，把发生在不同时间、不同地点的零散片段，按照主次交错，自然而巧妙地聚合起来，形成或工整美丽，或清新淡雅，或张扬狂放的艺术风格，达成绘画艺术作品疏而不漏、密而不繁的艺术形式，疏密之间交相辉映。

绘画艺术的形式美特征是通过造型和章法实现的。绘画艺术形成的艺术形象，并不与外在世界中的对象保持形态上的高度统一，而趋向以形写意。欣赏者通过品鉴绘画艺术，进行回味与联想，深入画作内容，进入绘画艺术境界。

4.2.2 气韵飞扬、生动传神的意蕴美

意境已成为当代绘画艺术的灵魂。"意"在绘画中是画家精神与理想的表达方式，写意之美是绘画艺术非常重要的艺术崇尚与理念追求，也是当代画家必不可少的艺术修养。

唐代画家张彦远在《历代名画记》中指出："守其神，专其一，合造化之功，假吴生之笔，向所谓意存笔先、画尽意在也。"只有如此，画家才能表现出所描绘形象的全部气韵。一幅有意境的画，是主观感受与客观物象的复合体，画家在创作作品时，应突出意念中最为本质的部分，简略绘画的形式细节，如此才能达到笔不到而意到的创作目的，开拓气韵飞扬的审美境界，从而使欣赏者感悟到生动传神的艺术魅力，情景交融，物我两忘，达到超越一切的自由境界。

4.2.3 笔意纵横、类物通德的绘画技巧

1. 绘画工具与技法

掌握绘画艺术，首先要识别绘画工具与技法。

1) 中国画

创作中国画需使用中国特制的毛笔、墨或颜料，画家在宣纸或绢帛上作画，因此中国画又有"水墨画""彩墨画"之称。"笔墨"是中国画技法与理论的重要术语，笔与墨是中国画的两大支柱。中国画以笔意与墨意为灵魂和生命。"笔意"，是指画家运用毛笔作画时艺术经营与笔画运转间所表现出来的意向、风格、功力等，也指用笔的神态、意趣。笔意与笔势密切相关，笔势指由毛笔在运行之中产生的力学作用而表现出来的气势，常指通篇布局中的贯通之势、轻重向背的顾盼之势等。笔意的产生，以笔法为依托。"笔法"指用笔方法，如运笔的轻重、快慢、偏正、曲直及勾、勒、皴、点等技法，也包括线条的粗细、方圆、顿挫、徐疾、浓淡、转折等。"墨意"是指用墨创造绘画的意境。中国画以墨代色，称为"墨色"，即用浓淡变化的墨色创造画中的空间层次与物象特征，墨色能显牡丹之红、荷叶之绿。中国画家讲究"破墨法"，墨色多变生奇，如以浓破淡、以淡破浓、以湿破干、以焦破润等。在"破墨"的基础上，又产生"泼墨法"，即用大笔饱蘸水墨渲染，或端砚倾墨，任墨在纸绢上晕化成各种状态，然后随墨色诱发的想象略加勾勒点染，使形象清晰起来，创造出富有新意的画作。笔意与墨意完美结合、合二而一，共同构成绘画艺术的两大手段。

2) 西方画

西方画以油画为主，油画工具多种，作画方法多样。随着油画艺术的历史演变，绘画工具不断改进，常见的油画工具包括：画箱，用来装绘画材料的一种工具箱，多为木质；画架，用来固定画幅；画桌、画凳；画伞，外出写生时专用的工具；画笔，分不同的笔型和大小型号，分动物毛和人造毛两类；画刀，用来调色、作画、刮色、清理画板；调色板，有长方形和椭圆形之分；油壶，用来装调色油、松节油等调和剂；洗笔器，用于洗刷或搁置带颜色的画笔；画杖，作画时用于支撑手臂；绷布钳，用于绷装画布；订枪，用来固定画布；小

锤和钉子，用于绷装画布；砂纸或浮石，作底子时用来打磨画布；木炭、铅笔和橡皮；电动搅拌器，用来制作底料或胶液；板刷和刮板，用来制作画布底子；加热器，在制作胶液或调和剂时用来加热；大理石板和研磨杵，用于研磨油画颜料；镜子，用于观察整体效果或黑白关系。

油画工具材料的限定导致油画绘制技法的复杂性。几个世纪以来，画家在实践中创造了多种油画技法，主要包括：人体油画透明覆色法，即用不加白色而只是被调色油稀释的颜料多层次描绘，适于表现物象的质感和厚实感，描绘人物肤质细腻的色彩变化；不透明覆色法，也称多层次着色法，先用单色画出形体大貌，然后用颜色多层次塑造，暗部画得较薄，中间调子和亮部层层厚涂，形成色块对比，因厚薄不一，能够凸显色彩的丰富肌理。画家常在画作中综合运用多种技法。

为使一次着色后达到色层饱满的效果，须讲究笔势的运用，即涂法，常用涂法分为平涂、散涂和厚涂。平涂是用单向的力度、均匀的笔势涂绘出大面积色彩，适于在平稳、安定的构图中塑造静态的形体；散涂是依据所画形体的自然转折趋势运笔，笔触比较松散、灵活自如；厚涂是全幅或局部地厚堆颜料，有的形成高达数毫米的色层或色块，使颜料表现出质地的趣味，描绘对象的形象也能得到强化。作为一种艺术语言，油画包括色彩、明暗、线条、肌理、笔触、质感、光感、空间、构图等多个造型因素，油画技法的作用在于将各个造型因素恰当地体现出来。

2. 构图方法

1) 中国绘画艺术构图

中国绘画艺术的构图采用散点透视法，不受焦点透视法的束缚。散点透视法是一种可移动远近的透视法，视野宽广辽阔，构图灵活自由，画中的物象可以随意列置，冲破了时空局限。画家可以营造出全景式、分段式、分层次的艺术空间，形成回旋往复式流动的艺术效果。

中国绘画以勾、皴、擦、染、点为主要技法，以散点透视为构图方法，以五色理论为参照，注重以形传神，直抒胸臆。中国绘画作品中的形象多是画家人格精神的写照，从中国绘画艺术的历史沿革来看，其总体面貌伴随时代的变化不断发展，在世界文化日趋融合的形势下有所创新和变革，但笔墨、形式和意境始终是中国绘画艺术的根基，也是中国绘画艺术长久坚持的审美取向。

2) 西方绘画艺术构图

西方绘画艺术采用透视法进行构图，其基本原理如同画家将隔着玻璃板看到的物象，用笔画在这块玻璃板上，从而得出一幅合乎焦点透视原理的绘画作品。这种构图方法符合人的视觉真实，讲究科学性，能够表现空间的规律。

对于透视法的应用，要严格遵循视点的限制。当视点高时，景物在视平线以下，形成鸟瞰式构图，物障较少，便于展开全景描写；当视点和视线处于画面的中间时，所有消失点都落在画面中间的视平线上，这种透视的物障重叠较多，景物深远，可用来表现强烈的远近对比；当视点较低时，形成仰视透视，把视平线压到最低处，这种透视常用来表现雄伟的建筑，或表现伟大的人物形象，有一种高远之感。

4.3 绘画艺术鉴赏常识

4.3.1 中国画的笔法

笔法,是指运用毛笔的方法,包括执笔法、笔锋运用和用笔技法三个方面。

1. 执笔法

古人作画时须指实、掌虚、腕平、肘悬。执笔方法可归纳为擫、押、钩、格、抵。

"擫"是指用拇指腹紧贴笔管的内侧。

"押"是指用食指第一节贴住笔骨外侧和拇指内外配合。

"钩"是指用中指第一、二节弯曲钩住笔的外侧。

"格"是指无名指第一、二节之间的骨节紧贴笔管,用力将中指钩向内的笔管挡住并向外推。

"抵"是指用小指托在无名指下面抵住中指的钩。

2. 笔锋运用

中国绘画使用毛笔,笔头分三段,即笔尖、笔腹与笔管相接的笔根。中国绘画通常使用笔根以外有弹性的笔头部位,技法依托于笔锋的变化。

笔锋分为中锋、侧锋、顺锋、逆锋、藏锋与露锋等。

中锋也叫正锋、正用笔,作画时笔管垂直,与纸张成直角,笔尖留在墨线中间。用中锋画出的线条挺拔流畅,多用于勾勒人物面部及衣纹等物体的轮廓线,线条粗细变化不大。用中锋作画时提、按须均匀用力,行笔稳定。

用侧锋作画时,笔管与纸面不垂直,笔管横卧,与纸成各种角度,笔尖不在墨线中间,笔尖的一边光,笔腹的一边毛,有飞白效果,侧锋线条一边轻、一边重,有一种厚、重、毛的感觉。除了白描以外,在中国绘画中,中锋、侧锋常合用。

顺锋运笔,采用拖笔运行,是指笔从怀内至怀外,由左向右,由上向下,行笔笔锋呈顺势,故称为顺锋用笔。采用顺锋画出的线条轻快流畅、灵秀活泼,勾云画水时常用此法。

逆锋与顺锋行笔相反,采用逆势。正用和倒用都可以逆行笔,笔管向前右倾倒,行笔时按笔的轻重、行笔的快慢使锋尖逆势推进,笔锋受阻散开,笔触形成飞白效果。逆锋运笔,所画点和线极具苍劲雄浑、生辣、拙朴的笔趣。

藏锋运笔,古人称为"一波三折"。笔锋要藏而不露,横行"无往不复",竖行"无垂不缩",画出的线条沉着含蓄、不露刚劲,用以强调所画物体的质感。藏锋运笔常用于勾勒亭、台、舟、桥的轮廓,也用于山石、树干的双勾。

露锋与藏锋运笔相反,在笔画首尾处须留下明显的笔痕,凸显画面锋芒外露的质感,以及挺秀劲健的意味。露锋运笔常用于勾画中国山水画中的竹叶、柳叶。

3. 用笔技法

中国画的用笔技法分为多种，不同的用笔技法会产生不同的艺术效果。

1) 转、折、提、按

"转"是画圆技法，"折"是画方技法，"提"是画细技法，"按"是画粗技法。中国画的技法千变万化，但圆和方是两种最基本的线型，由此变化延伸，无穷多样。

2) 拖、颤

采用拖笔技法，握笔处要高，而且要悬肘画，使行笔拉长的线条有舒畅流动之姿。拖笔常用于勾画水纹、荷梗、藤蔓等。

采法颤笔技法，行笔提顿中微有颤抖，以避免线纹光滑板滞，凸显迟涩凝重的质感颤笔常用于勾画石头棱角及远视觉的线纹等。

3) 勾、皴、擦、点、染

"勾"是中国画造型的主要手段。中国画分工笔和写意两类，通常根据画法的不同来确定勾法，工笔画要用楷书的笔意勾，写意画要用草书的笔意勾。既可用中锋、侧锋勾，也可中、侧锋交叉使用。画家通常根据被描绘的事物变换技法，还可与其他用笔技法相结合。

"皴"，是隋代之后发展起来的技法，标志中国山水画技法逐步完善。皴辅助勾线时可尽未尽之效，丰富物体的阴阳、纹理、质感等。一般作画顺序是先勾后皴，随勾随皴。皴还可以营造距离感，近景呈现凹凸之感，远景则可略而无皴，所谓"远山无皴"。除了山水画之外，现代人物画也常用皴笔来表现。

"擦"即横卧笔尖，用笔腹轻蘸淡墨在皴过的山石树皮上擦拂，以增强厚度和毛的质感。在使用擦笔技法时，笔头水分须少，要把笔锋减弱，进一步连接分散点。

"点"是以面造型的表现手法。工笔画中，点和染联系密切，因此叫点染。写意画中，点叫点戳。点法强调用笔方法和见笔触。写意的点法要从实际出发，可以藏锋也可以露锋，可以侧锋也可以散锋，笔触要清晰明朗。

"染"是增强画面效果的又一种方法，工笔画及写意画均可使用此法，但工笔画使用多些。工笔画的染可分为勾染和烘染。其中烘染是在物象轮廓外做效果补充，有分染、罩染、碰染之分。写意画的染分为湿染和干染。染和皴、点通常结合使用，如皴染、点染。

4.3.2 中国画的笔墨

笔墨是中国绘画艺术精华之所在。广义的笔墨是指利用笔墨达到的画面气象、色彩、章法、意境、品位等绘画语言。狭义的笔墨专指用笔、用墨的技巧。

中国画用墨重光彩、显层次、求变化，对墨的要求有清、润、沉、和。清，指用墨层次分明；润，指墨色滋润；沉，指用墨效果不浮躁；和，指用墨效果相互融合。

中国画使用笔墨的方法大体分为：泼墨法，即用笔饱蘸浓淡相宜的水和墨，大胆落于纸上；积墨法，即由淡入深用墨，待墨干后再层层添墨；破墨法，即先画一种墨，未干时再破以不同的墨，可以浓破淡、淡破浓、水破墨、墨破水、色破墨、墨破色。

4.3.3 中国画的分类

中国画基本分为三大科,即人物画、山水画、花鸟画。

人物画,出现较山水画、花鸟画早。人物画分为道释画、仕女画、肖像画、风俗画、历史故事画等。人物画力求将人物个性刻画得逼真传神,形神兼备,将人物性格寓于环境、气氛、身段和动态的渲染之中。常用画法有白描法、勾填法、泼墨法、勾染法。

山水画,包括山、水、石、树、房屋、楼台、舟车、桥梁、风、雨、阴、晴、雪、日、云、雾、春、夏、秋、冬等元素。山水画又可分为:青绿山水,即用矿物质石青、石绿作为主色的山水画;浅绛山水,即在水墨勾勒皴染基础上,敷设以赭石为主色的淡彩山水画;金碧山水,即使用中国画颜料中的泥金、石青和石绿三种颜料作为主色的山水画,比"青绿山水"多泥金一色。画法上有工笔与写意之分。

花鸟画历史悠久,画法大致可分为两类,即工笔花鸟、写意花鸟。昆虫亦有工、写之分。表现方法有白描(又称双勾)、勾勒、勾填、没骨、泼墨等。花卉的表现主题有竹、兰、梅、菊、牡丹、荷花等;禽鸟的表现主题有鸡、鹅、鸭、仙鹤、鹦鹉、杜鹃、翠鸟、喜鹊、鹰等;昆虫的表现主题有蝴蝶、蜂、蜻蜓、蝉等;杂虫的表现主题有蝈蝈、蟋蟀、蚂蚁、蜗牛、蜘蛛等。

4.3.4 中国画的画幅形式

中国画的画幅形式多种多样,形状分横、直、方、圆和扁形,尺寸分大、小、长、短等,常见种类如下所述。

壁画,即画于大型墙壁之上的作品。

中堂,即中国旧式房屋客厅中间墙壁所挂的巨幅绘画作品。

条幅,即呈长条形的绘画作品。

横幅,即横着作画装裱而成的作品。

小品,即体积较小的绘画作品,精巧雅致。

斗方,即用小品装裱成的一方尺左右的字画,可压镜,可平裱。

镜框,即用木框、金属等装框、压镜、装裱的绘画作品。

卷轴,中国画的典型代表,将画装裱成条幅,下加圆木作轴。

扇面,在折扇或圆扇扇面上作画装裱的作品。

册页,是中国画传统的装裱形式之一,由书籍册页形式延伸而来,通常分为折叠式和活页两大类。

长卷,将画裱成长轴一卷,画面连续不断,多为横看。

屏风,单幅可摆在桌上者为镜屏,摺幅者为立地屏风。

4.3.5 中国画的十八描

明代汪珂玉所著中国书画著录《珊瑚网》中详细讲述了"古今描法一十八等",简称十八描,即人物的十八种描法。这是中国绘画发展至明代,对古今程式化技法较为全面的总结。十八描具体包括高古游丝描、琴弦描、铁线描、行云流水描、蚂蝗描、钉头鼠尾描、混描、撅头描、曹衣出水描、折芦描、橄榄描、枣核描、柳叶描、竹叶描、战笔水纹描、减笔描、柴笔描、蚯蚓描。

发展至今,十八描技法可归纳为三种类型:铁丝描类(无粗细变化),包括高古游丝描、琴弦描、铁线描、行云流水描、曹衣出水描;兰叶描类(有粗细变化),包括蚯蚓描、蚂蝗描、钉头鼠尾描、柳叶描、枣核描、橄榄描、战笔水纹描;减笔描类(快速简化笔线),包括撅头描、竹叶描、混描、折芦描、柴笔描、减笔描。

4.3.6 "五笔"之说

中国画运笔方法考究。"五笔"之说由现代杰出的国画大师黄宾虹(1865—1955)提出,"五笔"即平、圆、留、重、变。

"平"指运笔时用力平均,起讫分明,笔笔送到,既不柔弱,也不浮滑,要"如锥画沙"。

"圆"指行笔转折处要圆润有力,要"如折钗股"。

"留"指运笔要含蓄,要有回顾,不疾不徐,不浮不滑,不放诞,不狂野。

"重"指沉着而有重量,要如"高山坠石",不能像"风吹落叶",即古人说的"笔力能扛鼎"的意思。

"变",一指用笔有变化,要根据表现对象的不同而变化,不能执一;二指运笔要互相呼应,做到"意到笔不到,笔断意不断"。

4.3.7 中国画用笔"三忌"

中国画用笔"三忌"指画家在行笔时容易出现的三种主要毛病。"三忌"由宋代韩纯全在《山水纯全集》中提出,"用笔有三病:一曰板;二曰刻;三曰结"。

"板"指缺少腕力,下笔犹豫不定,用笔不灵活,勾画出的形状不准确、不自然,笔线平扁,缺少立体感。

"刻"指笔迹过于显露,运笔呆滞,转折的地方出现不应有的棱角,毫无生气。

"结"指笔迹迟钝,落笔僵滞,欲行却止,该散而不开,运笔不流畅。

此外,中国画用笔还禁忌"枯""弱""光滑""草率"等。中国艺术"书画同源",为避免出现"三忌"的情况,可先勤练篆书、行书、草书等,以掌握各种用笔的技巧。

4.3.8 中国画的流派

1. 黄派

黄派又称"黄筌画派""黄家富贵",五代花鸟画两大流派之一。黄派成熟于五代西蜀画家黄筌,他取熔前人轻勾浓色的技法,擅画奇花怪石、珍禽瑞鸟,画风精巧密细致,敷色鲜艳富贵,极具写生造化之妙。黄派光大于黄筌之子黄居寀,代表晚唐、五代、宋初时西蜀和中原的画风,成为院体花鸟画的典型风格。入宋后,凡画花鸟无不以"黄家体制为准",黄派对后世工笔花鸟画产生深远影响,在中国花鸟画史上占有重要地位。

2. 徐派

徐派又称"徐家野逸",五代花鸟画两大流派之一。代表画家为南唐的徐熙,他以落墨为格,擅画江湖汀花野竹、水鸟渊鱼,注重墨骨勾勒,淡施色彩,意境清淡隽秀,对后世中国画影响极大。至徐熙之孙徐崇嗣,徐熙画派名声渐振,后经张仲、王若水,到明代由文徵明、徐渭等人发扬光大,成为定型的中国水墨写意花鸟画。至此徐派与黄派齐名,两派互相竞争,影响了宋、元、明、清千余年的中国花鸟画坛。

3. 北方山水画派

北方山水画派亦称"北宗山水画派"。中国山水画发展至北宋初,始分北方派系和江南派系。郭若虚在《图画见闻志》中记载:"唯营丘李成,长安关仝、华原范宽,智妙入神,才高出类,三家鼎峙,百代标程。"又总结道:"夫气象萧疏,烟林清旷,毫锋颖脱,墨法精微者,营丘之制也;石体坚凝,杂木丰茂,台阁古雅,人物幽闲者,关氏之风也。"李成、关仝、范宽的画风风靡齐鲁,影响关陕,为北方山水画派之宗师。

4. 南方山水画派

南方山水画派亦称"江南山水画派""南宗山水画派"。北宋沈括在《梦溪笔谈》中记载:"董源工秋岚远景,多写江南真山,不为奇峭之气;建业僧巨然祖述董法,皆臻妙理。"米芾在《画史》中记载:"董源平淡天真多,唐无此品。"此派以董源和巨然为宗师,世称"董巨"。惠崇和赵令穰的小景,为此派支流。米芾父子的"米派云山",画京口一带景色,显出此派新貌。南宋末的法常(牧溪)和若芬(玉涧)等,均属南画体系,至元代大盛。

5. 湖州竹派

湖州竹派以"竹"为表现对象,以宋代文同、苏轼为代表,尤以文同画竹最为著称。明代莲儒曾作《湖州竹派》,述自北宋至明代画家共有二十五人之多。因文同曾于湖州(今浙江湖州)任太守要职,故称湖州竹派。元代张退之认为墨竹始于唐玄宗李隆基,吴道子、王维、李昂、萧悦等也擅画竹。白居易曾作《画竹歌》赞萧悦,而至文同竹艺大进,文氏毕生画竹。

6. 常州画派

常州画派又称"毗陵派""武进画派",以花卉、草虫写生为胜。该派画家所绘花卉,不用墨线勾勒,直接用彩色描绘。祖述于北宋初年徐崇嗣、赵昌的没骨法。常州画派自宋以来画家云集,始于北宋毗陵僧人居宁,居宁擅长画草虫,其画作表现出寂静、清晰、自然的禅林意境。南宋元初于青言、于务道祖孙以画荷著称。明代孙龙擅长画泼彩写意花鸟。清代以唐于光的"唐荷花"和恽寿平的"恽牡丹"最为著名。到了清初,常州花卉画已达高峰。

7. 米派

米派代表人物有宋代米芾、米友仁父子,画史上称"大米、小米",或"二米"。米芾画山水从董源而来,突破勾廓加皴的传统技法,多用水墨点染,不求工细,自谓"信笔作之,多以烟云掩映树石,意似便已"。米芾之子米友仁发展了米芾技法,用水墨横点写烟峦云树,崇尚平淡天真,运笔潦草,自称"墨戏","二米"先后居襄阳和镇江,山水画多以潇湘二水(潇水和湘水的合称)和金焦二山(金山和焦山的合称)的云山、雨霁、烟雾为题材,纯以水墨烘托,用卧笔横点成块面的"落茄法"表现自然风景的妙趣,世称"米点山水""米氏云山",属水墨大写意。南宋的法常以及元代的高克恭、方从义等皆师从"二米",米派技法对后世影响甚大。

8. 松江派

松江派亦称"松江画派",是晚明三大画派的总称。三大画派包括以赵左为首的"苏松派"、以沈士充为首的"云间派"、以顾正谊及其子侄辈为代表的"华亭派"。其中"苏松派"和"云间派"都源于宋旭,赵左和宋懋晋皆师从宋旭,沈士充师从宋懋晋,兼师从赵左。除宋旭外,该派画家都是松江府人,故称"松江派"。此画派是吴派的延续,将文人画作推向高峰,实际首领为董其昌。由于受到山水画分宗说的影响,此派极为突显南宋风貌,以温润、娴雅、含蓄、重视笔墨情趣享誉画坛。松江派在发展高峰之际取代了吴门派,在明末清初的画坛被视为正宗派系。

9. 浙派

浙派亦称"浙江画派",由明代前期主要画家戴进开创,其作画受李唐、马远影响很大,取法于南宋画院体格。戴进擅长画山水、人物、花果、翎毛,画艺很高,风行一时,从学者甚多,逐渐形成"浙派"。后江夏(今湖北武汉)人吴伟学戴进用笔纵横自如,画风更为豪放,也有不少人追崇其画风,又形成浙江派的支流——"江夏派"。浙派、江夏派的著名画家有张路、蒋三松、谢树臣、蓝瑛等。至明代中叶后,吴派兴起,主宰画坛。至明末,浙派不再见于中国画坛。

10. 黄山派

黄山派亦称"黄山画派",以清初宣城梅氏一家为嫡系,包括梅清、梅羽中、梅庚、梅府等及流寓宣城的石涛。石涛法名原济,早年喜山水,屡登庐山、黄山诸名胜,在宣城十

载，与梅氏、戴本孝等交往。这些既师造化又师古人的画家，相互影响，以画黄山而著名，故称为"黄山派"。新安画派主要学习黄山派的创作风格，故有人主张将其归入黄山派，但其风格与黄山派不同，正如"浙派""松江派"与明末清初书画家程邃的创作风格各有特色一样，故将新安画派归入黄山派，实误。

11. 虞山派

虞山派亦称"虞山画派"。清代山水画家王翚先后师从王鉴、王时敏，悉心临摹历代名作，并取法于宋元诸名家，平素与挚友恽寿平切磋画艺。圣祖玄烨(康熙皇帝)曾命王翚主持绘制《南巡图》巨构，并赐书"山水清晖"四字，声誉益著，故画名盛于康熙年间。王翚的学生主要有杨晋、顾昉、金学坚等。王翚为江苏常熟人，常熟有虞山，因此有"虞山画派"之称，该派崇古风尚，对清代山水画影响颇大。

12. 江西派

江西派亦称"江西画派"，以清初画家罗牧为代表。罗牧，江西宁都人，寄居江西南昌，擅画山水，笔意空灵，与黄公望、董其昌的画风一脉相承，又得明末清初画家魏书(字石床)传授，其画作林壑森秀，墨气凉然，颇具韵味，时称妙品。江淮一带追随罗牧画风的人众多，为江西派创始人。清代绘画理论家秦祖永评其画为"稳当有余而灵秀不足"。罗牧代表作品有《墨笔山水图》《林壑萧疏图》等。

13. 海上画派

海上画派简称"海派"，形成于近代。自清末上海被辟为商埠后，一些文人墨客从各地流寓于上海，以卖画为生，日久遂成绘画活动中心。该派人数有百余人，主要以赵之谦、任颐、虚谷、吴昌硕、黄宾虹等为代表。海派在继承传统绘画技法与风格的基础上，破格创新，既融合民族艺术之精华，又借鉴吸收外来的艺术，尽可能达到雅俗共赏；既重品学修养，又讲个性鲜明，形成不拘一格的新型画风。

4.3.9 西方画的种类

1. 油画

油画是西方绘画中最重要的画种，产生于15世纪的欧洲，因其颜料用油调和而得名。油画既可以画在画布上，也可以画在木板上，还可以画在墙壁上。油画色彩丰富、浑厚，可反复涂改画面，具有较强的遮盖力和可塑性，能够充分表现物体的真实感。

2. 水粉画

水粉画是使用水调和粉质颜料而绘成的画，是介于水彩画与油画之间的一个画种，兼具油画的浑厚与水彩画的明快两种特点。水粉颜料一般不透明，具有较强的遮盖力，可以在画

面上产生艳丽、柔润、明亮、浑厚的艺术效果。水粉画在颜色纯度方面有一定的局限性，颜料的含粉性质对水色的流畅性会产生一定的限制，水粉画湿的时候，颜色饱和度很高，干后则由于粉的作用颜色失去光泽，饱和度大幅度降低。

3. 水彩画

水彩画产生于欧洲，在18世纪的英国曾盛极一时。水彩画用水调和颜料，水渗透在纸里淡化颜色，能够产生透明、润泽的艺术效果。干画法和湿画法是水彩画最重要的两种技法。干画法是指第一遍颜色干后，在上面继续涂颜色，没有水的渗化效果，比较简单；湿画法是指第一遍颜色未干时，再涂另一种颜色，或与另一种颜色相接，可表现湿润和过渡的色彩效果。

4.4 绘画艺术经典作品鉴赏

4.4.1 《洛神赋图》，东晋顾恺之

1. 探赜索隐——历史的维度

魏晋南北朝是中国历史上一段战火频仍的时期，时局动荡导致经济衰退，却催生了相对自由的社会风气，因而前所未有地丰富了文化的内涵。人物画在这样一个自由开放、富于智慧与热情的时代中，依托文学创作快速发展。可以说，在魏晋以前，人物画基本处于实用的功能定位；而魏晋以后，在社会政治、思想观念和艺术自觉等因素的交互作用下，中国绘画审美品格得到质的飞跃，从自发状态进入自觉状态，于是传世名作《洛神赋图》(见图4-1)应运而生。

图4-1 《洛神赋图》(局部)[①]

① 摘自文汇网

2. 量弘识高——审美的维度

《洛神赋图》系东晋顾恺之所绘，现藏于北京故宫博物院(宋摹)，绢本，设色，横572.8厘米，纵27.1厘米。画中曹植携随从于洛水之滨凝神张望，其思念已久的洛神从远处凌波而来，衣带飘逸，委婉从容，目光凝注，流露出关切而迟疑的神情。顾恺之以超神的想象力和艺术才能对《洛神赋图》中人神相恋而不得的故事进行再创造，传达出无限惆怅的情意与哀伤的情调，令人动容。

在绘画技法上，顾恺之用笔行云流水，画中洛神衣袂飘飘、含辞未吐的神态，将风姿绰约的女神形象栩栩如生地表现出来。在形神气韵方面，顾恺之把表现对象神韵作为艺术追求目标，从汉代的重动态、重外形生动转向重内心、重神韵。在构思布局方面，《洛神赋图》开创了中国传统绘画长卷之先河，四个既相互独立又前后接续的画面，类似当代的连环画；随着人物位置动作的变化，情节自然向前推进。在手法气质方面，画作以夸张手法突出中心人物，神女乘云车、驾六龙、旌旗飞扬、浓云疾驰的场面将浪漫主义的情境表现得生动绝伦。

3. 生力无穷——文化的维度

在《洛神赋图》中，我们不仅可以看到作者对绘画艺术的自觉追求，还可以透视出画作背后丰富而深刻的社会内容。《洛神赋图》的重要意义是开创了一种新的艺术传统，主题不再是歌颂女性的道德，而是表现和颂扬女性美。作者企图摆脱人物故事画图解性质的倾向，注重表现人物的表情和性格，表现自然的优美和生气。该画作的出现，标志着中国早期绘画从"成教化，助人伦"的政教附属地位与注重实用功能，走向了追求描绘人物之"神"(性格、精神特点)的审美自觉阶段，从而使绘画摆脱说教艺术窠臼，为后代艺术家开辟了一条新的道路。

4. 时评摘录——美育的担当

唐代画家张彦远："恺之之画，如春蚕吐丝，初见甚平易，且形似时或有失，细视之六法兼备，有不可以言语文字形容者。"

明末清初画家王铎："灵变缥缈，洵为传神，复见实相，宇宙第一尤物。"

陕西师范大学讲师伏奕冰："《洛神赋图》中丰富的人和自然界以及神仙世界的描写、曹植和洛神之间的感情交流，在图卷中都通过大量的自然景物、密集的形象、颜色技法和空间转换表现出来，赋中虚幻的想象在画中落实为真实的景物。"

4.4.2 《韩熙载夜宴图》，南唐顾闳中

1. 探赜索隐——历史的维度

《韩熙载夜宴图》(见图4-2)是五代十国时期南唐画家顾闳中的绘画作品，现存宋摹本，绢本，设色，藏于北京故宫博物院。据史料记载，南唐后主李煜在位期间，内忧外患使他屡欲重用韩熙载，却碍于其纵情声色的丑闻。为了解这位让他既钟爱又放心不下的臣子的私生

活,李煜命画院待诏顾闳中潜入韩府。顾闳中凭借目识心记的本领,返回后挥笔作画,将韩熙载于家中夜宴的全过程描绘出来,于是有了这幅流传千古的《韩熙载夜宴图》。

图4-2 《韩熙载夜宴图》(局部)[①]

2. 量弘识高——审美的维度

《韩熙载夜宴图》采用长卷式构图,画幅横335.5厘米、纵28.7厘米,是典型的中国古代长卷式人物画。全卷共分五段,分别为听乐、观舞、歇息、清吹和散宴,五个情节相互呼应,整幅长卷人物画浑然一体、气脉相连。

在构图方面,该画作采用打破时间概念的构图方式,把先后进行的活动展现于同一画面中,对于不同的场景,精巧地运用屏风等古代室内常见物品进行软分割,场景衔接自然连贯,画面既彼此独立,又不乏连贯性。在人物刻画方面,画家以形写神,对主人公韩熙载的描绘曲尽神形,韩熙载的沉郁寡欢与夜宴的热闹场面形成了鲜明对比,表现了其置身于华宴却苦闷空虚的复杂内心世界,显示出画者高超的艺术水平。在设色方面,画作工丽雅致,富于层次感,在众多对比强烈的绚丽色彩中,间隔以大块墨色来统一协调,黑白灰分布有序,色墨相映,神采动人。在线条方面,画作用笔挺拔劲秀,线条流转自如,在铁线描与游丝描结合的圆笔长线中,时见方笔顿挫,犹如屈铁盘丝,柔中有刚。可以说,此画作在中国美术史上代表了古代工笔重彩的最高水平。

3. 生力无穷——文化的维度

《韩熙载夜宴图》描绘的虽是韩府家宴盛况,但其内涵却不仅限于此,它还传达出韩熙载乃至画家顾闳中对当时腐败朝政的抨击。画作运用现实主义手法,展现了心系朝堂却无力挽回时局的失意官僚矛盾的心理状态。顾闳中一方面批判了韩熙载在国家危难关头置身事外的行为,另一方面表现出自己对韩熙载苦闷心理的感同身受,中国画"以形写神"的思想在此画作中得到了很好的阐释。同时,作为五代时期艺术写实的代表,该画作对研究中国古代绘画、传统服饰、民族音乐以及古代人文生活艺术具有极高的参考价值。

① 摘自新浪微博

4. 时评摘录——美育的担当

中央民族大学历史文化学院教授蒙曼："画卷本身舒展流畅、刻画细腻，但最为独特的地方在于画中随意甚至淫靡的气氛与主人公抑郁气质的奇特混合。"

国家高级美术师余晖："这幅作品最成功的地方，就是在华丽的场面中表现出凄婉之美，使它成为这一类艺术作品的典范之作。"

美国学者南希·白玲安："这是我最喜欢的一幅中国画。"

4.4.3 《千里江山图》，北宋王希孟

1. 探赜索隐——历史的维度

北宋末期，王室衰微，国土沦丧，民不聊生，朝野内外形成了一股以青年学生为主流的爱国力量。然而，面对朝廷的软弱，他们只能将富国强兵以收复山河的理想寄托于艺术文化创作之中。宋徽宗耽于蔡京、童贯为他设计的"丰亨豫大"的物质享受，讲求精绘祥瑞，于崇宁三年设立历史上第一所美术教育机构——画学。王希孟以宫廷画家的身份，创作了中国十大传世名画之一的《千里江山图》(见图4-3)。

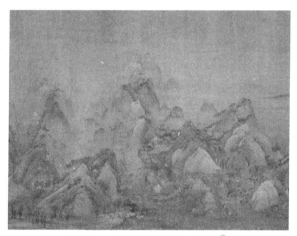

图4-3 《千里江山图》(局部)①

2. 量弘识高——审美的维度

《千里江山图》是宋代青绿山水画中具有突出艺术成就的代表作。这幅设色山水长卷横1191.5厘米、纵51.5厘米，以一幅整绢画成，现收藏于北京故宫博物院。《千里江山图》主要取景于庐山和鄱阳湖，全卷可分六段，以人物活动为主线，围绕行旅、观景、雅集、劳作四个主题性活动展开，以长卷形式，为世人呈现了一幅烟波浩渺、层峦起伏的江南山水图。

在构图方面，《千里江山图》采用大型长卷式构图，通过散点透视法，以游走观看山水

① 摘自抖音

的方式表现时间上的连续性，主题自然而连贯，各段山水或以长桥相连，或以流水贯通，既相对独立，又相互关联，巧妙地连成一体，灵活地体现了"景随步移"的艺术效果。在设色方面，画作继承隋唐以来"青绿山水"的画法，以石青、石绿等矿物颜料为主，并作适当夸张，艳而不俗；矿物、植物颜色融合使用，将中国画色彩的表现力发挥到极致。在笔法方面，画作用笔十分精细，树干用没骨法，屋宇用界画，远山有写意用笔，山坡运用皴法和点染，增强了青绿山水的艺术表现力。

3. 生力无穷——文化的维度

作为徽宗赏赐重臣的宝物，我们对《千里江山图》的认识仅限于青绿技法是远远不够的。画卷在很大程度上体现的是宫廷的审美趣味，但却兼具了极强的写实性，真实地再现了世俗的生活情趣。较之一般的山水画，《千里江山图》囊括的物象更加复杂，展现了北宋末期社会各阶层人物的真实生活。画卷中行旅、雅集、观景和劳作主题重叠交织，共同向观者娓娓叙述了国家和谐稳定、百姓安居乐业的理想社会的宏伟蓝图。

4. 时评摘录——美育的担当

元代书法家溥光："予自志学之岁，获睹此卷，迄今已近百过。其功夫巧密处，心目尚有不能周遍者，所谓一回拈出一回新也。又其设色鲜明，布置宏远，使王晋卿、赵千里见之亦当短气，在古今丹青小景中，自可独步千载，殆众星之孤月耳。具眼知音之士，必以予言为不妄云。"

《中国青年报》："国画传世珍品《千里江山图》引发'故宫跑'，其山水图像与青绿色彩延展到服装、器具、装饰、舞美等众多领域。"

《光明日报》："《千里江山图》是古代青绿山水画的巅峰之作，在中国美术史以及文化史上都享有极高的声誉。画卷中蕴含着丰富的艺术价值，不仅体现了中国传统文化的精髓，也为后人提供了宝贵的美育资源。"

4.4.4 《清明上河图》，北宋张择端

1. 探赜索隐——历史的维度

北宋年间，商品经济初兴，经济文化高度繁荣，然而繁荣的背后，外有夷狄压境、屈辱割地，内有党争不断、吏治腐朽。张择端自幼受儒家思想浸润，后在汴京游学开阔视野，经历科举坎坷，最终放弃仕途，落脚翰林图画院。张择端丰富的生活阅历促使他成为有较高文化素养、对社会有深刻认识的画家。这一切造就了他以月余时间完成的、饱含对社会现实的认识与批判的千古名作——《清明上河图》(见图4-4)。

图4-4 《清明上河图》(局部)①

2. 量弘识高——审美的维度

作为一幅举世闻名的现实主义风俗画卷，《清明上河图》创作于北宋徽宗在位期间，现藏于北京故宫博物院，全卷横528.7厘米、纵24.8厘米，绢本，设色。画作描绘了北宋都城东京的城市面貌，据考证主要是汴河两岸的自然风光和繁荣景象，画卷大致分为汴京郊外春光、汴河场景、城内街市三部分。在五米多长的画卷里，作者描绘了数量庞大的各色建筑、人物、牲畜、车船等，被誉为"宋代生活的百科全书"。

在表现手法方面，作者以不断移动视点的散点透视法摄取所需景物，大至广阔的原野，细到舟车上的钉铆，都丝毫不失。画中充满戏剧性情节冲突，令人看罢回味无穷。在布局方面，作者采用鸟瞰式全景构图法，结构严谨而又段落分明，各色人物近一千七百人，动物两百余头，都安排得合情合理。疏密、繁简、动静、聚散等画面关系处理得恰到好处，繁而不乱，长而不冗。在技法方面，此画用笔兼工带写，设色淡雅，不同于一般界画，大手笔与精细手笔相结合，谨小而不失全貌，甚至船只上的钉铆、结绳系扣都交代得一清二楚，令人叹为观止。

3. 生力无穷——文化的维度

《清明上河图》并不只是简单地描绘百姓风俗和日常生活，在商业繁荣的背后，暗藏着一幅"盛世危图"。张择端在展现清明期间商贸繁华的汴京城时，出乎常情地表现了军力懈怠、消防缺失、城防涣散、国门洞开、商贸侵街、商贾囤粮、酒患成灾等场景，呈现出北宋末年深重的社会危机，暗含着对社会的隐忧。这幅现实主义杰作是研究我国北宋城市经济及社会生活的宝贵一手资料，具有重要的历史文献价值。这幅画作以其丰富的思想内涵、独特的审美视角和现实主义表现手法，在中国乃至世界绘画史上被奉为经典之作。

4. 时评摘录——美育的担当

中国近现代历史学家白寿彝《中国通史》："技法娴熟，用笔细致，线条遒劲，凝重老

① 摘自微看网

练。反映了高度精纯的绘画功力和出色的艺术成就。"

《简明不列颠百科全书》："对人物、建筑物、交通工具、树木、水流之间相互关系的处理，非常巧妙，整体感很强，具有极大的考史价值。此后历代绘制的都市风俗画，无不受其影响。"

央广网："《清明上河图》虽然场面热闹，但表现的并非繁荣市景，而是一幅带有忧患意识的'盛世危图'，官兵懒散税务重。"

4.4.5 《荷花水鸟图》，明代朱耷

1. 探赜索隐——历史的维度

明末，东林党争，宦官干政，天灾流年，清兵铁骑压境，大明朝这艘风雨飘摇中的破船终于沉没。曾作为大明皇室享尽荣华的朱耷，也在大明朝覆灭后沦为落魄遗民，隐居山中，削发为僧。亡国之痛与坎坷人生成就了朱耷在中国美术史上浓墨重彩的篇章。明亡后，朱耷心知复国无望，心中十分痛苦，然而清朝极端严酷的思想专制使他无法公开发泄情绪，他只好以内涵隐晦的诗画寄寓亡国之痛。《荷花水鸟图》(见图4-5)就是在这样一个特定的历史背景中产生的。

2. 量弘识高——审美的维度

《荷花水鸟图》属立轴纸本墨笔画，纵127厘米，横46厘米，现藏于北京故宫博物院。画中残荷傲然斜挂，仅余一叶莲蓬，尚有败叶，一只缩脖水鸟独立于丑怪突兀的顽石之上，白眼向人，神态凄凉，似在休憩，更似在冷眼观望这冰冷的世界。

《荷花水鸟图》形象突出、主题鲜明，使用阔笔大写意的象征画法，随心所欲，以此来表现画家孤傲不群、愤世嫉俗的性格。在构图安排方面，疏简奇险，错落有致，蕴含层层寓意，画中有画，画外生情，意境空远，韵味无穷。在笔墨运用方面，质朴雄健，苍劲率意，墨气酣畅，有浓有淡，水墨晕染恰到好处，运笔飘逸奔放，急缓得当，简而不陋，虚实相生，具有强烈的艺术个性。画作还对所画花鸟岩石进行夸张变形，以奇特的形象和简练的造型，打破传统花鸟画"顾盼生情"的表达原则，创造了一种前所未有的花鸟造型。

3. 生力无穷——文化的维度

欣赏朱耷的绘画作品，应先解构画面内容的深层意蕴。朱耷亲历国破家亡，被清军追杀，受尽磨难，佯装癫狂，其简括的笔墨所

图4-5 《荷花水鸟图》①

① 摘自中国诗赋学会

塑造的物象绝不是传统花鸟画中取悦观者的玩物，而是一种心灵的震颤与激情的宣泄。画家仿佛化身为孤鸟，白眼向天，孑然独立，不屈亦无奈，孤僻而冷逸。画家孤寂凄凉的处境，强烈的反清复明思想以及面对清廷统治日益稳固而无可奈何又孤愤苦闷的心境在作品中得到了宣泄。朱耷将超越具体感官的精神诉诸可感的艺术形象，开创了中国花鸟画史的新篇章。自此，中国绘画艺术形成了新的审美趣味与艺术格调，朱耷也成为动荡时代中国文人和画家的楷模。

4. 时评摘录——美育的担当

清代书画家、文学家郑板桥："横涂竖抹千千幅，墨点无多泪点多。"

现代画家、教育家潘天寿《中国绘画史》："笔简而劲，无犷悍之气……各树特帜卓然为后世法，为清代大写派之泰斗。"

烟台市博物馆助理馆员孙纬陶："用如此之少的笔墨勾画出一幅暗藏玄机、活泼生动的画面，表现出惊人的想象力和异常丰富的情感，展现出画家深厚的功力和独到的创造力。"

安徽省书画院副院长张煜："清代对荷花题材表现最有代表性的艺术家则属朱耷，他多以荷花水鸟的形象传达他个人的思想和情感，《荷花水鸟图》在对比关系中建构出一种个性化的、妙趣自成的审美感知。"

4.4.6 《虾趣图》，现代齐白石

1. 探赜索隐——历史的维度

随着压迫人民的"三座大山"被一一推翻，齐白石由木匠渐成城市上层文人，却始终不忘自己的农民出身与儿时的农村生活。齐白石老家有个星斗塘，塘中多草虾，幼年的他常在塘边玩耍，于是与虾结缘。他毕生眷念家乡的一草一木，同故乡亲友保持着密切联系，深居简出，不好交际。他将对童年家乡的记忆作为画题、诗题，将儿时欢乐的情景作为题画的素材。他的画作始终贯穿着对质朴农村生活和童年时光的留恋，《虾趣图》(见图4-6)是其晚年画艺成熟的代表作品。

2. 量弘识高——审美的维度

《虾趣图》完成于1951年，纸本，设色，纵83厘米，横45厘米，现藏于北京画院。画中共有八只虾，从右上角向左下角游动，虾的墨色不但有浓淡干湿的变化，而且有伸展弯曲的不同，浓墨无沉重僵死之感，淡墨亦无浮躁之气，整个画幅未用一笔背

图4-6 《虾趣图》①

① 摘自51联拍在线

景和水纹，却把虾的游动表现得活灵活现。

画中八只虾形态各异，简单几笔淡墨侧锋用笔，增添了虾的透明度和动态感，在简括的笔墨中让人感受到虾的活力与生命气息，极具观赏性。在用墨方面，以淡墨画虾体、浓墨点睛，对墨、水与宣纸结合的气韵效果把握得很好，虾看起来通体透明，形象生动，表现出一种动感；形神与笔墨的完美结合，开拓了中国意笔写实型水墨用法。在用笔方面，以虚实结合的方法表现出透视感，简略得宜，似柔实刚，似断实连，直中有曲、乱中有序的线条，勾画出虾在水中嬉戏游弋的情景，触须似动非动。在布局方面，留白给人以无穷的遐想空间，群虾疏密得当，拥而不挤，密而不乱，巧妙处理了群虾肢体的穿插、叠加和呼应，优美自然，进退自如。

3. 生力无穷——文化的维度

大写意的虾不仅是齐白石对感情和人生体验的传达，更是其对生命状态的演绎。他接受了士大夫文人的知识与智慧，却不曾"士大夫化"，依旧以农民之心歌咏农民。他赋予作品质朴清新的农民情感，其描绘的童年记忆，洋溢着对劳动生活深挚的爱，这种爱所肯定的人格价值与生命意义，绝不同于士大夫文人画家对农民的同情。他将农民的天真、淳朴、率真、刚健与经过改造的文人艺术语言融为一体，他的画作生发出雅俗共赏的奇异光辉。齐白石把劳动者和劳动生活作为崇高而亲切的对象进行描绘，其爱憎与表达都是智慧农民式的，他不懂民主主义或马列主义，却站在近代民主主义的立场。

4. 时评摘录——美育的担当

中国美术馆馆长吴为山："齐白石的画，融汇古今而成三'象'，将客观事物之具象、艺术表现之意象和艺术形式之抽象三者交相呼应，自然呈现。"

中国艺术研究院研究员郎绍君："在吴昌硕之后，将传统绘画推进一步，给它输入新的生命血液的大师当推齐白石。"

中国鉴藏家萨本介《最后的辉煌》："不在一个相应的感上，有时就感受不到齐白石；不在一个相似的人生过程中，有时也很难发现齐白石；不懂得辩证思维的人甚至很难'猜'到齐白石。"

西班牙画家、雕塑家毕加索："齐白石真是你们东方了不起的一位画家。"

4.4.7 《鹿王本生图》，敦煌石窟壁画

1. 探赜索隐——历史的维度

北魏时期，佛教从印度传入，中国的石窟艺术也逐渐发展起来。其中，敦煌莫高窟南区中段二层第257窟西壁下层中段，有一幅横卷式连环画式构图的经变①《鹿王本生图》。本生

① 经变，全称"佛经变相"，是一种描绘佛经典籍所记述情景内容或佛传故事的图画，也可称为变相。

图指的是将佛陀的本生故事绘制为图像，鹿王是佛陀的化身与象征。鹿王本生图讲的是佛陀前世转化为鹿王积德行善的神迹。这个故事最初出现于公元前2世纪巴尔胡特大塔的一块圆形浮雕上，在4世纪中叶，这个故事从遥远的印度经克孜尔传到了"华戎所交一都会"——敦煌，成为敦煌石窟壁画《鹿王本生图》(见图4-7)最早的"母题"。

图4-7 《鹿王本生图》(局部)①

2. 量弘识高——审美的维度

《鹿王本生图》纵58厘米、横390厘米，绘制于北魏，属敦煌壁画早期作品，兼有浓厚的西域风格与中国早期绘画风格，造型古朴。该壁画是莫高窟最完美的连环画本生故事之一，主要讲述了释迦牟尼的前身九色鹿王救了一个不慎落水快被淹死的人，却被此人出卖的故事。

在布局方面，该壁画采用横卷连环画式构图，以散点透视法打破时空限制，故事情节分段展现，从两端向画面中央汇聚，严密紧凑，以山水图像分隔情节单元的同时充实画面。在技法方面，采用凹凸晕染法渲染人物形象，即以深色岩彩从边缘往中间晕染，越到中间颜色越浅，最中间以白色蛤粉点染提亮，从而表现出人物形象的空间感。在色彩方面，以土红色为主调，充满宗教神秘感，先完成画面整体设色，再从局部表现物体色彩，从而实现对比统一，形成一种质朴醇厚的风格。在线条方面，除大量运用当时已经非常成熟的铁线描法外，还非常注重表现线条的写意性与韵律感，画面充满空灵韵味与节奏感。

3. 生力无穷——文化的维度

《鹿王本生图》不仅体现了极高的艺术水平，而且具有浓厚的宗教色彩，歌颂了九色鹿王舍己救人的高尚品德，谴责了落水人忘恩负义的无耻行径，从而进一步宣扬了善恶有报的价值观念。在绘画艺术承担"成教化、助人伦"的社会功能的时代，该壁画寄托了民众善良美好的愿望，充分体现了佛教艺术造型的普世情结与所在时代惩恶扬善的价值追求，代表着我国传统文化的精髓。该壁画在中西文化碰撞交汇的敦煌闪耀着佛教慈悲为怀与儒家仁爱精神的光辉，是敦煌莫高窟壁画的重要组成部分，更是中国乃至世界传统文化宝库中的珍

① 摘自360个人图书馆

贵遗产。

4. 时评摘录——美育的担当

酒泉市文体广电和旅游局:"《鹿王本生图》是研究北魏时期绘画艺术和佛教文化的重要遗产,对于了解当时的宗教信仰和艺术风格具有重要意义。"

《国家宝藏》:"《鹿王本生图》是敦煌莫高窟同类题材壁画中保存最为完整、最具代表性的,同时,它又是我国古代最初的连环画。"

《人民日报海外版》:"甘肃敦煌莫高窟257窟北魏壁画《鹿王本生图》,色泽鲜明艳丽、色彩丰富厚重,装饰味道浓郁、视觉冲击强烈。"

搜狐网:"作为一幅艺术作品,《鹿王本生图》色彩异常丰富,也是体现象征性色彩的代表壁画之一。"

4.4.8 《最后的晚餐》,意大利达·芬奇

1. 探赜索隐——历史的维度

文艺复兴中期,人文主义思想蓬勃发展,迅速席卷意大利乃至整个欧洲,为西方绘画艺术注入了生生不息的创造力。佛罗伦萨被誉为"意大利文艺复兴的摇篮",青年时代的达·芬奇在此深受人文主义进步思想的熏陶,成为一名反封建的坚强战士。达·芬奇思想深邃,学识渊博,被现代学者尊为"文艺复兴时期最完美的代表"。他最大的成就在绘画领域,与米开朗基罗、拉斐尔合称为"美术三杰"(文艺复兴后三杰)。《最后的晚餐》(见图4-8)系达·芬奇创作的蛋彩湿壁画,现藏于意大利圣玛利亚感恩教堂。

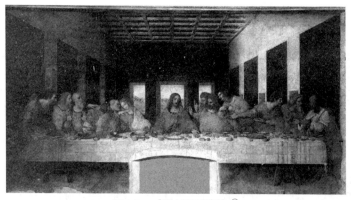

图4-8 《最后的晚餐》[①]

2. 量弘识高——审美的维度

《最后的晚餐》取材于《新约圣经》中的故事,此前许多宗教画家都描绘过这一题材,

① 摘自百度贴吧

但对画面形象的处理浮于表面，未能很好地表现复杂的人物心理。在布局方面，达·芬奇采用平行辐射线式构图，以长形食案将画面按黄金比例分割成两部分，大胆空出食案一面以利于刻画人物；同时，以三角形构图法将使徒平均分成四组列于耶稣左右两侧，既和谐统一又不呆板。在表现手法方面，运用透视、明暗等，营造立体空间效果；通过焦点透视与独特的光影处理方法，增强观者的身临其境之感。在色彩方面，以三原色为主，使用大量熟褐色、浅红灰色与土黄灰色，整体形成了暖灰色调，尤其是耶稣的服装使用了鲜艳的大红色，凸显画面紧张气氛和神秘而浓厚的宗教色彩。画作中的人物均具有充分的表现力，将人物内心传神地表现出来。在众多的宗教题材画中，达·芬奇的画作《最后的晚餐》成为传世的经典名作。

3. 生力无穷——文化的维度

《最后的晚餐》体现了人文主义思想，赋予了犹大出卖耶稣这一宗教题材新的历史意义。达·芬奇热情歌颂了耶稣的光明正大、使徒的忠诚善良与嫉恶如仇，同时无情揭露了犹大背信弃义的罪行，猛烈鞭挞其丑恶的灵魂，从而深化了宗教意义，弘扬了人文主义的时代精神。这种爱憎分明的感情与鲜明的政治倾向，是达·芬奇从当时意大利人民争取祖国统一、民族独立的斗争中感受到的，反映了当时意大利人民的斗争意志与道德标准，给人以巨大的精神鼓舞。正因如此，《最后的晚餐》才成为现实主义与艺术手法高度统一的绝世佳作。

4. 时评摘录——美育的担当

德国思想家、作家歌德："理解这幅画的核心在于追问引起全部情节、使所有观众激动和喜爱的动机的中心事件；激动人心的情节，就像高度发展的有机体那样，从一个最内在的生命点发展开，也就是说，艺术品变成了精神的有机体。"

瑞士美学家沃尔夫林："达·芬奇在两个方面打破了传统，他取消了犹大独处的位置，改变了约翰卧睡的姿态。"

《光明数字报》："艺术与科学的完美交融使得没有谁能比达·芬奇更好地象征这个伟大的文艺复兴时代了。"

4.4.9 《拾穗者》，法国米勒

1. 探赜索隐——历史的维度

19世纪中期以前，油画在西方是上层社会的专利，鲜有表现农民生活的作品。直到现实主义画家米勒出现，这种情况才逐渐改变。1849年，法国阶级对立形势严峻，贫富分化极其严重，为躲避瘟疫，米勒迁居至巴黎郊区巴比松村。当地美丽的自然风光与朴实的民风，培养了他对大自然的热爱与对劳动人民的深厚感情，此后27年，米勒以农民生活和劳动作为绘画题材，成为19世纪法国最杰出的以表现农民题材而著称的现实主义画家、法国近代绘画史上最受人民爱戴的画家以及法国巴比松派的代表画家。代表作《拾穗者》(见图4-9)是米勒于1857年创作的布面油画，现藏于巴黎奥塞美术馆。

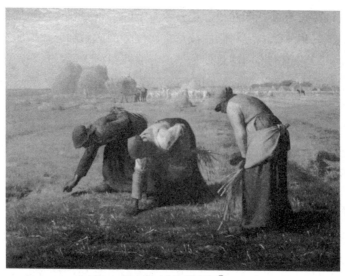

图4-9 《拾穗者》①

2. 量弘识高——审美的维度

《拾穗者》描绘了秋收后农民在田间拣拾剩余麦穗的情景,在落日余晖的映照下,在一望无际的麦田中,三位妇女正弯腰低头捡拾麦穗,不远处有一辆满载麦子的马车正要被赶走,旁边还有一人骑马指挥劳作的农夫。

在色调方面,画面整体色调温暖柔和,天空采用紫灰、淡蓝、淡绿等浅色调,显得平静辽阔。远处丰收的场景采用明亮的黄色,烘托出丰收场面的忙碌与宏大;近处色调渐暗,与远处形成对比,给人以稳定沉重之感。在构图方面,采用黄金分割法,三位主人公均处于黄金分割点,画面和谐均衡;同时,米勒还刻意夸张前景与后景的比例关系,以表达画作主题思想。在人物刻画方面,笔法简洁,只以粗线条勾勒大轮廓,以人物造型体现生动性与真实性,凝聚着米勒对农民生活的深刻感受。

3. 生力无穷——文化的维度

《拾穗者》是表现农民生活情境的作品,是席勒所见所感的自然流露,饱含着他对乡村生活的热爱与对劳动人民的深情歌颂。这幅画作真实再现了当时法国农村的劳作景象——丰收属于地主贵族,而辛勤劳作一年的农民却只能挨饿。该画作在客观上揭露和控诉了当时社会制度的不合理,震撼了统治阶级,引起了资产阶级舆论的广泛关注。

米勒是伟大的农民画家,他的画作饱含着对劳动者真挚的情感,表达了农民对土地的依恋和喜爱,也揭示了围绕土地而争斗的喜悦与悲哀。他的艺术被公认为"农村生活的庄严史诗",历经岁月沧桑仍闪烁着光芒,照耀后世。

4. 时评摘录——美育的担当

法国文学家、思想家罗曼·罗兰:"米勒画中的三位农妇是法国的三位女神。"

① 摘自百度贴吧

法国艺术评论家朱理·卡斯塔奈里："现代艺术家相信一个在光天化日下的乞丐的确比坐在宝座上的国王还要美；当远处主人满载麦子的大车在重压下呻吟时，我看到三个弯腰的农妇正在收获过的田里捡拾落穗，这比见到一个圣者殉难还要痛苦地抓住我的心灵。"

人民网："米勒始终追求宏大与静穆的艺术格调，表现农村题材本来的质朴、自然与静谧。"

4.4.10 《向日葵》，荷兰梵高

1. 探赜索隐——历史的维度

文森特·威廉·梵高生于荷兰乡村，早期作品受荷兰传统绘画影响，画风写实，常以阴郁情调刻画底层人民的生活。1886年后，梵高在巴黎接触到印象派与日本浮世绘作品，视野的扩展使其画风巨变，由早期的沉闷、昏暗风格变得简洁、明亮、色彩强烈。后梵高前往法国南部小城阿尔勒，更加炙热地追求绘画表现力的技巧，并在这里完成以插瓶向日葵为主要内容的系列油画作品《向日葵》(见图4-10)，现分散藏于英、德、美、日等国的场馆中。

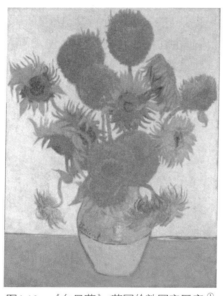

图4-10 《向日葵》(英国伦敦国家画廊)[①]

2. 量弘识高——审美的维度

《向日葵》系列画作分别绘制了插在花瓶中的3朵、5朵、12朵及15朵向日葵，这些向日葵有的是花苞，有的即将绽放，有的正值怒放，有的开始凋零，画风强烈而又超现实，呈现了向日葵的自然生命周期。

在布局方面，该画作消解了传统的稳定三角形布局，引导欣赏者将注意力放到花朵上，

① 摘自抖音

看似随意的构图安排，却经由画家精密的构想流露出古典意蕴。在色彩方面，以黄色和橙色为主色调，以淡黄色为背景，以深黄色勾勒向日葵，以蓝色和绿色勾勒花茎，以淡黑色点缀花蕊，形成强烈对比，欣赏者能通过这幅画作感受到旺盛的生命力。在线条方面，梵高着力颇多，作品中的线条夸张、大胆而又扭曲，看似无羁却有着深刻的意味，充满了生命的力量。

3. 生力无穷——文化的维度

梵高是一位有使命感的艺术家，其一生屡遭挫折却始终鞭策自己，在逆境中寻找阳光，以更强悍地成长。通过《向日葵》，梵高向世人展示了自己对生命的理解以及其强大的精神力量，透过色彩传递出人在饱受打击后该有的精神世界。该画作充分表达了梵高的希望与激情，他怀着感激之情对待他人和生活，怀着赤诚之心对待工作和艺术，宛若灿烂的向日葵，用绚烂的色彩慰藉世人的苦难。《向日葵》感情色彩丰富，风格瑰丽奇妙，具有极高的艺术价值。画作中深刻的悲剧意识、强烈的个性表达与形式上独特的追求，引领着后人对艺术的追求，激情热烈，向阳而行。

4. 时评摘录——美育的担当

中国当代画家吴冠中："在梵高的眼里，向日葵已经不是寻常的花朵，而是一团火焰，是燃烧的激情在喷发，每每欣赏他的作品，我们不能自已，感到自己是多么的渺小。"

中国诗书画研究会："《向日葵》的绝妙之处在于梵高为我们描画出了向日葵这样一种颇有象征意味的植物的饱满与生机。画家通过描绘向日葵，向我们表达了他对生命的理解。"

第5章 弦音雅意 通达人心
——音乐艺术

 ## 5.1 音乐艺术概述

5.1.1 音乐艺术界定

音乐艺术是以声音为表现手段,用音乐塑造意象、表达思想、抒发情感的艺术。音乐艺术历史悠久,源远流长。在所有艺术形式中,音乐最擅长抒发情感,动人心弦。

音乐艺术总体上可分为声乐、器乐、戏剧音乐(包括歌剧音乐、舞剧音乐、戏剧配乐等)三类。依据音乐艺术的创作者,可将音乐分为创作音乐和民间音乐;依据音乐艺术产生的时代,可将音乐分为古典音乐与现代音乐;依据音乐艺术的风格,可将音乐分为古典音乐、现代流行音乐。

声乐从唱法上主要可以分为美声唱法、通俗唱法、民族唱法、原生态唱法。

5.1.2 音乐艺术发展历程

1. 中国音乐艺术发展历程

中国是世界上音乐艺术发展较早的国家之一,可考历史可以上溯至新石器时代,至今约有九千年历史。远古先民在劳动和生活中创作的歌谣,集诗、舞、乐于一体,既是中国文学的开端,也是中国音乐、舞蹈艺术的萌芽。

从商代开始,中国音乐艺术逐渐步入以青铜、石制乐器为代表的"金石之乐"时代。夏周时期,乐舞作为规模较大的艺术形式,从社会中独立出来。周代建立了第一套完整的礼乐制度及宫廷雅乐体系,到周代末期,各种乐理、乐律学观念初步定型。周代还形成了采风制度,收集民歌,以观风俗、察民情,经春秋时孔子删定,形成了我国第一部诗歌总集——《诗经》。《诗经》在内容上分为《风》《雅》《颂》,在手法上分为赋、比、兴。其中,

《风》是周代各地的歌谣；《雅》是周人的正声雅乐；《颂》是周王庭和贵族宗庙祭祀的乐歌。在《诗经》成书前后，著名诗人屈原根据楚地的祭祀歌曲编成《九歌》，《九歌》具有浓厚的楚文化特征。

周代时期，民间音乐涉及社会生活诸多方面，内容十分丰富。例如世传伯牙弹琴、子期知音的故事，反映出当时演奏技术、作曲技术以及人们欣赏水平之高。对于古琴演奏，人们追求"得之于心，方能应之于器"的审美感受。据记载，乐人秦青的歌唱"声振林木，响遏飞云"；民间歌女韩娥，歌后"余音绕梁，三日不绝"。这些都反映出当时声乐技术取得的高度成就。秦汉时期，经济的繁荣和政治的稳定带来了文化的统一新格局。秦汉时开始出现的"乐府"继承了周代的采风制度，搜集、整理、改编民间音乐，集中大量乐工在宴享、郊祀、朝贺等场合演奏，用于演唱的歌词被称为乐府诗。汉代主要的歌曲形式是相和歌，从最初的"一人唱，三人和"，渐次发展为有丝、竹乐器伴奏的"相和大曲"，并且采用"艳—趋—乱"的曲体结构，对隋唐时期的歌舞大曲有着重要影响。在汉代还有"百戏"出现，即将歌舞、杂技、角抵(相扑)统合在一起进行表演。

魏晋南北朝时期是中国音乐艺术史上民族音乐大融合的繁荣时期。这一时期社会动荡、战乱频发，清商乐流入南方，与南方的吴歌、西曲融合。在北魏时期，这种南北融合的清商乐又传回北方，成为流传全国的重要乐种。随着丝绸之路的畅通，西域诸国歌曲传入内地。北凉时期，吕光将隋唐燕乐中重要的龟兹(今新疆库车)乐带到内地。传统音乐的代表性乐器古琴趋于成熟，一大批文人琴家出现，如嵇康、阮籍等，《广陵散》《荆轲刺秦王》《猗兰操》《酒狂》等一批著名曲目问世。

隋唐两代国力强盛，外域文化与中原文化交流充分，歌舞音乐全面发展。在唐代宫廷宴享中演奏的音乐，称为"燕乐"，隋唐时期的七部乐、九部乐均属于燕乐。唐代歌舞大曲在燕乐中独树一帜。《教坊录》著录的唐大曲曲名共有46个，其中，《霓裳羽衣舞》为唐玄宗李隆基所作，著名诗人白居易创作了描绘该大曲演出过程的生动诗篇《霓裳羽衣舞歌》。唐代音乐文化的繁荣还表现为设立了一系列音乐教育机构，如教坊、梨园、大乐署、鼓吹署以及专门教习幼童的梨园别教院。唐诗在当时可以入乐歌唱，歌伎以能歌名家诗为荣。琵琶是唐代主要乐器之一，与今日的琵琶形制相差无几。

宋、金、元时期，音乐艺术的发展以市民音乐的勃兴为重要标志，承隋唐时期的曲子词，宋代词调音乐得到空前发展。这种长短句的歌唱文学体裁可以分为引、慢、近、拍、令等词牌形式，填词手法有"摊破""减字""偷声"等。南宋的姜夔是既会作词又能依词度曲的著名词家、音乐家，他有十七首自度曲和一首减字谱的琴歌《古怨》传世。郭楚望以其代表作《潇湘水云》开了宋代古琴流派之先河，表现了其爱恋祖国山河的盎然意趣。在弓弦乐器的发展中，宋代出现了"马尾胡琴"的记载。戏剧艺术代表了这个时期音乐艺术发展的高峰，马致远、关汉卿、郑光祖、白朴被誉为"元曲四大家"，王实甫、乔吉甫与上述四人并称为"元曲六大家"。该时期的代表作品有关汉卿的《窦娥冤》《单刀会》，王实甫的《西厢记》。元杂剧结构严谨，每部作品由四折(幕)一楔子(序幕或者过场)构成。一折内限用同一宫调，一韵到底，常由一个角色(末或旦)主唱。元杂剧对南方戏曲产生了重大影响，促成南戏的进一步成熟，出现了《拜月亭》《琵琶记》等经典作品。

明清时期，市民阶层日益壮大，音乐发展具有世俗化的特点。明代民间小曲内容丰富，影响广泛，从民歌小曲到唱本、戏文、琴曲均有私人刊本问世。例如冯梦龙编辑的《山歌》，朱权编辑的最早琴曲《神奇秘谱》等。此外，这一时期说唱音乐异彩纷呈，南方的弹词、北方的鼓词以及牌子曲、琴书、道情类的说唱曲种成为主要艺术样式。南方弹词中，苏州弹词影响最大，形成了以陈遇乾为代表的苍凉雄劲的陈调、以马如飞为代表的爽直酣畅的马调和以俞秀山为代表的秀丽柔婉的俞调三个流派，在此基础上又衍生出诸多新的流派。北方的鼓词以山东大鼓、冀中的木板大鼓、西河大鼓、京韵大鼓为主要艺术样式。牌子曲类的说唱有单弦、河南大调曲子等；琴书类说唱有山东琴书、四川扬琴等；道情类说唱有浙江道情、陕西道情、湖北渔鼓等。少数民族也出现了说唱曲，例如白族的大本曲。这个时期的民歌、小曲以其丰富多样、形式鲜活的特点被人们广泛认同和接受。各地出现的民歌多种多样，例如江南吴地的小山歌、棹歌，湖南的采茶歌，广西僮族(壮族的旧称)的浪花歌，侗族的琵琶歌等。在乐律学方面，明代"新法密律"是音乐艺术文化史上最早出现的十二平均律的律学理论，标志着中国音乐艺术在乐律学方面开始进入世界先列。

19世纪末至20世纪40年代是中国近现代音乐形成和发展的时期，由于社会政治、经济形势的剧烈变化，西方戏剧、音乐被大量引入中国，传统音乐的主导地位下降，中国音乐艺术呈现复杂多元的特点。

20世纪初期，西洋音乐艺术的传入促使中国音乐艺术史上具有启蒙意义的"学堂乐歌"产生，这是中西文化碰撞和交流的产物，对中国音乐艺术的发展及中西音乐艺术交流起到了积极作用。学堂乐歌的出现，造就了一批传播西洋近现代音乐艺术，创建、发展学校音乐教育的艺术家，成为中国近现代音乐艺术史上专业创作的发端。20世纪20年代，肖友梅在上海创建上海"国立音乐艺术院"，标志着中国正规专业音乐艺术教育的开始。

声乐作品是近现代音乐艺术创作的主体，包括独唱歌曲、合唱歌曲和群众歌曲等多种体裁。独唱歌曲是代表近现代歌曲创作艺术水平的主要部类，借鉴了欧洲艺术歌曲的创作方法，也体现了鲜明的民族特色和时代特点。赵元任的《卖布谣》《教我如何不想他》，青主的《大江东去》《我住长江头》等作品流传至今。小型合唱歌曲以赵元任的《海韵》、黄自的《抗敌歌》《旗正飘飘》等为代表，黄自的《长恨歌》和冼星海的《黄河大合唱》是大型合唱作品中的精品。群众歌曲创作在歌咏运动的背景下奏出时代的最强音，聂耳、冼星海、贺绿汀、张曙、吕骥、孙慎、麦新等人的歌曲创作，是革命音乐艺术家同人民群众相结合的最早尝试。

在近现代民族器乐曲创作领域，以民族音乐艺术一代宗师刘天华的创作为代表。他在民族音乐基础上吸收西洋音乐和演奏技巧，在民族器乐创作和演奏领域取得了杰出的成就，被视为近现代二胡演奏学派的奠基人，《光明行》《空山鸟语》《病中吟》等二胡独奏曲成为经典乐曲。在传统器乐合奏曲创作中，以吕文成的《步步高》、谭小麟的《湖光春色》、聂耳的《金蛇狂舞》、任光的《彩云追月》等较为著名。

在西洋乐器音乐艺术创作领域，专业艺术家人数众多，该领域发展速度快于民族器乐曲创作领域。近现代管弦乐创作代表人物有黄自、马思聪、江文等人，代表作品有《怀旧》《第一交响曲》《台湾舞曲》等。此外，在独奏器乐曲领域也出现了优秀的作品，例如贺绿

汀的钢琴曲《牧童短笛》、瞿维的钢琴曲《花鼓》、马思聪的小提琴曲《内蒙组曲》等。

在戏剧音乐艺术领域，京剧在这一时期得到快速发展，出现了程长庚、谭鑫培以及后来的梅兰芳、程砚秋、周信芳等一代名优。此外，各种地方小戏、评剧、越剧、楚剧等蓬勃发展。

中华人民共和国成立后，音乐艺术进入了崭新的历史时期，先后经历了蓬勃发展、停滞甚至倒退以及发展与繁荣期。"为新中国放声歌唱"的广大音乐艺术家在声乐、器乐、歌舞剧等方面，创造了大量的优秀作品。在声乐方面，歌曲创作取得了重要成果，以《歌唱祖国》为代表，出现了一批优秀的作曲家及风格明朗热烈的群众歌曲；许多电影歌曲在社会上广泛传唱；大型声乐套曲《红军不怕远征难》(简称《长征组歌》)出现于这一时期，并成为我国音乐艺术史上继《黄河大合唱》之后又一部里程碑式的大型音乐艺术作品。这一时期的作曲家，如翟希贤、刘炽、时乐濛等，都较有影响力。在器乐创作领域，呈现焕然一新的局面。笛曲《喜相逢》、唢呐曲《百鸟朝凤》等是民族器乐独奏的代表作品；彭修文等人为民族管弦乐建设作出了重要贡献；西洋器乐的创作以钢琴和小提琴发展最快，小提琴协奏曲《梁山伯与祝英台》影响最为突出。歌舞剧创作异彩纷呈，《瑶族长鼓舞》《红绸舞》《荷花舞》等是歌舞音乐艺术作品的优秀代表，《王贵与李香香》《小二黑结婚》《江姐》等是歌剧作品的优秀代表。

此后，声乐发展经历了20世纪70至80年代抒情歌曲的丰收期、20世纪80年代后期的流行歌曲大潮、20世纪90年代的多元发展三个阶段。20世纪70至80年代的《祝酒歌》《我爱你，中国》《在希望的田野上》《在那桃花盛开的地方》等，20世纪90年代的《爱我中华》《春天的故事》等，均以强烈的艺术感染力深受中国人民的喜爱。流行音乐如《军港之夜》《让世界充满爱》等，在20世纪90年代成为中国音乐艺术的代表曲目。

器乐发展显示出新时期音乐艺术创作的勃勃生机。在西洋器乐创作领域，交响乐、室内乐重奏的创作成果尤为丰硕。在民族器乐创作领域，音乐家们深入挖掘各地传统，充分展现乐器性能；在歌舞剧领域，涌现的优秀作品数不胜数。

步入21世纪，中国音乐艺术在"天人合一"的美学思想的作用下，重视自然万物、人与自然、人与社会、人与人之间以及人类身心的和谐融通。在日新月异、飞速发展的当代社会，中国音乐艺术依然秉承注重人与人的情感交汇、乐曲与心灵相通的价值观，在此基础上探寻与商业结合共赢的新音乐艺术表现方式。中国音乐艺术获得了新的发展契机，流派纷呈，优秀音乐人及作品井喷式迭现。中国音乐艺术一路高歌，扬帆远航。

2. 西方音乐艺术发展历程

西方音乐艺术最初在基督教教堂发挥作用。教堂音乐深受希腊人、希伯来人和叙利亚人的影响，把不断发展中的圣咏及时集中到有组织的礼拜仪式中。

公元6世纪末，教皇格里高利一世改革了基督教音乐。格里高利圣咏源于希腊和希伯来音乐，当时只有单一的旋律线。在罗曼风格时期，复调音乐艺术作为西方音乐艺术史上最重要的音乐艺术风格出现，具有深度的听觉艺术进入欧洲文化。在这一时期，封建宫廷音乐家和行吟诗人的艺术作品使世俗音乐繁荣起来。

在人文主义思潮推动下，欧洲发生了政治、文化等多方面的深刻变革，即文艺复兴运动。继文学、绘画等艺术形式之后，音乐艺术也进入了"复兴"时期。这一时期，世俗音

乐占据的地位越来越重要，音乐作品中对于人的内心世界及自然美的描写十分突出，形成全新的音乐艺术风格，并产生多种器乐体裁、歌剧形式和一批著名作曲家，例如帕勒斯蒂里那、拉索、兰迪诺、杜法伊等，他们创作的作品充满新音乐艺术倾向。音乐艺术全面发展，当时的复调音乐艺术于16世纪发展到黄金时代。音乐艺术理论也趋向成熟，大小调的调性体系基本确立，和声的功能体系正在萌芽和发展中，记谱法已由字母法和符号法转为二线谱、四线谱直至五线谱，对位法的应用达到较为丰富的程度。更多的乐器被用于演奏，如古提琴、短号、小号、长号、管风琴和琉特琴等乐器都已出现并活跃于音乐舞台之上。文艺复兴后期，小提琴和古钢琴出现，西方音乐艺术更加光彩四射。

在巴洛克风格音乐艺术时期，声乐、器乐并行发展。在声乐方面诞生了许多新的大型体裁，如歌剧、清唱剧、康塔塔、受难乐等。在器乐方面，古钢琴、管风琴、小提琴音乐艺术得到极大发展。随着乐器制造业的发展，管弦乐队开始兴起，许多管弦乐体裁得到高度发展，如大协奏曲、独奏协奏曲、四重奏鸣曲、古代组曲、序曲等。世俗音乐艺术与宗教音乐艺术共同发展，十二平均律付诸实践。

在西方音乐艺术古典主义时期，诞生了四位维也纳乐派的大师，即海顿、莫扎特、贝多芬、舒伯特。当时，音乐家面临三大难题：第一，探索大小调体系所具有的全部可能性；第二，完善一种纯器乐的大型曲式，这种曲式能最大限度地发挥演奏可能性；第三，区分已应用这种理想曲式的奏鸣组曲的不同变体——独奏奏鸣曲、二重奏鸣曲、三重奏、四重奏和其他室内乐形式、协奏曲以及交响曲。四位音乐大师在处理素材时大胆尝试，音乐艺术遵循完美的秩序；发展了一种器乐的动力性语言，使用完美手段挖掘主题；完善了基于理性和逻辑的宏大构思，整体结构活泼灵动，足以使多样化情感得以自由表现。西方音乐艺术古典主义时期缔造了一个人类音乐艺术的新世界。

浪漫主义产生于法国大革命以后的社会和政治动乱之中，支配着19世纪欧洲的音乐艺术。早期浪漫派代表人物有威柏和舒伯特。舒伯特的艺术歌曲广为流传，而肖邦、舒曼和李斯特则把钢琴音乐艺术推向了新的高峰。柏辽兹、李斯特开创了标题音乐艺术。俄国、东欧和北欧作曲家的作品则带来了不同民族的风情。法国的比才、意大利的威尔第和普契尼、德国的瓦格纳推动了歌剧的繁荣。历史学家注意到音乐艺术风格是在古典派和浪漫派这两个极端之间变换的。两派艺术家都力求表达特定的感情，并寻求在完美形式中来表现这种感情。

印象主义音乐艺术产生于19世纪末，它是受象征主义文学和印象主义绘画的影响而出现的音乐艺术流派，力求摆脱浪漫主义的主观情感表现，追求和声化的新发现。印象主义音乐艺术把情绪和气氛看得比结构重要，主要歌颂大自然带给人们的喜悦。

人类历史进入20世纪，风云变幻。两次世界大战改变了各国的边界和人们的思维方式，科学正在以令人目眩的速度把人类推向充满不确定的未来。在反时代精神的策动下，各种艺术，如绘画、雕刻、文学、戏剧和音乐艺术，冲破各种旧的形式，试图表现新的生活方式。20世纪50年代后的先锋派作曲家完全抛弃了传统的音乐艺术观念，追求艺术表现的绝对自由，因而其音乐艺术呈现出深奥玄秘的特征，大多数音乐艺术爱好者为之瞠目。

音乐艺术在不同的发展时期都有其独特的灵魂和魅力，西方音乐艺术体裁丰富多样，既能反映人类的精神世界，又能震撼人们的心灵。

5.2 音乐艺术的审美特征

5.2.1 音乐艺术是声音流动的艺术

音乐的载体是乐曲，乐曲由旋律、节奏、调式、和声、复调、曲式等要素构成。音乐运用旋律的起伏、节奏的疾徐、力度的强弱、色彩的浓淡等变化，来表现情绪、情感的发展变化过程。音乐之美是一种流动的美。音乐艺术传达的情感随声音流动，在流动的音乐声中唤起听众的听觉意象。音乐的声响高低、节奏舒缓、节拍快慢与音乐效果强弱有直接联系。音乐艺术语言按规律进行组合或运用，形成乐曲高低强弱的起伏变化，构成音乐艺术具有流动性的节奏感和韵律感的艺术特征。

音乐艺术作为一种主观的客体性艺术，其媒介是声响，必须具有鲜明的节奏感和韵律感。音乐理论作曲家姆尼兹·豪普德曼在《和声与节拍的本性》里提到"音乐是流动的建筑"，因为音乐和建筑艺术一样，广泛自由地运用形式美的结构原则，遵循特定的艺术规律，形成严格的数理结构，同样具有严谨的结构美和形式美。音乐艺术以一种充满运动、变化、对比的状态来推动时间进程，音乐艺术的状态是流动的，情感表达也呈现一定的运动形态。人的情感变化能引起肌体内部的各种生理变化，和音乐艺术的运动形态"同构"，音乐艺术对不同情境下的情感表现得深刻而细腻，从而使其成为一种具有鲜明动态性的艺术。

5.2.2 音乐艺术是感性抒情的艺术

音乐艺术的表现力强，擅于抒发情感，弱于叙事。《乐记》里论述："凡音之起，由人心生也。人心之动，物使之然也，感于物而动，故形于声。"《毛诗序》更指出了诗乐的强烈抒情特征："嗟叹之不足故咏歌之。"音乐艺术源自情感，表现情感，是充满激情的艺术样式。人类复杂多样的情感，如喜悦、悲痛、紧张、愤怒等在音乐艺术作品中无所不在；音乐艺术是易于激起听众内心情感的艺术，由情而生、以情动人是音乐艺术美的主要审美特征。作为情感的艺术，音乐能直接拨动人们的心弦，感染情绪，陶冶性情，美化心灵，激发人们对美好生活的无限向往。

音乐艺术直接表现感情，是心灵的直接语言。绘画通过由线条和色彩构成的客体形象来表情，戏剧在故事情节的展开中通过人物的语言和行动来表情，舞蹈借助人体动作、姿态来表情。这些艺术形式对感情的抒发都是间接的，而音乐艺术对感情的抒发是直接的，不需要客体形象作为依托，也不需要通过动作、姿态来表现，感情在音乐艺术中可以独立存在。音乐艺术以其律动起伏的节奏与人的情感发展过程产生同构关系，感情得以通过音乐艺术抒发出来。

5.2.3 音乐艺术是感性与理性统一的艺术

音乐艺术将生活和自然现象转化为饱含情感的乐音，凭借情感，概括而抽象地反映一定的社会和生活情景，并在声音运动中形成活跃、流动的音乐艺术形象，欣赏者只能感性地接受与理解，此过程存在较大的差异性，因此，欣赏者对音乐意象的捕捉必然是模糊和不稳定的。这就要求欣赏者依靠丰富的想象，把抽象的听觉形象转化为心中可描绘的可感形象。

音乐艺术对心灵和情感的体现源于生活，但音乐艺术并不是直接反映或描绘现实生活或自然界，而是表现从中体验到的情感。音乐艺术拙于写实而长于写意，虽然某些标题音乐艺术带有叙事性质，但不表现具体情景、事件和心理活动，而把重心放在抒情方面。音乐艺术所表现的情感体验，具有抽象性和一般性，不是具体的感受，而是从生活情景中提炼出来的比较笼统的某种情绪。音乐艺术具有抽象性，因此其内容具有模糊性、宽泛性的特点，它是最接近"只可意会，不可言传"的艺术。音乐艺术是令人陶醉的艺术，其艺术魅力无法用语言来说明，欣赏者要用耳来听，更要用心去感受，以寻求情感上的共鸣。

构成音乐物质材料的声音，具有非空间造型性和非语义符号性等特点。音乐艺术不能直接描摹表现对象的准确形体。人们一般无法从直观形态分析中或在与语义符号化的对应关系中，找到音符与含义之间的关系。因此，音乐艺术所传达的含义往往是含蓄、不确定的。音乐艺术在反映客观生活方面，很少受到反映对象的约束，而是间接和曲折地反映复杂多样的社会生活，有更强的自由性。

音乐艺术具有情感导向的明确性与描摹形象的模糊性，不同的人对同一部音乐作品会产生不同的感受，这构成了音乐艺术朦胧多义的含蓄之美。从创作层面来看，音乐艺术提供一个不确定的想象空间，其浓厚的文化属性、民族属性和时代属性都被模糊而充分地表现出来；从接受层面来看，欣赏者由于经历、情感的不同，加之时间、地点、心境等方面的差异，对同一首乐曲的欣赏，也会形成模糊不定的意向。

5.3 音乐艺术鉴赏常识

5.3.1 音乐的主要表现手段

1. 旋律

旋律也称曲调，是音乐语言的首要要素，也是音乐艺术最重要的表现手段，通常指若干乐音经过艺术构思，按照一定的节奏、节拍、调式、调性关系等组织起来，构成有组织、有节奏的乐音和谐运动。在旋律行进中，横向的秩序有长短、断续、疏密之分，纵向的秩序有

上行下行的级进、跳进以及波浪起伏幅度大小之别。由于音高的走向而形成或直线或曲线的"波浪线"被称为旋律线。旋律表达感情，不同旋律构成的旋律线，可以直观表述旋律的不同表现意向。

旋律分为声乐旋律和器乐旋律。声乐旋律与人的音域条件和语言习惯有密切联系，主要特点是音域比较窄、歌唱性突出；而乐器种类繁多，性能特点丰富，器乐旋律的音域表现较为宽广，速度与力度的变化幅度也较大，更富于节奏性与技巧性。

2. 节奏

音乐的节奏是指在音乐旋律进行中，音阶、音符或音节的长短、强弱、轻重等相互关系的有序组合。节奏被喻为"音乐的骨骼"，有着重要的表现功能。节奏是旋律的主干，能把乐音组织成一个整体，对音乐情绪的表达、内容的体现和形象的塑造都起到非常重要的作用。音乐的强烈表现力，在于它能直接表现出有生命力的情感，而节奏是音乐运动的依托。

节奏主要有四种类别，即自由节奏、灵活节奏、有量节奏和韵律节奏。自由节奏主要指存在于东方音乐中的节奏，如中国昆曲中的节奏、京剧中的散板；灵活节奏主要指西方古典音乐中的素歌，基本上只有音高变化而没有时值变化；有量节奏是指有量记谱法，基本上只有音符的长短、高低之分，而没有强拍、弱拍的区别；韵律节奏是指轻重律节奏，包括音符的时值长短和有规律的强弱节拍两方面。

3. 和声

和声是指两个以上不同的音按一定的法则同时发声而构成的音响组合，是多声部音乐按照一定关系而构成的重叠复合的音响现象。和声包括和弦与和声进行。和弦是和声的基本素材，是由三个或三个以上不同的音按照一定的方法结合构成的纵向结构；和声进行是和声的横向运动，是指各和弦的先后连接。

和声使音乐具有立体感和结构感。和声是扩展音乐表现力的重要手段，一方面，各声部相互组合成的协调整体，有力地强化着各音级的功能和意义，强化着音乐内在的动力；另一方面，和声以一定的疏密关系，将从稳定到不稳定再到稳定的进行状态组织起来，辅助特定的旋律而形成声音的"立体"流动，具有很强的渲染力。在曲式构成方面，和声通过和声进行、收束式、调性布局等构成分句、分乐段和终止乐曲。

4. 曲式

曲式是乐曲的基本结构，是音乐作品合于一定逻辑的结构。曲式是由许多大小段落组成的整体，由音乐作品的内容决定。曲式在一首音乐作品中有着清楚的段落划分，大致分为主要段落与从属段落。主要段落包括主题的陈述及其展开段落；从属段落包括引子、连接、补充(结尾)等段落，依附于主要段落，在小型作品中可不必全面，在大型作品中必不可少。

音乐曲式按传统分为小型曲式和大型曲式。小型曲式包括一部曲式、二部曲式、三部曲式、复二部曲式、复三部曲式；大型曲式包括变奏曲式、回旋曲式、奏鸣曲式。

曲式的运用遵循三个原则，即对比、变奏和重复。作品中多个音乐材料在旋律形态、

节奏型、情绪特征方面的不同造成对比，带给听者新奇的感觉。变奏是将一个音乐材料在保留某些特征的情况下做出或大或小的变化，一方面保持作品原型，另一方面给听者带来新鲜感。重复是指音乐材料的简单再次出现，或带有变化的再现。带有变化的再现实际上体现了变奏原则，同时又因为它的变化，产生了对比效果。

5. 织体

织体是指多声部音乐作品中各声部的组合形态(包括纵向结合和横向结合)。织体分为两类，一是主调式，即主调织体；二是复调式，即复调织体。

主调织体是指有一个声部是主旋律(大多数情况在高声部)，其他声部是从属性质的伴奏。主调有充分的独立性，伴奏只起辅助作用。复调织体是指每个声部的旋律都有一定的独立性。复调织体有两种基本类型，一是对比性复调，即将两个或两个以上的旋律同时结合的织体形式，如《牧童短笛》的A段；二是模仿复调，即在不同声部出现反复和模仿的织体形式。

5.3.2 常见的器乐体裁

1. 交响曲

交响曲是大型器乐曲体裁，亦称"交响乐"，是音乐领域最大的管弦乐套曲。

一部交响曲分为四个乐章(也有两个乐章或五个乐章以上的情况)。第一乐章通常采用奏鸣曲式，快板，是全曲的核心，充满活力和戏剧性。第二乐章通常是慢板，采用复三部曲式或变奏曲式，富于歌唱性，以抒情的旋律为主。第三乐章的速度通常为中速或较快，称为小步舞曲或谐谑曲，能够营造欢快、活泼的气氛，有时也可能带有一些讽刺和幽默的元素。第四乐章通常采用回旋曲式或奏鸣曲式，是全曲的结论，常回顾前面乐章的素材，营造壮丽、辉煌的气氛。交响曲是音乐作品中思想内容最深刻、结构最完整、写作技术最全面且艰深的大型器乐体裁，以表现社会重大事件、历史英雄人物、自然界的千变万化、富于哲理的思维以及人们为之奋斗的崇高理想等见长，带有一定程度的戏剧性。

2. 序曲

序曲原指歌剧、清唱剧等作品的开场音乐。在17—18世纪，歌剧序曲分为"法国序曲""意大利序曲"两类。前者为复调风格，由慢板、快板、慢板三个段落组成，中段为赋格形式，末段较短；后者为主调风格，由快板、慢板、快板三个段落组成，后世交响曲即由此演变而成。19世纪以来，从贝多芬开始，作曲家常采用序曲体裁写成独立的器乐曲，其结构大多为奏鸣曲式并有标题。代表作品有贝多芬的《科利奥兰序曲》、柴可夫斯基的《1812年序曲》等。

3. 狂想曲

狂想曲是一种技术艰深且具有史诗性的器乐曲，原为古希腊时期流浪艺人歌唱的民间叙事诗片段，到19世纪初形成器乐曲体裁。狂想曲的特征是富于民族特色或直接采用民间曲调。代表作品有李斯特的19首《匈牙利狂想曲》、拉威尔的《西班牙狂想曲》等。

4. 幻想曲

幻想曲是一种富于浪漫色彩而无固定曲式的器乐叙事曲，原指一种管风琴或古钢琴的即兴独奏曲。18世纪末，幻想曲成为独立的器乐曲。幻想曲多是以缓慢的民歌曲调为基础进行变奏的，又与宣叙调式的段落和快速的民间舞曲段落相对比，音乐富于民间特色。代表作品有格林卡运用俄罗斯民间音乐写成的管弦乐曲《卡玛林斯卡亚》。

5. 小夜曲

小夜曲原是中世纪欧洲行吟诗人在恋人的窗前所唱的爱情歌曲体裁，流行于西班牙、意大利等国家。演唱者在演唱时常用吉他、曼陀林等拨弦乐器伴奏，曲调亲切抒情，缠绵婉转，悠扬悦耳，后来器乐独奏的小夜曲也和声乐小夜曲同样流行。奥地利作曲家莫扎特的歌剧《唐璜》第二幕的小夜曲，就是典型的小夜曲。到18世纪末，开始出现多乐章的重奏或合奏的小夜曲，主要为达官贵族在餐宴中助兴，曲调较轻快活泼，与爱情无关，属于室内乐体裁。

6. 摇篮曲

摇篮曲又称催眠曲，源于一种形式简单、节奏摇曳、为小儿催眠而唱的摇儿歌，后来演变为一种音乐创作体裁。摇篮曲通常简短动听，旋律轻柔甜美，节奏带有摇篮的动荡感。摇篮曲常被改编为器乐独奏曲，也有专为器乐写的摇篮曲，其中插写摇篮摆动的节奏，近似船歌，以中等速度的节拍较为常见。

7. 圆舞曲

圆舞曲又称"华尔兹"，起源于奥地利北部的一种民间三拍子舞蹈。圆舞曲分快步和慢步两种，舞时两人成对旋转。在17—18世纪，圆舞曲流行于维也纳宫廷后，逐渐流行，并开始用于城市社交舞会，到19世纪起风行于欧洲各国。现在通行的圆舞曲大多是维也纳式的圆舞曲，速度为小快板；特点为节奏明快，旋律流畅；伴奏中每小节常用一个和弦，第一拍重音较突出。代表作品有约翰·施特劳斯的《蓝色多瑙河》、韦伯的《邀舞》等。

8. 协奏曲

协奏曲是指一种由独奏乐器与管弦乐队协同演奏的大型器乐作品，它的特点是独奏部分具有鲜明的个性和高超的技巧。在演奏过程中，独奏与乐队常常轮流出现，相互对答、呼应和竞奏。独奏时，乐队处于伴奏地位；合奏时，独奏乐器休止，完全由乐队演奏。

协奏曲一般分为三个乐章：第一乐章是热情的快板，多用奏鸣曲式，音乐充满生气；第二乐章是优美的慢板，音乐带有叙事风格；第三乐章是欢乐的舞曲，音乐蓬勃有力，活跃奔放。在第二乐章结束前，往往加有独奏乐器单独演奏的华彩乐段，以表现高超的演奏技巧。

9. 组曲

组曲是由若干器乐曲组成的套曲，其中各曲有相对的独立性。组曲有古典、近代之分。古典组曲又称"舞蹈组曲"，兴起于17—18世纪，它是采用同一调子的各种舞曲连接而成的，但在速度和节拍等方面互相形成对比。著名的古典组曲有巴赫的古钢琴组曲。近代组曲又称"情节组曲"，兴起于19世纪，它是从歌剧、舞剧、戏剧音乐或电影音乐中选取若干乐曲片段编成的，也有的组曲是根据特定标题内容或民族音乐素材写成的。近代组曲代表作品有挪威作曲家格里格的《培尔·金特组曲》、俄国作曲家里姆斯基的《舍赫拉查达》等。

10. 奏鸣曲

奏鸣曲是大型声乐套曲体裁之一，原意为"用声乐演唱"。起初奏鸣曲泛指各种结构的器乐曲，17世纪后期，意大利作曲家柯列里作品开始用互相对比的成套曲型的奏鸣曲，到18世纪定型为三个乐章。后来"奏鸣—交响套曲"又增加了一个"小步舞曲"乐章，插在第二、三乐章之间，成为四个乐章的"奏鸣—交响套曲"。后来贝多芬用"谐谑曲"代替"小步舞曲"，也有作曲家采用"圆舞曲"作为第三乐章。奏鸣曲是在结构上类似组曲的一套乐曲，但与交响曲的界限并不明晰。

5.3.3 乐器的种类

1. 打击乐器

凡是用敲击的办法使用乐器本体发声的乐器，都称为打击乐器。打击乐器又可分为两类：一类是"体鸣乐器"，如铃、木鱼等；另一类是"膜鸣乐器"或"革鸣乐器"，如鼓、拊搏等。

据不完全统计，打击乐器有四十多种，主要包括钟、特钟、编钟、磬、特磬、编磬、祝(也称"控")、拊搏(也称搏拊，简称"拊")、方响、拍板、木鱼、梆子、简板、大锣(也称"京锣")、小锣、云锣(也称"九音锣")、包锣、马锣、铙钹(简称"钹")、水钹铃、碰铃、犁铧片(也称"月牙片""铁片")、三角铁、鼓、羯鼓、堂鼓、板鼓、腰鼓、八角鼓、通鼓、象脚鼓、达卜(也称"手鼓")、萨巴依、奴古拉、大鼓、定音鼓、铃鼓、响板、木琴、排钟、钟琴等。

2. 管乐器

利用气流振动管体而发声的乐器一般称为管乐器，又叫"吹奏乐器""气鸣乐器"。管乐器分为有簧和无簧两类。在西洋管乐器中，如果管体是用木制成的或原来是用木制成的，称为"木管乐器"，如双簧管、长笛等；如果管体是用金属制成的，则称为"铜管乐器"，如长号、萨克斯管等。

管乐器有三十多种，包括排箫(古称"箫"，又称"洞箫"，在欧洲称"潘管")、篪、竽、笙、胡笳、荜篥、管子、头管、笛子、唢呐、大喇叭、芦笙、侗笛、尺八(也称"箫管")、风笛、短笛、长笛、双簧管、英国管、单簧管、大管(也称"巴松")、短号、小号、

圆号(也称"法国号")、长号(也称"拉管号")、大号、萨克斯号、萨克斯管等。

3. 弦乐器

弦乐器也叫"弦鸣乐器"，是通过弦的振动发声的乐器。弦乐器可分为三类：一是拨弦乐器，即用手指或弹拨片弹拨的乐器，如古琴、竖琴等；二是弓弦乐器，如二胡、小提琴等；三是击弦乐器，如扬琴等。我国古代将弦乐器统称为弦索。

常见的弦乐器有古琴、筑、瑟、筝、箜篌、琵琶、阮咸、三弦、忽雷、月琴、扬琴、火不思、冬不拉、丹不尔、札木聂、吉他、曼陀林、独弦琴、竖琴、马头琴、二胡、四胡、京胡、板胡、牛腿琴、中提琴、低音提琴、根卡等。

4. 键盘乐器

通过键盘使琴匣内部的弦、管、簧片或金属片振动发音的乐器，称为键盘乐器。键盘一般为长方形，由黑白琴键组成。常见的键盘乐器有管风琴、风琴、钢琴、钢片琴、手风琴等。键盘乐器上的每个琴键都有固定的音高，用以演奏符合其音域范围的乐曲。琴键下常有共鸣管或其他可用于共鸣的装置。演奏家在使用键盘乐器时，并非通过直接打击乐器的弦来产生震荡，而是使用琴键，通过乐器内的机械机构或电子组件来产生音响。键盘乐器有宽广的音域，具有同时发出多个乐音的能力。键盘乐器即使作为独奏乐器，也具有丰富的和声效果。

5. 电子乐器

电子乐器是以电路作为发音体的乐器，它的中心发音体大多是电子振荡器，用电路改变声音的波形或振幅，其音源和其他乐器一样是弦、簧片、空气柱的振动，通过拾音器或话筒收录音源的声波振动，最后由电气化操纵形成声音，通过扬声器播出。历史上最早的电子乐器由美国人卡希尔在1904年研制成功，但没能普及，到20世纪20年代，电子乐器才得到集中研制。到20世纪50年代，由于半导体问世及电子工业的迅速发展，出现了多种电子琴。到20世纪60年代，世界各国又相继研制出具有多种形态和多种功能的"音响合成装置"。如今，由于电子技术水平的提高，各种传统乐器几乎都能电气化，最成功的当属电吉他。

5.4 音乐艺术经典作品鉴赏

5.4.1 《高山流水》

1. 探赜索隐——历史的维度

《高山流水》为中国十大古曲之一，起源最早可追溯至春秋时期《列子·汤问》中"伯

牙鼓琴遇知音"的典故，后世多以"高山流水"比喻知音或知己。该琴曲原为一曲，唐代以后分为《高山》《流水》两首独立琴曲，并以新颖的音乐风格和典雅的演奏形式，成为琴家必学曲目。该曲谱初见于明代朱权所编《神奇秘谱》。明清以来多种琴谱中，以川派琴家张孔山改编的《流水》尤有特色，增加了以"滚、拂、绰、注"手法作流水声的第六段，以其形象鲜明、情景交融而广为流传。近代琴家侯作吾又将《高山》《流水》二曲糅为一曲，闻名于古琴界。经过历代琴师的加工再创作，《高山流水》最终成为中国琴曲中的珍品。

2. 量弘识高——审美的维度

《高山流水》曲调优美、意境深远，深得文人雅士喜爱。引子段令人感觉犹处高山之巅，云雾缭绕；第二段令人感觉犹置幽涧寒流，玄冥清冷；第四、五段如行云流水，洋洋洒洒；第六段跌宕起伏，令人感觉如独坐危舟，目眩神移；第七段如轻舟已过，势就徜徉，结尾水声再起，回味无穷。

该琴曲结构严谨，音乐的起伏变化与情感的高潮低谷相互映照，创造出穿梭于古今山水之间的时空感。其音乐构造和情感表达方式，巧妙运用了东方美学中"留白"原则，引导听众运用想象和情感去填补空白，从而使听众的音乐体验更加个性化且深刻；旋律连贯而具流动性，通过细腻的情感细节和微妙的音乐转换，创造出既真实又超然的听觉体验，引导听者进入一个既宁静又充满张力的艺术空间，展现了中国传统音乐的独特雅致风格。

3. 生力无穷——文化的维度

《高山流水》不仅是音乐艺术的杰作，更是一种哲学的完美表达，展现了古人对理想人格的追求、对大自然的崇敬，以及对人生价值的思考，在中国文化中具有重要象征意义。琴曲流畅的旋律、和谐的节奏以及平衡的音乐结构，都是中国古典哲学中"天人合一"思想的体现，即自然不仅是人类生存的环境，更是与人类精神和情感紧密相连的存在。《高山流水》是一部音乐与自然、情感与艺术完美交织的经典之作，是中国古典文化与哲学思想的宝贵传承。在飞速发展的现代社会，重新审视和欣赏这样的古典音乐作品，不仅能丰富我们的文化体验，更能启发我们对传统艺术价值与意义的深刻思考。

4. 时评摘录——美育的担当

晋代诗人陶渊明《怨诗楚调示庞主簿邓治中》："慷慨独悲歌，钟期信为贤。"

宋代文学家王安石《次韵和张仲通见寄三绝句》："高山流水意无穷，三尺空弦膝上桐。"

明代朱权《神奇秘谱》："《高山》《流水》二曲，本只一曲。初志在乎高山，言仁者乐山之意；后志在乎流水，言智者乐水之意。"

《西部文明播报》："《高山流水》是古曲中最早、最典型的寓情于景、借景述志的音乐作品。欣赏此曲，更要放在细细体味其中的'志'上。"

5.4.2 《胡笳十八拍》

1. 探赜索隐——历史的维度

《胡笳十八拍》是中国古代十大名曲之一,据传为汉末著名文学家和音乐家蔡邕之女蔡琰所作。后经学者考证,蔡琰创作了《胡笳曲》,现今所传的《胡笳十八拍》应为历代琴师刘琨、沈辽、董庭兰等发展传承与再创作的结果,其曲词创作则是自唐代进士刘商开始。《胡笳十八拍》以其感人肺腑的"悲音美"与深邃的精神内涵,被公认为中国古代琴歌中的经典之作。

2. 量弘识高——审美的维度

《胡笳十八拍》以"文姬归汉"为主题,叙述了蔡琰流亡匈奴十二年,饱受思乡之苦,最终重返故土,却又承受抛别稚子之痛的悲情历程。民族情、母子情交织在一起,绞肠滴血般的悲怨之气如滚滚怒涛般不可遏抑。

全曲共十八段,分为两大层次。前一层共十拍,诉说蔡琰身在胡地思念故乡的心境;后一层共八拍,描绘蔡琰离开胡地时的难舍与哀怨。十八个段落共同组成了有头有尾、承接有致的统一整体,段落划分与音乐发展一致。全曲采用宫、徵、羽三种调式,旋律富于起伏,对比强烈;一字一音,展现了古代歌曲的质朴风格;运用模进、易句等手法,以三小节构成的乐节为主,每节结束前常有同音重复,节奏稳定;曲作充满浓郁的抒情气息,气贯长虹,感情深沉,完整统一;蒙、汉音乐相融,匈奴胡笳与汉族古琴相结合,使得《胡笳十八拍》光芒四溢、感人肺腑。

3. 生力无穷——文化的维度

《胡笳十八拍》是时长约二十分钟的大型琴曲,如今能够弹奏的琴家并不多。该琴曲将个人命运与民族发展历程相结合,以感人的曲调诉说悲苦遭遇的同时,反映了战乱给百姓带来的深重灾难,抒发了蔡琰对家国的思念之情,赞颂了其矢志归国的民族意识。《胡笳十八拍》是民族音乐融合的结果,在我国古典音乐文化中熠熠生辉、独烁其华,具有较高的文化价值。

4. 时评摘录——美育的担当

唐代诗人李颀《听董大弹胡笳声兼寄语弄房给事》:"蔡女昔造胡笳声,一弹一十有八拍。胡人落泪沾边草,汉使断肠对归客。"

清代琴师徐琪《五知斋琴谱》:"琴之大曲有五,《洞天》《箕山》《羽化》《秋鸿》《胡笳》是也。"

中国现代作家、历史学家、考古学家、政治家郭沫若《谈蔡文姬的"胡笳十八拍"》:"《胡笳十八拍》是自屈原的《离骚》以来最值得欣赏的长篇歌诗。"

音乐史学家、音乐评论家刘再生:"这样的作品,如果没有血泪交织的生活体验,没有博通蒙、汉的音乐修养,没有高超精深的作曲技术,是很难设想能够写出来的。"

5.4.3 《梅花三弄》

1. 探赜索隐——历史的维度

《梅花三弄》又名《梅花引》《玉妃引》，是中国古代十大名曲之一。相传东晋大将桓伊曾为狂士王徽之演奏笛曲《梅花三调》，后人将该笛曲改编为琴曲。《梅花三弄》琴曲乐谱最早见于明代的《神奇秘谱》，后历经琴家的传承和润色，形成四十多种演奏风格各不相同的琴谱，但其所表达的主题同为"梅为花之最清"。当代最具代表性、流传度最高的《梅花三弄》，是由古琴演奏家查阜西、吴景略以及张子谦演奏的三个版本。

2. 量弘识高——审美的维度

《梅花三弄》琴曲最大的音乐特点是以泛声演奏主调，并在低、中、高徽位上重复三次，以拟梅花在寒风中次第绽放的英姿与节节向上的气概。全曲共十段，可分为两个部分及尾声：前六段为第一部分，采用循环体形式，泛音主题循环出现三次，旋律流畅优美，曲调清新活泼，节奏明快，凸显梅花不畏逆境的高尚品质；后四段为第二部分，旋律跌宕起伏，急促的节奏与跳跃的音调节拍，展现了梅花竞相怒放的动态画面，进一步深化了乐曲主题。两个部分一静一动、一柔一刚，形成鲜明对比，梅花千姿百态的优美形象跃然呈现于听众眼前；尾声用清亮圆润的泛音奏出渐慢的曲调，最终结束于宫音，将乐曲引向深远清雅之境，一曲奏罢，余音袅袅，回味不绝。至此，一首荡气回肠的古琴曲将梅花孤傲卓立的形象淋漓尽致地表现出来。

3. 生力无穷——文化的维度

《梅花三弄》自东晋发展至今，已有一千六百多年的历史，在漫长的岁月中，此曲广为流传，颇得历代文人雅士钟爱。究其原因，一方面源自音乐艺术本身的魅力，另一方面源自该琴曲借"物"喻"人"的文化内涵。梅花和古琴在中国人的审美意识中具有独特的审美价值，琴曲《梅花三弄》清新优美、鲜明流畅的曲调，生动地刻画了梅花傲雪斗霜的艺术形象，并借梅花洁白、芬芳、不畏严寒的特性赞美具有高尚情操的人，宣扬了刚毅不拔、坚贞不屈的精神气质。总之，该曲作既展现了音乐艺术之美，又体现了琴人的精神追求，是我国传统音乐中借物咏怀的经典之作。

4. 时评摘录——美育的担当

明代古琴家杨抡《伯牙心法》："梅为花之最清，琴为声之最清，以最清之声写最清之物，宜其有凌霜音韵也……审音者在听之，其恍然身游水部之东阁，处士之孤山也哉。"

人民网："《梅花三弄》是中国著名的古琴曲，历经沧桑，流传至今，深受琴家和大众的喜爱，在传承中国古典文化和对外文化交流方面发挥着重要作用。"

今日艺术头条："乐曲表现了梅花昂首挺拔的不屈姿态以及傲雪斗霜的高尚品格，并借梅花洁白、芬芳和不畏严寒的特性来抒发人们对坚贞不屈之秉性、高尚情操的赞美。"

5.4.4 《海青拿天鹅》

1. 探赜索隐——历史的维度

琵琶套曲《海青拿天鹅》创作于宋末元初，该曲是目前有历史记载和有曲谱流传的最早的琵琶独奏曲，历经元、明、清三代而流传至今。《海青拿天鹅》有三个版本见于史料，代表三个不同的流派，即无锡派、平湖派以及浦东派。前两派已无传承人及该曲的演奏乐谱，仅有浦东派既有传人演奏该曲，又有乐谱流传。现阶段演奏家使用的乐谱大多源于华秋苹的《华氏琵琶谱》，合奏形式源于荣斋所编的《弦索备考》一书。

2. 量弘识高——审美的维度

海青，又称海东青，是青雕的一种，产于东海之滨，以能搏击天鹅而著称于世，我国北方少数民族常将其用于狩猎。《海青拿天鹅》描绘了海青猎取天鹅，与之展开激烈搏斗的情景。该曲作属于武套曲，着重状物，由始至终按顺序介绍情节内容，从描写出猎开始，包括出巢、搜羽、寻山、挺翅、翔云、瞥鹤、捕鹤、追拿、小扑、打扑、败飞、穿云、空战、掠草、平沙、鹤鸣、脱纵、归巢十八段。

《海青拿天鹅》乐曲规模较大，曲式结构完整，采用中国传统的"混合自由曲式"，可分为四个部分以及引子、尾声，以合尾的形式贯串全曲。该曲曲调古朴刚健、生动活泼，将琵琶武曲擅长叙事的特点与琵琶文曲擅长抒情的特点相结合，富于变化的节拍赋予乐曲强烈的戏剧性，继承了我国传统艺术叙事性强的传统。该曲采用传统琵琶武曲的吟、挽、轮、挑、扫等技法，以多种高难度技巧表现海青与天鹅在不同情况下的鸣叫之声，从而表现不同的情节内容，技巧表现既生动又切题，艺术效果极具震撼力。

3. 生力无穷——文化的维度

在漫长的历史进程中，中华民族大融合，各民族在文化领域互相借鉴、学习，创造了有别于世界其他民族的东方文化。各民族之间的音乐文化融合，促进了民族心理的沟通。作为我国民族音乐文化交流融合的典范，《海青拿天鹅》从元代至今，经历了数代琴师的研究、改编、演奏，始终保持着独特的艺术性与民族性。在欣赏这部琴曲时，听众完全感受不到民族隔阂或障碍，这是多年民族音乐文化融合的成果。《海青拿天鹅》在一定程度上反映出中华民族音乐文化的构成及其发展脉络，对琵琶音乐历史研究以及传统音乐溯源均有重要的文化价值。

4. 时评摘录——美育的担当

明代文学家、戏曲学家李开先《词谑》："虽五楹大厅中，满厅皆鹅声也。"

当代琵琶演奏家林石城："由于此曲是元代古曲，音乐语言、艺术趣味等都与现代的表达方式很不相同，也由于它的演奏难度极高，现在能演奏的人很少，为此，我们更有责任去认识、掌握、继承好这一份珍贵的文化遗产。"

搜狐网:"《海青拿天鹅》是中国琵琶发展历史上武曲的开先河之作,为后世大型琵琶武曲《十面埋伏》摸索出了一条道路。"

5.4.5 《送别》

1. 探赜索隐——历史的维度

清末民初,废科举、办学堂、变法维新成为中国民众的一致呼声,清政府迫于形势,颁布《钦定学堂章程》,开设"乐歌"一科,一批启蒙音乐教育家纷纷创作新歌、编印歌集,以回应新兴学堂之需,学堂乐歌由是兴起。在这一时代的大背景下,被誉为中国近代"学堂乐歌三杰"之一的李叔同,在1915年于上海送别好友许幻园之时,创作歌曲《送别》,该曲成为学堂乐歌经典代表作,广为流传。至今,《送别》依然保持着新鲜的艺术生命力,被收录在中小学音乐课本和专业院校声乐曲目中,深受人们喜爱。

2. 量弘识高——审美的维度

《送别》原作歌词分为两段,第一段侧重景物描写,第二段依景抒情,符合中国传统诗词结构。第一段罗列长亭、古道、芳草、天、晚风、柳、笛七个意象,营造出萧瑟的离别景象。第二段则从景物之中抽离出来,更多地展现主人公送别时内心复杂的情感。

在这首歌曲中,东西方文化交融,相得益彰。该曲采用典型的西方音乐三部曲式结构,具有西方音乐结构特有的逻辑性。曲调取自美国歌曲《梦见家和母亲》,是典型的欧美旋律,经李叔同稍作改动后,旋律抒情、线条平缓,具有我国传统音乐起、承、转、合的结构特点。该曲的创作方式亦属词调音乐范畴,继承了依曲填词的中国古代文人音乐创作传统。歌词创作成功运用中国古典审美意象,曲中有画,意趣高远,具有中国古典诗词高古淡远的境界美。总之,《送别》乐曲旋律自然淳朴,歌词雅致,意蕴浓厚,中国词与外国曲结合得天衣无缝,具有极高的艺术价值。

3. 生力无穷——文化的维度

学堂乐歌是中国近代外来文化和传统文化相互交融、相互碰撞的结果。西方侵略者的入侵与中国洋务运动的影响,共同促使学堂乐歌的出现。学堂乐歌是我国近现代学校音乐教育的开端,其产生与发展,体现了当时的有志之士以文化改造国民的崇高理想,大批音乐人才在这一时期涌现。学堂乐歌也是近代民主主义音乐文化的开端,集体歌唱形式从此得以确立,启蒙了我国的近代音乐,对我国音乐的发展起到了至关重要的作用。可以说,学堂乐歌是启蒙中国大众的先驱,而《送别》作为学堂乐歌的典型,体现出当时的时代特征和人文精神。李叔同用这首歌曲表达了内心的悲凉、时代的感伤,同时用音乐教育的方式提倡国学,把艺术教育作为美育实施的重要途径,以此来培育具有完善人格的人才。

4. 时评摘录——美育的担当

当代音乐学家钱仁康:"《送别》的歌词至少表达了四层意思,离情别意、缺陷美、晚晴、世事无常。"

《人民日报》海外版:"艺术歌曲最为重要的元素就是钢琴和诗歌,演唱者通过钢琴伴奏,将诗歌美好的意境演绎出来。中国的艺术歌曲大致源于五四运动时期的学堂乐歌。李叔同先生的《送别》,刘半农先生的《教我如何不想他》,都是中国艺术歌曲早期的经典代表作品。"

光明网:"《送别》的意象和语言,基本上是对中国古典送别诗的继承。长亭饮酒、古道相送、折柳赠别、夕阳挥手、芳草离情,都是千百年来送别诗中常用的意象。但《送别》以短短的一首歌词,把这些意象都集中起来,以一种'集大成'的冲击力,强烈震撼着中国人的离别心境。所以,《送别》也就成为中国人离别的一种文化心理符号。"

5.4.6 《金蛇狂舞》

1. 探赜索隐——历史的维度

1934年春,聂耳在百代唱片公司负责成立民族音乐乐队,灌制民乐唱片。在此期间,他根据家乡昆明的民间乐曲《倒八板》整理改编了一首民族管弦乐曲《金蛇狂舞》。该乐曲保留原曲喜庆欢快的基调,热烈奔放,旋律昂扬,热情洋溢,锣鼓铿锵有力,进一步渲染了春节的欢腾气氛。经聂耳不断修改后,该曲最终于1934年夏定稿,在百代唱片公司进行了唱片灌制。该乐曲面世之后,受到人们的热烈欢迎。2008年北京奥运会开闭幕式将《金蛇狂舞》作为背景音乐,烘托奥运盛会的欢腾气氛。此外,该乐曲还多次登上春晚等大型舞台。

2. 量弘识高——审美的维度

《金蛇狂舞》表现了端午节中国江南水乡龙舟竞渡的热烈场面,划手们飞快地划着桨,急促的锣鼓声增添了热烈的气氛;龙舟像离弦之箭飞速前进,船上的灯火倒映于水面,展现出你追我赶、紧张而欢腾的景象。

该乐曲采用循环三段体结构,精练紧凑。第一段,以明亮上扬的音调呈现欢乐、昂扬、奔放的情绪,让人耳目一新。第二段,由两小节打击乐器音响引出更加热情、昂扬且流畅明快的旋律,充满生机与活力。第三段,巧妙借鉴民间锣鼓点"螺丝结顶"的结构形式,吹管、弹拨乐器交替领奏,与全乐队齐奏对答呼应,乐句逐渐缩短,强与弱、锣与鼓、吹与弹、领奏与合奏的对比越来越强烈,在欢快有力的结尾中达到高潮。主旋律反复演奏,乐曲速度逐渐加快,情绪也愈加热烈,给人以强有力的鼓舞。全曲有着内在的推动力,以激越的锣鼓伴奏渲染热烈欢腾、昂扬激越的气氛,连绵不断,一气呵成。

3. 生力无穷——文化的维度

人民音乐家聂耳为时代所需投身于民乐改革,把民乐演奏引向现代化。聂耳谱写了大量

反映人民心声的乐曲，他的作品成为鼓舞人民、教育人民、打击敌人的有力武器和战斗号角。《金蛇狂舞》作为中华民族合奏乐的代表作品之一，在情感上热情洋溢、欢乐祥和，贴近人民群众的生活；在艺术手法上高超绝伦，将继承与发扬融为一体，恰到好处，展现鲜明的民族性格特色，洋溢着浓郁的生活气息。《金蛇狂舞》象征着光明、未来与新生活，具有极高的文化价值。

4. 时评摘录——美育的担当

黄斯维："聂耳创作的中国国乐乐曲《金蛇狂舞》在风云变幻、波澜起伏、奔腾向前的岁月长河里，已经磨砺成世界文明中鲜明的中华民族文化符号，无论是在北京奥运会的开幕式上，维也纳的金色音乐大厅中，还是在央视春节联欢会直播现场、少年宫的演出礼堂、居民小区的休闲广场、海外华人的聚会中，只要响起《金蛇狂舞》，无论是中国人还是外国人想到的都是正在迈向强盛、迈向富裕、迈向又一个新时代的中国人。《金蛇狂舞》这首中国乐曲，拥有巨大的文化影响力，是我们云南人永远的骄傲。"

云南民族歌唱家黄虹："它具有浓郁的民间风味，洋溢着欢腾、喜庆的情绪和气氛，音乐内容生动易懂，感染力强。"

搜狐网："这首作品是聂耳根据民间乐曲《倒八板》整理改编的一首民族管弦乐曲。聂耳用他的才华和情感，赋予了这首曲子新的生命。他巧妙地运用民间吹打乐的演奏方式，乐曲旋律昂扬、热情洋溢，锣鼓铿锵有力，音乐风格富有活力和动感。这首乐曲既保留了民间音乐的原汁原味，又为民间音乐注入了新的生命力。"

5.4.7 《二泉映月》

1. 探赜索隐——历史的维度

《二泉映月》是中国民间音乐家华彦钧(艺名阿炳)创作的二胡名曲。阿炳自幼受江南民间音乐与绰号"铁手琵琶"的父亲的熏染，十六七岁便已精通音律及各种乐器，后在贫病失明中度过半生。在旧社会街巷卖艺的底层生活为阿炳的音乐创作提供了大量素材，他以音乐抒发历尽人世艰辛、饱尝辛酸屈辱的真实感受。他创作的《二泉映月》正是其生活写照，也是其传世之作。1950年夏，中国民族音乐学的奠基者、音乐教育家杨荫浏等人前往无锡采录阿炳的音乐，半年后阿炳咯血而逝。此后，《二泉映月》很快风靡全国，成为音乐经典。

2. 量弘识高——审美的维度

《二泉映月》曲作采用我国民间音乐中常见的变奏体曲式结构，除引子和尾声外，共分六个段落，即主题和五次变奏。引子部分以一个下行音阶式短句发出一声饱含辛酸的叹息，将听众引入音乐所描述的意境中。第一主题在中低音区进行，低沉压抑，曲调平稳级进而稍有起伏，恰似对往事的沉思与回忆；第二主题与第一主题对比鲜明，利用不断向上的旋律冲击和多变的节奏，表现作者对旧社会的控诉与不甘屈服的内心。此后五个段落是围绕第一段

两个主题的五次变奏，随着旋律的发展时而深沉，时而激昂，时而悲壮，时而傲然，深刻展示了作者的不平与怨愤。而后通过曲调的反复变奏、音区的强烈对比和力度的大幅度变化，在第五段形成高潮，发自灵魂深处的疾声呐喊终于如海潮决堤般喷涌而出。尾声由扬到抑，音调婉转下行，结束在轻奏的不完全终止上，似无限惆怅与慨叹，节奏舒缓而趋于平静，给人以意犹未尽之美感。

3. 生力无穷——文化的维度

阿炳作为一位杰出的民间音乐家，以生活的本来面貌谱写生活、创作艺术，其作品强烈的感染力，皆源于他对所处时代生活真切、热烈而富于美感的表达。《二泉映月》标志着阿炳在艺术修养方面已进入成熟时期，其真挚动人的曲调透露出劳动人民的质朴气息，含蓄抒情的旋律诉说着底层大众的坎坷命运。该乐曲是阿炳心声的吐露与一生历程的写照，更是饱尝生活艰辛的社会底层劳动者的沉重呻吟，是中国人民不屈精神与深刻生命体验的具象化。《二泉映月》以其浓郁的民间风格与深刻的思想内涵，成为中国传统文化与民族精神的结晶，征服了国内外广大听众。

4. 时评摘录——美育的担当

中国当代二胡演奏家赵砚臣："行弓沉涩凝重，力感横溢，滞意多，顿挫多，内在含忍，给人以抑郁感、倔强感，表现了一种含蓄而又艰涩苍劲的美。"

中国当代音乐家贺绿汀："《二泉映月》这个风雅的名字，其实和他的音乐是相矛盾的。与其说音乐描写了二泉映月的风景，不如说是深刻地抒发了阿炳自己的身世。"

日本当代指挥家小泽征尔："我没有资格指挥这个曲目……这种音乐只应跪下来听。"

5.4.8 《茉莉花》

1. 探赜索隐——历史的维度

江南民间小调《茉莉花》版本众多，明清时期就已经广为人知，长久以来广为流传，目前以江苏民歌《茉莉花》最为著名。据清朝乾隆年间刊印的戏曲演出脚本《缀白裘·花鼓》和道光元年由贮香主人编撰的《小慧集》记载，《茉莉花》曲调最早来自《小慧集》中的《鲜花调》，作为明清时民间曲艺故事的"起兴"小调而存在，近代才逐渐独立出来，成为一首民众集体创作的抒情歌曲。1957年，音乐家何仿带领前线歌舞团在北京表演该曲目，《茉莉花》在中国乐坛的地位从此确立，此后传遍世界乐坛，成为西方人眼里中国民族音乐的代表性作品。

2. 量弘识高——审美的维度

《茉莉花》属于单乐段小调类民歌，三段歌词同用一段曲子，以级进的旋律一唱三叹，反复回转，并以悠扬婉转的拖腔结束，展现出委婉流畅、优美柔和的江南风格，生动描绘了

一位被茉莉花吸引而欲摘不忍、欲弃不舍的纯洁美好的少女的形象。全曲洋溢着青春的气息,感情含蓄而深厚,风格清新活泼、含蓄隽永,曲调优美流畅、婉转动听,给听众带来平和、亲切、恬静、舒适的心理感受。五声音阶曲调具有鲜明的民族特色,流畅的旋律与周期性反复的匀称结构又适应了西方的审美习惯。《茉莉花》源于广大劳动者的日常生活,无华丽修饰,返璞归真、朗朗上口,具有浓郁的民间风情与经久不衰的艺术生命力。

3. 生力无穷——文化的维度

《茉莉花》是中国风格民歌的典型代表,体现着中国音乐的优雅、委婉和清新韵味,它在展现中国古老文化、沟通东西方情感与认同感方面具有极大作用,该曲的文化内涵已远远超出歌曲本身,其优美平和的旋律,流露出中国人与人为善的处世风格,洋溢着善良真诚的精神特质,牵系着民族文化的交流与民族心灵的交融,彰显着中国"和平发展"的理念。因此,《茉莉花》被作为中外国家事务表演中的保留曲目。《茉莉花》是中国文化的象征,向世界展示出中国文化和缓、柔美、善意的"软实力",是世界的和谐之声,也是全世界共同的文化财富。

4. 时评摘录——美育的担当

英国第一个来华使团——马戛尔尼使团成员巴罗:"我从未见过有人能像那个中国人那样唱歌,歌声充满了感情且表达直白。他在一种类似吉他的乐器伴奏下,唱了这首赞美茉莉花的歌。"

埃及前总理伊萨姆·沙拉:"《茉莉花》的曲调很简单,但情感很深沉,这种情感的张力和深度难能可贵,和埃及的古乐殊途同归。所以我们的心一下就被拉近了,两个文明也就这样'团聚'在一起,两个国家也就这样'团聚'在一起。"

搜狐网:"在西方人眼中,这首'旋律优美,东方韵味浓郁'的民歌,无疑是最具中国特色的歌曲,它已经成了东西方文化交流的符号,甚至被称作'中国的第二国歌'。"

5.4.9 《英雄交响曲》

1. 探赜索隐——历史的维度

《英雄交响曲》又名《降E大调第三交响曲》,是德国作曲家路德维希·凡·贝多芬于1804年创作的交响曲。曾有传言此曲原本为拿破仑而作,后拿破仑称帝,贝多芬愤而撕毁扉页。传闻故事为此曲增添了传奇色彩,但事实上该作品诞生的根本动因是贝多芬受伤后渴望灵魂的新生,其创作灵感来自对战胜命运的英雄的企盼。当时贝多芬正经受着耳聋与精神危机的双重折磨,但仍完成了这部标志其个人音乐风格完全成熟的作品。这部交响曲超越了维也纳古典交响音乐创作的局限,成为浪漫主义音乐风格的代表作品,堪称具有划时代意义的不朽巨作。

2. 量弘识高——审美的维度

《英雄交响曲》共分四个乐章，分别是辉煌的快板、葬礼进行曲、谐谑曲和终曲。无论在内容还是在形式上，该曲都有很大突破，具体体现在新颖的配器运用、大量的赋格创作、稳固的旋律贯穿和饱满的变奏技巧四个方面。该曲第一乐章采用快板奏鸣曲式，主题持续展开，营造出紧张激烈的氛围，并以辉煌的情绪收尾；第二乐章为慢板乐章，由主题与三声中部构成，整个乐章弥漫着严肃、悲壮的气息，同时创造性地运用了"赋格式写法"扩展主题；第三乐章是活泼的快板乐章，也是由主题与三声中部构成的，一开始直入主题，并始终以和弦的姿态呈现，展现了"谐谑"的特质；第四乐章是很快的快板，属于双主题变奏曲，有条不紊的变奏使主题旋律环环相扣，突出强调了主题的"英雄"特质，同时这一乐章也是整首乐曲的高潮所在，它代表英雄的胜利，展现出人们庆祝英雄凯旋的场面。

3. 生力无穷——文化的维度

贝多芬以音乐创作实践探讨人生哲理、描摹社会发展、展现时代特征，其作品与时代和人民紧密结合，体现了时代及人民的情感需要；他将深刻的哲理与感人的音乐形象相结合，真实反映欧洲资本主义上升时期的时代精神本质与新兴资产阶级的进步追求。《英雄交响曲》作为贝多芬个人意志的述说，其中所蕴含的"英雄性"、精神追求、人生态度和道德情操等，反映了时代精神，揭示了社会本质，阐述了人民走向进步、走向光明的历史必然性。而这首交响曲在音乐创作手法方面的创新，不仅对后世音乐产生了巨大影响，更引导了听众的音乐审美情趣。可以说，《英雄交响曲》是跨时代、跨国界的人类财富。

4. 时评摘录——美育的担当

拉脱维亚指挥家马里斯·扬颂斯："《第三交响曲》使交响乐创作的方向完全改变。"

网易订阅："《英雄交响曲》是音乐史上的一个里程碑，是一部划时代的作品，它的出现把交响曲的发展分成了截然不同的两个时期。"

澎湃新闻："这首革命性的作品不同于以往任何作品，以清醒的理智与爆发的情绪，奏响了英雄主义与人类手足之情的赞歌，开启了古典音乐史上的浪漫主义时代。"

5.4.10 《蓝色多瑙河》

1. 探赜索隐——历史的维度

1866年，普奥战争中奥地利惨败，为安抚民众阴郁消沉的情绪，小约翰·施特劳斯接受维也纳男声合唱协会指挥家赫伯特·冯·卡拉扬的请求，致力于创作一部充满生命活力与爱国之情的合唱圆舞曲。在德国诗人卡尔·贝克题献给维也纳的诗句"在多瑙河边，在美丽的、蓝色的多瑙河边"的启发下，小约翰·施特劳斯创作出乐曲《蓝色多瑙河》。首演半年后，小约翰·施特劳斯将该曲改编为管弦乐曲，在巴黎万国博览会的公演中取得极大成功，并很快流传至英国、美国及其他国家，该曲被誉为"奥地利的第二国歌"。

2. 量弘识高——审美的维度

《蓝色多瑙河》是奥地利"圆舞曲之王"小约翰·施特劳斯最负盛名的圆舞曲作品。该曲采用典型的维也纳圆舞曲结构,由序奏、五个小圆舞曲和尾声组成。序奏开始时,小提琴的颤音徐徐响起,勾勒出一幅多瑙河水波荡漾、波光粼粼的景象;圆号描绘出一幅东方破晓、红日渐渐露头,万物在晨曦中逐渐苏醒的景象;而后,木管乐器与圆号相呼应,旋律更加畅快,音色更加丰富;同时,弦乐队适时加入,描绘出多瑙河碧波荡漾、晶莹剔透的生动画面;之后的几个段落,音乐风格适时转变,描绘出多瑙河两岸人们泛舟游玩、载歌载舞的欢乐场景,令人神往;尾声部分再现之前的旋律,乐队齐奏,把欢乐的氛围推至高潮,最后结束在狂欢气氛中。整部作品节奏明快、活泼、流畅,既描绘出多瑙河荡漾的动感,又展现出河两岸的美好生活,体现了华丽、高雅的格调。

3. 生力无穷——文化的维度

《蓝色多瑙河》并非单纯描绘大自然景色的作品,作者的创作初衷是鼓舞民众士气、号召民族团结。该曲创作于战争年代,演奏于民族危亡关头,表达了奥地利人民热爱和平的鲜明政治立场与崇高的爱国情怀。该曲将维也纳古典舞曲与欧洲人的细腻情感及人文关怀恰如其分地结合起来,为民众播撒希望和快乐。在和平年代,该曲依然扣人心弦,勾勒出人们对和平美好的向往,激励着人们走向光明。《蓝色多瑙河》后来成为维也纳新年音乐会的保留曲目,回响在金色维也纳大厅,它象征着奥地利的文化和艺术底蕴,表达了人们对美好生活的追求和向往,在奥地利的文化、历史和艺术中占据着非常重要的地位。

4. 时评摘录——美育的担当

奥地利音乐评论家、美学家爱德华·汉斯立克:"不管奥地利人相逢在世界何处,这首没有歌词的《马赛曲》就是他们的无形身份证。"

搜狐网:"《蓝色多瑙河》是小约翰·施特劳斯久负盛名的圆舞曲作品,被誉为'奥地利第二国歌',乐曲的节奏是三拍的圆舞曲风格,旋律优美动听、华丽高雅,明快的节奏富于动感,让人听到音乐就想翩翩起舞。"

澎湃新闻:"它是'奥地利第二国歌',它是维也纳新年音乐会的保留曲目,它自创作之始历经一百五十年却仍旧长盛不衰,它赞颂了德奥直至东欧绝美的河谷风光,也继承并传扬了德奥无双的音乐传统。"

第6章 拙于叙事 长于宣情
——舞蹈艺术

6.1 舞蹈艺术概述

6.1.1 舞蹈艺术界定

舞蹈艺术是一门动态的表情或表现艺术，它把人体作为表现手段，以艺术化的人体动作，利用节奏、表情、构图、造型和空间运动等因素，表现人们内心深层的精神世界，创造出为人感知的舞蹈形象，从而表达舞蹈者的审美情趣和理想，反映生活的审美属性。

舞蹈艺术按照不同角度，可做如下分类。

按照社会作用分类，舞蹈艺术可以分为自娱性舞蹈和表演性舞蹈。

按照风格特点分类，舞蹈艺术可以分为古典舞、民间舞、现代舞、当代舞和芭蕾舞。

按照表现形式分类，舞蹈艺术可以分为独舞、双人舞、三人舞、群舞、组舞。

按照体裁分类，舞蹈艺术可以分为抒情性舞蹈、叙事性舞蹈和戏剧性舞蹈。

按照特征分类，舞蹈艺术可以分为专业舞蹈、国际标准交谊舞、时尚舞蹈。其中，专业舞蹈可以分为古典舞、芭蕾舞、民族舞、民间舞、现代舞、踢踏舞、爵士舞；国际标准交谊舞可以分为拉丁舞(伦巴、桑巴、恰恰、斗牛、牛仔)、摩登舞(华尔兹、维也纳华尔兹、探戈、快步、狐步舞)；时尚舞蹈可以分为迪斯科、锐舞、街舞、芭啦芭啦、啦啦队舞、热舞、劲舞。

6.1.2 舞蹈艺术发展历程

1. 中国舞蹈艺术发展历程

中国舞蹈最初与狩猎、劳动相关。原始社会中，人们崇拜图腾，迷信鬼神，巫舞成为人神沟通的重要手段之一，当时人们相信它具有娱神、通神的功能。舞蹈从娱神向娱人的功能转化在商代初见端倪。

舞蹈在周代发生了重要变化，"功成作乐，舞以象功"。宫廷乐舞机构规模之宏大，西

周雅乐体系制度之规范，著名的"六大舞"影响之久远，均反映了周王朝舞蹈的宏伟气概。

汉代，宫廷乐舞与民间歌舞蓬勃发展。官署乐府机构的专门设立，对民间歌舞的广泛采集，以及对技艺高超艺人的大力选拔，都为汉代歌舞注入了鲜活的生机。同时，汉代乐舞兼收并蓄，由"角抵"演变成"百戏"，综合了音乐、舞蹈、杂技、武术等多艺术门类精华，丰富了舞蹈艺术的表现手段，提升了舞蹈艺术的表现能力。

南北朝时期，中原和西域乐舞广泛交流，产生了新型乐舞《西凉乐》等，这是南北文化艺术交融的产物，为盛唐乐舞高峰的出现奠定了基础。

唐代乐舞集历朝乐舞之大成，宫廷乐舞机构设立太常寺、教坊、梨园、宜春院等，召集了大量技艺超群的乐舞伎人，在乐舞人才培养和训练方面重视舞蹈技巧。宫廷乐舞水平有了较大提高并有所创新，从七部乐、九部乐、十部乐发展到坐部乐、立部乐，舞风对后世产生深远影响。唐代舞蹈又集各民族优秀舞蹈之大成，众多优秀舞目和专业舞人得以汇集，舞人的技能得以提高，乐舞得以发展。歌舞大曲代表唐代乐舞艺术的最高水平，其中《霓裳羽衣舞》最为著名。

宋代的民间歌舞异军突起，十分兴盛。每逢重大节日，民间舞队表现得异常活跃，舞队的许多优秀节目至今还在民间广为流传。宋代以后，舞蹈作为独立的表演艺术呈现衰落趋势，取而代之的是戏剧舞蹈。戏剧舞蹈是一门集唱、念、作、舞(武)于一体的综合性艺术，继承并发展了乐舞的优秀传统，融汇并吸收民间舞蹈、杂技、武术精华，经过历代杰出艺人的雕琢和创造，形成了相对完整的程式和独特的训练及表演体系。

元代的戏剧舞蹈和宗教舞蹈十分繁荣。"勾栏""瓦子"的出现是商业经济发展和市民阶层壮大的结果，有力地促进了民间舞蹈向表演艺术的演进。元杂剧中出现的插入性表演，有些具有舞蹈性质，还有一些应用了武功技巧和舞蹈动作。中国古代的宗教舞蹈主要是巫教、道教和佛教舞蹈，元顺帝时创作的《十六天魔舞》就是久负盛名的赞佛舞蹈。

明清两代的舞蹈主要为宫廷队舞、戏剧舞蹈与民间舞蹈。明代的宫廷礼乐及宴舞的主要功能是行仪仗、排场之用，属"四夷乐"的兄弟民族舞蹈和百戏歌舞杂技也可进宫表演。清代的宫廷乐舞满族风格浓郁，著名的《队舞》颂扬了清王朝的强盛与历史功德。

中国近现代舞蹈继承了古代舞蹈的优秀传统，分为三个阶段，即清末民初的舞蹈、五四运动以后的新舞蹈和社会主义时期舞蹈。

清末民初，民间舞蹈迅速发展，呈现向戏剧化发展的趋势。每逢喜庆佳节或迎神赛会，民间舞蹈都以娱乐形式演出。农村地方小戏也在民间舞蹈的基础上日益发展，如花鼓戏、采茶戏、黄梅戏等，草台戏班多是半职业性质，农忙时务农，农闲时卖艺。这一时期，戏剧舞蹈的表演技巧得以提高，刻画人物的能力得以发展。20世纪初，戏曲理论家齐如山著有《国剧身段谱》，记载了袖谱、手谱、足谱、腿谱等两百余种规范。

五四运动以后，舞蹈艺术在新思潮的影响下飞速发展。革命根据地的舞蹈，由自娱性活动转向为革命服务，战斗剧社(1928年)、战士剧社(1930年)、工农剧社(1932年)等先后成立。李伯钊、石联星等人借鉴苏联十月革命后的舞蹈经验，创作了一批表现中国工农兵生活的新舞蹈，如《工人舞》《农民舞》《青年舞》《陆海空军舞》等。声势浩大的新秧歌运动在抗日战争爆发后出现在革命根据地，一批有较高艺术成就、健康、优美的舞蹈节目涌现，如

《组织起来》《大秧歌舞》《腰鼓舞》《丰收舞》等。20世纪20年代前后,"土风舞""形意舞""体操舞"等西方舞蹈在大城市流行开来,西方的芭蕾艺术也开始传入中国。20世纪30年代,随着黎锦晖的儿童歌舞剧《葡萄仙子》《麻雀与小孩》的流行,大批民营舞蹈学校和舞蹈表演团体出现。吴晓邦和戴爱莲开创了"新舞蹈"运动,传播新舞蹈,标志着舞蹈在中国成为一门独立的舞台艺术。此后,新安旅行团、陶行知育才学校演剧队、中国乐舞学院等相继展开新舞蹈的创作和表演活动。

中华人民共和国成立后,专业歌舞表演团体相继成立,北京和上海等大城市建立了专门的舞剧团。1954年,中国第一所专业舞蹈学校——北京舞蹈学院在北京创办,此后上海、广州等地相继成立了舞蹈学校。社会主义时期的舞蹈具有鲜明的中国特色,形式多样,风格多变。1964年,大型音乐艺术舞蹈史诗《东方红》隆重上演,显示了我国音乐艺术舞蹈在创作和表演方面的新成就,为音乐艺术舞蹈的革命化、民族化、群众化做出了榜样。舞剧《宝莲灯》《小刀会》《鱼美人》和中国芭蕾《红色娘子军》《白毛女》等的出现,代表了民族舞剧取得的新成就。"文化大革命"以后,民族舞蹈和民间舞蹈开始复苏,《再见吧!妈妈》《水》《金山战鼓》《啊!明天》《追鱼》《无声的歌》《小萝卜头》《敦煌彩塑》《海浪》等先后获奖。同时,舞剧创作也呈现欣欣向荣的局面,《丝路花雨》《文成公主》《奔月》和《凤鸣岐山》等民族舞剧在全国各地上演,一批由中国近现代文学名著改编的舞剧,如《祝福》《家》《雷雨》《黛玉之死》等也相继被搬上舞台。

舞蹈是人类最古老的艺术形式之一,以其独特的艺术魅力穿越时空,满足了不同时代的审美需求。新时期,中国舞蹈不再局限于专业舞台,走进了大众生活,越来越多的人选择参与舞蹈,提高自身艺术修养。世界各地的舞蹈艺术交流日益频繁,中国舞蹈走上了国际化道路,为舞蹈行业注入了新的活力。国内外舞蹈大师的频繁互动,促进了中国舞蹈艺术的传播和发展。

2. 外国舞蹈艺术发展历程

从世界范围进行考证,传统舞蹈包含民俗舞蹈、土风舞蹈、古典舞蹈等。由于民族文化、社会风尚、区域环境、审美价值的差异,世界舞蹈可划分为八大文化圈,即中国舞蹈文化圈、印度—马来舞蹈文化圈、印度舞蹈文化圈、马来—波利尼西亚舞蹈文化圈、阿拉伯舞蹈文化圈、拉丁美洲混合舞蹈文化圈、黑非洲舞蹈文化圈、欧洲舞蹈文化圈。从东、西方角度来看,世界舞蹈模式可分为东方的中国舞蹈文化模式、印度舞蹈文化模式、埃及舞蹈文化模式、西班牙舞蹈文化模式,西方的英国舞蹈文化模式、俄国舞蹈文化模式、美国舞蹈文化模式。

东亚舞蹈包括中国舞蹈、朝鲜舞蹈和日本舞蹈。其中,日本传统的古典舞蹈有"舞乐""能乐"和"歌舞伎",其动作忍耐、缓慢、尚静、细腻、程式化,与日本文化风格相一致。南亚舞蹈以印度舞为代表,印度素有"舞蹈王国"之称,其古典舞有婆罗多、卡塔卡利、卡塔克和曼尼普里四大流派,总体风格是表演性强、高度程式化。在阿拉伯流传着一种神秘的东方舞蹈——"肚皮舞",以腹部和胯部动作为主,狂放热烈,妩媚柔美。西班牙舞蹈热情奔放,但又不失冷漠高傲,"弗拉门戈"是西班牙歌舞艺术的代表。地域舞蹈最令

人称奇的是非洲黑人舞蹈，松弛而洒脱，热烈而自由，节奏鲜明，韵味十足，体现了生活和生命的本质。拉丁美洲具有多元文化背景，形成繁复的舞蹈文化，如墨西哥的"哈拉拜"、巴西的"桑巴舞"、古巴的"伦巴舞"、阿根廷的"探戈"等，节奏明快，气氛热烈。欧洲民间舞蹈受到芭蕾舞的规范和吸收，仍具有鲜明的民族特色，如"波尔卡""玛祖卡""华尔兹""塔兰台拉""俄罗斯舞""西班牙舞"等。除了芭蕾中的民俗舞蹈，欧洲还有许多其他传统民俗舞蹈，如爱尔兰舞蹈、苏格兰舞蹈等。

最具代表性的西方舞蹈是欧美芭蕾艺术。18世纪后半叶，芭蕾成为独立的艺术形式，在启蒙主义的影响下，反映平民生活，强调自由平等精神，注重情感表达。浪漫主义运动时期，在梦境、爱情、神话、传奇的渲染下，芭蕾艺术趋于轻盈飘逸，技巧复杂多变，增强了炫示性。在俄国，随着《睡美人》《天鹅湖》等名剧的问世，古典芭蕾进入了最辉煌的时期。19世纪末，芭蕾艺术因动作高度程式化、缺乏创新而逐渐衰落。

此后，基于芭蕾内在的改革需求，致力于芭蕾发展的艺术家经过不懈努力，吸收东方、古代和现代艺术的营养，在新的审美风尚下整合变革，焕发出新的生机和活力，出现了戏剧芭蕾、交响芭蕾、摇滚芭蕾、现代芭蕾及当代芭蕾。现代芭蕾不像古典芭蕾那样追求戏剧性结构，较多地运用意识流手法，体现出音乐的结构特点，其动作充分发挥了胸背、腰腹、臀胯等部位的表现力，以观照人类精神为初衷，深刻表现人物的内在情感。随着芭蕾艺术从贵族艺术发展成为欧美艺术教育中的普及课程，芭蕾以一种极富个性化、时代化的全新艺术形式广为流传，其"开、绷、直、立"的训练规则，内聚上提、放射型的用力方式，轻盈飘逸的动势体态，几何形状的动态形象，共同形成芭蕾艺术独特的美学特征。

20世纪是人类身体全面觉醒的世纪。现代舞从反芭蕾的自由动作开始，从大自然和人类情感中寻求动作的革命，表现人的内在需求，弘扬个体生命，因此现代舞又被称为自由舞。

中国、朝鲜、日本的"新舞蹈"，以及以色列、澳大利亚、非洲等独具特色的现代舞都有较快的发展。不同民族和国家的现代舞发展壮大，最终在时代和文化大背景中找到了适合自身的表达方式。当代舞比现代舞在时间上和舞种上具有更大的宽容度、自由度和现代感，伴随现代科学技术和艺术表现手段的发展，例如舞蹈的情节性和戏剧性加强、场面组接手段的运用和信息技术的衍生等，当代舞的综合性更强，发展前景更广阔。

6.2 舞蹈艺术的审美特征

6.2.1 流荡的动作美

富于节奏和变化的人体动作和姿态通常称为舞蹈语言和舞蹈语汇。舞蹈语言具有流动的动作之美，将人类理想定格于瞬间造型之中。因此，舞蹈艺术是一种流动状态的直觉形象艺术。人物思想的表现、情节的发展、冲突的推进、氛围的渲染等都在舞蹈语言的不停变换和

重复中得以完成。舞蹈的物化材料是人体，人体是舞蹈美的物质基础，有组织、有节奏的连续形体动作是舞蹈艺术的主要表现手段。舞蹈用经过提炼、组合和美化的人体动作来抒发感情和反映生活。

舞蹈动作可以分为三类，即表现性(表情性)动作、再现性(说明性)动作和装饰性联结性动作。类型性和概括性是表现性动作的主要特点，模拟性和象征性是再现性动作的主要特点，衬托性和过渡性是装饰性联结性动作的主要特点。其中，表现性动作是塑造人物的主要手段，一部舞蹈作品是否具有强烈的艺术感染力，取决于其艺术形象塑造得是否鲜明、生动，而艺术形象塑造得是否成功，关键在于以表现性动作为主体的主题动作运用得是否恰当。

6.2.2　静止的空间美

空间美指舞蹈动作静态的空间造型，包括两方面内容：一方面是人体动作姿态的造型；另一方面是舞蹈队形、画面的造型。人体动作姿态的造型多来源于生活，由于不同地域的审美风格、文化内容与审美观念不同，对于舞蹈造型美的要求和看法也不同。例如中国舞蹈中，蒙古族舞蹈动作开阔，北方秧歌动作粗犷，江南民间舞蹈秀巧。我国民族舞蹈动作要求拧、曲、圆，而西方芭蕾动作讲究开、绷、直，均显示出舞蹈空间造型在民族及国别文化上的差异。

舞蹈动作静态的空间造型是舞蹈肢体语言本质的艺术特征之一，也是舞蹈艺术形象本身的审美内容之一。舞蹈者不断变化动作姿态、手势造型，舞蹈队伍不断变换在舞台上的位置和路线，舞者捕捉到的生活形象经过人体自身的放大、变形、组合而凝聚起来，从而呈现三维空间里的舞蹈构图——转瞬即逝的空间美。

6.2.3　强烈的节奏美

舞蹈艺术的节奏美是舞蹈艺术运动和造型的存在条件。舞蹈艺术的动态美和空间美在流畅的节奏中得以连贯，舞蹈动作的连续通过节奏的强弱、快慢的对比来表现。从某种意义上来说，没有节奏就没有舞蹈，没有节奏舞蹈就不会感人。

内节奏和外节奏是舞蹈节奏的两种形式。内节奏也叫情感节奏，是感情变化在人体动作上的体现；外节奏也叫形式节奏，即舞蹈外形式的节奏表现，如动作的快慢、旋转的速度、跳跃的力度以及队形的开合变化等。内节奏是舞者的基础，外节奏是舞者的内节奏表演的体现，两者相互依存、缺一不可。

优秀的舞蹈作品包含成功的音乐艺术，舞蹈作为直觉的形象，更需要富有节奏的音乐艺术来强化其节奏。舞蹈和音乐艺术都是表情达意的艺术，音乐艺术的抒情性比较抽象，舞蹈的抒情性直接而具体。舞蹈作用于人的视觉，是"无声"的艺术；音乐艺术作用于人的听觉，是"无形"的艺术。两者结合互补，在表演过程中同步进行、浑然一体，音乐艺术可以为舞蹈"发声"，舞蹈可以直观表现音乐艺术形象。

6.2.4 丰富的抒情美

舞蹈是抒情的艺术。汉代《毛诗序》中论述："情动于中而形于言，言之不足，故嗟叹之；嗟叹之不足，故咏歌之；咏歌之不足，又不觉手之舞之，足之蹈之也。"古人把舞蹈看作表达感情的最高级形式。舞蹈动作表现力具有强烈性和丰富性，能够充分表现人物情感。舞蹈通常采用象征、比拟等手法，通过奔放舒展、刚柔结合的优美动作，创造出直观生动的艺术形象，表达特定人物深刻、强烈的情感内容。

舞蹈通过动作展示形象，抒发感情。舞蹈没有台词，依托音乐艺术和场景烘托氛围。舞蹈艺术对现实的审美把握不是模仿现实生活中的人物行动，也不是重现场景情节，而是侧重表现与之关联的人物情感。因此，一部优秀的舞蹈作品可以极力抒发舞者内心的狂欢，又可以隐藏激发这种热情的事因，即便是略带情节因素，也是为了抒情。另外，舞蹈中的感情抒发，既可以很宽泛，表现某种情绪，也可以深入到一个人复杂的内心世界。"此时无声胜有声"是舞蹈长于抒情的最好写照。

6.2.5 象征的虚拟美

舞蹈以人体动作表达人物主观情感，推进事件情节的发展，具有虚拟性的特征。舞蹈善用虚拟、象征的手法来激发观众感情的波澜，引起观众的联想和反思。舞者通常把自己的情感"外化"为可以感知的动作和姿态，进而塑造舞蹈形象。舞蹈强调的形体动作，通常是经过提炼、美化和加工的虚拟动作，受情感逻辑的支配，既不是片面地追求形式美，也不是机械地模拟生活，而是形式服从内容，形式与内容达到真实统一。

舞蹈形象塑造有两个条件，一是建立在视觉和听觉基础之上的物质条件，二是建立在舞蹈"程式"中的虚幻性联想。舞蹈在音乐艺术的配合下产生诉诸人的视觉和听觉的动态形象，带给人的是一种虚化可感的力量之美。舞蹈虚处见实、实处见虚的运动形式，具有强烈的虚拟性，给观众留下了广阔的想象空间。

6.3 舞蹈艺术鉴赏常识

6.3.1 舞蹈艺术主要表现手段

1. 动作、姿势

1) 手、臂

双手或双臂交叉是典型的封闭式姿势；单举手、双举手、塔尖式举手、双手叉腰以及摆动手部等，是开放式姿势，可表达愉悦、激昂、胸有成竹等情绪；握拳、屈肘、剑指、甩

手、按掌等，可表达愤怒、恐惧、自负等情绪。

2) 腿、脚

两腿直立，表示自豪和崇敬；两腿叉开而立，显示挑衅、攻击之势；两腿交叉，可以表达隐秘、羞涩、恐惧的情绪，也可以显示争夺、攻击之势；屈膝而立，让人有轻松、眷恋之感。脚部轻快踢踏与拍打，大多表达喜悦之情；脚部沉重地移动，可表达愠怒之情。

3) 躯干——腰、腹、胸、背

躯干展开、挺拔、直立，表示自负、坦然、桀骜、英勇；躯干闭锁、蜷缩、弯曲，则是寂寞、挣扎、机警、小心的表现。躯干的起伏，意味着亢奋、激动等情绪的高涨；躯干的扭动，则是欲扬先抑的兴奋和夸张的娇嗔等情感的流露。

4) 头部

中立静止的头势，表示安静、慈祥；转动摇晃的头势，表示暴躁或奔放。头部前伸，具有主动性和攻击性；头部后仰，具有被动性和排他性。头部上扬，显得自负、倔强；头部下垂，显得顺从、懦弱；头部偏歪，表示专注和娇嗔；头部侧拧，表示躲闪与憎恶。

2. 表情

眼睛直视，表示寻找、俘获或守护；目光回避，表示沮丧或嗤之以鼻；凝视，表示注目或倾慕；瞪眼，表示惊讶或愤恨；平视，表示相互体贴、敬重；上视和仰视，表示尊敬、畏惧或自信；下视，表示保护、谅解、自卑、谦虚。

嘴的张、闭、撇、颤动等，可表示激动、寂寞、蔑视、痛苦等微妙的情感变化，细腻而直观。

3. 节奏

舞蹈节奏是指舞蹈动作、姿态、造型在力度、速度、时间和幅度等方面的规律性变化。同样的表现手段，随着节奏的变化，其表现力和感染力也会有所不同。例如，当力度减小、速度缓慢时，扩张式的斜线运动显得平和、安静；而当力度加大、速度加快时，柔和的弧线运动也能产生激烈、动荡之势。

4. 构图

构图是舞蹈语言在舞台上存在和呈现的方式，也是舞蹈在时间、空间中的动态结构，包括舞蹈队形变化、舞蹈静态造型所构成的画面组织等。舞蹈构图可称为舞蹈画面，它对作品主题的表现、意境的创造、气氛的渲染、形象的塑造都有很重要的作用，是影响舞蹈艺术形式美的重要因素之一。

5. 服饰、道具

服饰是舞蹈的重要组成部分，可以形象地表明人物的年龄、性格、职业、时代、地域、民族等特点，还可以增加角色的艺术感染力，提升舞蹈作品的艺术魅力。

舞蹈服饰以多样化形式和色彩表达舞蹈意境和人物情绪，从而烘托舞蹈的多样化感情。服装设计通过虚构、夸张、抽象、概括，与剧情结构、角色特征、舞蹈主题高度协调，可以

极大地提高舞蹈的审美价值。纱巾、扇子、水袖、手绢等都是常见的舞蹈道具，也是表现舞蹈环境、渲染气氛的重要手段。

6.3.2 中国民间舞蹈的主要形式

1. 花鼓灯

花鼓灯是汉族的民间舞蹈，传播于淮河流域，它是一种以舞蹈为主要内容的综合性艺术形式，包括舞蹈、歌唱、锣鼓演奏、武术和杂技。男角称"鼓架子"，幽默风趣，动作粗犷洒脱；女角称"兰花"，俏丽多姿，动作泼辣欢快。花鼓灯是典型的民间广场艺术，多在节日集会时表演，风格兼有南北文化之长，富有浓郁的乡土气息。2006年5月20日，经国务院批准，花鼓灯被列入第一批国家级非物质文化遗产名录。

2. 秧歌

秧歌是汉族的民间舞蹈，流行于中国北方地区，是民间广场中独具一格的集体歌舞艺术，命名时通常把地区或形式特征冠于"秧歌"之前，如"鼓子秧歌"(山东)、"陕北秧歌""地秧歌"(河北、北京、辽宁)、"满族秧歌""高跷秧歌"等。秧歌舞队由十几人到上百人组成，舞蹈者扮成各种人物，借助彩绸、扇子等道具，随鼓乐节奏，变换队形，边舞边走。秧歌舞姿丰富多彩，形式欢快热烈，气氛红火热闹，生活气息浓郁。2006年5月20日，经国务院批准，秧歌被列入第一批国家级非物质文化遗产名录。

3. 腰鼓舞

腰鼓舞也称"打腰鼓"，是汉族的民间舞蹈，原流行于中国陕北地区，以安塞等地腰鼓最为著名，后广泛流行。腰鼓舞属集体舞蹈，用于欢庆、热烈的场面，表达人们欢欣鼓舞的心情和劳动人民的英雄气概。舞蹈者男女都可，均穿彩服，腰间挂一只椭圆形小鼓，双手各持鼓槌边敲边舞。鼓点变化丰富，节奏强烈，舞步走出各种复杂美妙的图案。腰鼓队少则四人，多则上百人。舞者表演时情绪奔放热烈，节奏强烈粗犷，动作健壮有力。

4. 狮子舞

狮子舞是汉族的民间舞蹈，流行于中国广大地区，历史悠久，汉代已有记载。狮子舞一般由两人合演，称"太狮"，一人扮狮子郎持彩球逗引。表演风格分"文狮"和"武狮"，"文狮"表演细腻而稳重，有抢球、戏球、打滚等动作，着重刻画狮子温驯可爱的性格；"武狮"讲究武功技艺，有翻、滚、扑、跃、腾等动作，还有爬高、攀索、过跷板、走梅花桩等高难度动作，主要表现狮子的勇猛矫健、威武雄壮。狮子舞多用打击乐伴奏，是舞蹈与杂技结合的艺术舞蹈形式，动作风格独特，表演细腻传神。

5. 龙舞

龙舞是汉族的民间舞蹈，又称"龙灯""舞龙""龙灯舞"，因舞者持传说中的龙形道具而得名，在中国广泛流行。龙舞的演出时间大多与中国传统节日密切相关。"龙"的造型各异，但分节均为单数。表演时一人持彩球引龙作舞，其他舞者各举一节木柄，左右挥舞。龙舞一般以锣鼓伴奏，舞时多放鞭炮助兴。中国民间龙舞历史悠久，表演和扎制技巧高超，表演形式丰富多彩，场面热烈欢腾。

6. 安代舞

安代舞被称为"蒙古族舞蹈的活化石"，是流传于内蒙古自治区通辽市周边地区的一种原生态舞蹈。舞者不分男女老幼，自然围圈站立，在歌手领唱(或乐曲伴奏)下，舞者双手各持一巾，甩巾踏步，边歌边舞。安代舞通常在节庆或闲暇时表演，富有强烈的自娱性。舞姿奔放明快，动作热烈奔放，民族特色浓郁，规模盛大，艺术魅力无穷。2006年5月20日，经国务院批准，安代舞被列入第一批国家级非物质文化遗产名录。

7. 农乐舞

农乐舞是朝鲜族民间舞蹈的代表和象征，俗称"农乐"，流传于吉林、黑龙江、辽宁等朝鲜族聚居区。农乐舞是一种融音乐、舞蹈、演唱为一体的综合性民族民间艺术，通常在农事劳动和喜庆节日时表演。农乐舞以"舞手鼓"和"甩象帽"为主要特色，舞手鼓者动作丰富，舞姿似骑马射箭，生机勃勃；甩象帽者以颈部为轴，转动头戴的象帽顶上的飘带轴，飘带在舞者周身如车轮般飞舞，令人目不暇接。农乐舞表演形式自由生动，气氛热烈昂扬。

8. 热巴

热巴是藏族以歌舞为主的综合性表演艺术。表演时，男持铜铃，技巧高超，扣人心弦；女持手鼓，变化多端，情绪热烈。热巴舞姿优美多变，动作粗犷热情，技巧熟练精当，节奏强烈鲜明，舞者表情丰富、粗犷豪迈、英武豪放，具有较高的艺术性和趣味性。当地人通常把从事这一表演又能歌善舞、身怀绝技的艺人称为"热巴"。

9. 赛乃姆

赛乃姆是维吾尔族的民间歌舞，曾为维吾尔族古代舞曲名，广泛流行于天山南北的城镇乡村，维吾尔族人民在喜庆佳节及举行婚礼、亲友欢聚时都要跳赛乃姆。赛乃姆舞蹈形式自由活泼，动作灵活，没有固定的程式，舞者即兴表演，合上音乐节奏即可，可一人独舞、两人对舞或三五人同舞，舞蹈动作婀娜多姿。赛乃姆的音乐曲调优美深情，节奏鲜明，由慢到快。在伴奏乐器中，手鼓最为重要，鼓声响亮流畅，鼓舞人心。

10. 扁担舞

扁担舞是壮族的民间舞蹈，广泛流行于广西壮族自治区。扁担属于劳动工具，在舞蹈中既是独特的伴奏乐器，又是道具。每逢佳节、丰收喜庆或劳动间歇时，男女老少便以跳扁担

舞为乐，动作多表现农业劳动。舞者为双数，手持扁担互相敲击，打出变化多端的节奏音响，边击、边歌、边舞。音响和谐，节奏复杂，舞姿优美，富有浓郁的生活气息。

11. 芦笙舞

芦笙舞又名"踩芦笙""踩歌堂"，因用芦笙为舞蹈伴奏和自吹自舞而得名，广泛流行于贵州、广西、湖南、云南等地的苗、侗、布依、水、仡佬、壮、瑶等民族聚居区。每逢喜庆节日、集会时刻，人们欢聚在传统的跳芦笙坪上，围绕中央竖立的芦笙柱起舞。芦笙舞包括多种内容和形式，其中有节日时的自娱性舞蹈，有青年男女之间进行交谊的礼仪性舞蹈，还有为展现芦笙高手边演奏芦笙、边做高难技巧动作的竞技性舞蹈。2006年，经国务院批准，芦笙舞被列入第一批国家级非物质文化遗产名录。

12. 阿细跳月

阿细跳月又名"阿西跳月""跳月"，是彝族的民间舞蹈，多在自称阿细和撒尼人的云南彝族聚居地区流行，是青年男女进行社交的娱乐形式。在悦耳的口哨声的引导下，男子一般弹大三弦、吹笛子，女子和着节拍与男子对舞，始终保持跳跃状态。阿细跳月是阿细人在"火把节"时表演的自娱性舞蹈，舞者多在月光下或围着火把跳至深夜。节奏欢快鲜明，情绪欢腾激越，具有浓厚的民族民间艺术风情。

13. 孔雀舞

孔雀舞是傣族的民间舞蹈，流行于云南傣族聚居地区。孔雀对傣族人民来说是吉祥的象征，傣族人喜爱孔雀，多在节庆的日子里表演孔雀舞，并以此来表现民族性格，表达美好的理想和愿望。舞者多模仿孔雀形象，动作优美，体态的曲线变化灵活，眼、手、腿运用自如，以雕塑性舞姿造型见长，着重表现孔雀的温驯、轻巧、美丽、善良、婀娜多姿的特点。

6.3.3 西方舞蹈的主要形式

1. 芭蕾舞

芭蕾舞用音乐、舞蹈和哑剧的形式来表演戏剧情节，舞者表演时以脚尖点地，故芭蕾舞又称"脚尖舞"。芭蕾孕育于意大利文艺复兴时期，因其大多在宴会中表演，故称为"席间芭蕾"。17世纪后半叶，芭蕾开始在法国发展流行并逐渐职业化，18世纪在法国日臻完美。19世纪后期，芭蕾发展到高度规范化和程式化的阶段，受到影响和限制。进入20世纪以后，大量芭蕾作品的规范和程式被大大突破，出现新的探索和创造。

芭蕾在长期历史发展过程中不断革新，风靡世界。芭蕾最初是欧洲的一种群众自娱或广场表演的舞蹈，在发展进程中形成严格的芭蕾舞规范和结构形式。1581年上演的《皇后喜剧芭蕾》是世界上第一部真正的芭蕾作品。1661年，路易十四创立法国皇家舞蹈学院，专业芭蕾演员诞生，逐步取代了贵族业余演员，舞蹈技术得以迅速发展。芭蕾结构形式有独舞、双

人舞、三人舞、四人舞、群舞等，编导结合古典舞、性格舞、现代舞等，按芭蕾结构形式编出多幕芭蕾、独幕芭蕾、芭蕾小品等。

2. 现代舞

现代舞是20世纪初在西方兴起，与古典芭蕾相对立的舞蹈派别。现代舞反对古典芭蕾因循守旧、脱离现实生活和单纯追求技巧的形式主义倾向，主张摆脱古典芭蕾舞过于僵化的动作程式的束缚，以合乎自然运动法则的舞蹈动作，自由地抒发人的真实情感，强调舞蹈艺术要反映现代社会生活，故称为现代舞。

美国舞蹈家伊莎多拉·邓肯是现代舞的创始人，她认为练习古典芭蕾会造成人体畸形发展，同时主张舞蹈家的肉体与灵魂应相结合，肉体动作应发展为灵魂的自然语言，真诚、自然地抒发内心情感。

匈牙利人鲁道夫·拉班系统地建立了较为完整的现代舞派理论和训练体系，创造了自然法则下的训练方法，把人体动作的构成归纳为砍、压、冲、扭、滑动、闪烁、点打、飘浮八大要素。舞者正确处理这些要素的关系，就能组成各种动作。鲁道夫·拉班创造的"拉班舞谱"，至今仍是世界上很有影响力的舞谱之一。

3. 国标舞

1）华尔兹

华尔兹是古德文"walzer"的音译，意思是"滚动""旋转""滑动"。华尔兹于1780年前后出现，最早流行于欧洲，深受在德国巴伐利亚和奥地利维也纳一带生活的农民的喜爱，后出现于皇家舞会。华尔兹是体育舞蹈中历史最悠久的舞种。

华尔兹根据速度分为快华尔兹和慢华尔兹两种。快华尔兹称为维也纳华尔兹。快、慢华尔兹都以旋转为主，故有"圆舞"之称。华尔兹除多用旋转外，还演变出复杂多姿的舞步，被列为学习国标舞的第一舞种。

华尔兹舞步在速度缓慢的三拍子舞曲中流畅地运行，具有庄重典雅、舒展大方、华丽多姿、飘逸脱俗的独特风韵，被尊为"舞中之后"。

2）探戈

探戈(tango)是一种双人舞蹈，源于非洲，流行于阿根廷。目前，探戈是国际标准舞大赛的正式项目之一。

探戈舞伴奏音乐为2/4拍，顿挫感非常强烈。舞者跳探戈舞时，男士打领结、穿深色晚礼服，女士着一侧高开叉的长裙。男女双方的组合姿势称为"探戈定位"，双方靠得较紧，男士搂抱的右臂和女士的左臂都要更向里一些，身体要相互接触，重心偏移，男士的身体重心主要在右脚，女士的身体重心在左脚。男女双方不对视，定位时男女双方都要目视自己左侧。探戈舞步华丽高雅、热烈奔放，交叉步、踢腿、跳跃、旋转等舞步变化较快，令人眼花缭乱。

3）伦巴

伦巴(rumba)被称为爱情之舞，它是拉丁舞项目之一，源自16世纪非洲的民间舞蹈，流

行于拉丁美洲,后在古巴得到发展,所以又叫古巴伦巴。伦巴是拉丁音乐和舞蹈的精髓和灵魂,舞曲节奏为4/4拍,引人入胜的节奏和身体表现使得伦巴广受欢迎,喜爱者众多。

伦巴舞曲旋律较为浪漫,舞姿迷人,性感且热情;步伐曼妙,多情且缠绵;身体姿态舒展优美,婀娜多姿,柔美抒情。胯部摆动是伦巴最优美的舞步,富于浓郁的热情气息,能够充分表现女性的风韵和魅力。伦巴步法婀娜款摆,音乐缠绵浪漫,是表达男女爱慕情感的一种舞蹈。

4) 桑巴

桑巴是一种源于巴西的民间舞蹈,是音乐和舞蹈的混合体,音乐主要由弦乐、打击乐和歌手来共同完成,而舞者则负责舞蹈的部分。舞蹈以上下抖动腹部、摇动臀部为主要特征。

桑巴舞是一种集体性交谊舞蹈,舞步简单,双脚前移后退,身体侧倾,前后摇摆。舞者狂放不羁,动作幅度很大,节奏强烈,给人以激情似火的感觉。大鼓、铜鼓、手鼓等打击乐器并作,高亢激越,声浪滚滚,烘托出一种紧张炽热、烈火扑面的气氛。气氛达到高潮时,乐声戛然而止,高难的舞蹈动作冷凝为万般皆寂的静态,制造出一种特有的惊喜和震撼。

改良过的国际标准拉丁桑巴舞要求舞者具有良好的身体平衡性,能够正确分配并运用定点舞步和移动舞步。竞赛选手应拥有高度灵活及柔韧性良好的身体,能正确地运用身体重量与地心引力,产生"很沉"的重心。

5) 恰恰

恰恰是曼波最原始的衍生舞蹈,在20世纪50年代风靡全美国,它是所有拉丁舞中最受欢迎的舞蹈。在国际标准舞拉丁系列中,恰恰舞最为"年轻",其伴奏舞曲及舞步轻快,风格活泼、热烈而俏皮。

音乐节拍为4/4拍,有时为2/4拍。恰恰舞是古巴的舞蹈,与伦巴舞一样,舞者在音乐的第二拍开始前进或引导。以男舞者为例,表演时,两脚稍微分开站立,将身体重心置于左脚,第一拍时,右脚向右侧跨一小步(女士相反),然后左脚前进(女士右脚后退)进行基本动作,跳每个舞步都应该在前脚掌施加压力,膝盖部分稍屈,当身体重心落到某只脚上时,脚跟放低,膝部伸直,臀部随之向侧后方摆动,另一条腿放松屈膝。臀部的摆动要明显,在跳快步时可不必强调臀部动作。节拍数法有"慢,慢,快快,慢""踏,踏,恰恰恰"。

6) 斗牛舞

斗牛舞源于法国,盛行于西班牙,它是根据西班牙斗牛场面创作而成的。斗牛舞音乐雄壮,舞态豪放,舞步强悍振奋。

跳"斗牛舞"时,男女双方扮演不同的角色,男士象征身手矫健的斗牛士,而女士象征斗牛士用以激怒公牛的红色斗篷,所以女士需做出大幅度的跳跃、旋转动作。男女动作都相当舒展、激烈,男舞者应突出勇猛坚强、潇洒挺拔、阳刚和热情,因此"斗牛舞"被誉为"男人的舞蹈"。女舞者应突出线条优美、自由流畅,表现出迷人又优雅的气质。此外,舞者在表演时,应做到动静鲜明、发力迅速,收步敏捷顿挫,注意头部和视线的协调性,尤其是眼睛的神态,要充分表现出斗牛时追逐、挑动的眼神。斗牛舞的舞姿挺拔,大多数向前的舞步都是舞者脚跟的律动,辅以脚掌平踏地面,表演扣人心弦。

6.4 舞蹈艺术经典作品鉴赏

6.4.1 《只此青绿》

1. 探赜索隐——历史的维度

《只此青绿》(海报见图6-1)是一部舞蹈诗剧,由周莉亚、韩真编导,孟庆旸领舞,故宫博物院、人民网股份有限公司、中国东方演艺集团有限公司出品,域上和美文化发展有限公司联合出品。舞蹈创作灵感来自北宋著名画家王希孟的《千里江山图》,讲述了文物研究员穿越到《千里江山图》所在的北宋时代,目睹了此画创作全过程。舞剧分"展卷、问篆、唱诗、寻石、习笔、淬墨、入画"七个章节展开叙述,形成了用舞蹈讲故事的线性发展脉络。该舞蹈为"庆祝中国共产党成立100周年舞台艺术精品工程"重点扶持作品,于2021年8月20日在北京国家大剧院首演,并于2021年9月开启全国首轮巡演。2022年1月31日除夕夜,该剧选段登上《2022年中央广播电视总台春节联欢晚会》。2022年9月,《只此青绿》——舞绘《千里江山图》获得第十七届文华大奖。

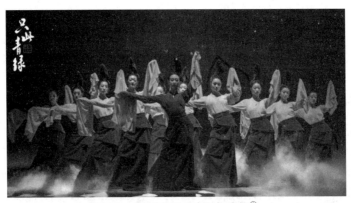

图6-1 舞剧《只此青绿》海报①

2. 量弘识高——审美的维度

舞剧《只此青绿》为了表达自然山水的柔美以及人物思维的细腻,在编排时选用了许多线条感极强、延展性极佳的动作,展现了舞者极强的力量感和故事极强的生命力。此外,该舞剧采用圆形旋转舞台,以画卷为中心视觉,舞者可以自由地"出画入画"。在剧情叙事上,舞剧摒弃了过去舞美设计惯常构建篇章场景的手段,建立了一套新的视觉连续性叙事系统。用"青绿"这个最典型的视觉标志串联整场舞剧,重现干练素朴、文雅幽静的大宋美学。舞剧通过青绿色调的美,让观众领略千年文化的厚重,以及这一色调背后的意境,流动

① 摘自百度百科

与造型之间，青绿千载浮于眼前。

3. 生力无穷——文化的维度

《只此青绿》中，角色"青绿"象征着古画的魂魄，也是古今文化流动和连接的纽带。通过一卷古画，现如今的我们得以窥见古时的瑰宝与王希孟的成就之路，亦有机会了解和这幅古画息息相关的一切——篆刻、织绢、磨石、制笔、研磨。在崇文抑武、书画盛行的大宋时代，普通百姓依靠书画产业链，辛勤劳作，谋求生计，作为"工艺人"，亦成为这举世瑰宝的诞生中不可或缺的每一环。舞剧《只此青绿》宏中见微，如同在舒展浩阔的自然风光之中，勾勒写意数点人间烟火，却让观众感受到万千平凡中"浮生一芥"的生命力量。

4. 时评摘录——美育的担当

《北京日报》："以《千里江山图》为灵感创作的舞蹈诗剧《只此青绿》，在登上春晚舞台之前就已是一票难求的线下演出大热门。该节目以中国优秀传统文化为切入点，'舞绘'《千里江山图》，展现了宋代美学的特征和服饰样式。"

河南省文化艺术研究院编剧杨浞堃："舞台上，展卷人与少年希孟目光交错，他们相会在北京故宫博物院，跨越千年，他们共享同一轮明月、体会同一种自血脉中不断流传的文化感悟。这种'通感'是古典的也是现代的，更是当代中国的。"

光明网："舞蹈《只此青绿》在传统古琴的伴音下，演员们自信的表情以及每一个舞蹈姿态的有力转换中，都散发着一种坚定的艺术精神力量，展现出坚定的文化自信和傲骨精神，这也是该舞蹈作品最打动人心的艺术精神力量所在。"

6.4.2 《云南映象》

1. 探赜索隐——历史的维度

《云南映象》(海报见图6-2)是云南省歌舞剧院创作和演出的大型原生态歌舞集，由我国著名舞蹈艺术家杨丽萍出任艺术总监和总编导并领衔主演。该作品于2009年首次亮相，致力于展示云南地区丰富多彩的少数民族文化和风土人情，涵盖彝族、哈尼族、纳西族等少数民族的生活情态，展示了民族宗教活动的盛世场景。舞蹈的编排和表演形式都极具特色，表现了不同民族的独特舞蹈风格和韵味。《云南映象》是全国首部以云南少数民族文化为主题的大型原生态歌舞演

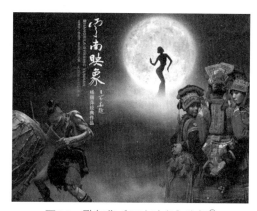

图6-2 歌舞集《云南映象》海报[①]

① 摘自百度百科

出，在2004年包揽第四届中国舞蹈"荷花奖"中的五大奖项，2022年5月荣登《〈讲话〉精神的照耀下——百部文艺作品榜单》。

2. 量弘识高——审美的维度

歌舞集《云南映象》取材于云南地区各少数民族村寨的真实生活，通过整合筛选民族唱腔、服装、舞蹈和乐器等多种元素，展现古朴的民族音乐文化。大多数参演者是来自云南各村寨的少数民族演员，演员们通过不加雕琢的原生态唱腔和朴拙的舞蹈，展现了最原始的云南民族歌舞形态。在表演中，观众看不到刻意夸张的动作和精心设计的技巧，在音乐的感染下，演员们流露真情实感，身随乐动，带领观众心随舞动。该舞蹈呈现了一场最真实的原生态歌舞表演，具有浓郁的乡土气息，为观众带来耳目一新的审美感受，就舞剧反映的民族性、地域性和典型性而言，具有极高的艺术价值。

3. 生力无穷——文化的维度

《云南映象》集结了云南地区多个少数民族的舞蹈元素，将不同少数民族的文化融合呈现，通过舞蹈、音乐等艺术形式，传承和展示了丰富多彩的少数民族文化，促进了各民族之间的交流与融合，有助于加强民族团结，凝聚民族共识，对于保护和传承中国少数民族文化具有重要意义。《云南映象》吸引了世界各地观众前来欣赏，其中包括各国家领导人以及文化名人，他们对该歌舞一致赞不绝口。《云南映象》从高原村寨走向世界，既强化了原生之态，又满足了当今观众的审美需求，实现了真正意义上的动态保护。

4. 时评摘录——美育的担当

导演陈凯歌："我在云南插过队，很了解云南人的质朴善良，而《云南映象》却给了我前所未有的感动。我很想邀请杨丽萍就这一题材进行再创作，使《云南映象》真正成为不衰的经典。"

制片人张纪中："这样的作品是一种人性的真正体验。我曾在排练的时候就看过这台节目，当时凭我个人的直觉，就知道它绝对是精品。现在再看这台完整的节目，更是深深被它感动。它非常具有表现力和冲击力。"

央视主持人敬一丹："杨丽萍是世界级的舞蹈家，《云南映象》不应只在昆明演出，它应该到全国、全世界去演。"

6.4.3 《长恨歌》

1. 探赜索隐——历史的维度

大型歌舞剧《长恨歌》由陕西旅游集团(以下简称陕旅集团)出品，于2006年精心打造并推出。该剧全长70分钟，对唐代诗人白居易的传世名篇《长恨歌》所表现的爱情主题给予艺术再造，引领观众穿越时空，领略一千多年前发生在骊山脚下华清池畔的凄美爱情故事，感受浓郁的盛唐文化气息。该舞剧由"杨家有女初长成""一朝选在君王侧""夜半无人私

语时""春寒赐浴华清池""骊宫高处入青云"等十幕组成。依据陕旅集团提供的数据,自2006年至今,《长恨歌》已高质量演出4300余场。2023年9月,舞剧《长恨歌》入选文化和旅游部产业发展司发布的"全国旅游演艺精品名录入选项目名单"。

2. 量弘识高——审美的维度

《长恨歌》(剧照见图6-3)是中国舞蹈艺术的杰出代表,该舞剧用浪漫夸张的手法烘托主题,表现了中国古典舞极致的美感,展现了泱泱盛唐的帝国风韵。300余名专业舞蹈演员组成强大阵容,以势造情,以舞诉情,将观众带进舞蹈的纯情世界。舞蹈演员以舞姿描绘李隆基与杨玉环两人生离死别的哀痛和绵绵长恨的情思,用表演渲染缠绵悱恻、难舍难分的情感,展示了跨越尘世、梦幻、仙界绵绵无绝期的恨与爱,让两人之间跨越生死、凡尘的爱恋得以实现。《长恨歌》的舞美充满张力和感染力,音乐凸显个性,加入现代配器元素,同时融汇了陕西碗碗腔和传统地方音乐,突显大唐盛世的审美特征。

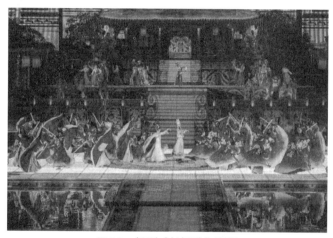

图6-3 舞剧《长恨歌》剧照

3. 生力无穷——文化的维度

《长恨歌》为陕西旅游集团打造推出的中国首部大型实景历史舞剧,不仅展现了历史真实,而且传承了悠久而辉煌的民族文化。陕西旅游集团以白居易长篇诗作《长恨歌》为蓝本,对唐玄宗与杨贵妃之间的爱情内涵进行充分挖掘,同时加入了地区文化旅游景观元素进行文化产业创新,成就了一个杰出的艺术典范。2017年3月1日,以《长恨歌》管理和服务为蓝本编制的《实景演出服务规范》开始实施,这是我国首次发布的旅游演艺行业国家标准,填补了全国旅游演艺行业国家标准的空白。《长恨歌》对优化实景演出项目,推动实景演出行业良性、有序发展发挥了重要的作用。

4. 时评摘录——美育的担当

《中国旅游报》:"作为广受欢迎的旅游演艺项目,华清宫舞剧《长恨歌》为文旅融合提供了典型范例,对于处在转型时期的中国旅游演艺来说,具有借鉴价值。"

中国舞蹈家协会副主席、舞蹈家左青:"舞剧《长恨歌》巧妙地将这些自然元素与科技

手段为杨贵妃浪漫的爱情主题所运用,使每一个舞段都有可看的地方,都赏心悦目。"

中国作家协会副主席、作家陈忠实:"这种情景交融的感觉带给我无限的遐想与冲击,它甚至改变了我以前的欣赏观念。"

原中国戏剧家协会党组书记、评论家王蕴明:"《长恨歌》是一次不可多得的成功的艺术创造。"

6.4.4 《昭君出塞》

1. 探赜索隐——历史的维度

《昭君出塞》(海报见图6-4)是一部中国大型原创民族舞剧,根据真实的历史故事改编而来。该舞剧由孔德辛导演,唐诗逸、朱寅、郭海峰主演,首演于2016年6月8日。该舞剧讲述了汉朝公主王昭君为了促进民族和睦而远嫁匈奴,完成和亲使命的故事。舞剧塑造了更加丰满的人物形象,通过人物细腻的表演与丰富的表现力,以婉转、柔美的动作展现了王昭君"落雁"的美貌,刻画了王昭君出塞的心路历程,表现了其在汉匈关系中的重要地位及深远的影响,体现了女性在面对"和亲"这一政治行为时的大义与勇气,从而表现出华夏民族的大爱情怀和家国情结,具有丰富而厚重的历史文化内涵。

图6-4 舞剧《昭君出塞》海报[①]

2. 量弘识高——审美的维度

该舞剧采用中国古典舞中的圆场和花帮步,同时采用上下起伏、流动的舞台线路。舞者在腰部倾斜及叠衣闭手之间,形成独特的重心体态,一铺一开、一叠一抱之间动势婀娜,动静张合,展现了汉代古典舞的独特韵味。舞者将长袖抛出的瞬间表现的是昭君对故土的依依不舍,长袖在身体不同位置"缠""绕"表现的是她与亲人交织的呼唤,长袖在空中的"拉""扯"与来回步伐是她矛盾内心的外显。舞蹈结尾,王昭君身披披风挺立车头,在逆风中凛然遥望,具有震撼心灵的冲击力,形象地渲染和揭示出其卓荦不凡的胸襟与气质,以及为求兴国安邦而忍辱负重的献身精神。

3. 生力无穷——文化的维度

该舞剧融合了中国古典舞蹈的优美舞姿和动作,复原了对古代服饰和礼仪,展现了中国古代文化的独特魅力。舞剧中的昭君深入中国传统文化的精髓,在历史与现代之间架起一道桥梁,引导观众以现代的眼光重新审视昭君"和亲"的文化价值。"遣嫁"预示着要面对远嫁塞北、前途未卜的命运,然而昭君却毅然决然地选择接受,显示了昭君的民族大义和坚贞

① 摘自新浪网

气节。该舞剧为观众带来了审美享受,在国际舞台上向世界观众展示了中国古典民族舞蹈的魅力,加深了世界观众对中国传统文化的认知和理解。

4. 时评摘录——美育的担当

北京舞蹈学院青年舞团副团长任冬生:"昭君出塞是一个脍炙人口的题材,有着深厚的历史文化背景。剧本设置的几个跨地域文化风貌特征的大场景,也给舞美设计带来了极大的想象空间。"

搜狐网:"舞剧《昭君出塞》在战争到和平的演变发展中刻画了昭君在面临无奈与苦楚、各种抉择之间的种种心路,体现了女性在面对'和亲'这一政治行为时的大义与勇气,从而表现出华夏民族的大爱情怀和家国情怀。"

《文汇报》:"舞剧《昭君出塞》讲述昭君'请缨赴塞上',完成和亲宁边使命、促进民族和睦的传奇故事。舞剧不仅展现了昭君'落雁'的美貌,更刻画了她出塞前后的心路历程,弘扬了民族大义以及以她为代表的'和'文化。"

墨西哥主流媒体:"该剧以无与伦比的艺术品质征服了整个墨西哥。"

6.4.5 《十面埋伏》

1. 探赜索隐——历史的维度

《十面埋伏》(海报见图6-5)是由著名舞蹈艺术家杨丽萍于2015年创作的一部大型舞蹈作品,融合了音乐、舞蹈、戏剧多种艺术形式,形成了视听上的统一,给观众带来全方位的艺术享受。该舞剧以中国古代战国时期的历史故事为背景,生动地展现了战国时期发生在秦国和楚国之间的复杂政治斗争。在战争的背景下,舞蹈还展现了一对情侣之间的爱恨情仇,描绘了他们在战乱中的纠葛与离别,体现了人性的柔情与坚韧。杨丽萍以独特的舞蹈语言和编排手法,将这段历史故事生动地呈现在舞台上,通过舞者的身体语言和动作,展现了角色之间的矛盾、冲突和情感。

图6-5 舞剧《十面埋伏》海报[①]

① 摘自中国网七彩云南

2. 量弘识高——审美的维度

剪刀，是中国远古时期民族文化中一种特殊的符号。《十面埋伏》舞台上的千把剪刀，成为该舞剧最惊艳的艺术设计。观众入场时，可以看到数千把剪刀悬挂在舞台上，剪刀刀尖指向地板，在灯光照射下闪烁着寒光。剪刀作为一种象征符号，指向恐惧、不安和暴力，渲染出大祸临头的压迫感。舞者于剪影中穿行舞动，全场表演未见刀枪，却让人深感危机四伏，正应"十面埋伏"主题。演出尾声，万把剪刀轰然落地，堆成坟茔，意味深长。

3. 生力无穷——文化的维度

项羽与刘邦"楚汉相争"的故事流传千年，在中国家喻户晓。《十面埋伏》尝试打破传统舞剧的叙事方式，不着力于讲故事，而是将两千年前的一组人物从故事里提炼出来，放在更广阔的时空中，刻画其内心冲突与纠葛。京剧被称为"中国的歌剧"，是中国经典的传统艺术形式。剧中演员的妆容均采用京剧扮相，导演杨丽萍将京剧和舞蹈相融合，突破了传统舞蹈形式的限制，实现了跨界融合，为当代舞蹈艺术注入新的活力。《十面埋伏》以中国舞蹈为主调，融合行为艺术、装置艺术、民乐及传统戏剧等综合艺术语言，凸显了对中国经典文化的传承和对当代艺术的探索，为中国当代舞蹈的发展作出了重要贡献。

4. 时评摘录——美育的担当

《浙江青年时报》："杨丽萍以强大的肢体语言和地道的中国精神为基础，创造了世界级的当代舞蹈。传统的剪纸表演、华丽的京剧服装、令人难以忘怀的戏曲声色和大胆的武术，这是一部充满中国精神的现代舞作品。"

中国国家大剧院："杨丽萍舞蹈剧《十面埋伏》创作历时一年多，在植根于中国传统文化的同时，带有十分强烈的实验色彩，突破了观众对于杨丽萍舞蹈作品偏重民族化、表达美和自然主题的固有印象。"

中国新闻网："除了对中国古典文化一如既往地追从，对人性和战争的思考成为杨丽萍创作上的新尝试。萧何、项羽、刘邦、虞姬、韩信等观众熟知的角色，在剧中都被赋予了新的艺术象征。"

6.4.6 《簪花仕女》

1. 探赜索隐——历史的维度

《簪花仕女》是一部以中国唐代画家周昉的绘画作品《簪花仕女图》为创作背景的舞蹈作品，由北京舞蹈学院副教授张杏编导，沈阳市文化演艺中心表演。画作《簪花仕女图》是一幅粗绢本设色画，描绘了六位衣着光鲜的贵族女性在春夏之际赏花游园的情景。舞蹈从画作中提炼题材，选用中国古代经典的"诗舞乐"三位一体的艺术形式，生动演绎了尘封于历史长卷中的灿烂文化。据编导张杏介绍，在编排中运用了中国汉唐古典舞的舞蹈语言，并将历史典故放入其中，以期勾勒出动人的中国大美意象。2023年，舞蹈《簪花仕女》入围第

十三届中国舞蹈"荷花奖"古典舞全国总决赛。

2. 量弘识高——审美的维度

舞蹈《簪花仕女》通过中国汉唐古典舞的舞蹈语言,演绎唐代女性"静气、雅气、大气、贵气"的精神风貌(剧照见图6-6)。在舞蹈创作过程中,"蝴蝶识香""金簪插花"等画面被引入编排,让文物在舞蹈艺术中鲜活起来,以舞释美,建立跨越时代和空间的对话,接续传承文化的精髓。舞者造型完全仿照唐代时期贵族女子的梳妆打扮,精细到簪花茎叶,面部妆容也还原了古代的蛾翅眉,为观众打造了古典美的视觉盛宴。舞蹈《簪花仕女》没有停留在模仿画作中人物动作的层面,而是生动诠释了画作中唐代仕女独具特色的姿态与风韵,中国传统艺术的千年古韵在该舞剧中焕发出勃勃生机。

图6-6 舞蹈《簪花仕女》剧照①

3. 生力无穷——文化的维度

《簪花仕女》作为以唐代名画为创作背景的舞蹈作品,传承了中国古代绘画艺术的经典之作,将古代绘画作品与舞蹈艺术相结合,通过舞蹈的形式再现画中的情景和意境,展现了古代贵族仕女的生活状态,刻画了她们游戏于花蝶鹤犬之间的闲情。舞者通过身体语言和舞蹈动作,诠释了仕女的婀娜多姿和优雅神态,不仅展示了舞者的技艺和表现力,更体现了中国传统文化的魅力。《簪花仕女》展现了中国文化的历史底蕴和审美情趣,又为当代舞蹈注入了新的灵感和内涵,同时丰富了现代舞台艺术的表现形式,也为观众带来了视听上的愉悦和文化上的启迪。

4. 时评摘录——美育的担当

《沈阳晚报》:"舞蹈《簪花仕女》可以说跳'活'了尘封于历史中的灿烂文化,用生动浪漫的方式传递跨越时间长河、流传至今的优秀传统文化,希望通过绝美的舞蹈让观众感受到中华艺术高峰的魅力,与观众之间产生共鸣。"

沈阳市公共文化服务中心党委书记苏颖:"舞蹈《簪花仕女》以文化探源的深思从中华优秀传统文化中寻找源头活水,进而从中探寻民族的根脉和精神,充分展现传统文化的新时

① 摘自百度图片

代内涵。"

东北师范大学音乐学院舞蹈系副教授姚磊："《簪花仕女》在整体感官上给人一种畅然舒展之感，动作上婉约曼妙，调度上和谐流畅。"

6.4.7 《朱鹮》

1. 探赜索隐——历史的维度

舞剧《朱鹮》是以中国珍稀鸟类朱鹮为题材创作的舞蹈作品，由罗怀臻担任编剧，上海歌舞团首席演员朱洁静、王佳俊等人主演。朱鹮是我国一级保护动物，也是世界上濒临灭绝的鸟类之一。此舞作为一种生态环保教育的媒介，通过艺术手段将朱鹮形象具象化，让人们深刻认识到保护珍稀物种和生物多样性的重要性。该舞通过模仿和诠释朱鹮的形态、动作和生活习性，表达对朱鹮的珍爱和保护，唤起公众对生态环境保护的积极意识，推动保护行动的实施。2018年10月19日，该舞剧获得"中国版权金奖"。2021年2月11日，舞蹈类节目《朱鹮》荣登2021年中央广播电视总台春节联欢晚会舞台。

2. 量弘识高——审美的维度

舞剧《朱鹮》(剧照见图6-7)分为上下两篇，用一根鹮羽贯穿始终。上篇的舞段展现的是朱鹮在大自然中自由安逸的生活场景，下篇的舞段展现的是随着城市现代化进程加快，朱鹮因生存条件日趋恶劣而即将灭绝。该舞蹈的形象造型设计捕捉朱鹮与众不同的外貌特点，力求写实逼真。演员不规则的白色裙角处勾勒一抹粉红色，生动刻画了朱鹮粉白相间的特殊外形，朱红色的舞鞋鞋头如同朱鹮红色的脚掌。舞者通过身体语言和动作，展示朱鹮时而展翅，时而踱步，时而觅食、踏水、嬉戏等场景，凸显了朱鹮的优雅和灵动。

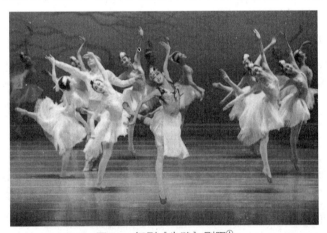

图6-7 舞剧《朱鹮》剧照①

① 摘自百度图片

3. 生力无穷——文化的维度

朱鹮，象征幸福吉祥的美丽珍禽，被称为"东方宝石""吉祥之鸟"。舞剧《朱鹮》以环境保护为宗旨，从更深层面上引发人们对于逝去文化的思考。濒临灭绝的朱鹮也是一种走向边缘的"文化"，陷入了何去何从的困窘之中。我们赖以生存的自然环境需要每个人的保护，而这正是舞剧《朱鹮》所传达出的更高立意。舞剧《朱鹮》通过艺术手段表达了对朱鹮的珍爱和保护，旨在唤起公众对生态环境保护的积极意识，推动保护行动的实施，体现了中国人民对自然和生态的敬畏和关怀，有助于传承和弘扬中国传统文化中的自然观念、生态伦理和人与自然的和谐思想。

4. 时评摘录——美育的担当

中南大学音乐舞蹈系副教授龚倩："舞剧《朱鹮》的舞美设计如诗如画，其舞蹈与音乐也结合了浪漫主义和印象主义的创作特点。该剧情节简单，重在以舞写意，既造境，也写境，以一种浪漫主义的手法讲述着一个人的前世今生，讲述着人与鸟跨越时空的内在情感。"

中央民族大学舞蹈学院副教授张一可："舞剧《朱鹮》借鉴交响音乐的思维逻辑，以舞蹈特有的动作、节奏与情感表达规律为主，力求达到音乐与舞蹈的高度统一。"

南京艺术学院舞蹈学院博士研究生陈语："舞剧《朱鹮》以一片'鹮羽'连接'仙凡之恋'，正是这片鹮羽信物紧紧地串联起男女主人公的前世今生，为主要人物的对话关系凝结情感，架起桥梁般的坚实逻辑支撑。"

6.4.8 《唐·吉诃德》

1. 探赜索隐——历史的维度

芭蕾舞剧《唐·吉诃德》改编自米格尔·德·塞万提斯的同名小说，是俄国古典芭蕾舞剧的早期代表作品，舞剧取材同名小说第二卷，由明库斯作曲，彼季帕编舞。故事发生在西班牙名城巴塞罗那，主要讲述了理发师巴塞尔和客店老板千金基特丽的爱情故事，唐·吉诃德仅充当一个串场角色。该剧突出了喜剧气氛以及热烈而明快的舞蹈风格，将古典芭蕾与性格舞相融合，编创了大量经典舞段，如西班牙色彩浓郁的双人舞、吉普舞段等。全剧共分为三幕，于1869年12月26日在莫斯科皇家大剧院首演。

2. 量弘识高——审美的维度

舞剧《唐·吉诃德》(剧照见图6-8)一经演出就大获成功，后被改编为多个版本的同名芭蕾舞剧。不同于以往古典芭蕾带给观众的唯美、浪漫之感，该舞剧生活气息浓厚且不乏幽默风趣，是一出"丑角"的轻喜剧。舞美服装风格以温暖、欢乐为主，以地中海风情为辅。舞蹈中融合了诸多的民族民间舞蹈，以表现故事背景与地方风土人情。在集市的环境中，男女主人公的处境更加自在与放松，舞蹈也更加奔放与随性。进入尾声，基特丽和巴塞尔有情人终成眷属，迎来了婚礼大双人舞，西班牙风情和古典芭蕾技术规范得到了完美融合。

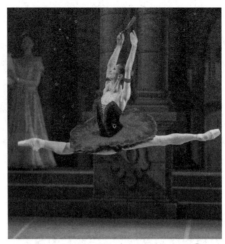

图6-8　舞剧《唐·吉诃德》剧照[①]

3. 生力无穷——文化的维度

舞剧《堂·吉诃德》对舞者在人物塑造、技术能力和体力方面的要求很高，演出该舞剧对于芭蕾舞蹈演员来说是一种极限挑战，因此，该舞剧被业内人士视为"一块检验芭蕾舞演员能力与才华的试金石"。该舞剧是芭蕾舞中的典范，集结了堪称"经典"的芭蕾舞精华。该舞剧在芭蕾舞艺术发展进程中被传承并升华，被不同时期的舞蹈艺术充分利用。作为芭蕾舞艺术的经典作品，舞剧《堂·吉诃德》是诞生芭蕾舞明星的强大助力，对芭蕾舞艺术的发展起着"标尺性"的督促作用。

4. 时评摘录——美育的担当

搜狐网："火红的裙摆，喧闹的街道，清脆的响板，妩媚的扇子，热情的笑容……这是芭蕾舞剧《堂·吉诃德》给予观众的最初印象。"

搜狐网："全剧120分钟里，更是闪耀着九大芭蕾炫技经典变奏，这些变奏穿插在全剧的每个角落中，让芭蕾舞剧《堂·吉诃德》凭借高难度的'炫技'，在众多古典芭蕾作品中留下了深刻的印记。"

中央芭蕾舞团："作曲家明库斯在音符中注入情感，使芭蕾舞演员能够尽情地徜徉在音乐的海洋中。在舞剧音乐中，他广泛地使用了三拍子的圆舞曲旋律，音乐一响起，即使(是对芭蕾)一窍不通的观众也会有翩翩起舞的冲动。"

6.4.9　《睡美人》

1. 探赜索隐——历史的维度

《睡美人》(剧照见图6-9)是一部著名的古典芭蕾舞剧，由俄罗斯作曲家柴可夫斯基作

[①] 摘自百度百科

曲，法国舞蹈家彼得·伊尔里希编舞，于1890年1月3日首演于圣彼得堡马林斯基剧院。全剧分三幕，讲述了一个被邪恶女巫诅咒的公主，长睡100年后被王子之吻唤醒，最终与王子幸福生活在一起的故事。《睡美人》的舞蹈编排充满了浪漫主义气息，舞蹈演员的优美动作和华丽服装为整场舞剧营造了魔幻和梦幻的氛围。这部作品被誉为"19世纪古典芭蕾的百科全书"，与《天鹅湖》《胡桃夹子》并称为"柴

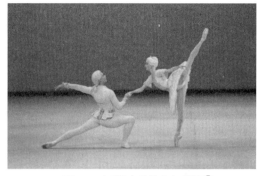

图6-9 舞剧《睡美人》剧照[①]

可夫斯基三大芭蕾舞剧"，这三部作品共同打造了古典芭蕾舞剧的巅峰，象征着俄罗斯帝国芭蕾时代的崇高艺术成就。

2. 量弘识高——审美的维度

《睡美人》是一部充满浪漫主义色彩的芭蕾舞剧，通过优美的音乐、轻盈的舞蹈动作和感人的故事情节，向观众呈现了一个充满魅力的艺术世界。舞剧《睡美人》涉及独舞变奏、双人舞变奏、三人舞、四人舞、群舞、贵族宫廷舞以及具有异域风情的性格舞等所有的芭蕾舞蹈形式。全剧中难度最大、最具代表性的舞蹈片段，是一段时长约10分钟的柔板，名叫"玫瑰柔板"。在这段柔板中，饰演女主角奥罗拉的女演员需要完成一系列长时间静平衡动作，要求她保持阿拉贝斯立足尖形式的姿态一动不动，这对演员的身体控制力、平衡性以及舞蹈技巧专业度都是极大的考验。

3. 生力无穷——文化的维度

作为古典芭蕾舞剧的经典作品之一，《睡美人》延续了古典芭蕾舞的传统，保留并传承了古典芭蕾舞的技巧、风格和韵味。优美的舞蹈、精湛的编排以及富有情感的表达可以培养观众的审美情趣，提升观众的艺术鉴赏能力，启发人们对艺术的热爱和追求。作为一部享誉世界的舞剧，《睡美人》融合俄罗斯音乐、法国编舞和世界各地舞者的表演，展现了跨文化的艺术魅力，促进了不同文化之间的交流与融合。同时，《睡美人》中的爱情、勇气、美好梦想等主题，触动人心，能够引发观众对美好事物的向往和追求，并与剧中人物产生情感共鸣。

4. 时评摘录——美育的担当

马林斯基剧院芭蕾舞团演出总监尤里·法捷耶夫："马林斯基剧院芭蕾舞团是世界优秀芭蕾舞团之一。每个演员都会把自己对角色的理解和表演心得传递给继任者，这是剧院的传统，这种表演的传承得以使完整版《睡美人》一直演出至今。"

俄罗斯作曲家柴可夫斯基："我似乎认为这部芭蕾音乐是我最佳的创作。主题是如此富

① 摘自辽沈网报

有诗意,如此富有乐感,我以极大的热诚写它,一部有价值的乐曲就需依赖这种热诚。"

中国国家大剧院:"安娜斯塔西娅完美地完成了这个高难度的舞段,体现了其自身高超的技巧和深厚的芭蕾功底,塑造了观众心中完美的'睡美人'形象。"

6.4.10 《吉赛尔》

1. 探赜索隐——历史的维度

《吉赛尔》(剧照见图6-10)取材自德国诗人海涅的《自然界的精灵》与法国作家维克多·雨果《东方集》中的诗篇《幽灵》,由简·克拉里和朱尔·佩罗编舞,阿道夫·亚当作曲,于1841年在巴黎歌剧院首演。全剧共两幕,第一幕发生在莱茵河畔,美丽单纯的农村姑娘吉赛尔爱上了贵族青年阿尔贝特,后因阿尔贝特的诱骗、遗弃,吉赛尔发疯而死。第二幕发生在吉赛尔的墓前,阿尔贝特被维丽斯幽灵们缠住,善良的吉赛尔在危难之时拯救了他。最终,阿尔贝特怀着悔恨与爱恋之情离开了吉赛尔的墓。该舞剧是浪漫主义芭蕾舞剧和悲剧芭蕾的代表作,被誉为"芭蕾之冠"。

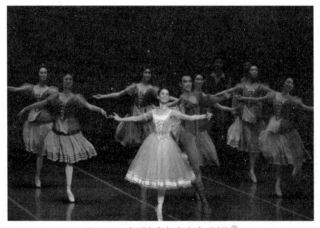

图6-10 舞剧《吉赛尔》剧照①

2. 量弘识高——审美的维度

《吉赛尔》的舞蹈编排以优美和流畅见长,充分展现了浪漫主义舞蹈的特色。其中第一幕"田园晨曲"最为著名,充满生机和活力,通过吉赛尔独舞和群舞的交替,表现了乡村清晨的美景和吉赛尔的纯真美好。该幕音乐也采用浪漫主义风格,轻快明朗,旋律优美,情感饱满,与舞蹈完美融合,表现出清晨的清新和活力,为舞剧的情节和情感表达提供了强大的支持。此外,《吉赛尔》还有许多堪称经典的场景和舞蹈动作,如第二幕的"阿尔贝特的独舞",第三幕的"鬼魂之舞",展现了一种神秘而浪漫的气息。

① 摘自临沂大剧院网页

3. 生力无穷——文化的维度

舞剧《吉赛尔》作为浪漫主义芭蕾的代表作，融和了爱情、死亡、背叛、宽恕题材，与芭蕾艺术、戏剧表达、音乐完美契合。女主角"为爱而死"，用悲剧诠释了爱情的崇高。该舞剧采用独具匠心的舞蹈动作，以及充满浪漫色彩的舞蹈结构与音乐结构，传承后世，为后来的舞剧树立了榜样。剧中吉赛尔与阿尔贝特的大型双人舞，包括慢板双人舞，已成为芭蕾艺术的经典片段，经常单独演出。该舞剧已被列入各种国际芭蕾舞比赛的规定剧目。

4. 时评摘录——美育的担当

北京舞蹈学院芭蕾舞系讲师黄笑冰："《吉赛尔》的音乐格调新颖，充满旋律美和戏剧性，编导为了在音乐中体现出浪漫主义的意境，表达特定人物的情绪变化，首次在舞剧音乐中使用了主题旋律贯穿的手法。"

国际舞评人欧建平："《吉赛尔》的应运而生与名垂青史，首先要归功于法国浪漫主义诗人与评论家戈蒂埃，他精心构思并参与创作剧本；其次要感谢法国作曲家亚当、编导家科拉利和佩罗；最后还要感谢饰演女主人公吉赛尔的意大利芭蕾明星卡洛塔·格里希，她成功地将感人肺腑的戏剧表演和动人心弦的舞蹈技术同时融入吉赛尔的双重形象之中。"

第7章 时空百转 声画相济
——影视艺术(上)

 ## 7.1 电影艺术概述

7.1.1 电影艺术界定

电影艺术是现代科学技术与艺术相结合的产物,它是以画面和音响为媒介,在银幕上创造出感性直观的形象,再现和表现生活的一门艺术。

电影史学家乔治·萨杜尔在著作《世界电影通史》中提及,电影的先驱是皮影戏与幻灯。这说明中国古老的宫廷游戏与电影艺术渊源甚深,电能技术、摄影技术、医学技术又是电影艺术赖以发生的条件,可见东西方文明共同创造了电影艺术。

在人类文明史上,电影艺术是继文学、戏剧、绘画、音乐、舞蹈、雕塑艺术之后产生的艺术,被称为"第七类艺术"。电影艺术诞生得较晚,发明于19世纪末期,却是人类唯一可以确定诞生时间的艺术门类,到20世纪发展为最具影响力的艺术。

7.1.2 电影艺术发展历程

1. 中国电影艺术发展历程

1895年12月28日,法国卢米埃尔兄弟在巴黎卡普辛路十四号大街咖啡馆放映四部短片《火车进站》《水浇园丁》《工厂的大门》《婴儿喝汤》,标志着人类电影艺术的诞生。

1905年的秋天,北京丰泰照相馆(即今南新华街小学原址)园子里放映一部短片《定军山》,标志着中国电影艺术正式诞生。照相馆摄影师刘忠伦使用定点拍摄方法,将当时著名京剧演员谭鑫培的京剧唱段《定军山》搬上银幕。《定军山》是中国第一部电影。

1913年,戏剧评论家出身的中国电影先驱郑正秋与经营广告业务的张石川联合执导的电影《难夫难妻》(又名《洞房花烛夜》)上映,该片虽由美国人经营的中国第一家电影公司亚

细亚影视公司出品,但仍标志着中国人创作的第一部故事片诞生。

《难夫难妻》的成功,吸引了大批具有不同艺术观念与创作目的的人士进入电影行业,外国及民族资本家为获得高额票房利润,纷纷投资兴办电影公司,推动中国无声电影进入繁荣但混乱的发展时期。当时的影片内容五花八门,既有忠孝节义,也有匪首红颜;既仰仗戏剧舞台,也照搬文明戏。代表作品有《孤儿救祖记》《玉梨魂》《最后之良心》《上海一妇人》等,大多揭露与鞭挞封建婚姻、娼妓制度。这一时期电影艺术的繁荣标志着我国民族电影艺术初盛时期的到来。王汉伦成为中国第一位女职业演员,享有"悲剧明星"之誉。

自1926年后的四年时间里,电影界掀起了"古装片""武侠片""神怪片"的创作热潮。"古装片"多以文学艺术中的"才子佳人"与"英雄美女"为母题,过于注重商业利益,迎合市民趣味,值得一提的作品有《西厢记》《美人计》。在市场的诱惑下,低成本、短周期的"武侠片""神怪片"迅速席卷当时的电影业,出现了《火烧红莲寺》《火烧九龙山》《火烧七星楼》《荒江女侠》《儿女英雄》等大批影片,诞生了洪深、孙瑜、史东山和欧阳玉倩等一批对中国电影产生深远影响的电影人。

1930年,中国左翼作家联盟在上海成立。1932年,在"左联"领导下成立进步电影小组,由夏衍负责,确立了电影的正确方向,创办了理论性电影刊物《电影艺术》,在艺术上取得了一定的成就,自此中国电影的美学品格初步形成。电影直接反映尖锐的社会矛盾,表现现实主义特征,涌现大量电影精品,如郑正秋编导的《姊妹花》、蔡楚生编导的《渔光曲》《新女性》、孙瑜执导的《大路》、吴永刚执导的《神女》、袁牧之与应云为联合执导的《桃李劫》,同时涌现了大批优秀演员,女演员有阮玲玉、胡蝶、白杨、王人美、周璇、上官云珠等,男演员有金焰、赵丹、蓝马、陶金、袁牧之、金山、魏鹤龄等,至今使人难忘。

1937至1941年,中国特殊的战事背景使电影人在时局和商业的双重压力下,以极大的勇气创作了大量借古喻今的古装影片,被称为"孤岛电影",其中魏如晦编剧、张善琨导演的《明末遗恨》,反响较大。

从抗日战争到中华人民共和国成立之前,中国电影艰难曲折地发展,出现了一批具有审美厚度的优秀影片,如《八千里路云和月》《一江春水向东流》《万家灯火》《小城之春》《祥林嫂》《假凤虚凰》《生死恨》《神女》《松花江上》等,饱含民族电影在沉重时代中的悲壮气度,中国电影的悲剧美学品格形成。

1949年中华人民共和国成立后,社会主义事业百废待兴,电影结束了悲剧时代,直至"文化大革命"前被称为"十七年电影"。中国电影人以真诚的态度、真挚的情感拍制出大批脍炙人口的作品,主题大多是对旧时代、旧社会的彻底批判,对新时代、新政权的热情讴歌,在今天审视,这一时期的影片对现实生活的处理过于简单化,对人性的表现过于拘束。其中较成功的电影作品有《白毛女》《小兵张嘎》《我这一辈子》《红旗谱》《今天我休息》《李双双》《我们村里的年轻人》《红色娘子军》《祝福》《柳堡的故事》等。

改革开放后,蛰伏十年的中国电影在理想的催发下,突飞猛进,以入世的责任、救世的情怀真实地表现生活,展现人生百态。代表作品有《苦恼人的笑》《小花》《人到中年》《巴山夜雨》《喜盈门》《邻居》《小街》《被爱情遗忘的角落》《乡情》《人生》《老井》《青春祭》《湘女萧萧》等。

进入20世纪90年代，伴随改革步伐的加快、科学技术的飞速发展以及数字技术的融入，中国电影创作愈加成熟，在题材方面进行了多样化探索，在功能方面将社会功能、审美功能、娱乐功能、消费功能进行了融合，彰显着勃勃生机。

进入21世纪，依托国产电影产业化进程加快的发展机遇，中国电影进入了一个多元化、市场化、国际化的繁荣时期，电影类型开始分化，精品迭出。中国电影导演顽强探求，新人不时涌现，中国电影步入一个审美狂欢、明媚多姿的时代，并走向国际舞台。

2. 外国电影艺术发展历程

人类电影艺术自诞生之日起，就被视为新奇的事物展示魔术与幻景。最初影片的胶片长不过几十米，放映时间为几分钟，是变换镜头的单镜头影片，但已出现景别的变化和特技摄影。

法国卢米埃尔兄弟是纪录片的创始者，他们通过拍摄影片真实地记录了生活中的实景。1896年，卢米埃尔兄弟摄制的《火车到站》使用了不同的景深，同一个镜头中具有远景、中景、近景和半身特写。

美国人乔治·梅里爱被誉为"现代电影之父"，他所拍摄的影片最初是一些魔术片和记录当时新闻事件或社会现象的纪录片。1896年，梅里爱在《贵妇人的失踪》中用停机再拍的方法，使一个坐在椅子上的女人忽然消失，这是梅里爱运用"停机再拍"的技术手段拍摄的第一部影片。梅里爱在使用模型和特技摄影方面成就非凡，他发明的特技摄影包括叠印、叠化、合成摄影、多次曝光、渐隐渐显。他信守"银幕即舞台"的概念，遵循经典的"戏剧三一律"，在地点、时间、动作统一的基础上，还做到了"视点的统一"。

20世纪初，一些电影因为涉及被认为不道德或令人不安的题材而引发了广泛的恐慌和批评，导致电影艺术面临发展危机。为了应对这种危机，电影制作人开始探索更"高尚"的题材，以吸引上流社会观众并重塑电影的公众形象。1908年，法国成立艺术影片公司，提出"用著名的演员演出著名的作品"的口号。第一部艺术影片《吉斯公爵的被刺》拍成上映后，在国内外获得巨大的商业成功。意大利、丹麦、美国的制片公司相继效仿，从著名的戏剧和文学作品中吸取题材，摄制艺术影片开始盛行。

蒙太奇作为电影艺术的独特语言，在1908年以前英国人詹姆斯·威廉逊等人拍摄的短片中就已存在。但真正把蒙太奇生成为艺术手法的是美国电影大师格里菲斯，他吸取梅里爱的特技技巧和英国电影制作经验，创造了平行蒙太奇和交替蒙太奇，其代表作《一个国家的诞生》获得巨大成功，开辟了电影艺术的新纪元。蒙太奇手法也对苏联电影研究产生了深远影响，经维尔托夫、库里肖夫、爱森斯坦和普多夫金有效的探索，镜头组接产生了奇妙的含义，蒙太奇理论达到了细致完美的高度，完整的蒙太奇理论体系得以建立。

1921年，苏联导演吉加·维尔托夫组织了"电影眼睛派"，发表了"抓住生活即景"的宣言，他认为电影的实质在于拍摄角度和蒙太奇，因此他致力于研究电影艺术手段，极大地推动了纪录电影的发展。但该流派过分痴迷"蒙太奇创造一切"，电影流于形式主义和唯心主义。

人类最早的电影是无声电影，1926年，华纳兄弟公司制作了有声电影《爵士歌王》，获得巨额收入。1928年，有声电影广泛出现，好莱坞其他制片公司竞相拍摄音乐艺术歌舞片，风靡一时。影片故事情节用言语来叙述，人物思想感情通过言语来表达，声响与对白成为电影艺术语言的新元素。20世纪三四十年代，美国电影趋向"戏剧化"，按照"戏剧冲突律"

创作影片，在第二次世界大战前，好莱坞的影片制作模式通过在欧洲摄制的外语版影片和后来的配音译制片扩展到各国，"戏剧化"成为各国电影的共同趋向。

20世纪50年代是电影艺术革新的年代。立体电影、全景电影、宽银幕电影相继出现，轻便摄影机、高速感光胶片与磁带录音、立体声被广泛用于电影拍摄和制作，促使电影艺术更加多样化、真实化。这一时期，战争题材的故事片在各国风行，影片内容转而反映社会现实。意大利的新现实主义电影在这一时期产生。在内容方面，表现意大利人民反法西斯斗争与战后社会问题；在制片方式方面，提倡"把摄影机扛到街上去"，使用非职业演员，拒绝舞台手法和动作设计，采用即兴演出；在表现方法方面，大量采用中、远景，摇镜头和长焦距镜头，显示背景和人物全貌，拒绝蒙太奇效果。新现实主义电影对各国电影有着长远的影响，法国"新浪潮"电影就是在这一时期产生的。法国"新浪潮"是指1958至1962年出现在法国的一批年轻电影导演，他们的文化修养和个性风格各不相同，共同之处是反对传统电影的做法，强调电影是一种个人的艺术创作。在制片方式方面，"新浪潮"电影承袭意大利新现实主义电影，这是由拍片经费不足所决定的，影片完成后，原有的制片方式被逐渐放弃。"新浪潮"电影在内容方面，不表现重大的政治和社会问题，以个人题材为主；在技巧方面，广泛运用推、拉、摇、仰俯拍以及定格，同时使用景深镜头，即长焦距镜头，代替传统的蒙太奇手法；在剪辑手法方面，加快节奏，切割频繁，以此增加影片的镜头数目，改变了电影艺术面貌。

20世纪60年代兴起"作家电影派"和"真实电影派"，两者趋向相反。"作家电影派"由志趣相同的短片导演和艺术作家组成，包括阿仑·雷乃、阿涅斯·瓦尔达等，他们住在巴黎塞纳河左岸，故又称"左岸派"，代表作品有《广岛之恋》《长别离》等。"真实电影派"由纪录片导演组成，他们主张表现处于社会中间层的普通人的生活，要求电影记录真实的社会现象。

由于电影艺术各种流派和各国导演的不断创新，外国电影从20世纪60年代以来发生了显著的变革。电影行业取得的成就，是电影人在艰辛曲折的道路上长久努力的结果，更是无数电影前辈倾洒血汗的结果。21世纪的电影艺术，已形成一系列较完备的艺术标准和独具特色的艺术品格，在人类艺术中具有明显的话语优势。未来电影艺术将不断地创新文化产业发展模式，成为具有竞争力的新型业态，前途无限。

7.2 电影艺术的审美特征

7.2.1 艺术兼容的综合性与视听结合的技术性

在人类艺术史上，文学、戏剧、绘画、音乐、舞蹈、雕塑、建筑艺术在蒙昧时代或文明时代初期相继出现，而电影艺术则产生于19世纪末期，晚于其他姊妹艺术，但电影艺术融合并吸纳了其他艺术的优势，比如，借鉴了戏剧艺术在表演、编剧、导演等方面的艺术规律，

汲取了文学艺术的叙事方式和典型形象塑造方法，吸收了造型艺术的空间处理方法，融汇了音乐艺术、舞蹈艺术抒发情感、渲染情绪的艺术手段，并对这些艺术门类的优势进行化合与改进，从而形成自身彰显的独特个性，成为一门综合性艺术。

电影艺术既是视觉艺术，又是听觉艺术，在形式上遵循各门类艺术共有的规律，在本质上吸收了各门类艺术的文化内涵，集视听、时空、动静、表现与再现于一体。此外，电影艺术在发展中经历了从无声到有声、立体声、模拟声及数字声，从无色到彩色，从常规银幕到宽银幕、遮幅式宽银幕、水幕、环幕、3D银幕、巨幕，从传统拍摄到计算机合成技术的四次技术革新，严格地解决了视听结合的美学矛盾，成为视觉艺术与听觉艺术的综合艺术。

7.2.2 画面的运动性与画幅的固定性

电影是以活动影像的形式问世的。电影通过连续的图像帧的快速播放来创造动态的视觉体验，不仅能够生动地展现现实世界，还能够创造出超越现实的奇幻世界和想象空间。电影导演和摄影师通过运用镜头、剪辑、音效等手段，将影像和声音相结合，创造出丰富多彩的视觉效果和听觉体验，观众能够看到连续的动作和故事情节，从而沉浸在电影世界中。活动影像的形式是电影的核心特点之一，也是电影与其他艺术形式的主要区别。

电影银幕的画幅决定了受众视觉的空间感与电影画面的构图美，因此在制作影片时要提高电影画幅的固定性与运动表现。运动表现也称为运动摄像，指摄像机在运动中表现对象的静止或运动状态。运动摄像突破了固定画框的局限，延伸了画面空间，从不同景别、视角展现一个画面的变化，同时表现光线、色彩的变化，这些变化固定在电影画幅中，能够提升电影画面再现现实的能力，得到更加逼真的效果。

7.2.3 视觉形象的逼真性与艺术形象的假定性

电影画面可以激发观众强烈的现实感，使观众确信银幕上的一切都是客观存在的。因此，电影艺术画面塑造的视觉形象要具有直观性，能够真实地再现空间与时间，从而达到视觉形象的逼真性。但电影艺术并不是生活场景的简单复制，也不是客观世界的真实再现，而是使用二维空间的平面图像表现三维空间的立体呈现。电影艺术追求的真实是一种艺术的真实，是艺术形象的假定性，因此在艺术处理方面必须遵循客观事物发生发展的艺术规律，这是电影艺术创作的重点，失去艺术真实性会削减电影艺术的魅力。

从这个意义上说，视觉形象的逼真性透露出的是一种假定的真实，即艺术形象的假定性。在电影艺术中，视觉形象的逼真性与艺术形象的假定性要做到有机统一，相辅相成。

7.2.4 观众观赏的时限性与电影时空的无限性

电影画面是影视语言的有机组成部分，每个电影画面呈现在观众面前都有一定的时间限

制。而观众观看电影,也要受到严格的时间制约,这就决定了电影艺术观赏的时限性。这一特性要求画面造型与处理果断简练,构图及造型意图一目了然,大至宏观世界,小至微观领域,甚至具象化的心理时空,都能尽收在电影影像中,画面闪过,观众心领神会。

观众欣赏电影艺术时,需要调动领悟、联想、想象等心理机制,将影片展现的红尘景象尽收眼底,在影视独有的自由时空和美学时空里,得到一种非凡的审美享受。观众观赏的时限性与电影时空的无限性这对美学矛盾得以解决,电影艺术才能营造出奇妙的表达效果。

7.3 电影艺术鉴赏常识

7.3.1 中国导演代系划分

1. 第一代导演

"第一代导演"指中国电影无声阶段的代表导演,即主要活动在20世纪初到20世纪20年代末,以张石川、郑正秋、杨小仲、邵醉翁等为代表的一批导演,堪称中国电影的先驱。"第一代导演"拍摄条件简陋艰苦,创作理念受五四新文化运动的影响,他们创作出中国第一批故事片。这些影片故事性强,结构严谨,戏剧冲突较强,在一定程度上表现出反封建的民主思想。在艺术手段方面,他们多用传统的戏剧观念处理电影,采用定点拍摄法,摄影机基本固定。

第一代导演中,张石川、郑正秋成就较大。代表作品有中国第一部短故事片《难夫难妻》、第一部长故事片《黑籍冤魂》、第一部有声故事片《歌女红牡丹》、第一部武侠片《火烧红莲寺》以及《孤儿救祖记》。

2. 第二代导演

"第二代导演"指从有声电影开始到中华人民共和国成立期间的代表导演,即主要活动在20世纪30至40年代,以程步高、沈西苓、蔡楚生、史东山、费穆、孙瑜、袁牧之、陈鲤庭、郑君里、吴永刚、桑弧、汤晓丹等为代表的一批导演。"第二代导演"的贡献是促使中国电影发挥社会功能,从单纯娱乐转向深刻、真实地反映社会生活。在故事情节方面,他们追求戏剧悬念、戏剧冲突;在艺术成就方面,强调与突出写实主义,把"写实"和电影化结合起来。此时,中国电影艺术的基本规律逐渐形成,打破戏剧艺术的舞台形式局限,转向对电影艺术内涵的探寻。"第二代导演"将中国电影艺术从戏曲艺术中分离出来,促使中国电影逐渐走向成熟。

"第二代导演"中,蔡楚生、郑君里、费穆、吴永刚、桑弧、汤晓丹成就较大。代表作品有《渔光曲》《八千里路云和月》《一江春水向东流》《神女》《三毛流浪记》等。

3. 第三代导演

"第三代导演"指中华人民共和国成立后到"文化大革命"期间的代表导演，即主要活动在20世纪50至60年代，以成荫、谢铁骊、水华、崔嵬、凌子风、谢晋、王炎、郭维、李俊、于彦夫、鲁韧、王苹、林农等为代表的一批导演。"第三代导演"的贡献是以遵循现实主义原则、表现生活本质为创作理念，在影片拍摄中注重反映时代特征，深入地展现矛盾冲突，凸显中国电影民族风格、地方特色和艺术意蕴。"第三代导演"的创作背景正逢中国电影的曲折发展时期，这些电影人引领中国电影走上康庄大道。

"第三代导演"中，成荫、水华、崔嵬、谢铁骊、谢晋、凌子风成就较大。代表作品有《牧马人》《芙蓉镇》《舞台姐妹》《白毛女》《伤逝》《青春之歌》《小兵张嘎》《红旗谱》《骆驼祥子》《早春二月》《包氏父子》《西安事变》《南征北战》等。

4. 第四代导演

"第四代导演"指我国自己培养，主要活动在20世纪70至80年代，以20世纪60年代电影学院毕业生或自学成才的吴贻弓、吴天明、张暖忻、黄健中、滕文骥、郑洞天、谢飞、胡柄榴、丁荫楠、李前宽、陆小雅、于本正、郭宝昌、颜学恕、黄蜀芹、杨延晋、王君正等为代表的一批导演。

"第四代导演"学艺于20世纪60年代，特殊的成长背景促使其在历史重荷之下面对现实痛苦的审视，以一种理性批判的勇气赋予中国电影作品厚重的意味，以开放的视野和全新的观念来改造和发展中国电影，打破戏剧式结构，提倡纪实性，追求质朴、自然的风格和开放式结构，注重主题与人物的意义性，从生活和凡人小事中挖掘社会和人生哲理。"第四代导演"是改革开放初期获得重大成就的一支导演力量，为中国电影的发展奠定了坚实的基础。

"第四代导演"中，吴贻弓、吴天明、黄健中、滕文骥、郑洞天、谢飞、胡柄榴、丁荫楠、陆小雅、郭宝昌、黄蜀芹成就较大。代表作品有《小花》《苦恼人的笑》《生活的颤音》《巴山夜雨》《城南旧事》《神女峰的迷雾》《邻居》《我们的田野》《如意》《乡情》《人生》《人·鬼·情》等。

5. 第五代导演

"第五代导演"指在新时期创作中以狂飙突进的态势影响了中国电影的北京电影学院七八级导演系的一批导演。"第五代导演"在改革开放的背景下，满怀创新激情走入影坛，创作了大批中国新时期探索电影，他们以敏锐的洞察力为中国电影更新了创作理念与影像语言，在影片中标新立异，探究新的创作角度。"第五代导演"对中国电影的民族文化、历史与民族心理结构进行深度挖掘，作品以强烈的现实本色表现与文化寓言倾向震撼着中国及世界影坛。

"第五代导演"中，陈凯歌、张艺谋、田壮壮、黄建新、李少红、周晓文、张军钊成就较大。代表作品有《一个和八个》《黄土地》《红高粱》《站直啰，别趴下》《摇滚青年》《秦颂》《血色清晨》等。

6. 第六代导演

"第六代导演"又称"新生代导演",在20世纪90年代步入中国影坛,是带有先锋性、前卫性特质的创作群体。"第六代导演"具有文化姿态、创作风格的相对一致性,在新世纪中国影坛引人注目。这一代导演执导的电影作品反映当代中国人内心世界产生的极大转变,因而电影整体呈现一种灰色情调,他们的艺术关注视野与以往历代导演迥然不同,都市边缘人混乱的情感纠葛、迷茫的追求、琐碎的细节描写和俚语脏话式的台词构成了"第六代导演"独特的电影语言体系。"第六代导演"迸发的强劲创作力,促使寂寥的中国影坛焕发出勃勃生机。

"第六代导演"中,陆川、路学长、徐静蕾、贾樟柯、王小帅、张扬成就较大。代表作品有《可可西里》《寻枪》《长大成人》《一个陌生女人的来信》《小武》《三峡好人》《青红》《十七岁的单车》《爱情麻辣烫》等。

7. 第七代导演

清华大学新闻与传播学院尹鸿教授认为:"对于中国电影来说,第五代导演目前还是中坚力量,第六代导演是异军突起,第七代导演则是风采初现。第七代导演是中国电影市场培养起来的,他们懂得制片行业的游戏规则,能找到自身想法和市场需求之间的平衡。"但对于中国"第七代导演"的说法,第六代导演王小帅认为:"没有拍过严肃电影的导演,就不能称之为'代'。因为他们的电影缺少艺术味道和文化承担。"王小帅还说:"第六代导演之后不可能再出现能划代的电影人,没有所谓第七代导演,因为他们没有共性。"

每个时代都有属于自己的年轻导演,一个又一个年轻而富有激情的面孔为中国电影的发展注入了新鲜的血液。这些年轻的导演关注市场需求,着眼本土故事,叙事手法鲜活,能找到自身想法和市场需求之间的平衡,在电影票房方面取得了一定的成功。

关于"第七代导演"仍存在争议,但作为中国电影市场中的一股新兴力量,一批年轻导演正在努力探索自己的艺术风格和市场定位,为中国电影的多元化发展贡献力量。

7.3.2 重要电影奖项

1. 中国电影奖项

1) 中国电影金鸡奖

中国电影金鸡奖是中国电影界专业性评选的最高奖项,由中国电影家协会和中国文学艺术界联合会联合主办,旨在奖励优秀影片和表彰成绩卓著的电影工作者。

首届中国电影金鸡奖评奖活动于1981年5月举行,以金鸡啼鸣象征百家争鸣并激励电影工作者闻鸡起舞,故名"中国电影金鸡奖"。金鸡奖从2019年起每年评选一次,评奖委员会由电影专家组成,因此中国电影金鸡奖又称为"专家奖"。

中国电影金鸡奖常设奖项为二十项左右(时有增减),其中包括最佳剪辑奖、最佳美术奖等普通观众不甚熟悉的专业性较强的奖项。

2) 中国电影华表奖

中国电影华表奖是中国电影界的政府奖，由中国国家电影局主办。华表奖奖杯采用北京天安门城楼前的华表造型。华表奖的前身是中国文化部优秀影片奖，始评于1957年，中断了22年后，从1979年继续进行评奖活动，一年一届。

华表奖由政府出资奖励优秀的电影工作者，属于鼓励性质的电影奖项，体现中国共产党和国家对电影事业的热情鼓励和大力扶持。从2005年起，华表奖改为两年一届，一般在北京举办。

3) 香港电影金像奖

香港电影金像奖是由香港电影金像奖协会在中国香港地区举办的电影奖项，创立于1982年，每年由香港电影金像奖协会组织与评选，颁发包括最佳电影、最佳导演、最佳男女主角等在内19个常规奖项和2个荣誉奖项，一般于每年3月至4月在中国香港文化中心大剧院举行颁奖典礼。

香港电影金像奖成立的目的，是向世界各地推广中国香港制作的电影，表扬电影从业人员的成就，促进电影文化的发展。

4) 大众电影百花奖

大众电影百花奖是由中国电影家协会和中国文学艺术界联合会联合主办的电影奖项。大众电影百花奖创办于1962年，但在1963年第二届评奖之后，中断了17年，1980年恢复并举行了第三届评奖，此后每年举办一次，在当年的9月至10月于各个申办城市举行颁奖典礼。2005年，大众电影百花奖调整为每两年评选一次。大众电影百花奖设最佳故事片奖、优秀故事片奖、最佳导演奖、最佳编剧奖、最佳男女主角奖、最佳男女配角奖、最佳新人奖，均由观众投票产生。

百花奖之所以用"百花"命名，是为了体现"百花齐放、百家争鸣"的文艺方针，鼓舞电影艺术家创作出更多为中国老百姓所喜闻乐见的好影片。百花奖主要反映了广大观众对电影的评价和喜好，因此又称为"群众奖"。

5) 中国电影童牛奖

中国电影童牛奖是中国电影的重要奖项，由中国儿童少年电影学会于1985年受国家广播电影电视总局、教育部、文化部、全国妇联、共青团中央委托而创办，旨在奖励优秀儿童少年影片，表彰取得优秀成绩的儿童少年电影工作者。

中国电影童牛奖的宗旨是团结少年儿童电影工作者，在党的文艺方针和教育方针的指导下，不断提高我国少年儿童电影创作水平，为广大少年儿童观众拍摄出更多、更好的少年儿童电影，让健康优秀的影片伴随孩子们成长。取名"童牛奖"，是因为这一奖项在农历牛年创办，体现了少年儿童"初生牛犊不怕虎"的勇敢精神和电影工作者"俯首甘为孺子牛"的创作态度。该奖两年评选一次，从2002年起改为每年评选一次，2005年并入中国电影华表奖。

2. 国际电影节及奖项

1) 奥斯卡金像奖

奥斯卡金像奖又名美国电影艺术与科学学院奖，是由美国电影艺术与科学学院主办的电影类奖项，创办于1929年。该奖项是美国历史最为悠久、最具权威性和专业性的电影类奖

项，也是全世界最具影响力的电影类奖项。

奥斯卡金像奖共设置22个常设奖项和3个非常设奖项，此外，美国电影艺术与科学学院还设置独立于奥斯卡金像奖的3个荣誉奖项，合称为奥斯卡理事会奖。奥斯卡金像奖每年举办一届，一般于每年2月至4月在美国洛杉矶好莱坞杜比剧院举行颁奖典礼。

前十九届奥斯卡金像奖只评美国影片，从第二十届起，才在特别奖中设最佳外语片奖，其参选影片必须是上一年11月1日至下一年10月31日在某国商业性影院公映的大型故事片。每个国家只选送一部影片，影片由该国的电影组织或审查委员会推荐，送交学院外国片委员会审查，从中选出五部提名影片，再由四千名美国影界权威人士组成评审委员会，选出一部最佳外国语影片。该项奖只授予作品，而不授予个人。中国电影《菊豆》《大红灯笼高高挂》《英雄》《霸王别姬》《喜宴》《饮食男女》曾获最佳外语片提名。《卧虎藏龙》获得第73届奥斯卡金像奖最佳外语片奖，是迄今唯一一部华语获奖电影。李安导演凭借《断背山》和《少年派的奇幻漂流》两次获得最佳导演奖，是迄今唯一一个获此殊荣的华人导演。

2) 戛纳国际电影节及金棕榈奖

戛纳国际电影节创立于1946年，是当今世界上最具影响力、最顶尖的国际电影节。戛纳国际电影节的宗旨在于推动法国电影节发展，振兴世界电影行业，为世界电影人提供国际舞台。戛纳国际电影节在保有其核心价值的基础上，也一直在进步发展，致力于发现电影行业新人，为电影节创造一个交流与创作的平台。戛纳国际电影节在每年5月举办，为期12天左右，其间除影片竞赛外，市场展亦同时进行。戛纳国际电影节分为"主竞赛""一种关注""短片竞赛""电影基石""导演双周""国际影评人周""法国电影新貌""会外市场展"等单元。

金棕榈奖是法国戛纳国际电影节的最高奖项，也是戛纳国际电影节主竞赛单元最佳影片奖，该奖创立于1957年，每年颁发一次，一般仅颁发给一部电影作品。

1993年，陈凯歌导演的《霸王别姬》获第46届戛纳国际电影节主竞赛单元金棕榈奖，是华语电影第一次也是唯一一次获得金棕榈奖。2017年，邱阳导演的《小城二月》获第70届戛纳国际电影节短片金棕榈奖，是中国电影第一次获得短片金棕榈奖。2021年，唐艺导演的《天下乌鸦》获第74届戛纳国际电影节短片金棕榈奖，是中国电影第二次获得短片金棕榈奖。2022年，陈剑莹导演(编剧李少华)的《海边升起一座悬崖》获第75届戛纳国际电影节短片金棕榈奖，是中国电影第三次获得短片金棕榈奖。

3) 柏林国际电影节及金熊奖

柏林国际电影节原名西柏林国际电影节，创立于1951年，是当今世界最具影响力、最顶尖的国际电影节之一，国际A类电影节之一。柏林国际电影节原在每年6到7月举行，从1978年起提前至2月举行，为期两周。柏林国际电影节分为"主竞赛""遇见""短片竞赛""新生代""全景""论坛""特别展映"等单元，其宗旨在于加强世界各国电影工作者的交流，促进电影艺术水平的提高。

金熊奖是德国柏林国际电影节的最高奖项，也是柏林国际电影节主竞赛单元最佳影片奖，该奖创立于1951年，每年颁发一次，一般仅颁发给一部电影作品。

1988年，张艺谋导演的《红高粱》获得第38届柏林国际电影节主竞赛单元最佳影片金熊

奖；1993年，李安导演的《喜宴》获得第43届柏林国际电影节主竞赛单元最佳影片金熊奖；1993，谢飞导演的《香魂女》获得第43届柏林国际电影节主竞赛单元最佳影片金熊奖；1996年，李安导演的《理智与情感(英语)》获得第46届柏林国际电影节主竞赛单元最佳影片金熊奖；2007年，王全安导演的《图雅的婚事》获得第57届柏林国际电影节主竞赛单元最佳影片金熊奖；2014年，刁亦男导演的《白日焰火》获得第64届柏林国际电影节主竞赛单元最佳影片金熊奖。

4) 威尼斯国际电影节及金狮奖

威尼斯国际电影节创立于1932年，是世界上历史最悠久的电影节，是世界上第一个国际电影节，被誉为"国际电影节之父"。威尼斯国际电影节以"电影为严肃的艺术服务"为宗旨，以"提高电影艺术水平"为主要目的，将"艺术性"作为评判标准。威尼斯国际电影节于每年8月末至9月初在意大利威尼斯丽都岛举办，设置"主竞赛""地平线""未来之狮""VR竞赛""非竞赛展映""国际影评人周""威尼斯日"等单元。

金狮奖是意大利威尼斯国际电影节的最高奖项，也是威尼斯国际电影节主竞赛单元最佳影片奖，创立于1949年，每年颁发一次，一般仅颁发给一部电影作品。

1989年，侯孝贤导演的《悲情城市》获威尼斯国际电影节金狮奖，是华语电影第一次获得金狮奖。此后，《秋菊打官司》(1992年，第49届，张艺谋)、《爱情万岁》(1994年，第51届，蔡明亮)、《一个都不能少》(1999年，第56届，张艺谋)、《断背山(英语)》(2005年，第62届，李安)、《三峡好人》(2006年，第63届，贾樟柯)、《色•戒》(2007年，第64届，李安)相继获得威尼斯国际电影节主竞赛单元最佳影片金狮奖。

7.3.3 电影语言

电影艺术依据独特的艺术形式和艺术语言形成一定的物质材料，构成特殊的艺术语汇，再按照电影艺术特有的构成规律，将艺术语汇组织成为有机整体，从而形成了电影与众不同的艺术语言——电影语言。

1. 电影画面

电影画面是指通过摄影机录制，在银幕上还原的视觉形象。从内容角度来看，电影画面主要由人物形象、自然和社会环境的物质状态等构成；从形成角度来看，电影画面是由镜头运用、空间造型创造的。电影画面是构成电影艺术的基本语言单位，能表达一定的内涵，它与上下镜头、画面进行组接后，可表达完整的故事情节。

2. 镜头

"镜头"有两种不同的含义。从技术的角度来看，镜头是指摄影机的光学部件，由透镜系统组合而成，在物理上称为透镜，俗称镜头；从摄影创作的角度来看，镜头是指摄影机每拍摄一次所取得的一段连续画面，也就是通常所说的镜头。镜头是电影的基本构成单位。

1) 远景

远景镜头离拍摄对象比较远，画面开阔，景深悠远。远景一般在描写环境、自然景色

或宏大场面时使用，人物在其中十分微小。远景的运用有助于形成舒缓的情节节奏，易于抒情，主要用于写意。全景画面可形成登高远眺、气势宏伟的审美效果。

2) 全景

全景用于摄取人物的全身或场景的全貌，是塑造影视环境中的艺术形象的主要手段，影视中人和物的形象可以通过环境的衬托加以展现。全景画面与远景相比，有明显的内容中心和结构主体，重视特定范围内某一具体对象的视觉轮廓形状和视觉中心地位。

3) 中景

中景用于摄取人物膝盖以上部分或场景的局部，可以加深画面的纵深感，观众既能注意到人物的形体动作，又能注意到人物的表情。中景可以在同一画面中拍摄多个人物，适合交代影视片中的人物关系。中景在影视作品中运用得比较多，常用来叙述剧情。

4) 近景

近景用于摄取人物上半身或物体的局部，可引导观众注意人物的表情。近景画面视觉范围较小，观察距离相对更近，细节刻画比较清晰，适合表现人物的面部表情或者其他部位的细微动作以及景物的局部状态。

5) 特写

拍摄人体肩部以上的头像或物品细节的镜头，通称为特写。特写是视距最近的镜头。特写的主要功能是选择和放大，即选择扩大细节、放大对象。电影特写画面的艺术表现力和美学价值在于它可以直接反映人物内心的变化，赋予事物鲜活的生命力。

3. 运动镜头

运动镜头指摄影机在运动中拍摄的镜头，也叫移动镜头。运动镜头可以增强画面的真实性，当观众视线与摄影机同时移动的时候，观众会产生一种身临其境的感觉。常见的运动镜头有推、拉、摇、移、跟等。

1) 推镜头

推镜头指拍摄对象基本不动，摄影机沿光轴方向由远及近向主体推进，其作用是描写细节、突出主体，突出表现整个环境中需要强调的人或物。推镜头能将观众带入故事情节之中，使观众渐渐进入"忘我境界"。

2) 拉镜头

拉镜头的移动方向与推镜头相反，摄影机向后退，在一个镜头中拍摄主体由大变小，景别发生连续变化，画面的表现空间完整、连贯。拉镜头常被用于拍摄结束性和结论性的镜头，展现人物形象在环境中的位置，有利于调动观众的想象和猜测，促使观众产生微妙的感情余韵。

3) 摇镜头

摇镜头指摄影机放在固定位置，运用三脚架活动底盘使机身做摇转拍摄而成的镜头。一个摇镜头包括起幅、摇动、落幅，三部分相互贯联。现代摄影机已实现360°连续快速转动，镜头视野表现更为丰富，观众通过摇镜头纵览场景全貌，不断调整视觉注意力。

4) 移镜头

移镜头指将摄影机放在移动车或升降机上，对被摄对象做跟随、横移或升降运动的摄影

方法。摄影机沿水平方向移动所拍摄的镜头称为横移镜头,摄影机上下垂直移动所拍摄的镜头称为升降镜头。无论镜头是横向移动还是垂直移动,都能打破画框四条边的局限,扩大表现空间,扩展观众视野,增强画面的空间感和动态感,提升影视艺术的表现力。

5) 跟镜头

跟镜头指摄影机跟踪运动的被摄对象进行拍摄的摄影方法。跟镜头可连续而详尽地表现被摄对象在行动中的动作和表情,既能突出运动中的被摄对象,又能交代被摄对象的运动方向、速度、体态及其与环境的关系,使塑造形象的运动保持连贯,有利于展示被摄对象在动态中的精神面貌。

4. 主观镜头

凡是代表影片中人物的眼睛,直接观察现实生活中的人和事、景和物,或者表现人物的幻觉、梦幻、情绪等的镜头,都称为主观镜头。主观镜头是电影艺术特有的语汇,是基于影视作品中某个人物的视线和心理感受拍摄的电影画面。

5. 客观镜头

凡是代表导演的眼睛,从导演的角度(以中立的态度)来叙述和表现的镜头,都称为客观镜头,又叫中立镜头,这是影视创作中较为常见的一种拍摄方法。客观镜头与主观镜头相反,不以影片中的人物视角来拍摄,而是以摄影师或观众的视角,从旁观者的角度客观地描述人物活动和情节发展。

6. 空镜头

空镜头指影片中描写自然景物或场面而不出现人物的镜头,又称"景物镜头"。空镜头可以介绍环境背景,交代时间和空间,抒发人物情绪,推进故事情节的发展,常用于抒情和烘托气氛等。空镜头在时空转换和调节影片节奏方面也有独特的作用。

7. 特技镜头

特技镜头是电影所独有的重要表现手法之一,指利用摄影机的技术性能(包括洗印技术)来创造各种现实与非现实的画面的表现手段。特技镜头可以营造某种情绪、情调、气氛,创造特定的表现效果。

1) 慢镜头

慢镜头是用高速摄影机拍摄而成的。正常的摄影速度为每秒24格,高速摄影能达到每秒48或96格,而标准的放映束宽仍然是每秒24格,于是就产生了慢动作、慢运动,在摄影领域称为升格。随着现代科技的发展,数码摄影机拍出的画面画质更接近胶片,拍摄功能也更加完美,升格拍摄能达到每秒2000幅。慢镜头能人为"延缓"动作节奏,"延长"动作时间,观众能够看清在正常情况下看不清的动作过程,因此慢镜头能够吸引观众的注意力。

2) 快镜头

与慢镜头相反,当摄影机以低于每秒24格的速度拍摄、以标准束宽每秒24格放映时,就产生了比实际拍摄过程更为快速的视觉效果,即"快镜头",在摄影领域又称为降格。拍摄

时，快镜头一般用以摄取车辆行驶、人马奔跑等场景，造成急剧、紧张的视觉效果。快镜头运用得当，还会产生一种夸张、变形的喜剧效果。

8. 蒙太奇

蒙太奇是电影艺术的剪辑语言。蒙太奇原为法文Montage的音译，是建筑学术语，意为构成、装配。影视理论家将蒙太奇引入影视艺术领域，指影视作品创作过程中的剪辑组合，从而形成一种特殊的思维方式——蒙太奇思维。

蒙太奇具有叙事和表意两大功能，可以划分为三种基本类型，即叙事蒙太奇、表现蒙太奇、理性蒙太奇。叙事蒙太奇是叙事手段，由平行蒙太奇、交叉蒙太奇、重复蒙太奇、连续蒙太奇等构成；表现蒙太奇和理性蒙太奇主要用以表意，由抒情蒙太奇、心理蒙太奇、隐喻蒙太奇、对比蒙太奇、杂耍蒙太奇、反射蒙太奇、思想蒙太奇等构成。

影视作品运用蒙太奇可自如地转换叙述角度来表情达意，形成跌宕起伏的情节节奏，从而确保电影艺术叙事的连续性。

7.3.4 电影流派

1. 表现主义

表现主义电影发源于1920年的德国，此种电影中的演员、物体与布景设计都用来传达情绪与心理状态，不重视原来的物象意义。罗伯特·维恩的《卡里加利博士的小屋》就以运用这种表现手法而闻名。德国表现主义的风格影响到默片时代的一些好莱坞电影与20世纪40年代的黑色电影。

2. 形式主义

形式主义电影起源于1915年的俄国，指强调形式与技巧而不强调题材的表现手法。形式主义强调不同形式的运用可以改变材料的内涵，剪辑、绘画性构图与声画元素的安排都是形式主义电影工作者的兴趣所在，如20世纪20年代的普多夫金、爱森斯坦等都是形式主义的支持者。形式主义对后来的结构主义与符号学有很大影响。

3. 超现实主义

超现实主义电影兴起于20世纪20年代的法国，旨在反抗写实主义与传统艺术，主要是对意象进行特异的、不合逻辑的安排，以表现人类潜意识的种种状态。路易斯·布纽尔的《安达鲁之犬》是早期超现实主义电影的经典作品。后来超现实主义成为实验电影与地下电影的重要源头。

4. 新写实主义

新写实主义主张以冷静的写实手法呈现中下阶层的生活。新写实主义电影比较像纪录片，带有不加粉饰的真实感。在形式上，新写实主义电影大量采用实景拍摄与自然光，运用

非职业演员表演，讲究自然的生活细节描写。

5. 真实电影

真实电影是20世纪50年代末兴起的一种以直接记录手法为特征的电影创作潮流。在制作方式方面，这类电影直接拍摄真实生活，不事先写剧本，并采用非职业演员，影片由固定的导演、摄影师与录音师三人完成。真实电影的最大意义在于能够最大限度地保证一般剧情片创作的写实性。真实电影对纪录片的创作产生了深远影响。

6. 第三电影

第三电影泛指第三世界电影工作者所制作的以反帝、反殖民、反种族歧视、反剥削、反压迫等为主题的电影。基于资本主义社会封闭与被动的艺术观所拍摄的电影称为"第一电影"，作者电影、巴西新电影、表现主义电影等强调个人经验的电影为"第二电影"，与体制对抗的电影则是"第三电影"。

7. 巴西新电影

巴西新电影兴起于20世纪60年代，其特色是以低成本的方式，创造有地方色彩的电影文化，以挣脱外来电影文化，尤其是北美电影文化的主导。巴西新电影对于国家、社会现实的观点较为犀利，美学原创力亦非常丰富，电影既反映社会现实，又极力塑造大胆甚至古怪的美学风格。

8. 直接电影

直接电影指以写实主义电影风格拍成的纪录片，它的摄制手法和真实电影有许多共通之处，如以真实人物及事件为素材，采用客观纪实的技巧及避免使用旁白等。直接电影和真实电影的唯一差别，在于拍摄直接电影时，摄影机是安静的现实记录者，以不干扰、刺激被摄者为原则；而拍摄真实电影时，摄影机应主动介入被摄环境，鼓励并触发被摄者，以表现其想法。

7.3.5 电影分级制度

电影分级制度是由美国电影协会(The Motion Picture Association of America，MPAA)提出并倡导的。

现代电影中，暴力、血腥、毒品、性等反映社会阴暗面的内容频繁地在银幕上出现，从而导致一系列社会问题的产生。设立电影分级制度的主要目的是保护青少年免受电影不良素材的影响。电影分级制度的核心在于对观众群体的划分。根据年龄、心理发展程度等因素，观众可分为多个层级，如儿童、青少年和成年人等。针对不同层级的观众，电影分级制度制定了相应的内容标准和观看建议，起到指导人们观影的作用。该制度在一定程度上提供了电影制作秩序的标准和参考，后被许多国家纷纷效仿。

MPAA制定的电影分级制度如下所述。

G级(general audiences all ages admitted)：大众级，所有年龄均可观看，老少咸宜。

PG级(parental guidance suggested some material may not be suitable for children)：普通级，建议儿童在父母的指导下观看。

PG-13级(parents strongly cautioned some material may be inappropriate for children under13)：普通级，儿童在父母的指导下观看，可能有不适于13岁以下儿童观看的内容。

R级(restricted under 17 requires accompanying parent or adult guardian.)：限制级，17岁以下的少年可在父母或监护人陪同下观看。

NC-17级(no one 17 and under admitted)：17岁以下观众禁止观看——该级别的影片被定为成人影片，坚决禁止未成年人观看。

在分级制度中，成人内容是一个重要且敏感的问题。一般而言，成人内容会涉及暴力、血腥、性爱等不适宜未成年人观看的元素。各国家和地区的成人内容界定可能存在差异，这主要取决于文化传统、法律法规和道德观念等因素。

中国电影分级制度起步较晚，但近年来已取得一定的进展。1989年广播电影电视部发布的《关于对部分影片实行审查、放映分级制度的通知》虽于2003年被废止，未得到全面实施，但也标志着我国电影分级制度开始建立。此后，我国于2001年颁布《电影管理条例》、2016年颁布《中华人民共和国电影产业促进法》，延续了中国电影审查制度，我国电影审查制度走向分级制度只是时间和时机的问题。我国目前虽然没有设立电影分级制度，但设立了电影审查制度，通过对影片中的某些镜头进行删减，以使其适合所有年龄段的观众观赏。

7.4 电影艺术经典作品鉴赏

7.4.1 《上甘岭》

中文片名：《上甘岭》
英文片名：Battle on Shangganling Mountain
国家/地区：中国
类型：剧情/战争
导演：沙蒙、林杉
编剧：林杉、沙蒙、曹欣、肖予
制片人：武愚
片长：124分钟
上映时间：1956年12月1日
主演：高保成、徐林格、刘玉茹、张亮

1. 探赜索隐——历史的维度

上甘岭战役艰苦卓绝，犹如一部英雄主义史诗。在毛泽东的指示下，电影《上甘岭》

于1956年完成拍摄,成为我国首部表现抗美援朝史实的影片。该影片改编自电影文学剧本《二十四天》,讲述了中国人民志愿军在朝鲜战争期间上甘岭阻击战中坚守阵地,与敌人浴血奋战最终取得胜利的故事。该影片是中国电影战争史实类经典之作,片中原创歌曲《我的祖国》唱响神州大地,经久不衰。2005年,《上甘岭》入选中国电影百年百部名片名单。2020年,在纪念中国人民志愿军抗美援朝出国作战70周年之际,中国电影资料馆完成了该片4K精致修复,使其再现银幕。2022年,《上甘岭》获得年度"新时代国际电影节·金扬花奖"。

2. 量弘识高——审美的维度

电影《上甘岭》(剧照见图7-1)是反映重大战役的史诗风格大片,突破了当时流行的苏联战争大片全景式结构的模式,主要描写一支志愿军小连队坚守地下坑道的战斗生活。这种模式更有利于集中笔墨构建故事和塑造人物,既能表现出上甘岭战役的激烈,又兼具史诗气派。这部战争史诗大片以其戏剧性的结构为核心,注重故事的吸引力和悬念的设置,同时巧妙地构建了一系列尖锐而复杂的戏剧矛盾和冲突。影片重视节奏感,而不是只有硝烟和战争,在剧情设置和角色刻画方面采用了喜剧、青春、抒情的风格,将战争和人性的冲突表现得淋漓尽致,电影极具吸引力。

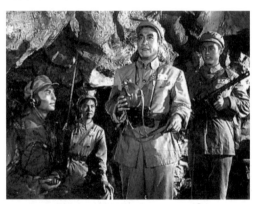

图7-1　电影《上甘岭》剧照①

3. 生力无穷——文化的维度

电影《上甘岭》展现了中国人民志愿军团结协作和无私奉献的精神,强调了集体主义精神与英雄主义精神的重要性。这种精神激励中国人民勇往直前,鼓励中国人民在面对困难时团结一致,共同奋斗。这部电影通过描绘战争的残酷性和破坏力,让观众深刻认识到保卫国家利益与和平的重要性,向观众展示了和平的珍贵,呼吁人们珍惜和平,激发人们的家国情怀,进而推动人们追求和平,促进国际友好合作。

4. 时评摘录——美育的担当

新华网:"影片多用富于个性特征的动作、语言刻画人物。影片的节奏处理也颇具匠心,既有紧张激烈的战斗场景,又有舒缓深沉的抒情段落,两者妥帖地交织在一起,引人入

① 摘自搜狐网

胜。环境气氛和物件细节的创造性运用，也增添了影片的真实性和生动性。"

网易娱乐："除了艺术形象塑造方面的成功外，在声画结合、场面调度、结构安排和节奏把握上亦颇具特色，反映了新中国成立初期人们对自由、和平、幸福的憧憬和自信。"

中国电影评论学会会长饶曙光："电影《上甘岭》着重表现"一役""一人""一事"，呈现中国人民志愿军战士英勇顽强的战斗作风、不怕牺牲的献身精神以及团结友爱的优秀品质，用影像为全民族留下了一份宝贵的精神财富。"

7.4.2 《活着》

中文片名：《活着》
英文片名：Lifetimes
国家/地区：中国
类型：剧情、家庭、历史
导演：张艺谋
编剧：余华、芦苇
制片人：邱复生、葛福鸿、曾敬超、张震燕
片长：132分钟
上映时间：1994年6月30日
主演：葛优、巩俐

图7-2　电影《活着》海报[①]

1. 探赜索隐——历史的维度

电影《活着》(海报见图7-2)由中国导演张艺谋执导，改编自余华的同名小说《活着》。故事发生在20世纪的中国，剧情主要围绕一个普通农民福贵的生活经历展开，真实、深刻地展现了中国农村普通人民在社会变迁中所遭受的痛苦和磨难。该影片既是对个体命运的真实记录，也是对中国近现代历史的映射，公映后引起广泛的社会反响，引发了人们对生命、家庭和社会的讨论与反思，该影片被视为中国电影史上的经典之作。1994年，《活着》获得第47届戛纳国际电影节评审团大奖。1995年，《活着》获得第48届英国电影学院奖最佳外语片奖。

2. 量弘识高——审美的维度

张艺谋导演采用独特的拍摄手法和视觉语言，通过细腻的镜头、精心的构图和独特的色彩运用，将小说文本中的故事转化成具有强烈感染力的视听艺术。例如，在描绘饥荒的场景中，导演运用黯淡的色调和摄影机近距离拍摄，观众能够更真实地感受到压抑和绝望。影片采用的剪辑手法使故事情节结构更为紧凑，展现了岁月的更迭与生活的流转。《活着》通过摄影与视觉美学、剪辑与节奏控制等多种电影拍摄与制作手法，将故事情节和人物情感以更

① 摘自搜狐网

直观感人的方式呈现给观众,进而加深观众对影片人物的理解和共鸣。

3. 生力无穷——文化的维度

电影《活着》通过对特定历史时期和文化背景进行深刻挖掘,为观众了解中国社会历史和文化提供了一次契机。影片通过描述男主人公福贵一生的坎坷经历,反映了一代中国人的命运。首先,影片向观众展现了当时中国农村的艰辛生活,引导观众展开对社会运动如何影响个人生活的反思。其次,电影强调了家庭的重要性,探讨了生存、苦难和人性等复杂主题,激发了观众对人类命运和社会制度的深刻思考,促使观众更加珍惜生命,更加热爱祖国,更加坚定信念。这部电影引起了国内外影评媒体的高度关注,为中国电影在国际舞台上树立了崭新的形象。

4. 时评摘录——美育的担当

金鹰网:"《活着》是中国式的黑色幽默片,也是跨越年代较长的一部影片,被部分观众和影评人推崇为张艺谋最优秀的作品之一。影片中的绝望、无助、无力在黑色幽默里得到转变,转变为中国人在艰难生存状态下的忍受。"

凤凰网:"《活着》这部电影既符合原著精神,又加入导演自己的理解。影片的故事很亲切,很真实,就像发生在观众身边一样。此外,电影的配乐也非常好,二胡拉起的渺渺空间里,渺渺人生的种种无奈就流泻而出了。"

沈阳大学教授李伟权:"《活着》突出的艺术特征是大巧不工、重章复沓的结构安排与朴实的情节设计巧妙地突出主题,每个段落内先抑后扬的叙事手法产生震撼人心的力量。"

7.4.3 《智取威虎山》

中文片名:《智取威虎山》
英文片名:The Taking of Tiger Mountain
国家/地区:中国
类型:战争
导演:徐克
编剧:黄建新、李杨、徐克、吴兵、董哲、林启安
制片人:施南生、于冬、陆国强
片长:143分钟
上映时间:2014年12月23日
主演:张涵予、梁家辉、林更新、余男、陈晓、杜奕衡

图7-3 电影《智取威虎山》海报[①]

1. 探赜索隐——历史的维度

《智取威虎山》(海报见图7-3)是徐克执导的一部3D谍战动作电影,由张涵予、梁家

① 摘自百度图片

辉、林更新、余男、佟丽娅联袂主演。影片改编自曲波的小说《林海雪原》，讲述了解放军一支骁勇善战的小分队与在东北山林盘踞多年的数股土匪斗智斗勇的故事。

2015年，该影片获得第30届中国电影金鸡奖最佳导演奖、最佳男主角奖、最佳剪辑奖；2016年，该影片获得第35届香港电影金像奖最佳导演奖、最佳音响效果奖，第16届中国电影华表奖优秀故事片奖、优秀导演奖，第33届大众电影百花奖优秀电影特别表彰奖，第13届中国长春电影节最佳视觉效果奖；2017年，该影片获得第14届精神文明建设"五个一工程"优秀作品奖。

2. 量弘识高——审美的维度

《智取威虎山》打破常规的叙事手法，使用套层结构，巧妙、得体地保持叙事节奏的张弛，所谓"十分钟一个高潮，十分钟一个叙事跌宕"。影片开篇运用了穿越的方式展现，以剧中人物姜磊与同学聚会，无意中看到京剧《智取威虎山》选段引入剧情，使人耳目一新。这种叙事方式有助于增强观众的观影紧张感和悬念体验，深入地了解人物的成长和变化，同时增强了影片的戏剧性。影片中塑造了战争年代一系列鲜明而具有代表性的人物形象，个人英雄主义在影片中得到了淋漓尽致的展现。

3. 生力无穷——文化的维度

《智取威虎山》成功地将经典小说搬上了大银幕，影片通过精彩的叙事、出色的演员表演和精美的视觉效果将故事情节生动地展示出来，不仅展现了解放军战士的英勇善战和革命精神，还通过反派座山雕的形象刻画揭示了土匪的丑恶面目和恶劣行径。该影片弘扬了正义战胜邪恶的主题，具有很好的教育意义。同时，影片中展现了人民群众在战争中所起的重要作用，强调了人民群众的力量和智慧，展现了中国共产党领导下的革命斗争的艰辛与伟大。该影片对于加强爱国主义教育和革命传统教育具有积极的意义。

4. 时评摘录——美育的担当

香港电影评论学会："该片将传统剿匪老样板翻新，变成龙门客栈式的斗智斗力、快意恩仇。无论雪地滑行、农村枪战、威虎山大战，还是杨子荣与老虎恶斗、飞机上打斗的特效场面，都驾驭得游刃有余，充分显示导演功力。徐克以大刀阔斧的类型片手法，重塑了此经典剧目，不仅让新观众了解到样板戏的大概，亦把大反派座山雕的城堡建构为荒诞异域，暗藏了出卖和背叛、试探和诱惑、欲望和权力等元素，从中渗满了庄谐并重的港式趣味。"

《新京报》："作为一部贺岁片，3D特效技术也给《智取威虎山》插上了视觉奇观的翅膀，譬如经典的'打虎上山'桥段就在电影中呈现为栩栩如生的杨子荣打老虎场景，给人以身临其境之感。《智取威虎山》是一部思想性、艺术性、观赏性'三性统一'的电影。"

7.4.4 《我不是药神》

中文片名：《我不是药神》
英文片名：Dying to Survive

国家/地区：中国

类型：剧情

导演：文牧野

编剧：韩家女、钟伟、文牧野

制片人：王易冰、刘瑞芳

片长：117分钟

上映时间：2018年7月5日

主演：徐峥、周一围、王传君、谭卓、章宇、杨新鸣、王砚辉

1. 探赜索隐——历史的维度

电影《我不是药神》(海报见图7-4)讲述了神油店老板程勇从一个交不起房租的男性保健品商贩，一跃成为印度仿制药"格列宁"独家代理商的故事。影片通过真实的故事和精彩的表演，引发了观众对人性的探索和对社会问题以及道德与法律的思考，探讨了个人与集体之间的冲突和抉择，呼吁全社会关注医疗领域的问题。

2018年，该影片获得第14届中国长春电影节最佳故事片奖、最佳青年男主角奖、最佳青年编剧奖、金最佳青年男配角奖；2019年，该影片获得第38届香港电影金像奖最佳华语电影奖，第15届精神文明建设"五个一工程"优秀作品奖；2020年，该影片获得第32届中国电影金鸡奖最佳导演处女作奖；2020年，该影片获得第35届大众电影百花奖优秀影片奖、最佳男配角奖。

图7-4　电影《我不是药神》海报[①]

2. 量弘识高——审美的维度

电影《我不是药神》的画面色彩具有各种象征意味，这是该影片突出的审美特色。例如，当片中人物吕受益初次请求程勇从印度走私治病的仿制药时，画面背景色为红色，红色通常象征着热情，暗示了吕受益的激动和急迫。但此时程勇对吕受益并不信任，红色的运用又营造了一定的压迫感，也预示着这次会谈将以失败结束。当程勇首次去印度购买仿制药时，电影画面中印度街道上的场景以黄色为主，黄色象征着温馨与希望，向观众传递了温暖的情绪。此外，影片选题反映了深刻的社会问题，是与非、法律与道德之间还存在被社会忽视的灰色地带。整部影片围绕核心"活着"展开叙事，引发了观众对人生价值观、社会机制、道德良知和法律底线等的思索，在美学意义上实现了美丑对比和情理交织。

3. 生力无穷——文化的维度

影片主人公程勇作为一个普通人，选择销售低价仿制药，虽然触犯了法律，但却给许多绝望的病患带来了求生的希望。影片一方面揭示了就医现状下的困境，展现了庞大的医疗体

① 摘自搜狐网

系下个体与制度之间的冲突与对抗;另一方面展示了人性的光明一面。电影《我不是药神》用一种无厘头的喜剧表现手法,将一个现实主义题材的故事呈现在观众面前,讲述了现实社会中一群渺小的病人从无奈、痛苦到救赎的心路历程,给人以鼓舞和启示,让人们相信每个人都有改变和影响社会的力量。

4. 时评摘录——美育的担当

《新快报》:"《我不是药神》的剪辑流畅,镜头语言干脆富有幽默感。影片有笑有泪,还有思考。每个个体的力量也许是微弱而无力的,但如果大家都团结起来共同为他人、为自己而努力,也许就能推动整个社会的进步。"

网易娱乐:"《我不是药神》以出色的题材,探讨了种种现实中的矛盾与困境,题材中蕴藏的温暖与希望,细腻的现实主义笔触,让人感受到该片的人性力量。"

中国当代作家、编剧马伯庸:"一部好的电影不一定解决一个问题,也可以是提出一个问题。我们需要文化自信,对人性矛盾和社会价值的融入,是《我不是药神》的闪光之处。"

7.4.5 《流浪地球》

中文片名:《流浪地球》
英文片名:The Wandering Earth
国家/地区:中国
类型:科幻、冒险、灾难
导演:郭帆
编剧:龚格尔、严东旭、郭帆、叶俊策、杨治学、吴荑、沈晶晶、叶濡畅、刘慈欣
制片人:许建海、张苗、吴燕
片长:125分钟
上映时间:2019年2月5日
主演:吴京、屈楚萧、赵今麦、李光洁、吴孟达

1. 探赜索隐——历史的维度

电影《流浪地球》(海报见图7-5)改编自刘慈欣2000年发表的同名小说。影片故事背景设定在2075年,讲述了太阳毁灭之际,人类将启动"流浪地球"计划,试图带着地球一起逃离太阳系,寻找人类新家园的故事。《流浪地球》的出现填补了国产电影科幻片代表作的空白,同时也向世界展示了中国科技创新的实力。对于中国电影而言,这是一个重要的国际形象展示和自我认知的机会。

图7-5 电影《流浪地球》海报[①]

① 摘自百度百科

2019年，该影片获得第32届中国电影金鸡奖最佳故事片奖、最佳录音奖；2020年，该影片获得第35届大众电影百花奖最佳导演奖，获得第27届华鼎奖中国最佳影片奖、中国电影最佳导演奖；2022年，该影片入选中国艺术研究院发布的《在〈讲话〉精神的照耀下——百部文艺作品榜单》；2023年，该影片获得第十八届中国电影华表奖优秀编剧奖。

2. 量弘识高——审美的维度

电影《流浪地球》的视觉效果标志着中国科幻电影的一大突破。影片中的特效画面逼真、震撼，打造宇宙空间的景象让人叹为观止。例如，为了突出"行星发动机"的庞大规模，影片通过主观镜头从地面开始沿着整台机器极速后拉，让观众得以窥见其全貌。此外，影片大量运用虚拟现实技术，让观众身临其境地感受地球离开太阳系的壮丽场景。电影《流浪地球》在中国科幻片领域占据重要的地位，堪称"中国第一部重工业科幻电影"。

3. 生力无穷——文化的维度

电影《流浪地球》将中国传统文化与现代科技相结合，展现了中华民族在面对灾难时的团结和勇敢。影片中的英雄实施"带着地球去流浪"这一疯狂计划，他们要拯救亲人、朋友和民众，还有他们世世代代生息繁衍的家园，强烈的家园意识贯穿影片始终。此外，影片还通过对中国神话传说的改编，让中国传统文化在科幻电影中焕发新的生机。影片中，在太阳即将毁灭、全人类共同面临地球危机时，拯救地球、寻找人类新家园的关键任务由中国人来完成，在完成这一宏伟计划的进程中，中国人挺身而出，上演了九死一生、可歌可泣的传奇故事，凸显了民族情结，同时进一步增强了该片的文化意蕴与美学价值。

4. 时评摘录——美育的担当

《人民日报》："《流浪地球》体现了中国亲情观念、英雄情怀、奉献精神、故土情结和国际合作理念，将中国独特的思想和价值观念融入对人类未来的畅想与探讨，拓展了人类憧憬美好未来的视野。"

《香港文汇报》："尽管《流浪地球》描述的场景，在可预知的人类历史长河中，发生的概率微乎其微，但电影立意在'人类命运共同体'的内涵，却十分高明、积极和正确。"

《纽约时报》："中国在太空探索领域是后来者，在电影业中，中国也是科幻片领域的后来者。不过，'这种局面就要改变了'，中国第一部以太空为背景的超级大片《流浪地球》于5日上映，外界对此寄予厚望，认为此片代表着中国电影制作新时代的到来。"

7.4.6 《我和我的祖国》

中文片名：《我和我的祖国》
英文片名：Me and My Motherland
国家/地区：中国
类型：剧情
导演：陈凯歌、管虎、徐峥、宁浩、文牧野(等)

编剧：文宁、修梦迪、薛晓路、何可可、徐峥、葛瑞(等)

制片人：黄建新、于冬、江志强、王中军、曾茂军(等)

片长：155分钟

上映时间：2019年9月30日

主演：黄渤、张译、吴京、杜江、葛优、刘昊然、陈飞宇、宋佳、王千源、任素汐、马伊琍、朱一龙、龚蓓苾、佟丽娅

1. 探赜索隐——历史的维度

电影《我和我的祖国》是为中华人民共和国成立七十周年献礼的一部巨作。该影片由七个独立的短篇故事组成，以一个特定的历史事件为背景，共同构成了整部电影爱国的主题，展现了中国人民在1949年到2019年这七十年间的奋斗和成就，宣扬了爱国主义和集体主义精神，歌颂了中国人民的传统美德和家国情怀。影片得到广泛的支持和认可。七位导演依据迥异的创作风格，成功打造了这部具有强烈爱国情怀和历史感的电影。

2020年，该影片获得第35届大众电影百花奖影片奖，第27届华鼎奖电影满意度调查第一名，第33届中国电影金鸡奖评委会特别奖；2021年，该影片获得北京国际电影节第28届大学生电影节最受大学生欢迎年度影片奖；2022年，该影片获得中央宣传部第十六届精神文明建设"五个一工程"特别奖；2023年，该影片获得第十八届中国电影华表奖优秀故事片奖、优秀女演员奖、优秀男演员奖、优秀导演奖。

2. 量弘识高——审美的维度

电影《我和我的祖国》(海报见图7-6)中，大多数经典情节是用蒙太奇的剪辑技巧完成的。影片通过丰富的蒙太奇手法，打破时空秩序，将不同时间、地点和情节的片段组接在一起，创造出整体性和连贯性的效果。该片以多条故事线齐头并进的方式，呈现了不同时代的人在祖国发展过程中的感人事迹。影片中的七个故事之间也会形成交叉，从而推动影片的叙事发展。例如，在《夺冠》这一单元中，两个事件以交叉剪辑的方式出现，给观众带来紧张感和期待感。蒙太奇手法的运用成功地呈现了中华人民共和国成立七十年间普通百姓与国家息息相关的故事，展现了强烈的艺术效果，完美地契合了中国当代价值观与中国观众的审美和情感需求。

图7-6　电影《我和我的祖国》海报[①]

① 摘自百度百科

3. 生力无穷——文化的维度

电影《我和我的祖国》作为一部具有鲜明中国特色的电影作品，成功地传承和推广了中国传统文化。爱国主义精神贯穿整部影片，是影片的灵魂和核心。影片中的音乐、服装和道具等元素展示了中国文化的独特之处，不仅为影片注入了浓厚的中国文化氛围，同时也为中国文化的传承和进步带来了新的活力和动力。影片通过多个历史事件的再现和回忆，带领观众重新回到那个时代，感受当时人们所经历的种种磨难和艰辛。这些历史事件不仅具有很强的现实意义和教育意义，也赋予了整部影片真实感和可信性。

4. 时评摘录——美育的担当

人民网：ّ《我和我的祖国》带领观众重温了新中国七十年的峥嵘岁月，让观众深刻体会到'我'与祖国血脉相连，激发了观众内心最朴素的爱国情怀。"

《光明日报》："面对高昂宏大的礼赞主题，《我和我的祖国》以小见大，塑造了身处大时代的'小人物'群像。"

《新京报》："不少观众担心该片可能会有说教味、太刻板，但实际上，《我和我的祖国》却很接地气、很平实。《我和我的祖国》虽然以重大历史事件为背景，但它的切入点非常巧妙。"

7.4.7 《长安三万里》

中文片名：《长安三万里》
英文片名：Chang An
国家/地区：中国
类型：动画、历史
导演：谢君伟、邹靖
编剧：红泥小火炉
制片人：宋依依
片长：168分钟
上映时间：2023年7月8日

1. 探赜索隐——历史的维度

《长安三万里》是一部历史动画电影。该片以中国盛唐时代为背景，讲述"安史之乱"后，整个长安因战争而陷入混乱，身处局势之中的高适回忆与李白的往事，展现了盛唐辉煌背后的种种矛盾与冲突，映照出整个大唐的兴衰。影片《长安三万里》从中国文学典范诗歌中汲取灵感，用诗作载体塑造意境，铺陈故事，形成了一种中国式的诗化电影。

2023年，该影片获得第十届丝绸之路国际电影节"金丝路奖"最佳动画片奖，第36届东京国际电影节中国电影周"金鹤奖"最佳动画片奖，第36届中国电影金鸡奖最佳美术片奖，入选第四届"光影中国"荣誉盛典2022—2023年度评委会特别荣誉推介电影；2024年，该影片入选中国电影评论学会2023年十大优秀国产影片。

2. 量弘识高——审美的维度

《长安三万里》(海报见图7-7)植入东方诗意美学元素，呈现一种诗化的叙事形态，用大量的诗歌来表达情绪、情感和思想。人物通过诗歌被成功地塑造，情感通过诗歌畅快地抒发，思想通过诗歌准确地表达，形成了极具特色的诗化风格。在技术制作方面，影片致力于呈现大唐气象万千的风貌，让观众多角度、沉浸式地体验大唐的壮美盛景和鲜活细节。影片采用三维动画的展现方式，角色和场景更加立体、生动、鲜活。在此基础上，影片巧妙地融合了二维的中国水墨画面，在宏弘盛景之间，更深入地展现了中华传统美学水墨写意又不失色彩的韵味。

图7-7　电影《长安三万里》海报[①]

3. 生力无穷——文化的维度

《长安三万里》以历史事件为背景，用诗歌串联起整个故事，长安三万里，中华五千年，演绎了一部富有中国文化底蕴的电影。影片把诗人的故事和历史事件相互交织，形成了有条理、有层次的叙事结构，充满文化内涵和历史感。影片以诗歌为媒介，将观众带回那个充满诗意和激情的时代，观众能够感受到唐代文化的魅力和生命的力量。影片以文化自信、文化传承为主题，强调了文化对于一个国家、一个民族的重要性。影片充满了浓厚的文化气息，大量运用诗歌、音乐、绘画等文化元素，观众在欣赏电影的同时，也能够感受到中国文化的博大精深。

4. 时评摘录——美育的担当

中国艺术研究院文化发展战略研究中心学者孙佳山："该片是在充分消化、吸收20世纪60年代以来美国、日本等国家和地区的通俗类型文艺经验之后形成的更为有机、平衡和稳定的艺术形态，既使新一代电影观众顺畅接受和广泛共情，又高度还原了唐朝的艺术风格和艺术语言，同时还完整地表达出气韵生动的中国美学精神。"

北京大学历史系教授赵冬梅："该片的视觉化呈现非常精彩，其中《将进酒》的场景是介于梦和现实的呈现。"

清华大学文化创意发展研究院教授胡钰："该片充满诗意和诚意，想象奇绝，画面瑰丽，是一部传播中国文化的佳作。"

[①] 摘自百度百科

《光明日报》："《长安三万里》的成功有力地证明，动画电影不仅是轻巧的、灵动的、幻想的，也能是厚重的、博大的、历史的。动画电影潜力无限，中国电影使命光荣。"

7.4.8 《阿甘正传》

中文片名：《阿甘正传》
英文片名：Forrest Gump
国家/地区：美国
类型：剧情、传记、爱情、励志
导演：罗伯特·泽米吉斯
编剧：艾瑞克·罗斯、温斯顿·格鲁姆
制片人：温迪·芬德曼、查尔斯·纽沃斯、史蒂夫·斯达克、史蒂夫·蒂彻
片长：142分钟
上映时间：1994年7月6日
主演：汤姆·汉克斯、罗宾·莱特·潘、加里·西尼斯、麦凯尔泰·威廉逊、莎莉·菲尔德、海利·乔·奥斯蒙、山姆·安德森

1. 探赜索隐——历史的维度

电影《阿甘正传》改编自美国作家温斯顿·格鲁姆于1986年出版的同名小说。《阿甘正传》是一部感人至深的励志电影，更是美国半个世纪的缩影。影片讲述了主人公阿甘的人生故事，展示了其跌宕起伏的命运和际遇，反映了当时美国面临的各种社会问题，对于人类社会的发展具有重要的启示和历史性的参考价值。

1995年，该影片获得第67届奥斯卡金像奖最佳影片奖、最佳男主角奖、最佳导演奖等六项大奖和十三项提名，第52届金球奖"最佳剧情片"等奖项。

2. 量弘识高——审美的维度

电影《阿甘正传》(剧照见图7-8)展示了20世纪90年代电脑特技的最高水平。影片运用大量数字合成技术，创造出许多逼真的场景和特效，成为数字合成技术应用在电影制作领域的经典案例之一。影片运用电脑处理影视图像，打造了现实中不存在的人物阿甘，使其与美国历史上三位总统握手、谈话交流，阿甘在现实与历史、真实与虚构之间自如穿梭，从而参与历史、邂逅历史并见证历史。《阿甘正传》给观众带来了震撼的观影体验，对于后人对

图7-8 电影《阿甘正传》剧照①

① 摘自百度百科

电影技术的探索具有一定的借鉴意义。

3. 生力无穷——文化的维度

电影《阿甘正传》自公映之日起，便引发了观众的讨论热潮。影片所呈现的人性温情和善良，让观众看到了人性的美好和光辉。阿甘的纯真、真诚、勇敢和坚韧，以及他与珍妮之间的爱情，都表现出人性中最为美好的一面。阿甘身处逆境，不屈不挠、勇往直前的精神，能够激励观众积极向上，不断追求人生的价值。阿甘的励志故事激励了很多处于困境中的人们，也陪伴了几代人的成长。《阿甘正传》是一部经典之作，深刻地影响着人们的情感、生活和价值观。影片传递出积极的人生态度和价值观念，让观众认识到了生命的尊贵，激发了人们对和平、友爱和人道主义精神的追求。

4. 时评摘录——美育的担当

美国电影导演、编剧、制片人罗伯特·泽米吉斯："这部影片的独特之处在于，它重新肯定了旧的道德及社会主体文化，宣扬了20世纪60年代美国的主流意识形态，同时它又否定了其他前卫的新文化。"

新浪网："阿甘形象的塑造颠覆了正常世界中的英雄形象，与传统观念背道而驰，具有强烈的反传统、反主流性。他的所见所闻所言所行不仅具有高度的代表性，而且是对历史的直接图解。"

1905电影网："故事曲折生动，画面唯美亮丽，演员生动鲜活，主题深刻励志。除了表演出挑之外，片中更是出现了猫王、已故总统肯尼迪等名人，这些亮点都是用当时极其先进的视觉特效CGI技术实现的，证明了影片制作的技术含量极高。"

7.4.9 《绿皮书》

中文片名：《绿皮书》
英文片名：Green Book
国家/地区：美国
类型：剧情片
导演：彼得·法雷利
编剧：布莱恩·库瑞、彼得·法雷利、尼克·维勒欧嘉
制片人：奥克塔维亚·斯宾瑟、彼得·法雷利、布莱恩·库瑞、吉姆·伯克
片长：130分钟
上映时间：2018年9月11日
主演：维果·莫特森、马赫沙拉·阿里、琳达·卡德里尼

1. 探赜索隐——历史的维度

电影《绿皮书》(海报见图7-9)基于黑人钢琴家唐·谢利在美国南部巡回表演时所遇到的种族歧视和挑战展开，讲述了唐·谢利和意大利裔美国司机托尼·里彻利在美国南部展开的一段旅程故事。该影片以幽默、感人的方式，展现了当时美国南部种族歧视的残酷现实，对当时美国社会中的种族歧视问题进行了深刻而真挚的探讨，引发了观众对于种族、文化和人性的深刻思考，并呼吁人们在面对不同的文化和人种时保持开放心态。

图7-9　电影《绿皮书》海报[①]

2019年，该影片获得第91届奥斯卡金像奖最佳影片奖、最佳原创剧本奖等奖项。

2. 量弘识高——审美的维度

电影《绿皮书》通过两个主角之间发生的故事，反映了种族歧视的社会现实，探讨了友谊和彼此理解的重要性，以及人与人之间如何超越种族和社会界限，建立起真正的联系。影片运用了色彩美学，通过色彩的强烈对比，凸显两个主要角色之间的差异与冲突。故事开始时，两人常分别出现在不同色调的背景中，随着故事情节的展开，色彩逐渐变得温馨，象征着两人之间友情的逐步深化和情感的紧密联系。影片通过画面颜色的变化和对比，为观众清晰地梳理不同民族、不同文化背景下的两个人逐渐理解并建立友谊的过程。

3. 生力无穷——文化的维度

《绿皮书》以真实的故事为基础，主人公唐·谢利和托尼·里彻利拥有截然不同的背景，两人通过相互学习和理解，建立了真诚的友谊。这种友谊的形成鼓励观众关注平等和谐，正确看待种族和文化差异，寻求相互理解和共存。该影片强调了人性中的善良和对他人的关爱，引导观众在现实生活中以同样的态度对待他人。

4. 时评摘录——美育的担当

《北京晚报》："《绿皮书》中，既没有对未来非洲的高科技幻想，也没有触目惊心的社会现实，它回归到质朴、简单的故事中去，通过两个主人公的南部巡演之旅，讲述了一段放下偏见的故事。它不尖锐也不说教，而是让观众自己去体悟，哪怕只是在笑声中收获了一些温暖，就已足够。所谓'四两拨千斤'，大概就是《绿皮书》的价值。"

美国《好莱坞报道》："维果·莫特森和马赫沙拉·阿里的表演既风趣又令人印象深刻，缔造了一部赏心悦目的友情喜剧！"

英国《观察家报》："这是十年来最好的电影之一，你将被两位影帝充满幽默和真心的演绎彻底俘获。"

① 摘自百度百科

7.4.10 《困在时间里的父亲》

中文片名：《困在时间里的父亲》
英文片名：The Father
国家/地区：英国、法国
类型：剧情、亲情、悬疑
导演：佛罗莱恩·泽勒
编剧：佛罗莱恩·泽勒、克里斯托弗·汉普顿
制片人：大卫·帕菲特、让·路易斯·利维、菲利普·卡尔卡松
片长：97分钟
上映时间：2020年1月27日
主演：安东尼·霍普金斯、奥利维娅·科尔曼

1. 探赜索隐——历史的维度

电影《困在时间里的父亲》(海报见图7-10)改编自佛罗莱恩·泽勒的舞台剧《父亲》，围绕着一位名叫安东尼的老人展开，他身患阿尔茨海默病，逐渐失去了对现实的认知和记忆。随着时间的推移，他与周围人的关系越来越模糊，记忆和现实交织在一起，最终导致了情感上的冲突和混乱。影片关注阿尔茨海默病患者群体，在情感诉求上充满了温馨和感人的力量，影片没有刻意煽情，而是通过点点滴滴看似琐碎的生活片段引起观众共情。

2021年，该影片获得第34届中国电影金鸡奖最佳外语片奖，第93届奥斯卡金像奖最佳男主角奖、最佳改编剧本奖；2022年，该影片获得第47届法国电影凯撒奖最佳外语片奖。

图7-10 电影《困在时间里的父亲》剧照①

2. 量弘识高——审美的维度

影片《困在时间里的父亲》在剧情设计、场景布置、配乐以及镜头设置等方面都保留

① 摘自百度百科

了大量舞台剧的独特风格，如拍摄区域小、多处室内取景、剧情简洁而紧凑、只有少量道具但象征意味很强、人物镜头多等。影片利用精湛的剪辑技术和视觉效果，将时间与空间巧妙地打破与重组，给观者带来身临其境的独特视觉感受。影片在音频方面也做了很好的处理，古典乐、交响乐、歌剧等轮番出现，有源音乐与无源音乐均被巧妙地运用，配乐的选取具有很强的表达效果，能够充分调动观众的感官。

3. 生力无穷——文化的维度

《困在时间里的父亲》通过独特的叙事方式和深刻的主题探讨，引导观众重新审视时间和人生。影片通过安东尼的视角和经历，展现了一个被时间困住的人物的内心世界和他在面对困境时的坚韧和勇气，引导观众思考如何面对人生的困境和挑战、如何追寻人生的意义和价值，以及如何在时间的长河中寻找自己的方向。随着人口老龄化的加剧，老年人的健康问题和养老问题已经成为严峻的全球性问题。电影《困在时间里的父亲》通过展现老年人的生活状态和心理状况，提高了人们对于老年人需要关注和关爱的认识，呼吁全社会给予老年人关怀和支持。

4. 时评摘录——美育的担当

《大众日报》："该片完全以老人视野讲述故事，仿佛用影像再现了阿尔茨海默病患者脑海中那些彻底糊化的物质。而错乱的时空，却能把人类那些最容易获得通感的自私、最无力的爱、最困惑的矛盾，都平静地展现在面前。"

法国导演佛罗莱恩·泽勒："这个故事就像一个迷宫，而观众就在迷宫里面，必须找到出去的办法。"

美国电影媒体网站IndieWire大卫·埃里希："泽勒改编他的同名获奖戏剧，慧眼独具，自信非凡，仿佛用镜头展现了他的一生。在泽勒看来，迷失自我的老年人朝他的女儿和看护发火，是再常见不过的事情，但这种场景逐渐体现出影片对思想的深入研究，展现出看着某人溺水时难以形容的痛苦。"

第8章 时空百转 声画相济
——影视艺术（下）

 ## 8.1 电视艺术概述

8.1.1 电视艺术界定

广义的电视艺术分为电视文学、电视艺术片、电视剧、电视综艺节目以及电视纪实艺术；狭义的电视艺术通常专指电视剧艺术。本章主要探讨狭义的电视艺术，即电视剧艺术。

电视剧是电子技术高度发展时代的特殊剧种，是融合了电视技术声、光、影、色等元素与其他姊妹艺术的精华，运用电子传播技术手段和电视艺术规律，以家庭传播方式为主要特征的一种综合艺术样式。电视剧主要包括单本剧、连续剧和系列剧小品等。

和电影艺术相比，电视艺术是一门较年轻的艺术。1936年，英国广播公司在伦敦正式播放电视节目，标志着电视艺术的诞生。发展到今天，电视艺术成为影响最大、受众最多的艺术之一，是观众在日常生活中不可或缺的艺术欣赏类型。如今电视艺术正处于发展阶段，可塑性很强，发展空间大，可谓日新月异。

8.1.2 电视艺术发展历程

1883年，德国电器工程师尼普科夫制造出电视扫描盘，成为电视与荧光屏的雏形。
1928年，美国纽约州广播电台进行世界第一次无声电视转播。
1930年，电视实现有声转播。
1954年，第一台彩色电视机在美国问世。
1956年，美国发明电视录像技术。
以上这一切为电视艺术的诞生提供了必要的物质技术条件。
1936年，世界上第一座电视台——伦敦亚历山大电视台建成，不久后播放了世界第一

部电视剧《口含鲜花的男子》(又称《花言巧语的人》),标志着人类文明史上又一个艺术门类——电视艺术的诞生。

1958年,中国北京电视台(中央电视台前身)成立,同年6月播出了中国第一部根据同名短篇小说改编而成的电视剧《一口菜饼子》,编剧为陈庚,导演为胡旭、梅阡,摄影为文英光,主演为孙佩云、余琳、王昌明、李晓兰。该剧演绎了全家围绕一口菜饼子展开的讨论,表现忆苦思甜教育的主题。这部电视剧实现了演员艺术创作与观众艺术鉴赏的同步进行,并且声画同步,揭开了电视剧艺术的新篇章。

1958至1966年,《邱财康》《焦裕禄》《王杰》《刘文学》等电视报道剧,以及《李双双》《球迷》《相亲记》《红缨枪》等七十余部电视剧相继播出。由于当时条件所限,大多采用直播形式,演员表演饱满连贯,亲切真实,结构大同小异,采用一种模式,即一条主线、两三个场景、四五个人物、七八场戏、五六十分钟、二百个镜头。这一时期,尚处于起步阶段的电视艺术虽然没能形成自身完备的艺术品格,但积累了有益的艺术经验。

1978年,中央电视台制作并播出了《三亲家》《窗口》《教授和他的女儿们》《痛苦与欢乐》等七部电视剧。

1979年,各地方电视台紧随其后,涌现出十余部电视剧作品,其中《神圣的使命》(广东台)、《永不凋谢的红花》(上海台)、《人民选"官"记》(天津台)、《从深林里来的孩子》(黑龙江台)较为突出。

自此,电视艺术如春风化雨,甘霖遍洒神州大地。1980年,仅中央电视台制作并播出的电视剧就多达一百零三部,地方电视台制作的电视剧累计共一百一十七部,题材丰富、成绩斐然,极大地丰富着人们的日常生活。其中《乔厂长上任记》(中央电视台)、《生命赞歌》(上海电视台)、《最后一班车》(辽宁电视台)、《洞房》(浙江电视台)、《女友》(河北电视台)、《唢呐情话》(河北电视台)、《瓜儿甜蜜蜜》(湖南电视台)等作品至今为人所津津乐道。

同年,一批海外译制电视剧,如法国电视剧《红与黑》、英国电视剧《鲁滨逊漂流记》《大卫·科波菲尔》《居里夫人》、美国电视系列剧《大西洋底来的人》、日本电视剧《白衣少女》等一批优秀电视剧被引进,扩展了中国人的艺术视野,对电视剧的制作与质量提升起到很大的推动作用。

1981年,电视最高政府奖"飞天奖"设立。1983年,中国大众电视"金鹰奖"设立,极大程度地促进了电视剧艺术水平及质量的提升。电视剧艺术进入了发展的全新时期,1982年至1989年,涌现了《蹉跎岁月》《武松》《鲁迅》《今夜有暴风雪》《四世同堂》《新星》《高山下的花环》《女记者的画外音》等优秀作品,从不同侧面真实又深刻地表现改革开放后中国社会昂扬向上的大好形势。这一时期的电视剧不仅展示了电视人创作的澎湃激情与执着严谨的艺术追求,也表现了电视剧较为深厚的创作力量与精湛的创作质量。

1982年开始,《霍元甲》《上海滩》《射雕英雄传》等多部中国香港电视连续剧相继播出,掀起了巨大的港台电视剧娱乐效应,开创了港台电视剧引入内地的先河,极大地启发了内地电视剧的创作与鉴赏。

20世纪90年代，《渴望》与《围城》播出，标志着中国电视剧艺术进入成熟期，精品迭出、数不胜数。《辘轳、女人和井》《编辑部的故事》《北京人在纽约》《宰相刘罗锅》《公关小姐》《东方商人》《苍天在上》《三国演义》等电视剧不仅享誉中国，还走出国门，走入海外市场，大量销售播出版权，展示了中国电视剧艺术在发展历程中取得的丰硕成果。

早期中西方电视剧艺术因价值观念、文化背景的差异，在电视内容、表达方式、传播接受等方面存在较大差异。改革开放发展至今，中国电视剧艺术已取得长足发展，在艺术与技术方面已接近国际水平。

20世纪90年代，随着社会经济的发展，人们的思想观念发生了深刻的变化，更加勇于进取和创新。在此背景下，中国电视剧艺术呈现多元化发展的态势，在审美深度的变化、审美趣味的转向和审美泛化三方面表现出与传统电视剧艺术的不同，科技美、时尚美成为当代电视剧新的美学元素与主要特征，内容更加贴近现实生活，同时更加注重视觉呈现效果。电视剧艺术在正确健康的思想指导下，不断调整发展方向，为打造大众文化环境、提升国家文化软实力贡献力量。

步入21世纪，中国电视剧艺术体现出踔厉奋发的时代精神，敏锐捕捉时代变化，聚焦新时代的历史性变革和成就，更加关注普通百姓的生活与命运，彰显"以人民为中心"的创作理念。电视剧创作多向发力，形成了以现实题材为龙头、以主题剧为核心、多类型剧共生并存的格局，别开生面，高潮迭起，不断扩大电视剧市场增量的同时，扎根生活热土，满足大众多样化需求，取得了可喜的创新和突破。

8.2 电视艺术的审美特征

电视艺术与电影艺术具有相同的审美特征，此外，电视艺术是利用电波或以电信号为载体传输动态视听符号的现代化电子信息传播媒介，因此它又具有独特的审美特征。

8.2.1 表现手段的生活平易性

电视艺术是大众化的艺术传播媒介，有着丰富的表现手段，综合了传统和现代表达技巧，具有极大的表现力。电视艺术综合了现代科学技术手段与各学科的最新成果，把声学、光学、电子学、物理学等自然科学和计算机应用科学的成果融合为表现手段，体现了科学及电视技术的进步。电视艺术的表现形式更加多样，表达的内容更加平易、准确，能够迎合电视观众追求的视觉冲击，给观众带来情感触动。电视艺术拉近了观众与现实生活之间的距离，给观众带来身临其境的感觉，消除了电视欣赏者和艺术作品之间的距离。电视艺术反映现实生活、表达思想感情的特殊性表现在画面视觉形象的创造上，与生活现实贴近，并由此引发和调动审美主体的内在情感和深层思考，从而产生审美教育、审美娱乐等影响电视观众内在思想的巨大艺术力量。

8.2.2 思想内容的直观表现性

电视艺术覆盖面广、影响力大,能够反映现实生活,具有社会教育功能与信息传播功能。电视艺术的观众来自社会各层人群,因经验习惯、趣味素养、成长环境、教育背景不同,不同观众对电视艺术的接受程度各不相同,所以电视主题思想表达要直观,内容应通俗易懂,而不能像电影艺术那样追求银幕世界的纵深感与艺术感。

电视艺术的宗旨是把客观生活映射到电视荧屏的二维平面上加以表现,在合乎观众期待的前提下直观地传达一定的思想内容。电视艺术以丰富的表现手段创造直觉美,把要表达的形象直观地呈现在观众面前,观众能够产生身临其境的感觉,进而产生情感认同等心理反应,全身心投入观看,并在符合道德和审美的圆满叙事中得到价值的认同、情感的宣泄、身心的调节和平衡。

8.2.3 审美形式的可参与性

电视艺术的审美价值表现为对人类社会的确证,它能从多个层面对观众施加影响。一方面,电视艺术通过直观的艺术形象对观众产生视觉冲击,观众能够得到感官的愉悦;另一方面,电视艺术能够引导观众的思维,获得观众的情感认同,观众能够在精神上得到一种不同于物质享受的释放与解脱。电视艺术具有即时性、现场性,观众在欣赏电视艺术的过程中能够增强参与感,获得日常生活中的精神自由以及美的享受。

任何形式的美都包含一定的时代信息。电视艺术作为大众文化主流样式,反映了中国特定时期的社会形态、社会制度、科技水平、时代风尚,并基于现实进行合理创造与想象,从而超越生活,引领时尚流行,传达电视艺术创作主体的审美理想和艺术感受,引导电视观众对电视审美价值产生认同,进而积极参与创作。

8.2.4 节目安排的交叉性

电视艺术主要借助空间与时间的运动、延续来呈现,即遵循一定的规律和联系。在荧屏世界中,时间与空间两者紧密交织,融合为一体,编织出电视艺术的生命线。在电视艺术中,无论是系列剧还是连续剧,通常都采用一条线索串联起每一集,各集既相互独立又整体统一,将声像艺术中暗含的美淋漓尽致地表现出来,形成一个奇特曼妙的结构,产生出人意料的表达与审美效果。此外,电视是一种应用最新传播技术和制作手段的大众传播媒介,多频道交叉覆盖,囊括大千世界,包罗万象。电视观众在观赏电视节目时,可以根据自己的收视习惯与欣赏兴趣自由转换频道,自由选择观赏内容,而其他艺术形式无法做到这一点。

8.3 电视艺术鉴赏常识

8.3.1 电视剧重要奖项

1. 中国电视剧重要奖项

1) "五个一工程"奖

"五个一工程"奖于1992年创办,是由中共中央宣传部组织的精神文明建设评选活动,1992年起每年举办一次,评选上一年度各省(自治区、直辖市)和中央部分部委以及解放军总政治部等单位组织生产、推荐申报的精神产品中五个方面的佳作,包括一部好的戏剧作品、一部好的电视剧(片)作品、一部好的电影作品、一部好的图书(限社会科学方面)、一篇好的理论文章(限社会科学方面)。自1995年起,将一首好歌和一部好的广播剧列入评选范围,"五个一工程"名称不变。同时,对组织这些精神产品生产成绩突出的省(自治区、直辖市)党委宣传部和部队有关部门,授予组织工作奖;对获奖单位与入选作品,颁发获奖证书与奖金。

"五个一工程"实施以来,对各地、各单位精神文明产品生产的发展与提高,产生了积极的促进作用,体现了中央提出的精神文明重在建设的方针,把"以科学的理论武装人、以正确的舆论引导人、以高尚的精神塑造人、以优秀的作品鼓舞人"的号召落实到工作中。"五个一工程"繁荣了社会主义文艺创作,促进了富有鲜明时代精神和浓郁生活气息、思想性与艺术性完美结合的文艺精品问世。

2) 金鹰奖

金鹰奖是经中宣部批准,由中国文学艺术界联合会和中国电视艺术家协会共同主办的全国性电视艺术综合奖项,创办于1983年。金鹰奖前身为"《大众电视》金鹰奖",是专家评审与中国视协会员、观众投票相结合评选产生的常设全国性电视艺术大奖,第16届起改名为"中国电视金鹰奖"。从2000年第18届开始,经中宣部批准,金鹰奖全面升级为规格更高的"中国金鹰电视艺术节",由中国文学艺术界联合会、湖南省人民政府、中国电视艺术家协会、长沙市人民政府、湖南省广播电视局联合主办,湖南广电传媒股份有限公司永久承办,湖南卫视具体承办,每年在长沙举行。自2005年起,中国金鹰电视艺术节改为每两年举办一次,在艺术节期间举行盛大的颁奖典礼。中国金鹰电视艺术节成为研讨中国电视艺术的重要平台,现已成为中国很有影响力的电视节庆活动之一,国际知名度逐年提升。

金鹰奖原设电视剧、电视文艺片、电视纪录片、电视美术片、电视广告片五大门类优秀作品奖和若干单项奖,共99个。其中五大类优秀作品奖及电视剧男女主配角奖、歌曲奖共76个,由观众投票评选产生。其他单项奖(含电视剧的编剧、导演、摄像、照明、剪辑、美术、音乐、录音;电视文艺片的导演、摄像、美术、照明、录音、音乐电视创意;电视纪录片的编导、摄像、录音;电视美术片的编剧、导演、形象设计、音乐;电视广告片的广告创

意、广告制作)共23个,由专家组成的评委会在观众投票的基础上评选产生。奖项现已缩减。

所有候选节目、歌曲和演员,均由各省(自治区、直辖市)电视艺术家协会及中国电视协会分会推荐,经评选委员会初评,报上级主管部门批准后公布。金鹰奖现两年评选一次,评选方式除信函投票外,还有全国168电话投票和互联网投票两种方式。

3) 飞天奖

中国电视剧飞天奖由国家广播电视总局主办,创办于1980年,于1981年开始评奖,每年举办一届,原名为"全国优秀电视剧奖",是电视类的"政府奖"。从2005年起,改为两年举办一届。

飞天奖是国内创办时间最早、历史最悠久的电视奖项,是对上两年度(或一年度)电视剧思想艺术成就的一次检阅和评判。参评作品为上两年度(或一年度)由广播电视行政主管部门批准设立的电视制作单位摄制的、在全国地市级(含)以上电视台播出的电视节目,经各省、自治区、直辖市有关艺术领导部门推荐选送。按"飞天奖"惯例,由该年度获奖最多、影响最大的电视剧制作单位所在地政府承办颁奖典礼暨文艺晚会。评委会成员由有成就的电视艺术家及有关方面的领导和专家组成。常设奖项有优秀连续剧、优秀导演、优秀编剧、优秀男演员、优秀女演员、优秀音乐、优秀音像、优秀剪辑、优秀美术、优秀摄像,旨在表彰在电视剧领域做出杰出贡献的个人和团队,鼓励创作出更多高质量的电视剧作品。

2. 国际电视剧重要奖项

1) 艾美奖

艾美奖是由美国电视艺术与科学学院主办的电视类奖项,创办于1949年。艾美奖是美国电视界的最高奖项,与奥斯卡金像奖(电影类奖项)、格莱美奖(音乐类奖项)、托尼奖(戏剧类奖项)并称为美国演艺界四大奖。

艾美奖下分不同的专门领域,每年都会举办多个颁奖典礼以表扬各个领域的杰出表现,其中最受观众关注的是黄金时段艾美奖。其他名气上略逊一筹的艾美奖项目包括日间时段类、体育节目类、新闻及纪录片类、技术及工程类、学生类。遍布美国各地的地区艾美奖亦会在年中不同时间颁发,以鼓励地区的节目制作。

此外,国际艾美奖是艾美奖的一个重要组成部分,由国际电视艺术与科学院颁发,参选标准是在美国之外制作的电视节目。被提名国际艾美奖的电视节目,长度不短于30分钟,分为电视剧、纪录片、艺术纪录片、流行艺术、艺术演出、儿童和青少年节目六大类,是代表国际电视界最高荣誉的奖项。2005年11月21日,中央电视台和广播电视交流协会被正式吸纳成为国际艾美奖的会员。从第33届开始,中国参与报名艾美奖。

2) 金球奖

金球奖创办于1943年,由美国好莱坞外国记者协会主办。1956年前,金球奖只颁发电影奖项,后来加入了电视奖项,现成为美国影视界重要奖项。金球奖共设有24项大奖,提名者名单通常在每年的圣诞节前公布,颁奖晚会在1月中旬举行。作为每年第一个颁发的影视奖项,金球奖被许多人视为奥斯卡奖的风向标。

金球奖与奥斯卡奖、艾美奖的不同之处在于,因其没有专业投票团,所以不颁发技术方

面奖项，此奖最终结果由96位记者投票产生。现在金球奖颁奖典礼由美国全国广播公司现场直播，并通过授权方式向世界上许多国家转播。由于金球奖包括许多电视类奖项，美国电视业希望借此为美国电视节目打开国际市场的销路。

金球奖电视奖项包括剧情类最佳剧集、喜剧类最佳剧集、剧情类最佳男主及女主等。

8.3.2 中国电视剧类别

1. 依据播出时间和篇幅分类

1) 电视单本剧

电视单本剧是电视剧的一个品种，由一个较为完整的情节故事构成，刻画人物较为集中的性格侧面，篇幅短小紧凑。"本"指代放映长度，类似电影的一个拷贝。我国规定，电视单本剧限定为三集(每集50分钟)以下的电视剧。一部电视单本剧一般由上、下集构成。

2) 电视连续剧

电视连续剧是电视剧的一种重要形式，故事情节曲折复杂，剧中人物数量较多，主要人物突出，每集演播全剧中的一段故事，并在结尾处留有悬念，吸引观众连续收看。

3) 电视系列剧

电视系列剧是电视剧的重要形式之一，也是分集电视剧的一种，通常故事情节自成单元，不相联系，每一集故事独立完整、分集播出，与单本剧相仿，但主要人物、大主题必须贯穿全剧，次要人物与故事情节可每集更新。

2. 依据时间和题材分类

1) 当代题材

年代背景为改革开放以后的各类电视剧为当代题材剧。当代题材剧根据具体故事内容分为当代军旅题材、当代都市题材、当代农村题材、当代青少年题材、当代涉案题材、当代科幻题材、当代其他题材。

2) 现代题材

年代背景为1949年至改革开放前的各类电视剧为现代题材剧。现代题材剧根据具体故事内容分为现代军旅题材、现代都市题材、现代农村题材、现代青少年题材、现代涉案题材、现代传记题材、现代其他题材。

3) 近代题材

年代背景为辛亥革命至1949年以前的各类电视剧为近代题材剧。近代题材剧根据具体故事内容分为近代革命题材、近代都市题材、近代青少年题材、近代传奇题材、近代传记题材、近代其他题材。

4) 古代题材

年代背景为辛亥革命以前的各类电视剧为古代题材剧。古代题材剧可根据具体故事内容分为古代传奇题材、古代宫廷题材、古代传记题材、古代武打题材、古代青少年题材、古代

历史题材、古代其他题材。

5) 重大题材

重大题材特指我国广电总局关于重大革命和历史题材文件中规定的题材。重大题材剧根据故事内容分为重大革命题材、重大历史题材。

3. 依据体裁分类

1) 电视电影(亦称电视影片)

电视电影是指采用蒙太奇技巧摄制的电视剧，起源于20世纪60年代的美国。电视电影是电视人投资的低成本电影，适合在电视上播出，按电影的艺术规律用35毫米胶片拍摄制作。中国自1999年中央电视台电影频道"电视电影"工程启动至今，电视电影已进入高质量发展期，深受业界重视，华表奖、金鸡奖等重要奖项都专门设置了电视电影奖，成就了一批年轻、新锐导演。电视电影是电影人生存发展的可为空间。

电视电影多反映新人新事、凡人小事，塑造引人向上的艺术形象。电视电影具有投资低、风险小、制作周期短的特点，逐渐成为继电影、电视之后的"后起之秀"。随着全球电视传媒业的飞速发展，电视电影势必与影视合流、互动、互补，向国际化方向发展，前景广阔。

2) 电视小说

电视小说是将以文字为传播手段的原创小说，通过电视化处理，转化而成的声画结合的电视作品。电视小说的声音部分均为小说原作的声音化，具有浓厚的文学氛围。电视小说按照文学的审美要求，保持原作的风格、意蕴，使用视听手段，有利于激发观众的想象力，观众能获得与阅读小说类似的审美感受。电视小说无论在表现形式还是在艺术风格上均有广阔的发展前景。

电视小说最早产生于20世纪50年代的苏联。20世纪60年代，中国开始产生电视小说。1964年，北京电视台少儿部根据著名作家管桦的小说《小英雄雨来》改编同名电视小说。1978年起，中央电视台少儿部开办"文学宝库"专栏，将中外文学名著搬上屏幕，制作成电视小说，将文学名著以画面的形式形象生动地在屏幕上展现出来，以感染观众，获得了前所未有的审美效果。中国电视小说自此走向成熟。电视小说对于优秀文艺作品的普及功不可没。

3) 电视散文

电视散文是通过特定的屏幕声画形象，散点式地反映创作者的所见、所闻、所思、所感、所忆，将散漫的思维碎片组合在一起，营造散文意境，具有浓郁抒情氛围的电视文学样式。电视散文具有较高的文化品位，是一种舒缓、优美的艺术形式，通过电视语言和文学语言的双重表达和有机结合，再现并升华文学作品中的真情和意境。

20世纪90年代，电视散文在我国引起关注。它一改散文原有的文学形态呈现方式，从单一表现手段走向多元化立体呈现，将文字改变为视觉艺术形式。电视散文在表现思想和情感时，主要运用象征、隐喻的造型语言，画面、音响和解说相辅相成，给人以极大的心灵震撼，同时能开拓观众的联想和想象思维，激发观众"再创造"的审美能力，观众能深切地感受到电视散文的画外之音、声外之情。

4) 电视诗歌

电视诗歌是电视与诗歌结合而成的电视文学样式，通过特定的屏幕造型语言，集中凝练地反映社会生活，抒发创作者的主观思想情感，画面清晰，诗句凝练，富于想象，强调节

奏，具有诗歌的空灵意境和朦胧美感。

电视诗歌被称为荧屏艺术品，采用抽象、表现性较强的拍摄方法，注重空间造型，较多地使用逆光，以增强图像的反差和力度，调动所有的艺术手法来完成一种虚实结合的多元组合，增加电视诗歌信息量，增强时代感，表达出诗歌的意蕴，形成电视诗歌的意境，配以富含节奏、韵律美的解说词，给电视受众以自由驰骋的想象空间。

5) 电视小品

电视小品的播映时间短，人物和情节简单，通常选取生活小事或人的某个特征，以迅速、及时地反映生活侧面，或针砭时弊，或歌颂美好，褒贬分明，于细微处揭示事物本质，阐明富于哲理寓意的思想主题。电视小品短小精悍、节奏明快、新颖活泼、形式多样，能给人以精神的刺激和心灵的启迪，深受大众喜爱。

电视小品可分为两大类：一类是特色小品，如戏曲小品、音乐小品、体操小品等；另一类是语言小品，以对话作为外在形态，分为相声小品和喜剧小品。相声小品最早时曾被称为化妆相声，以岔说、谐音、倒口、误会等语言为主要语汇。喜剧小品则借鉴戏剧的结构，以情节发展和变化见长，常以人物、关系错位制造结构和情节错位，再通过行为和情感错位产生幽默效果。

电视小品是我国改革开放后出现的新型文艺产品，它是在经济繁荣、思想活跃的状况下产生的，反映出鲜明的时代特征，成为时代的需要。但是当下我国电视小品明显存在不足，比如，缺乏人文内涵、文化品位和审美格调，审美价值取向与道德标准出现偏差，人物性格模式化、小品风格雷同化、小品语言套路化，教化色彩浓厚而讽刺功能式微等。电视小品只有解决这些问题，才能深入民心，永葆艺术魅力。

8.3.3 肥皂剧

肥皂剧通常指连续很长时间的、虚构的电视剧节目，通常每周安排多集连续播出。

肥皂剧源于西方，是构成西方社会大众文化的重要内容，最初常在播放过程中插播肥皂等生活用品广告，故称"肥皂剧"。在英美等西方国家，每周都会有固定的时间播出肥皂剧，如《老友记》《欲望城市》《加冕礼大街》等，观众也由最先的家庭主妇逐渐扩充到城市职业阶层中的年轻人士。

通常肥皂剧各集之间的故事都有关联，"拖戏"明显，即便中断观看，再观看剧情也可衔接，没有传统意义上的结局，即使有结局也是不稳定状态下的暂时平衡，矛盾的解决意味着新矛盾的开端，即开放式结局。结局常为拍摄续集做准备，人物关系、剧情巧妙衔接，自圆其说。

肥皂剧主要分为两大类，即日间肥皂剧与夜间肥皂剧。日间肥皂剧，以18～49岁的家庭主妇为主要受众，每周白天固定播五集，多条叙事线并存，一周中由一个悬念引向动人的高潮，星期一呈现和再现悬念矛盾，星期五以至少一个情节线的危机点收尾。一个困境解决，另一个困境必须制造出来。晚间肥皂剧，即在结构上与日间肥皂剧相似，但在晚间黄金时段以每周一集的频率播出的剧集。20世纪80年代末，晚间肥皂剧渐渐淡出荧屏。

8.3.4 世界主要电视台

中国中央电视台(China Central Television，CCTV)
美国有线电视新闻网(Cable News Network，CNN)
英国广播公司(British Broadcasting Corporation，BBC)
欧洲新闻电视台(Euronews)
半岛电视台(AL Jazeera)
福克斯广播公司(Fox Broadcasting Company，Fox)
哥伦比亚广播公司(Columbia Broadcasting System，CBS)
美国广播公司(National Broadcasting Company，NBC)
日本广播协会(NHK)
富士电视台(FNN)

8.4 电视艺术经典作品鉴赏

8.4.1 《隐秘的角落》

1. 探赜索隐——历史的维度

电视剧《隐秘的角落》(海报见图8-1)是由辛爽执导，秦昊、王景春等主演的一部悬疑剧，改编自紫金陈的推理小说《坏小孩》。该剧主要讲述了某沿海小镇三名孩子在景区游览时，意外地录下了一场谋杀事件，从此开始冒险之旅的故事。剧情扑朔迷离，情节跌宕起伏，通过展示剧中各个角色的生活和秘密，揭示了社会问题和人性的复杂。该剧深入探讨了道德、家庭、友情等主题，引发了观众对于社会现实的思考和反思。该剧先于2020年6月16日在爱奇艺播出，于2021年1月21日在日本收费电视台WOWOW播出。

2022年，该剧获得第31届中国电视金鹰奖优秀电视剧奖。

2. 量弘识高——审美的维度

电视剧《隐秘的角落》通过画面色调的处理展现了电影般的质感，凸显了鲜明的艺术特色。该剧采用富有年代剧特

图8-1 《隐秘的角落》海报①

① 摘自百度图片

色的胶片滤镜,为画面蒙上一层独特的色彩。剧中的建筑背景、人物服装、人物妆容等,都呈现一种"低饱和度"的状态,深绿色、暗黄色叠加着滤镜,突出了南方盛夏潮湿闷热的气氛。白色在剧中运用较多,普普和朱晶晶都曾穿过象征纯洁和坚贞的白色服装,但随着悲剧色彩越来越浓重,白色出现的次数越来越少,色彩成为表情达意、推进情节的重要手段。

3. 生力无穷——文化的维度

该剧以孩童视角洞悉人情世事,通过刻画角色的内心世界,探索人性的多样性和矛盾性,提醒观众不要轻易对他人进行评判,反思内心的阴暗面。该剧为每个主要角色与重要配角的行为方式都设立了合理的解释,人物形象趋于饱满的同时,引出家庭和情感关系的不当处理可能引起犯罪的沉重话题。故事结尾暗示了家庭、学校教育的重大意义,每个人心中可能都有"隐秘的角落",需要给予正确的教育和引导。该剧引发了观众深思,促进了社会对于此类问题的重视和改善,极具现实意义。

4. 时评摘录——美育的担当

《北京日报》:"该剧遵循严密的逻辑推理,环环相扣,将情节一次次推向高潮,片中三个孩子跟秦昊饰演的杀人犯张东升斗智斗勇的故事讲述得悬念迭起、丝丝入扣。"

《中国青年报》:"《隐秘的角落》与现实生活建立更为紧密的联系,全面伸展到了社会人群的各个层面,并到达了'家庭'这个最小社会细胞的内部,让观众看到了一个与现实贴得更近的故事。"

《文汇报》:"该剧用孩子的视角来观察家庭、打量成人的世界,从中看得见一些以爱之名产生的偏差,比如占有欲支配下的母爱、沉默者的嫉妒、自卑者的偏执。这些在人性善恶间摇摆的情感,会在观剧过程中发出隐秘的警醒。"

8.4.2 《大秦赋》

1. 探赜索隐——历史的维度

《大秦赋》(海报见图8-2)是由延艺执导,张鲁一、段奕宏、李乃文、朱珠等人主演的一部古装历史题材电视剧,讲述了秦王嬴政在吕不韦、李斯、王翦、蒙恬等人的辅佐下平灭六国、一统天下,建立起中国历史上第一个大一统的中央集权国家的故事。该剧于2020年12月1日在CCTV-8频道首次亮相,并在爱奇艺平台同步播放。这部剧通过对秦朝历史的再现,展现了秦朝崛起和统一的过程,涵盖了政治、军事、文化等多方面内容,呈现了丰富多彩的历史故事和人物,强调了人性在历史进程中的作用。

图8-2 《大秦赋》海报[①]

① 摘自搜狐网

2022年，该剧获得第16届陕西电视金鹰奖优秀电视剧二等奖，并获得第33届电视剧飞天奖提名。

2. 量弘识高——审美的维度

电视剧《大秦赋》在战争场景和人物造型方面展现了较高的制作水准。该剧整体上以黑色为基调，画面可视性更强，也符合历史上秦朝喜好黑色的文化风格。该剧再现历史场景，将两国交战的场面刻画得淋漓尽致，观众即刻被带入战火纷飞的冷兵器时代。人物的服饰装扮展现了浓厚的历史风情，秦国士兵的服装、武器与我们看到的兵马俑造型非常像，比如首领头上戴着红色的发饰，系带沿着脸颊在下巴的位置系住，铠甲上挂着三个蝴蝶结样式的绳子，高度还原兵马俑中首领的形象。

3. 生力无穷——文化的维度

电视剧《大秦赋》通过对秦朝历史的演绎，展现了秦朝崛起和统一的过程。这部剧以史实为基础，通过剧情和人物刻画，向观众呈现了丰富多彩的历史故事，帮助观众更好地了解和感受秦朝这一重要历史时期的文化、政治和社会背景，对于推广中国传统文化起到了积极的作用。该剧展示了古代服饰、礼仪、战争策略等多方面的文化元素，观众能够领略大秦王朝的风貌和氛围。同时，剧中角色塑造精彩，观众能够深入认识中国古代的价值观和思想体系。该剧为观众提供了一个了解古代历史和人文精神的契机，进一步激发了观众对于历史和文化的兴趣和思考。

4. 时评摘录——美育的担当

中央广播电视总台影视剧纪录片中心："剧作写了一个从低起点，经曲折的上升期到最后成功的年轻君王的奋斗故事。本剧中的秦王政是阳光的，作品推崇的也正是'那股劲儿'，那种励精图治、奋发向上的精神与豪情。"

网易娱乐："《大秦赋》以宏大叙事的手法清晰展现了战国晚期天下趋之一统的历史脉络，让观众多角度感知两千多年前那段风起云涌的历史岁月和历史中那些熠熠生辉的风云人物。"

中国新闻网："《大秦赋》前六集被观众赞为'无可挑剔'。段奕宏饰演的吕不韦和辛柏青饰演的嬴异人，为观众贡献了十足的看点。在段奕宏演技的加持下，角色呈现了极强的立体感，吕不韦的机警、远虑、狠辣、谨慎逐一呈现。"

8.4.3 《觉醒年代》

1. 探赜索隐——历史的维度

《觉醒年代》(海报见图8-3)是由张永新执导，由中国

图8-3 《觉醒年代》海报[①]

① 摘自百度图片

广播电视总台出品，由于和伟、张桐、侯京健、夏德俊、马少骅等主演的一部重大革命历史题材电视剧。该剧以20世纪初的中国为背景，以从1915年《青年杂志》问世到1921年《新青年》成为中国共产党机关刊物为主线，围绕中国共产党在上海的党组织和早期革命活动展开剧情，展现了从新文化运动、五四运动到中国共产党成立这段风云激荡的历史。剧中描绘了中国近现代历史中的重大事件和人物，探索了中国共产党的成长和中国社会的动荡成因。

该剧为中央文化产业发展专项资金扶持项目，国家广电总局第一批"2018—2022年重点电视剧规划选题"，北京宣传文化引导基金扶持项目，北京影视出版创作基金扶持项目，安徽省文化强省建设专项资金扶持项目。2018年，该剧入选《2018年度北京市文化精品工程重点项目(第一批)》名单；2019年，该剧入选国家广电总局电视剧司公布的《庆祝新中国成立70周年推荐播出参考剧目》名单；2020年12月，该剧入选国家广播电视总局组织开展的"理想照耀中国——国家广播电视总局庆祝中国共产党成立100周年主题作品创作展播活动"；2021年，该剧获得上海电视节白玉兰奖最佳男主角奖、最佳导演奖、最佳原创编剧奖。

2. 量弘识高——审美的维度

多处细节刻画使用隐喻手法，构成了《觉醒年代》视听方面的显著特点。剧中的隐喻手法有时会以某种似乎和情节毫不相干的特写镜头的形式出现。例如，剧中人物的饮食非常简朴，常吃粗粮和蔬菜果腹，很少有精细的食物。这样的饮食习惯生动地反映出当时人们的生活状态及人们对食物的珍惜和爱护。又如，行走在逆光之中的蚂蚁隐喻着人民群众如蚁萃蠢集，团结在一起就能办成大事。通过种种细节，观众能更好地理解那个年代的人们的生活状态、思想观念和社会环境。

3. 生力无穷——文化的维度

《觉醒年代》作为一部历史题材电视剧，生动地演绎出20世纪初中国社会变革时期的故事。该剧以饱满的情感和细腻的描绘，引导观众去感受那个特殊时代的革命者的困惑、迷茫、英勇无畏，更深入地了解革命时代。该剧展现的革命者形象和革命精神垂范后世，激励人们传承革命历史，弘扬传统美德及爱国主义精神，对当代社会人们的价值观念和历史认知产生积极影响，启迪和激励人们追求真理、珍爱和平。

4. 时评摘录——美育的担当

国家广电总局发展研究中心副主任杨明品："《觉醒年代》对思想变革进行戏剧性架构，既保持政论性又突出观赏性，达到了'让观感舒服的状态'。叙事策略上的多元创新，使得这部电视剧突破了题材的束缚，营造出极致东方美学效果。"

中国电影评论学会会长饶曙光："《觉醒年代》立足'新觉醒年代'视野，另辟蹊径，凭借全景式的宏观历史呈现、兼具个性化和典型化的人物群像、逼真还原时代风貌的诸多细节，革新了革命历史题材电视剧的创作惯例，在一众主旋律电视剧中脱颖而出。"

《人民日报》："电视剧《觉醒年代》以独特的艺术审美，让革命历史题材的影视作品，具有了更加感人的艺术魅力。"

8.4.4 《人世间》

1. 探赜索隐——历史的维度

电视剧《人世间》(海报见图8-4)改编自梁晓声的同名小说，由李路执导，雷佳音、辛柏青、宋佳、殷桃、丁勇岱、成泰燊等主演。该剧以东北地区一个平民社区"光字片"为背景，讲述周家三兄妹等十几位普通民众在近五十年时间内所经历的跌宕起伏的人生故事。该剧以真实的情感描写、细腻的人物刻画和扎实的剧情对复杂人性进行了深入挖掘和真实表现，受到了观众的喜爱和好评。作为一部现实主义力作，《人世间》以客观真实的笔触全面展示了改革开放以来中国所经历的社会巨变，歌颂了中国人民拼搏向上、艰苦奋斗的伟大历程，以及勤劳正直、自尊自强的美好精神。

图8-4 《人世间》海报[①]

2022年，该剧入选中宣部、国家广电总局"礼赞新时代奋进新征程"优秀电视剧展播重播剧目，获得第31届中国电视金鹰奖优秀电视剧奖、最佳电视剧导演奖、最佳男主角奖、最佳女主角奖，获得第十六届精神文明建设"五个一工程"优秀作品奖；2023年，该剧获得第28届上海电视节白玉兰奖最佳中国电视剧奖、最佳导演奖、最佳编剧(改编)奖、最佳男主角奖、最佳男配角奖。

2. 量弘识高——审美的维度

电视剧《人世间》的场景设计和人物服装造型富有真实性和年代感，观众在看剧的过程中能够获得一种沉浸式体验。该剧以东北地区为背景，陈旧的房屋和街道、矮小的棚户区、泥泞的小径、老式街头照相馆、公用电话、小卖部、木材加工厂以及屋檐下停放的自行车等，都鲜活地再现了那个时代的风貌及东北平民街区的空间环境。男演员身穿老旧军装、头戴传统护耳绒帽，女演员扎起来的麻花辫，都为全剧营造了浓厚的年代氛围。该剧极为真实和自然，极具生活气息，展现了在平凡的岁月里邻里亲友相互扶持、共同前进的画面，堪称"当代中国百姓的生活史诗"。

3. 生力无穷——文化的维度

电视剧《人世间》以东北地区为表现场景，用平凡人物的视角观察时代巨变，展现一幅充满人情味的东北人民的民俗生活画面，充分展示了东北地区的独特魅力，也使观众领略到东北人直爽热情的性格特点，雪山绵亘的瑰丽风光，以及东北火炕、洗浴澡堂、滑冰场、老胡同等地域特色。该剧于生活的悲欢离合中追寻人生真谛，在家庭琐事中捕捉向善向上的阳

① 摘自百度图片

光，引导观众从人生困境中感受人间大爱的温暖，回忆过去、感受正能量，从而形成向善的道德观和价值观。

4. 时评摘录——美育的担当

北青网："《人世间》从小人物视角出发，折射历史大视野，通过纵深聚焦中国五十年发展变迁，传递出对伟大时代的赞颂、对平凡百姓的深情关怀，堪称'当代中国百姓的生活史诗'。"

中国文学艺术界联合会主席、中国作家协会主席铁凝："《人世间》的热播，再一次有力地证明了文学与影视的亲密关系。文学与影视，这是一种相互区分、相互激励而又相互启发、相互成全，最终相互增强和放大的关系。"

中国电影评论学会会长、原中国电影家协会秘书长饶曙光："电视剧主创的工匠精神让观众透过《人世间》领略五十年来中国的时代风云和社会变迁，看到特定文化环境中情感和生活的表达，获得精神和思想上的洗涤与滋养。"

8.4.5 《狂飙》

1. 探赜索隐——历史的维度

电视剧《狂飙》(海报见图8-5)是由徐纪周执导，张译、张颂文、李一桐、张志坚、吴刚、倪大红等主演的关于扫黑除恶的刑侦电视剧。该剧讲述了以刑警安欣为代表的正义力量，与以高启强为代表的黑恶势力展开的二十余年的生死搏斗的故事。在全国扫黑除恶常态化的时代背景下，该剧传递着昂扬向上的时代精神和价值表达。《狂飙》播出后广受好评，获得了9.1分的豆瓣评分，连续16日位居榜首。

2023，该剧获得第28届上海电视节白玉兰奖多项提名，2023釜山国际电影节亚洲内容大奖&全球流媒体大奖；2024年，该剧入选国家广播电视总局2023中国剧集精选。

图8-5 《狂飙》海报[①]

2. 量弘识高——审美的维度

电视剧《狂飙》采用三幕双线叙事结构，清晰有力，呈现了黑与白的对立。"三幕式"是好莱坞电影类型中的标志性叙事模式。该剧第一集奠定了全剧的叙事背景和基调，全国扫黑除恶进入常态化，镜头在2000年和2021年之间穿梭，引出2006年这个分岔口。三个年份聚集在一起反映二十年的社会激荡变迁。正如导演徐纪周所说，"我们是按三幕式的方式拍摄的，通过一个人带出一群人，通过一群人展现一个时代的变化"，"每一个单元结尾都在十字路口，每一次交会，两个人的人生经历天壤云泥，不断变化"。

① 摘自百度百科

3. 生力无穷——文化的维度

电视剧《狂飙》揭露了官场腐败、黑恶势力等社会问题，通过塑造参与反腐斗争的人物形象以及展开故事情节，展现反腐斗争的艰辛和成果，激发观众对法治的关注和认识，引导观众树立正确的法治观念，提升观众对于打击腐败的支持和参与意识，增强观众的社会正义感和道德观念，激励观众积极参与社会建设，唤起观众的社会责任感和担当精神。

4. 时评摘录——美育的担当

北京交通大学语言与传播学院副教授文卫华："《狂飙》作为扫黑除恶题材电视剧在立意方面并没有止步于讲述一段惊心动魄的黑白较量，而是更多地深入到对人性的挖掘和对现实的反思中。不仅歌颂正义，也对邪恶进行了客观深入的剖析。"

中国新闻网："在改编原型案件时，《狂飙》在保留影视艺术展现空间的同时，保证剧情的真实与严谨。观众可以在观看过程中，了解政法专家与基层干警的真实生活，分辨有组织犯罪与黑恶势力等概念，进一步细化对刑法的认识，加强法律意识。"

北方网："该剧在创作中细叙中国社会二十年的阶段变迁，展现出国家在扫黑除恶常态化阶段的决心和力度，弘扬了政法干警的风采与坚毅。"

8.4.6 《三体》

1. 探赜索隐——历史的维度

电视剧《三体》(海报见图8-6)由杨磊执导，由张鲁一、于和伟、陈瑾、王子文、林永健、李小冉、王传君等主演，改编自刘慈欣创作的同名长篇科幻小说。该剧于2023年1月15日在CCTV-8首播，并于腾讯视频、咪咕视频同步播出。剧情围绕着地球和三体星系之间的故事展开。故事背景设定在一个虚构的宇宙中，在"三体"这个世界里，地球和三体星系之间存在联系，而这种联

图8-6 《三体》海报[①]

系却引发了一系列的问题和冲突，该剧通过描绘各种复杂的情节和人物关系，展现了人类在面对外星文明入侵时的挣扎和抗争，以及对未知世界的探索和思考，融合了科幻、人文、历史等多种元素，给观众带来了全新的视听体验。

2023年，该剧获得第28届上海电视节白玉兰奖多项提名，国剧盛典年度优秀剧集奖；2024年，该剧获得第28届亚洲电视大奖最佳导演奖，入选国家广电总局2023中国剧集精选，获得第2届科幻星球奖最佳科幻剧集奖。

① 摘自百度百科

2. 量弘识高——审美的维度

电视剧《三体》作为一部科幻作品，通过高水准的视觉呈现，展现出宏大的宇宙景象、未来科技设施等视觉效果，将观众带入令人震撼的奇异世界。剧版《三体》是一部硬科幻作品，其场景设计和特效制作尤为出色。其中，"三体"游戏部分时长共计100余分钟，为了保证还原度，该部分全部采用"动作捕捉+面部捕捉+CG动画"的方式拍摄。例如，三体游戏中秦始皇的双眼特写，对于观众而言只有短短的一两秒，但为了能让CG虚拟人呈现出帝王的威严，工作人员扫描采集了多位演员的面部细节，再叠加后期复杂的手工修饰，秦始皇挑眉动作的精细度甚至超越当前所有3A游戏效果。

3. 生力无穷——文化的维度

《三体》作为中国最畅销的科幻小说系列之一，展现了中国科幻作者的创造力和想象力。剧版《三体》成功地将这一复杂而庞大的故事转化为电视剧，通过电视剧的方式向广大观众普及科学知识，激发观众对科学的兴趣和探索欲望，推动科学的普及和科技的进步。该剧通过视觉效果和剧情展示了科幻的壮阔和震撼，为观众创造了一个奇幻的世界，展示了中国科幻作家的创造力和独特的思维方式，以及中国文化在科幻领域的创新能力和魅力，促进了中国文化的国际传播和交流，为中国科幻影视的发展开辟了全新的道路。

4. 时评摘录——美育的担当

中国电视艺术委员会编辑部副主任闫伟："《三体》为国产剧进一步开拓国际市场、生动诠释人类命运共同体意识进行了有益探索。为中国故事跨越国界、在世界范围内寻求受众口味的最大公约数，提供了绝佳的载体和契机。"

上海师范大学影视传媒学院副教授赵宜："可以说，对原文本的正确处理，是'我三'(《我的三体》)系列得以圈粉的关键要素，它既能满足'原著党'挑剔的眼光，也能将原作的文本魅力影视化并传递给'路人'。"

云南艺术学院戏剧学院副教授方冠男："现实，是一切文艺作品直抵人心的共性，《三体》小说具备了这一点，正因此，电视剧对原著的还原，既是尊重《三体》世界观，也是尊重现实本身。"

8.4.7 《地球脉动》

1. 探赜索隐——历史的维度

《地球脉动》(海报见图8-7)是根据《行星地球》改编的电视剧纪录片，由英国广播电视中心公司制作，大卫·艾登堡执导并解说。该剧截至目前分为三季，2006年2月27日在英国首播第一季，通过展示三种动物在日益严酷的全球环境中的迁徙经历来唤醒人们爱护地球的意识，抵御全球变暖。2016年11月6日播出第二季，介绍了岛屿、山脉、雨林、沙漠、草地以及城市中的各种动物，探索那些标志性的栖息地。2023年10月22日播出第三季，围绕"海

陆之间""波涛之下""广袤之地""滴水之源""林木之中""极端之境""与人共舞"和"家园卫士"八个不同主题，向观众展示更多壮观的自然景观和珍稀野生动物。

图8-7 《地球脉动》海报[①]

2. 量弘识高——审美的维度

《地球脉动》通过高清晰度的摄影技术和引人入胜的叙述，展现了地球上各种不同生态系统中的壮丽景观和独特生物。无论是广袤的草原、蔚蓝的海洋还是茂密的丛林，每一帧画面都充满令人惊叹的美感。同时，大卫·艾登堡的解说也赋予了这些画面更深层次的情感和意义，让观众在欣赏自然之美的同时，对地球上的生态环境有了更深刻的认识。整部纪录片以视觉和听觉的艺术表现力，向观众展示了地球上最为壮丽和奇妙的自然景观，观众通过这部纪录片对自然界的美与奇迹有了更加深刻的理解和认识。《地球脉动》被认为是自然历史纪录片的经典佳作之一，在全球范围内获得了巨大成功，备受人们推崇。

3. 生力无穷——文化的维度

通过观看纪录片《地球脉动》，观众更深入地了解和认识了地球上丰富多彩的自然生态和生物环境。该纪录片提醒人类珍视并保护独特的生态环境和生物群落，引领观众关注环境保护和可持续发展，进一步揭示了人类与自然环境之间的互动机制，以及人类活动对自然环境造成的不良影响和生态问题的严峻程度，对于提高公众的环保意识以及促进可持续发展具有积极的意义。该纪录片也反映了人类对自然探索的渴望和勇气，激励人们探索未知领域。总之，《地球脉动》通过卓越的艺术表现力和深刻的生态思考，赋予了自然历史纪录片新的意义和价值。

4. 时评摘录——美育的担当

《每日镜报》影评："我们每隔几年都会看到一套精彩绝伦的影集，这套大制作影集的每一秒钟都让人赏心悦目……很不可思议……使其他节目相形见绌。"

BBC Studios全球市场总裁尼克·珀西："非常高兴看到《地球脉动Ⅲ》在中国受到如此广泛的欢迎。某种程度上，这可能唤起了人们保护生态环境的意识，以及面对气候变化等挑战时，推动建立人与自然和谐共处的全球共识。"

[①] 摘自百度百科

《时代》:"它引起了有关地球生物多样性的积极讨论,它理所当然该是一部大屏幕电视剧,从山脉顶端到水底洞穴,去捕捉人类极少能看到的自然风光。"

8.4.8 《生活大爆炸》

1. 探赜索隐——历史的维度

《生活大爆炸》(海报见图8-8)是由马克·森卓斯基执导,查克·罗瑞、比尔·普拉迪编剧,吉姆·帕森斯、约翰尼·盖尔克奇、凯莉·库柯、西蒙·赫尔伯格、昆瑙·内亚等共同主演的一部美国系列情景喜剧。该剧共十二季,第一季于2007年9月24日首播,最后一季于2019年5月16日首播。该剧讲述了居住在美国加州帕萨迪纳市的谢尔顿、莱昂纳德等科学家和他们的朋友的故事。剧中人物间的友情、感情纠葛以及各自的生活经历都成为剧集中的重要元素。除了情感线索之外,剧中还穿插了大量的科学知识和幽默元素,展现了科学家们真诚的生活态度。

该剧在播出期间,获得艾美奖喜剧类最佳男主角奖、金球奖喜剧类最佳男主角奖、最受欢迎喜剧类电视女演员奖、最受欢迎公共电视喜剧剧集奖、艾美奖最佳喜剧多镜头剪辑奖等多个奖项。

图8-8 《生活大爆炸》海报[①]

2. 量弘识高——审美的维度

《生活大爆炸》中的主要角色是一群科学家,每个角色都有鲜明的个性特点。例如,导演刻画主人公谢尔顿时,通过服装、造型等细节使其丰满立体,谢尔顿总是身着色彩鲜艳的动漫T恤,大多时候以休闲长裤亮相,头发剪得短短的,凸显孩子气。此外,莱昂纳德的内向善良、霍华德的幽默风趣等,都给观众留下了深刻印象,形成了剧集独特的魅力。该剧以幽默搞笑为主,角色间的互动和对白诙谐幽默,笑点密集,常常令人捧腹大笑,在对话和情节中穿插科学知识,观众在看剧的同时还能学习科学知识,这也是该剧特色所在。

3. 生力无穷——文化的维度

《生活大爆炸》自上映以来取得了巨大成功,在全球范围内拥有大量观众,深受人们喜爱。该剧幽默风趣的台词和个性鲜明的角色塑造吸引了无数观众,给观众带来欢乐和放松,

① 摘自百度百科

观看该剧成为许多人的休闲方式之一。此外,该剧具有一定的深度,通过展示角色之间的友谊、家庭关系和爱情故事,反映现代社会的价值观和文化现象,观众可以从中得到关于人际关系、成长和生活的启示。该剧是人们在茶余饭后的娱乐精神产品,它在反映和阐释当代美国社会和文化的同时,也在某种程度上推动了科学知识的普及和传播。

4. 时评摘录——美育的担当

美国有线电视新闻网:"《生活大爆炸第十二季》的结局展示了该剧的核心——友谊,这是这十二季CBS情景喜剧的支柱所在。"

CNN评:"该剧最后一集长达1小时,相比其他电视剧,这部电视剧的结局可能有点平淡,但避开了可能会让人觉得有些过头的庆祝,简单是该剧在播出过程中如此受欢迎的原因。"

《东方早报》:"《生活大爆炸》围绕着美国加州理工学院的四个'书呆子'展开剧情,他们智商异于常人,满脑子公式理论、科幻动漫、电玩游戏,唯一的室外活动就是去漫画书店淘书。这些看似无聊的宅男话题丝毫没有让这部剧集变得沉闷无趣,反倒成为制造笑点的关键因素,也迎合了时下风靡的宅男风潮。"

8.4.9 《摩登家庭》

1. 探赜索隐——历史的维度

《摩登家庭》(海报见图8-9)是一部以伪纪录片形式叙述与拍摄的系列情景喜剧,由艾德·奥尼尔等主演。该剧于2009年9月23日在美国广播公司(ABC)首播,共拍摄11季,第11季于美国时间2019年9月25日首播,也是该系列剧的最终季。该剧以模拟纪录片的形式呈现,背景设定在美国洛杉矶,围绕着三个家庭展开,通过家庭成员的独白、日记等形式展示生活百态,如跨文化婚姻、同性恋婚姻、亲子关系、工作压力等。剧中既有笑料百出的情节设计,也有温暖感人的情感表达,深受观众喜爱。

该剧在播出期间,获得艾美奖喜剧类最佳剧集奖、最佳导演奖、最佳男配角奖、最佳女配角奖、最佳剧本奖、最佳编剧奖等多个奖项。

图8-9 《摩登家庭》海报[①]

① 摘自百度百科

2. 量弘识高——审美的维度

电视剧《摩登家庭》模拟纪录片的叙事方法，以独白、日记等方式展开剧情，让观众更容易与角色人物产生共鸣，同时也增加了喜剧效果。该剧展现了现代家庭中的各种趣事，观众在欣赏剧集的同时也能感受到其中蕴含的温情和幽默。剧中角色经常在镜头前独白，向观众透露他们的内心世界和想法。此外，家庭成员之间的对话和互动也是推动剧情发展的重要方式，观众可以从不同角度看待同一事件，因为每个家庭成员都有自己的视角和故事，这种多视角的叙事结构增强了观众的参与感和趣味性。

3. 生力无穷——文化的维度

《摩登家庭》第1季于2009年播出，此时美国被金融危机的阴影笼罩着，正逢急需寻找避风港的关键时刻。该剧采用写实风格，因情节更贴近美国现实而迅速走红。《摩登家庭》虽然给人一种现代和"摩登"之感，但剧情内容侧重于体现传统家庭的中产阶级价值观。剧中人物面临各种困难和问题，却总能用"爱"化解。该剧以幽默、不动声色的方式及时地疏解了当代美国人对家庭既向往又想逃离的矛盾，以家庭的温暖抚慰了人们因经济萎靡而产生的失落之情，帮助人们重建对"美国价值"的信心。

4. 时评摘录——美育的担当

《时代周刊》、BuddyTV评："这是2009年最幽默的新家庭喜剧。剧中每位演员都很出色，每个家庭都很有趣。而且与许多节目不同的是，剧中的连贯性很强。"

新浪娱乐："《摩登家庭》走的是最传统的伦理剧路线，一大家小冲突不断，却又其乐融融，精致的剧本把众多个性鲜明又彼此不同的人物巧妙地融合在一部剧当中。"

凤凰网："能成为经典的一个最大特点就是，不管你看多少遍，每一次都能发现新的笑点。该剧也是少有的观众和各大奖项都钟爱的剧目之一。"

8.4.10 《神探夏洛克》

1. 探赜索隐——历史的维度

电视系列剧《神探夏洛克》(海报见图8-10)是根据阿瑟·柯南·道尔创作的经典侦探小说《福尔摩斯探案集》改编而成的。该剧由英国编剧马克·加蒂斯和史蒂文·莫法特联合创作，于2010年首播，截至目前共上映4季。这部电视剧以现代伦敦为背景，讲述了侦探夏洛克·福尔摩斯和他的好友约翰·华生一起侦破各种复杂案件的故

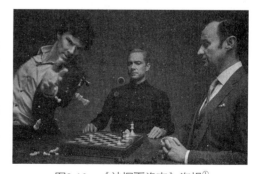

图8-10 《神探夏洛克》海报[①]

① 摘自百度百科

事。夏洛克·福尔摩斯以其卓越的观察力、推理能力和逻辑思维而闻名，他常常从微小线索中找到真相，吸引观众紧跟剧情，与之共同推理探案。该剧刷新了英国自2001年以来的收视纪录，并在超过200个国家及地区播放。

该系列剧集获得英国电视学院奖最佳剧集奖等8个奖项及12项提名，获得艾美奖最佳电视电影奖、最佳男主角奖、最佳男配角奖、最佳编剧奖等9个奖项及30项提名。

2. 量弘识高——审美的维度

选景是影响电视剧观众接受度的重要因素之一，适合剧情需要的场景能够让角色更好地和环境产生互动，推演剧情。《神探夏洛克》采用大量的伦敦实景拍摄，包括地标建筑、街头巷尾、室内布景等，力求为观众呈现最真实的伦敦，让画面更有表现力和吸引力。此外，该剧采用许多创新的摄影和剪辑技巧，导演不仅用对白来表现夏洛克·福尔摩斯的思考和推理过程，还使用视觉元素来表现夏洛克·福尔摩斯的心理活动，通过画面切换和视角转换来展示夏洛克·福尔摩斯的思维变化过程。这种独特的视觉风格有助于观众更好地理解夏洛克·福尔摩斯的推理思路，增强了电视剧的可看性，给观众带来了欣赏的乐趣。

3. 生力无穷——文化的维度

电视剧《神探夏洛克》作为阿瑟·柯南·道尔创作的福尔摩斯系列小说的现代化改编，传承并延续了经典侦探故事的精髓。该剧重新诠释了夏洛克·福尔摩斯和约翰·华生这两个经典角色，新一代观众在电视剧打造的现代元素中体验到福尔摩斯的魅力，有力地促进了经典文学作品的传播。夏洛克·福尔摩斯作为一个具有非凡智慧的侦探，通过推理和分析，揭示了社会中隐藏的真相和谬误，引发了观众对社会道德和价值观的思考。《神探夏洛克》成功地将经典小说与现代元素相结合，给观众带来了新奇且别具韵味的审美体验，在全球范围内获得了广泛赞誉，并影响和引导了侦探类电视剧的创作。

4. 时评摘录——美育的担当

《纽约时报》："该剧极具创意地把原著中19世纪的技术手段变换成现代社会的智能手机、博客和卫星定位。编剧们对原著作出了别出心裁的改编，并把不同故事里的元素结合到一起，《神探夏洛克》充满创新，情节幽默，出人意料，但却从来没有偏离原著的精髓与主题。《神探夏洛克》迎合了这个时代，是我们的时代之选。"

新浪娱乐："《神探夏洛克第四季》的编剧进行了革新，从一上来的整体色调到某个角色的离去，都印证了编剧在播出前声称的'黑暗风'。"

《新京报》："可以说除了《神探夏洛克》，还从未有过任何一部文学影视作品，能这样调动起全民化身福尔摩斯的热情。"

第9章 凝固音乐 石质史书
——建筑艺术

 ## 9.1 建筑艺术概述

9.1.1 建筑艺术界定

建筑艺术是按照美的规律,通过建筑群体组织以及建筑物的形体、平面布置、立体形式、结构造型、内外空间组合、装修和装饰、色彩、质感等方面的审美处理所形成的实用造型艺术。建筑艺术以独特的艺术语言反映时代、民族、国家和地区的审美追求,被誉为"凝固的音乐""立体的画""无形的诗"和"石头写成的史书"等。

建筑语言,指建筑物的造型、高低、长宽、平面、立体、线条、色彩以及门、窗、楼顶设计等给人以审美享受的符号。建筑符号与文学作品的文字符号一样,传达作者的创作思想、意图和理想,从而把政治、经济和科技等人类智慧成果体现出来,将人类物质文化展示出来。

建筑按照功能分类,可分为居住建筑、城市公共建筑、宫殿建筑、园林建筑、陵墓建筑、宗教建筑、礼制与祠祀建筑等;按照建筑材料分类,可分为木结构建筑、砖石建筑、钢筋水泥建筑、钢木建筑等;按地域分类,可分为中式建筑、日式建筑、东南亚建筑、地中海式建筑、美式建筑、英式建筑、法式建筑等;按艺术风格分类,可分为古典建筑、巴洛克建筑、哥特建筑、洛可可建筑、新古典建筑等;按时间分类,可分为古典建筑、现代建筑、后现代建筑、当代建筑,也有人把后现代建筑归类到现代建筑中。

9.1.2 建筑艺术发展历程

1. 中国建筑艺术发展历程

在人类历史上,约有七个主要的独立建筑体系,其中有的建筑体系或早已中断,或流传不广,成就和影响也就相对有限,如古埃及、古代西亚、古代印度、古代美洲建筑等。中国建筑、西方建筑和伊斯兰建筑被认为是世界三大建筑体系,是人类共同的精神财富,

其中又以中国建筑和西方建筑延续时代最长、流传领域最广、成就最辉煌。

古老的中国建筑体系大约发端于距今8000年的新石器时期,其建筑结构由粗犷走向细腻,形式由单一走向多样。在各个历史阶段,中国建筑外形不断发展进步。

新石器时期是我国古代建筑艺术的萌生时期。在中华文明的两大发祥地——长江流域和黄河流域,我们的祖先经过长期摸索,选择巢居与穴居作为主要居住方式,为中国建筑发展提供了极其宝贵的经验,同时为中国传统建筑的发展奠定了基础。

然而穴居与巢居并非真正的建筑,只是建筑的雏形。到了河姆渡文化和仰韶文化阶段,建筑才真正诞生。陕西省西安市东郊灞桥区浐河东岸的半坡遗址,距今约有6000年历史,是地处黄河流域的原始社会母系氏族公社村落遗址。当原始人真正走出洞穴和丛林,人类的建筑行为转变为按照自身及社会关系的需要构建建筑与村落,至此真正的建筑诞生。仰韶、龙山、河姆渡等文化创造的木骨泥墙、木结构榫卯、地面式建筑、干栏式建筑等建筑技术和样式,为伟大的中国建筑体系的诞生播下了珍贵的种子。

夏商时期已有宫室、民居、墓葬等建筑类别,出现了以宫室为中心的大小城市和建于夯土台上的大殿。此外,中国传统建筑的基本空间构成要素——廊院产生了。商代有了较成熟的夯土技术,建造了规模相当大的宫室和陵墓。商代末年,商纣王大兴土木。周朝的建筑较之殷商更为发达,尤其技术进步很大,开始用瓦盖屋顶。此时建筑以版筑法为主,屋顶如翼,木柱架构,庭院平整,具有一定法则。

春秋战国时期,是中国奴隶社会向封建社会过渡的时期。相传著名木匠公输般(鲁班)是在春秋时期出现的匠师。建筑上的重要发展是瓦的普遍使用、砖的应用和作为诸侯宫室用的高台建筑(或称台榭)的出现。西周及春秋时期,统治阶级建造了很多以宫市为中心的城市。原来简单的木构架,经商周时期的不断改进,成为中国建筑的主要结构方式。同时,瓦的出现与使用,解决了屋顶防水问题,是中国古建筑的重要进步。"高台榭、美宫室"建筑之风盛极一时,并出现了砖和彩画,对礼制建筑明堂以及此后的城市规划和宫殿、坛庙、陵寝乃至民居建筑,产生了深远的影响。

秦汉时期高台建筑减少,多层楼阁大量增加,庭院式布局已基本定型,该时期是中国建筑艺术发展史上的第一个高峰,至此中国建筑体系大致形成。秦王朝历史虽然短暂,但在建筑领域留下了深远的影响。阿房宫、骊山陵、长城均规模空前,史无前例。汉继秦后兴建的长安城、未央宫等也十分壮丽、影响巨大。这一时期建造的大规模都城与大尺度、大体量的宫殿令人印象深刻。两汉建筑体制宏伟,高台建筑比比皆是。此时建筑结构主体的木架已趋于成熟,重要的建筑物上普遍使用斗拱。屋顶形式多样化,拱券式结构有了发展。

两晋南北朝时期战争频繁,经济实力不足,都城与宫殿的建筑不能和秦汉时期相比,但这一阶段佛教发展迅速,佛教建筑开始广泛修建。北朝寺庙建筑众多,依山开凿石窟,造佛像、刻佛经。我国古代建筑进入了对外来文化的摄取期,形成了别具特色的中国式佛教建筑艺术。巨大的寺、塔和石窟成为这一时期的主体建筑类型。

隋唐时期的建筑融合境内外多种风格,形成了独立而完整的建筑体系,在这一时期中国古建筑达到顶峰,并影响至朝鲜、日本。隋朝营造的东都洛阳、开凿的大运河以及唐朝建造的规模巨大的宫殿、苑囿、塔寺、道观等都体现了这一时期的建筑特征。此时,建筑技术获

得新发展并趋于成熟——组合梁柱的运用，材分模数制的确立，铺作层的形成，使隋唐建筑气势雄伟、粗犷朴实。建筑类型更为完善，规模极其恢宏，在建筑设计和施工中广泛使用图样和模型，建筑师从知识分子和工匠中分化而成为专门职业。例如石家庄赵县的赵州桥，建于隋朝大业年间，由著名匠师李春设计建造，距今已有约1400年的历史，是当今世界上现存最早、保存最完善的古代敞肩石拱桥。隋唐时期还兴建了一系列宗教建筑，以佛塔为主，如玄奘塔、香积寺塔、大雁塔等。

唐朝的城市布局规模宏大，建筑风格气势雄浑。隋唐时期兴建的长安城是中国古代最宏大的城市。唐代增建了大明宫，其中含元殿气势恢宏、高大雄壮，充分体现了大唐盛世的时代精神。在建筑材料方面，砖的应用逐步增多，砖墓、砖塔的数量增加；琉璃的烧制技术比南北朝有所进步，使用范围也更为广泛。山西五台县佛光寺大殿(唐大中十一年)是国内现存最大的唐代建筑，其风格庄重朴实，斗拱比例和尺度之硕大是中国古代后人不可超越的。随着文化的繁盛、国力的强大，盛唐时期成为中国建筑艺术发展的顶峰时期。

宋辽金时期南北对峙，积贫积弱，无力修建大规模建筑，所以只能在细节上发展建筑艺术，宋代宫殿、寺庙等艺术形象趋向绮丽秀美。山西晋祠圣母殿是北宋天圣年间的建筑，较之佛光寺大殿更为轻盈、秀丽而富于变化。此外，两宋时期建造了大量宫殿园林。园林的兴盛，正是统治阶级政治没落的一种表现。从北宋开始，建筑风格由宏大雄浑向细腻纤巧发展，更注重建筑装饰。这一时期，北宋颁布了《营造法式》，标志着工程技术与施工管理已经达到新的历史水平。

元初，蒙古统治者南扰，社会经济因遭到严重破坏而凋零，造成木材短缺，宋式木构体系不得不进行简化，该时期的木架建筑在规模与质量两方面都逊于两宋时期的建筑，一般寺庙建筑加工粗糙，用料草率。元中叶以后，手工业、商业繁荣的城市，进一步发展了宋以来临街设店、按行成街的布局，发展了作坊、店铺、酒楼、戏台等世俗建筑类型。元朝的国际贸易频繁，城市发展繁荣，盛况空前，在民族、宗教、文化的融合下，出现了一些新建筑类型。在元朝90余年时间里，中国建筑的面貌发生巨大转变，该时期也是明清时期中国传统建筑体系转型的重要过渡期。

明、清是中国历史上最后两个封建王朝。保存至今的中国古代建筑主要是明清时期所建。明清建筑较之于唐宋建筑缺少创造力，趋向程式化和装饰化，但在城市规划、宫室建筑和园林建筑中仍体现了中国古代建筑的特色，建筑的地方特色和多种民族风格在这一时期得到充分发展。

经过几千年漫长的锤炼，到了明清时期，中国古代建筑渐趋保守，这种与世界潮流相悖的价值取向导致建筑艺术不可避免地走向末路。这一时期的建筑艺术，就如同艺术家的晚年之作，历尽世故的磨砺，尽显娴熟和老辣。砖已普遍用于民居砌墙，为硬山建筑的发展创造了条件。琉璃面砖、琉璃瓦的质量提高，色彩更丰富，应用面更加广泛。藏传佛教建筑兴盛，佛寺造型多样，打破了我国佛寺传统单一的程式化处理方式，创造了丰富多彩的建筑形式，是清代建筑中难得的上品。建筑技艺有所创新，如水湿压弯法加工木料技术、玻璃的引进使用及砖石建筑的进步等。明代的长城、南京城、北京城和北京紫禁城，清代的圆明园、颐和园、避暑山庄和天坛，都是中国古代建筑的代表。

以1840年鸦片战争为标志，中国步入了半封建半殖民地的近代社会，中国近代建筑受其影响，进入了近代化和现代化的发展进程。中国建筑艺术受制于二元结构的影响，一方面是中国传统建筑文化的传承，另一方面是西方外来建筑文化的传播，两种建筑活动相互作用，这一时期成为我国建筑艺术演进过程中中西交汇、新旧接替的过渡时期。

19世纪末20世纪初，中国建筑开始模仿或照搬西洋建筑风格，大片的西方式样建筑出现在各大城市租界，代表建筑有上海外滩海关、英商汇丰银行、国际饭店等。20世纪20年代以后，西方建筑在中国流行的同时，模仿中国古代建筑的另一股潮流开始形成，"民族形式"的建筑运动也呈现活跃的态势，代表建筑有南京中山陵、原中央博物院(现南京博物院)、燕京大学(现北京大学)、上海中国银行等。

中国近代建筑从20世纪20年代开始进入重要的发展时期。建筑教育兴办并日益完备；建筑事务所相继开业，中国建筑师不断成长；建筑团体先后成立，学术活动得以开展。杨廷宝是中国第一代建筑师中出类拔萃的人物；梁思成是中国近代建筑教育事业的开拓者，是中国古代建筑历史研究工作的创始人。20世纪30年代，在欧美"国际式"新建筑潮流的冲击下，中国近代建筑历史呈现中与西、古与今、新与旧多种体系并存、碰撞与交融的错综复杂状态。

中国当代建筑的发展始于20世纪50年代，大致可以分为五个阶段。第一阶段是20世纪50年代中期以前。创作方式以"民族形式"为主导，是20世纪20年代之后开始的"民族形式"建筑运动的延续。代表建筑有北京友谊宾馆、重庆人民大会堂等。第二阶段是从20世纪50年代中期至20世纪60年代中期。创作追求简约化，节约成为建筑创作的首要原则，导致一定程度上对建筑艺术和文化品位的忽略，出现一些比较平庸的作品。第三阶段是"文化大革命"时期，可称为庸俗艺术论时期，具象象征主义或抽象象征主义的创作倾向明显。第四阶段从20世纪70年代末期开始至20世纪末。中国建筑秉承"越是民族的，越是世界的"宗旨，在建筑业日益多元化发展的时代背景下，凸显鲜明的时代特色和中国本土风格，改革开放以来涌现的大量作品正是中国建筑艺术进入崭新时期的最好证明。这一时期的代表建筑有中国国际展览中心2-5号馆、广州白天鹅宾馆、扬州市鉴真纪念堂等。第五阶段从21世纪初开始至今。伴随着中国城镇化进程的加快与人民生活水平的日益提高，"以人为核心"，打造人居环境与建筑生态成为中国建筑的主流叙事话语，"大数据""计算机辅助设计"和"信息技术"成为建筑设计领域的关键词，中国建筑师创造出举世瞩目的建筑奇迹，国家体育场("鸟巢")、凤凰中心、昆明长水国际机场等，标志着中国建筑事业取得了辉煌的成就，为世界建筑业的发展做出了非凡的贡献。

2. 西方建筑艺术发展历程

从建筑艺术角度划分，"西方"一般特指欧洲和北美。从古希腊时期起到20世纪40年代，欧洲一直是西方建筑文明的中心；第二次世界大战结束后，这个中心又偏移到北美；而在当今多元化的时代，欧洲和北美同样是西方文明及建筑艺术精彩纷呈的主要舞台。西方建筑不像中国建筑一脉相承，埃及、波斯、古希腊、古罗马建筑皆为西方建筑发展之源，尤其是希腊与罗马的建筑文化，两千多年来一直被继承下来，被视为古典建筑文化，成为欧洲建筑学系统的渊源。

西方建筑按其风格的演变可分为以下阶段。

(1) 奴隶制社会时期。堪称世界奇观的金字塔和狮身人面像在这一时期享负盛名。古希腊建筑的典范——多立克柱式建筑和爱奥尼克柱式建筑,以拟人的比例、动人的形象作为西方古建筑中的范例而流传。古罗马直接继承了古希腊晚期的建筑成就。由于奴隶制的鼎盛,古罗马在建筑材料、结构技术、艺术造型和形制规范方面都取得了光辉的成就,利用混凝土结构创造出券拱结构。古罗马建筑类型也有了新的发展,输水道、斗兽竞技场、剧场、神庙、凯旋门、城市广场、公共浴场及宫殿、陵墓相继产生。罗马工程师维特鲁威著有《建筑十书》,总结了古典柱式的建筑经验。

(2) 欧洲中世纪封建社会时期。由于建筑的发展和政治体制、思想意识密不可分,对于宗教和历史发展历程不同的东西欧,代表性的教堂建筑发展也不一样。东正教和天主教教堂建筑代表两个不同的建筑体系。东正教教堂发展为拜占庭式建筑样式,较为著名的有6世纪初君士坦丁堡的圣索菲亚大教堂,典型特征为平面多为规正的圆形或正方形,上面建造穹顶。西欧天主教堂发展的是哥特式建筑样式。代表性建筑为修建时间长达150年的巴黎圣母院,其建筑内部装饰华丽,外面有轻盈腾飞、直冲云霄之感。

(3) 资本主义萌芽和绝对君权时期。西方建筑艺术经历了从艺术复兴到巴洛克、洛可可等的发展阶段。代表建筑有圣彼得大教堂、罗马耶稣会教堂(巴洛克建筑)、法国凡尔赛宫中的小特里亚农宫(洛可可建筑)。

(4) 欧美资产阶级革命时期。该时期的建筑成就主要表现在城市建筑方面。代表建筑有法国凯旋门(也称雄师凯旋门)、巴黎歌剧院,均流露着富丽辉煌的建筑特质。

(5) 近代大变革时期。该时期不断出现新建筑材料、新结构技术和新施工方法等,促进了建筑类型的增加和建筑形式的变化,建筑思潮也出现巨大转变。铁、水泥、钢材等材料配合运用,房屋建筑质量实现了飞跃。铁架结构代表建筑有高达330米的埃菲尔铁塔。高层建筑和大跨度建筑如雨后春笋般层出不穷,如体育馆、展览馆、飞机场。

现代建筑大师殚精竭虑并有卓识远见,引领着建筑新潮流。通过中西建筑历史发展的轨迹,审视中西建筑师留给人类的财富,人们可以发现,建筑艺术这一"凝固的音乐"正在不同的国度,以不同的韵律演奏,呈现迥异的文化特征。

9.2　建筑艺术的审美特征

9.2.1　实用性和艺术性的功能追求

建筑艺术是一门实用艺术。建筑物是供人们居住或从事劳动、工作等活动的场所。从讲究实用到讲究美观,从土木结构到砖石结构再到钢筋混凝土结构,建筑艺术始终没有脱离

实用的目的。现实中几乎没有纯粹为了审美而建造的房屋宫殿，实用性是建筑艺术的基本特点。以中国古代建筑为例，主要建筑材料为木材、砖瓦，在结构方式上则巧妙而科学地运用框架式结构，这种结构的重要特点是"墙倒屋不塌"，屋顶重量由木构架来承担，外墙起遮挡阳光、隔热防寒的作用，内墙起分割室内空间的作用。此外，木材具有柔韧、可塑的特点，所用构件具有伸缩空间等特性，因此木构架可以降低地震对建筑物的危害程度，在一定限度内起到抗震的作用。

建筑实现物质性功用后，还要能满足人们的审美需求，表现出精神性特征。因此，建筑艺术具有物质性和精神性双重属性。在技术手段下，建筑融合当地的文化底蕴及风俗习惯，在保证实用的前提下，不仅能满足人们对美感的要求，而且能使人们在精神领域产生强烈的共鸣和意念上的认同感。建筑艺术通过比喻、隐喻、象征和夸张等表现手法向人们表达或暗示建筑的深层含义。人类在追求建筑的实用性和坚固性的同时，也强调建筑技术和艺术的完美结合，这为建筑艺术增添了无穷的艺术感染力。

9.2.2 人格化和意境美的布局特色

在环境布局方面，建筑艺术受固定地点的限制，同时建筑物是供人们居住、工作、娱乐、社交等的场所，因此要求建筑设计处理好建筑物与周围环境的关系，综合利用土地、水源、植物、阳光、气候等自然资源，有效地构建人们赖以生存和生活的立体空间。无论是城市、村镇，还是住宅、陵墓，建筑与周围环境的统一经营都要利用和顺应自然，重视自然因素，与人文环境有机地融合在一起，从而达到建筑的理想境界，打造人格化的建筑空间。建筑艺术的空间布局还体现为建筑组群层面的布局，也就是说，建筑物不仅要与周围环境融为一体，还要与其他建筑相互关照。例如，中国古典园林在认同自然、亲和自然的理念下人工造景，有无相借，有有相生，不着人工斧凿之迹，山水、房屋、植物相得益彰，营造出"虽由人作，宛自天开"的优美意境。

9.2.3 装饰性和色彩性的外在表达

建筑设计应符合和谐的形式美法则。例如，中国古代建筑富有装饰性的屋顶造型较为突出。屋顶体形高大，四面的屋檐两头高于中间，整个屋檐形成一条曲线，线条柔和，庄重典雅，再加上庑殿、歇山、悬山、硬山、攒尖、卷棚等装饰，形成富有情趣的风格。屋顶中直线和曲线巧妙地组合在一起，形成如鸟翼伸展的飞檐，增添了建筑物飞动轻快的美感。屋脊的脊端因适当的雕饰而显得精巧别致，檐口的瓦也因装饰性处理而富有色彩和光泽。此外，中国建筑油饰、彩画令人瞩目，常用青、绿、朱等矿物颜料绘成色彩绚丽的图案，绘制精巧，颜色丰富。地处安徽宏村的承志堂，精雕细镂，飞金重彩，被誉为"民间故宫"，其"三雕"艺术令世人叹为观止，尤以木雕精美绝伦，堪称一绝。全宅有木柱一百三十六根，其正厅横梁、斗拱、花门、窗棂上的木刻，构图流畅，雕刻精巧，富丽堂皇，堪称徽派"四雕"艺术中的木雕精品。

9.3 建筑艺术鉴赏常识

9.3.1 主要表现手段

1. 空间

建筑空间主要指建筑横向、纵向的空间关系，建筑空间的组织方式受人的活动的影响。在建筑平面上以柱网、墙体等结构构件与照壁、帐幔、博古架等装饰构件进行不同尺度的空间分割，可以增加建筑室内外的空间层次感。在建筑剖面上可以通过阁楼、回廊等建筑构件进行竖向空间分割。不同的装饰和家具，也能使建筑呈现不同的风格特点。此外，天花、藻井、彩画、匾联、壁藏、字画、灯具等在创造室内空间艺术中也起着重要的作用。

2. 体型

建筑所呈现的整体轮廓就是建筑的体型。建筑的体型与建筑的比例、空间、模式、结构和外观都有密切的关系。建筑艺术就是要将线条和形体、空间和实体以各种方式组合在一起，使内外空间得到有效的调控，突出建筑独特的个性和艺术感染力，实现建筑物质性与精神性的和谐统一。

3. 比例

建筑的细部与细部、细部与整体之间在尺寸上形成的等比关系就是比例。和谐的比例关系是人类的审美需要，可以保证建筑形式的优雅与连贯。建筑单体设计就是对建筑的长宽、体量、虚实空间比例关系进行合理控制，建筑群体设计和整体城市构图也会统筹考虑比例关系，以营造和谐优美的整体环境。建筑设计应符合比例要求，以保证建筑形式的各部分和谐有致，符合人的正常审美心理。

4. 均衡

均衡是指建筑在平面和立面构图中的上下、左右、前后的对称和平衡关系。很多建筑环境设计都采用立轴式或镜面式的轴线对称关系，在园林设计中则追求平面和立面均衡的结合。中国的传统建筑多采用均衡的构图方式，通过均衡秩序的建立，营造庄重、安全的环境氛围。

5. 韵律

建筑物的墙、柱、门、窗、阶等部分有规律地组合和排列，由此产生的节奏感和韵律感就是建筑的韵律。单座建筑韵律规则整齐划一，群体建筑韵律的变化幅度较大。人们把建筑比作"凝固的音乐"，就是因为建筑在静态的秩序中能够展示出富有韵律的动态效果。

6. 色彩

建筑的建材颜色和覆盖建材的装饰性颜色共同构成建筑的色彩。在运用建筑色彩的过程中,首先应考虑基调的选择,例如,故宫以红、黄等暖色为基调,天坛以蓝、白等冷色为基调,园林以灰、绿色为基调。在色彩基调上,互补色和对比色的运用可以使建筑色彩更加丰富、和谐。另外,建筑色彩的运用与建造功能也有密切关系,宫殿、坛庙、陵墓、庙宇、民居色彩的强烈程度,会依据建筑物地位的高低变化而依次递减。

7. 装饰

装饰是建筑物的有机组成部分。建筑物不仅仅是建筑力学结构,必然需要特定的艺术文化产品来装点和改变建筑面貌。中国建筑中的各种雕刻、绘画、题匾、楹联等装饰,参与了建筑美的创造,也丰富着建筑的文化内涵。

9.3.2　中式建筑流派

1. 四合院派

四合院的设计风格继承了北方民居的设计传统,南北纵轴对称,四面封闭合拢,故称四合院。四合院院落封闭独立,形成以家庭院落为中心、以街坊邻里为干线、以社区地域为平面的社会网络系统。南北方四合院有一定的差异。南方四合院,四面房屋多为楼房,且不独立存在,庭院四个拐角处以房屋相连,楼房合围下的"天井"空间较小;北方四合院,四面房屋各自独立,彼此之间有游廊连接,院落宽绰疏朗。

2. 江南园林派

江南园林派建筑继承江南园林景观设计风格,轴线曲折或没有明显的轴线,庭院融于山水花木之中,按序列变化,节奏紧凑。此派建筑讲究人与自然的和谐统一,自然与人工巧妙结合,虽为人工造景,却仿若自然天成,环境精致、淡雅、温馨。空间的营造以写意见长,精美的艺术品点缀其中,整个建筑成为中国深广传统文化的丰富载体。

3. 中式符号派

将中式建筑风格和元素,如木雕、石雕、砖雕,或青砖、黛瓦、粉墙,或屋檐、角檐、飞檐等传统意义上的经典中式符号,融入建筑设计之中。在设计中突出建筑深层次的文化内涵和历史底蕴的表现,而不是对中式符号的简单添加或对中式风格的机械效仿。

4. 改良派

改良派建筑较好地保持传统建筑文化的精髓,有效融合现代建筑元素与现代设计元素,兼顾符合现代化生活方式的布局设计。此派建筑与中国传统建筑一脉相承,强调对中国传统建筑的发展和创新,建筑风格理念突出个性,又注重东西方融合。

9.3.3 中国古代建筑的基本风格

1. 纪念风格

这种建筑风格庄重严肃,大多体现在礼制祭祀建筑、陵墓建筑和有特殊意义的宗教建筑之中。风格特点是整个建筑的尺度、造型和意义内容有特殊的规定;主体形象突出,富有象征意义;群体组合较简单。

2. 宫室风格

这种建筑风格雍容华丽,大多体现在宫殿、府邸、衙署和一般佛道寺观中。风格特点是整个建筑序列组合丰富,主次分明;单座建筑尺度适宜,造型比例严谨,体量大小与其他单座建筑搭配恰当;装饰华丽。

3. 住宅风格

这种建筑风格亲切宜人,大多体现在一般住宅中,以及会馆、商店等人们经常使用的建筑。风格特点是序列组合、尺度形式都与人们的生活密切结合;造型宜人简朴,装修精巧别致。

4. 园林风格

这种建筑风格自由委婉,大多体现在私家园林中,以及部分皇家园林和山林寺观。风格特点是空间变化丰富,空间构图手法灵活,序列设计流畅,尺度形式不拘一格,色调清新淡雅;将建筑与花木山水相结合,将自然景物融于建筑之中,摄取自然美的精华,营造诗情画意的氛围,注重审美情趣的表达。

9.3.4 中国建筑地方民族风格

1. 北方风格

这种风格的建筑集中在淮河以北至黑龙江以南的广大平原地区。组群规则方整,庭院大而适宜;建筑屋身低平,屋顶曲线平缓,造型起伏不大;多用砖瓦,木结构用料较多,装修比较简单。总体风格是开朗大度。

2. 西北风格

这种风格的建筑集中在黄河以西至甘肃、宁夏的黄土高原地区。院落有很强的封闭性;建筑屋身低矮,屋顶坡度低缓甚至平顶;多用土坯或夯土墙,很少使用砖瓦,木装修更简单。总体风格是质朴敦厚。

3. 江南风格

这种风格的建筑集中在长江中下游的河网地区。组群较密，庭院较窄；屋顶坡度陡峻，翼角高翘；装修精致富丽，雕刻彩绘很多。总体风格是秀丽灵巧。

4. 岭南风格

这种风格的建筑集中在珠江流域山岳丘陵地区。建筑密集，封闭性强；平面规整，庭院较小，房屋高大；屋顶坡度陡峻，翼角起翘大；装修、雕刻、彩绘手法精细，富丽繁复。总体风格是轻盈细腻。

5. 西南风格

这种风格的建筑集中在西南山区，有相当一部分是壮、傣、瑶、苗等民族的聚居地。平面和外形很自由，很少以组群方式出现；利用山坡建房，多为下层架空的干栏式建筑；屋面曲线柔和，拖出很长，出檐深远；不太讲究装饰。总体风格是自由灵活。

6. 藏族风格

这种风格的建筑集中在西藏、青海、甘南、川北等藏族聚居的广大草原山区。村落建筑多为两至三层的小天井式木结构碉房，厚墙，平顶，门窗狭小。喇嘛寺庙多建在高地上，体量高大，色彩强烈，重点部位突出少数坡顶。总体风格是坚实厚重。

7. 蒙古族风格

这种风格的建筑集中在蒙古族聚居的草原地区。喇嘛庙集中体现了蒙古族建筑的风格，以藏族喇嘛庙为原型，对回族、汉族的建筑艺术手法加以吸收。总体风格是厚重华丽。

8. 维吾尔族风格

这种风格的建筑集中在新疆维吾尔族聚居区，清真寺和教长陵园最能体现维吾尔族的建筑艺术。体量宏大，塔楼高耸；多用拱券结构，具有曲线美；砖雕、木雕、石膏花饰精致富丽。总体风格是雄伟自由。

9.3.5 西方建筑流派

1. 古希腊建筑

古希腊是欧洲文化的摇篮，也是西欧建筑的开拓者，希腊的纪念性建筑在公元前8世纪大致形成，在公元前5世纪已成熟，在公元前4世纪进入一个形制和技术更广阔的发展时期。古希腊建筑风格的特点主要是和谐、完美、崇高。古希腊的神庙建筑是这些风格特点的集中体现者，也是古希腊乃至整个欧洲最伟大、最辉煌、影响最深远的建筑。古希腊建筑风格的特点集中体现在柱式上。

2. 古罗马建筑

公元1世纪至3世纪为古罗马建筑的极盛时期，在这一时期，古罗马建筑达到西方古代建筑的发展高峰。古罗马建筑是古罗马人沿袭亚平宁半岛上伊特鲁里亚人的建筑技术，继承古希腊建筑成就，在建筑形制、技术和艺术方面广泛创新的一种建筑风格。古罗马建筑类型多样，形制成熟，与功能结合得很好，能满足各种复杂的功能要求，主要依靠水平很高的拱券结构，获得宽阔的内部空间。代表建筑有罗马帝国的皇家浴场。

3. 哥特式建筑

哥特式建筑是11世纪下半叶起源于法国，在13世纪至15世纪流行于欧洲的一种建筑风格。哥特式建筑主要见于天主教堂，也影响世俗建筑。哥特式建筑以其高超的技术和艺术成就，在建筑史上占有重要地位。哥特式教堂的结构体系由石制的骨架券和飞扶壁组成。为了增强稳定性，常在柱墩上砌尖塔。由于采用尖券、尖拱和飞扶壁，哥特式教堂的外观高耸峻峭，内部空间开阔明亮。

4. 巴洛克建筑

巴洛克建筑是于17世纪至18世纪在意大利文艺复兴建筑的基础上发展起来的一种建筑和装饰风格，其特点是外形自由，追求动态，喜好富丽的装饰和雕刻、强烈的色彩，常运用穿插的曲面和椭圆形空间。这种风格在反对僵化的古典形式、追求自由奔放的格调和表达世俗情趣等方面起到重要作用，对城市广场、园林艺术以及文学艺术等都产生深远的影响，一度在欧洲广泛流行。

5. 洛可可风格建筑

洛可可风格主要体现在室内装饰上，18世纪20年代产生于法国，它是在巴洛克建筑的基础上发展起来的建筑风格。洛可可风格的特点是室内应用明快的色彩和纤巧的装饰，家具非常精致而偏于烦琐，不像巴洛克风格那样色彩强烈、装饰浓艳。德国南部和奥地利的洛可可风格的建筑的内部空间非常复杂。

6. 折中主义建筑

折中主义建筑是19世纪上半叶至20世纪初，在欧美一些国家流行的一种建筑风格。折中主义建筑师任意模仿历史上各种建筑风格，或自由组合各种建筑形式，不讲求固定的法式，只讲求比例均衡，注重纯形式美。折中主义建筑的代表建筑有巴黎歌剧院，这是法兰西第二帝国的重要纪念物，剧院立面仿意大利晚期巴洛克建筑风格，加入烦琐的雕饰，对欧洲各国建筑有很大影响。

7. 功能主义建筑

功能主义思潮在20世纪20年代至30年代风行一时，主张建筑形式应反映功能、表现功能，建筑平面布局和空间组合应以功能为依据，所有不同功能的构件也应该分别表现出

来。20世纪50年代以后，功能主义建筑逐渐销声匿迹。

8. 现代主义建筑

现代主义建筑是指20世纪中叶，在西方建筑界居主导地位的一种建筑风格。此建筑流派主张建筑师摆脱传统建筑形式的束缚，大胆设计适应工业化社会条件及要求的崭新建筑。因此，现代主义建筑具有鲜明的理性主义和激进主义色彩，又称为现代派建筑。

9. 后现代主义建筑

20世纪60年代以来，在美国和西欧出现反对或修正现代主义建筑的思潮。第二次世界大战结束后，现代主义建筑在世界许多地区占主导地位。一般认为，后现代主义建筑有三个特征，即采用装饰、具有象征性或隐喻性、与现有环境相融合。目前，人们对后现代主义的理解仍存在较大分歧。

9.3.6　建筑重要奖项

1. 中国建筑业大奖

1) 鲁班奖

鲁班奖全称为中国建设工程鲁班奖(国家优质工程)，是一项由中华人民共和国住房和城乡建设部指导、中国建筑业协会实施评选的奖项，是中国建筑行业工程质量颁发的最高荣誉奖。

建筑工程鲁班奖于1987年设立，为中国建设工程鲁班奖(国家优质工程)的前身。1996年9月26日，建筑工程鲁班奖与国家优质工程奖合并，称中国建筑工程鲁班奖(国家优质工程)。2008年6月13日，中国建筑工程鲁班奖(国家优质工程)更名为中国建设工程鲁班奖(国家优质工程)。中国建设工程鲁班奖(国家优质工程)每两年评选一次，主要授予中国境内已经建成并投入使用的各类新(扩)建工程，同时工程质量应达到中国国内领先水平，获奖工程数额不超过240项，获奖单位为获奖工程的主要承建单位、参建单位。主要目的是鼓励建筑施工企业加强管理，搞好工程质量，争创一流工程，推动我国工程质量水平普遍提高。

鲁班奖获奖者可获得下述荣誉：向获鲁班奖的主要承建单位授予鲁班金像和获奖证书；向获鲁班奖的主要参建单位颁发奖牌和获奖证书；地方建筑业协会、有关行业建设协会和获奖单位可根据该地区、该部门和该单位的实际情况，对获奖单位和有关人员给予奖励。

2) 詹天佑奖

詹天佑奖全称为中国土木工程詹天佑奖，由中国土木工程学会和北京詹天佑土木工程科学技术发展基金会联合设立，是中华人民共和国住房和城乡建设部认定的全国建设系统工程奖励项目之一、中华人民共和国科技部首批核准的科技奖励项目，也是中国土木工程领域工程建设项目科技创新的最高荣誉奖、"詹天佑土木工程科学技术奖"的主要奖项。获奖项目均为在科技创新和科技应用方面成绩显著的优秀土木工程建设项目，被称为建筑业的"科技创新工程奖"。

中国土木工程詹天佑奖于1999年设立；2001年3月经中华人民共和国科技部首批核准登记；2003年由每两年评选一次改为每年评选一次，每次评选获奖工程一般不超过30项，必要时可设立"特别奖"，主要授予在科技创新(尤其是自主创新)和科技应用方面成绩显著的优秀土木工程建设项目，获奖项目应充分体现"创新性""先进性"和"权威性"。主要目的是推动土木工程建设领域的科技创新活动，促进土木工程建设的科技进步，进一步激励土木工程界的科技与创新意识。

詹天佑奖获奖者可获得下述荣誉：对获奖工程的每个主要完成单位(报奖单位)，授予詹天佑大奖荣誉奖杯、纪念奖牌及获奖证书；在科技、建设及学术报刊以及学会网站上，公告获奖名单，在新闻媒体上介绍获奖工程，展示科技创新成果；对每届获奖工程组织编辑出版《中国土木工程詹天佑奖获奖工程集锦》大型图集等宣传材料。

3) 梁思成奖

梁思成奖全称为梁思成建筑奖，是经国务院批准，由中华人民共和国建设部(现为住房和城乡建设部)和中国建筑学会于2000年创立，以中国近代著名的建筑家和教育家梁思成先生命名的中国建筑设计国家奖，并设立梁思成建筑奖专项奖励基金，以表彰、奖励在建筑界做出重大成绩和卓越贡献的杰出建筑师、建筑理论家和建筑教育家。"梁思成奖"的设立是为了激励中国建筑师的创新精神，繁荣建筑设计创作，提高中国建筑设计水平。

2016年开始，梁思成建筑奖在世界范围内展开评选活动，每两年评选一次，每次设梁思成建筑奖获奖者两名。获奖者将获得中国建筑学会颁发的获奖证书和奖牌，并奖励每人10万元人民币。

4) 中国建筑传媒奖

中国建筑传媒奖设立于2008年，是中国首个注重建筑的建造特点和在地特点，并以推动其国际影响力为目标的建筑奖。该奖将中国的落成建筑全面纳入评奖范围(包括外籍建筑师作品)，并参照国际重要建筑奖的通行标准，采用对入围作品进行实地考察的评审机制。中国建筑传媒奖旨在推动关注中国现实并具有国际视野的建筑设计探索。奖项设置的基本价值观是让建筑亲近自然、关注建造、回归人性。

中国建筑传媒奖下设实践成就大奖、青年探索奖、技术探索奖、社区探索奖4个奖项。其中，实践成就大奖为中国建筑传媒奖最高奖。用以表彰在长期建筑实践中体现"自然建造"或类似理念的建筑师，并要求该建筑师在近十年内有3个或以上高品质的相关作品问世。青年探索奖则是希望能够给45岁以下的年轻建筑师以肯定，充分展现青年建筑师的实验精神。而对于青年建筑师的年龄界定上，组委会与评审会也商议许久，最终确定45岁，希望能够给青年建筑师更多的时间积累与经验积累的空间，对一些沉淀很久的建筑师给予肯定。此外两大项目奖为技术探索奖与社区探索奖，用以肯定注重建筑技术以及在城乡社区建设中有突出表现的建筑设计。

2. 国际建筑业大奖

1) 金块奖

"金块奖"由PCBC(太平洋建筑协会)组织发起，是全球地产界的一项年度顶级盛事，

被称为建筑界的"奥斯卡",因来自全球各地的建筑大师苛刻的评选而闻名。每年一度的"金块奖"授予在全球住宅、商业和工业项目建筑设计、土地规划利用方面有创造性杰出成就的发展商和设计者,其评判标准为建筑物在设计规划中的审美、创新和有效价值,力求创新、不断挑战的建筑项目更容易获得由世界各国建筑精英组成的评委会的青睐。

2) 普利兹克建筑奖

普利兹克奖又名普利兹克建筑奖,是由杰伊·普利兹克和妻子辛蒂发起、凯悦基金会所赞助的于1979年设立的建筑奖项。普利兹克奖是建筑领域的国际最高奖项。每年约有五百多名从事建筑设计工作的建筑师被提名,由来自世界各地的著名建筑师及学者组成的评审团评选出一或两个人或组合,以表彰其在建筑设计创作中所表现出的才智、洞察力和献身精神,以及其通过建筑艺术为人类及人工环境方面所作出的杰出贡献。

普利兹克建筑奖在许多程序上以及奖金方面参照了诺贝尔奖。获奖者被授予10万美元奖金、一份证书和一个铜制奖章(从1987年起,在1987年之前用的是限量发行的亨利·摩尔的雕像)。由美国总统颁奖并致辞,在享有盛名的建筑物如白宫、古根海姆美术馆等地方举办颁奖会,印制刊物并举办巡回各国的得奖作品展。

3) 密斯·凡·德·罗欧洲当代建筑奖

密斯·凡·德·罗欧洲当代建筑奖,简称密斯建筑奖,是以建筑师密斯·凡·德·罗命名的建筑奖项,由密斯·凡·德·罗基金会策划,为现今欧洲奖金最高的建筑奖项。该奖项自1988年开始每两年颁发一次,主要目的是鼓励年轻建筑师的发展,其中一项特别新人奖的设置用来激发年轻建筑师的发展,挖掘有才华的新人,给予其事业上的支持,为欧洲建筑界输送新鲜血液。

9.4 建筑艺术经典作品鉴赏

9.4.1 黄鹤楼

1. 探赜索隐——历史的维度

黄鹤楼位于湖北省武汉市武昌区蛇山之上,濒临万里长江,是一座标志性建筑,自古享有"天下江山第一楼"的美誉,与湖南岳阳的岳阳楼、江西南昌的滕王阁并称为"江南三大名楼",与晴川阁、古琴台并称为"武汉三大名胜"。黄鹤楼始建于三国时代东吴黄武二年,原是一座军事楼,用于瞭望守戍。明清被毁七次,又修葺十次。光绪十年,黄鹤楼被焚毁。现黄鹤楼(见图9-1)于1985年重建落成。

1987年11月28日,经全国评审委员会审定,中国建筑业联合会授予黄鹤楼首届建筑工程鲁班奖。1991年,国家旅游局授予武汉市黄鹤楼公园"中国旅游胜地四十佳"称号。2007年,武汉市黄鹤楼公园被全国旅游景区质量等级评定委员会正式批准为国家5A级旅游景区。2008

年9月，武汉市黄鹤楼公园被中华人民共和国住房和城乡建设部公布为国家重点公园。2022年8月，黄鹤楼入选首届"湖北最美取景地TOP10"。

图9-1　黄鹤楼①

2. 量弘识高——审美的维度

黄鹤楼在唐代时期，采用飞檐斗拱的建筑结构。到了宋代，黄鹤楼由亭台楼榭组合成为一个整体建筑群落，采用十字脊歇山顶。到了明代，黄鹤楼的主体建筑增加至三层，在十字脊歇山顶左右加上两个小歇山脊。到了清代，黄鹤楼的主体采用三层八面设计。现在展现在世人面前的黄鹤楼主楼采用四边套八边形体、钢筋混凝土框架仿木结构，通高51.4米，底层边宽30米，顶层边宽18米。黄鹤楼外观五层，内部实际有九层。顶部覆盖金色琉璃瓦，内部由72根圆柱支撑，楼上有60个翘角向外伸展。檐下四面悬挂着匾额，正面挂有由书法家舒同亲笔题写的"黄鹤楼"三字金匾。

3. 生力无穷——文化的维度

黄鹤楼的重要价值在于其丰厚而悠久的文化内涵和底蕴。历代文人墨客在此留下了许多脍炙人口的千古名篇，如崔颢的《黄鹤楼》、李白的《黄鹤楼送孟浩然之广陵》，广为世人传诵。黄鹤楼及其传说现已被多种艺术形式加以表现，如"元代杂剧版""清代年画版"以及"历代诗词版"等，黄鹤楼之美在文化艺术领域得到了更深层次的诠释。当下黄鹤楼的潜在价值为新兴的动漫艺术提供了丰富的素材，为动漫创意文化产业注入新的活力。黄鹤楼的传说同样也吸引了外国友人的关注。例如苏联艺术家曾将《橘皮画鹤》的传说改编成动画片《黄鹤楼的故事》，风靡一时，流传至今。

4. 时评摘录——美育的担当

唐代诗人阎伯理《黄鹤楼记》："黄鹤来时，歌城郭之并是；浮云一去，惜人世之俱非。"

第七届世界军人运动会爱尔兰代表团官员Brian Donagh："黄鹤楼历史渊源深厚，建筑风格展现出了中国古典美，让人心驰神往。"

① 摘自百度百科

9.4.2 拙政园

1. 探赜索隐——历史的维度

拙政园(见图9-2)位于江苏省苏州市姑苏区东北街,是苏州现存最大的古典园林,与北京颐和园、承德避暑山庄、苏州留园并称为"中国四大名园"。拙政园始建为唐代诗人陆龟蒙的住宅,元时改为大弘寺。明正德初年,解官回乡的御史王献臣以大弘寺为基础建造宅园,取西晋著名文学家潘岳名篇《闲居赋》中"此亦拙者之为政也"之意,题名拙政园。园中建筑在历史上曾多次被毁和重建。1860年至1863年拙政园曾作为太平天国忠王府,1951年整修。

1961年,拙政园被中华人民共和国国务院公布为第一批全国重点文物保护单位。1997年12月,作为苏州古典园林典型例证,经联合国教科文组织批准,拙政园与留园、网师园、环秀山庄共同列入世界文化遗产名录。2007年,苏州园林(拙政园—留园—虎丘)被评为国家5A级旅游景区。

图9-2 拙政园[①]

2. 量弘识高——审美的维度

拙政园总占地面积78亩(52000平方米),现全园分为东、中、西和住宅四个部分。东部以平冈远山、竹坞曲水、松林草坪为主,主要有兰雪堂、天泉亭、芙蓉榭、缀云峰等建筑。中部是主景区,为横向展开的水景园,远香堂是其主体建筑物。西部原为"补园",主体建筑为靠近住宅一侧的卅六鸳鸯馆,采用对称布置,可四面观景。住宅是典型的苏州民居,现为园林博物馆展厅。拙政园的楼阁轩榭都依水而建,布局自然,疏密有致,水域广阔,竹林密布,格调朴素淡雅。园内还有石板桥、石拱桥等,小飞虹形制特别,两端横跨于水面,是园林中唯一的廊桥。

3. 生力无穷——文化的维度

拙政园在建筑风格、布局设计、植物选择等方面巧妙地融合了中国传统文化和诗画意境,展示了中国传统哲学思想的内涵,即古代先哲倡导的人与自然和谐共生、天人合一的理

① 摘自苏州园林旅游网

念。园林不仅是中国历史的沉淀，更是中国文化的表达。随着时代的变迁，拙政园的兴衰起伏反映了所处时代的文化特征。同时，园林艺术所营造的意境反映了不同时期文人、画家和造园者的精神追求和理想抱负。拙政园继承了中国古典园林艺术的传统，同时在设计构造方面进行了创新，体现了中国园林文化的发展与演进。拙政园作为中国园林走向世界的典范，为后世中西园林艺术设计提供了重要的参考。

4. 时评摘录——美育的担当

明代文学家文徵明《王氏拙政园记》："考其平生，盖终其身未尝暂去官守以即其闲居之乐也……所谓筑室种树，灌园鬻蔬，逍遥自得，享闲居之乐者，二十年于此矣。"

明代文人袁宏道《吴中园亭纪略》："乔木茂林，澄川翠干，周围里许方诸名园为最古矣。"

明代官员王心一《归园田居记》："兰雪以西，石磴重叠，皆可布坐。梧桐参差，竹木交荫，一径可通聚花桥。东折，诸峰攒翠，下临幽涧，颇有茂林修竹、流觞曲水之意。"

9.4.3 福建客家土楼

1. 探赜索隐——历史的维度

福建客家土楼(见图9-3)属于围合式防御性民居建筑，是中国五大特色民居建筑形式之一，其产生于宋元时期，经过明代早、中期的发展，明晚期至清代趋于鼎盛，延续至今。福建客家土楼现主要分布于福建省永定区、南靖县和平和县一带，被誉为"东方文明的一颗璀璨明珠"。20世纪50年代以后，土楼建筑注重实用性，结构简练。

2006年5月，由龙岩市申报的客家土楼营造技艺被列入第一批国家级非物质文化遗产名录。2008年7月，以永定客家土楼为主体的福建土楼被列入世界文化遗产名录。2011年5月，由南靖县、华安县申报的客家土楼营造技艺被列入第三批国家非物质文化遗产名录传统技艺类。2011年8月，永定客家土楼景区获评国家5A级旅游景区。

图9-3 福建客家土楼①

① 摘自人民资讯

2. 量弘识高——审美的维度

福建客家土楼尤为显著的特点在于其造型巨大、外观造型多样，包括圆楼、方楼、五凤楼和八角楼等多种形式。无论是圆楼还是方楼，除少数异形土楼外，土楼的平面形态均采用规则的对称布局，多为通廊式结构。圆楼与方楼的内部居住空间呈线状串联，房门均朝内院开设。其中圆楼的布局较为奇特，以圆心为中心点，按照不同的半径大小依次向外拓展，其中心位置作为家族祠堂。建筑材料为福建红土、砂石和杉木，建成上薄下厚、坚实牢固的土墙。土楼的隔热性能好，透气性能佳，运用的材料均取之自然，亦有冬暖夏凉、防火防风及抗震等功用。

3. 生力无穷——文化的维度

福建客家土楼的艺术价值不仅在于土楼本身的特征，更体现为其建筑空间所蕴含的文化魅力。客家土楼是客家人在与自然和封建社会各种复杂矛盾的斗争中发展起来的产物，是客家人基于血缘关系和情感凝聚力，遵循相应的礼教，创造出的安全聚居、和谐稳定的生活环境，同时，也折射出了客家人的伦理观念。土楼秉承着"天人合一"的东方哲学理念，充分利用当地材料，形成了人与自然和谐统一的景观。福建客家土楼还承载着丰富的中国民俗文化，楹联匾额、壁画彩绘、私塾学堂等，无不展现出历代土楼居民的精神理想，历久而弥新。

4. 时评摘录——美育的担当

上海同济大学教授陈从周："永定客家土楼造型之美宛如仙山楼阁图。"

福建省建筑设计院首席总建筑师黄汉民："福建土楼是世界上独一无二的山区大型夯土民居建筑，以其神奇的聚落环境、特有的空间形式、绝妙的防卫系统、巧夺天工的建造技术和深邃的土楼文化，令世界瞩目。"

世界遗产委员会："客家土楼是东方血缘伦理关系和聚族而居传统文化的历史见证，是世界上独一无二的大型生土夯筑的建筑艺术成就，具有'普遍而杰出的价值'。"

9.4.4 水立方

1. 探赜索隐——历史的维度

国家游泳中心(见图9-4)被称为"水立方""冰立方"，位于北京奥林匹克公园内，于2003年12月开工，至2008年1月竣工，是2008年北京奥运会的精品场馆和2022年北京冬奥会的经典改造场馆，也是唯一一座由港澳台同胞、海外华侨华人捐资建设的奥运场馆，被美国《商业周刊》评为"中国十大新建筑奇迹"。

2010年，国家游泳中心获国际桥梁及结构工程协会杰出结构大奖。2019年，国家游泳中心被国际奥委会授予年度"体育和可持续发展建筑"奖项。2022年4月2日，北京冬奥会、冬残奥会表彰工作领导小组办公室公示为北京冬奥会、冬残奥会突出贡献集体拟表彰对象。2022年4月，入选北京冬奥会、冬残奥会突出贡献集体名单。

图9-4 水立方①

2. 量弘识高——审美的维度

"水立方"总建筑面积为65000~80000平方米,其中地下部分的建筑面积不少于15000平方米。"水立方"是世界上唯一一个完全采用膜结构来进行全封闭的大型公共建筑,其内外立面共由3000多个不规则的气枕组成。外膜为ETFE(乙烯-四氟乙烯共聚物)膜,属轻质建筑材料,极具耐腐蚀性、抗压性、透光性和保温性,厚度仅为2.4毫米。建筑主体全部用细钢管连接而成,杆件多达2.2万根,有1.2万个节点。场馆分为6层,馆内设施主要包括比赛大厅、热身池,多功能大厅以及大型嬉水乐园。"冰立方"冰上运动中心位于国家游泳中心南广场地下空间,整体建筑面积约为8000平方米,充分利用其空间建立了标准冰场和冰壶场地两块冰面。

3. 生力无穷——文化的维度

"水立方"体现了中国传统文化元素与现代科技文明的巧妙融合。在传统文化中,"天圆地方"的哲学思想激发了"水立方"的设计灵感,其与国家体育馆的圆形"鸟巢"相互呼应。这两座建筑不仅在结构层面上呈现出一种巧妙的对话感,在外观和象征意义上也相互映衬。中国古代城市建筑艺术的基本形式为"方",而水立方以此为设计理念,巧妙运用空间,满足多功能分区的实用需求,同时也体现了中国文化中以纲常伦理为核心的社会生活规范。"水立方"融合中国传统文化美与西方几何哲学美,既是对奥运精神的生动表达,又是对中西方文化交流与碰撞的精彩诠释。

4. 时评摘录——美育的担当

国家游泳中心"水立方"外方主设计师、澳大利亚皇家建筑师协会特别终身会员约翰·贝尔蒙:"中华灿烂的传统文化和现代高科技铸就的这座蓝色建筑,充分体现了东西方文化的碰撞与交融。"

西班牙《阿斯日报》:"在北京2022年冬季奥运会中,多个2008年夏季奥运会的场馆,例如"水立方"和"鸟巢",再次派上用场。有些特定体育项目的比赛场地必须新建,而这些新场馆体现了中国工程师的奇思妙想。"

① 摘自百度百科

9.4.5 布达拉宫

1. 探赜索隐——历史的维度

布达拉宫(见图9-5)位于海拔3700米的西藏自治区首府拉萨市区西北的玛布日山上,是西藏现存最大、最完整的中国古代宫堡式建筑群,被誉为"世界屋脊上的明珠"。布达拉宫始建于公元7世纪,是藏王松赞干布为远嫁西藏的唐朝文成公主而建的,后因战乱失火烧毁,仅存法王洞和超凡佛殿两处。1645年,五世达赖喇嘛重建布达拉宫。1693年,扩建工程竣工,布达拉宫更具规模。此后,历世达赖喇嘛相继增建了5个金顶及附属建筑。

1961年,布达拉宫被国务院公布为第一批全国重点文物保护单位。1994年,布达拉宫被联合国教科文组织列入世界文化遗产名录。2022年12月,布达拉宫入选中国5A级景区品牌影响力100强榜单。

图9-5 布达拉宫[①]

2. 量弘识高——审美的维度

布达拉宫依山而建,占地总面积为36万平方米,建筑总面积为13万平方米,主楼高117米,外观13层,实际只有9层。主体建筑分为东部的白宫和中部的红宫两部分,白宫是达赖喇嘛的冬宫,高7层;红宫外墙为红色,主要建筑是历代达赖喇嘛的灵塔殿,共有5座。布达拉宫采用石木交错的建筑方式,主体建筑以花岗岩为建筑基体。宫殿顶层和主要殿堂顶部用鎏金材料架设成金色屋顶,采用歇山式和六角攒尖式。窗檐用木质结构,外挑起翘。除了白宫、红宫主体建筑外,布达拉宫还有一些附属建筑,包括僧官学校、战马厩以及印经院等。

3. 生力无穷——文化的维度

布达拉宫不仅在建筑艺术上取得了卓越的成就,同时也是藏族文化的巨大宝库,内藏众多反映西藏政教活动和各民族民间活动的文物,包括典籍、壁画、雕塑、法器、唐卡等。这些文物具有较高的欣赏价值和收藏价值,承载着各民族文化交流的深远历史。布达拉宫是中华各族人民共同的精神家园,见证着我国各民族之间的交往。布达拉宫已然成为中华文化符

① 摘自百度百科

号和民族文化象征，亦成为世界文化与世界建筑史的重要构成。

4. 时评摘录——美育的担当

现代文学家鲁迅《西藏独行》："这座宫殿不同于大半中国的宫殿，它不是什么花花绿绿的正门，是一堵陡峭的高墙，直往上看不到头，径自上去，这和任何中国山门还不同；这座殿宇的外壁也不似中国的殿宇，不是红红绿绿，而是白白的。仿佛它从白云中碾过来的一样，白云故是它的本身。"

当代作家莫言《我的祖国我的血》："布达拉宫是一座气势雄伟而庄严的宫殿，直插云霄，让人无法望其顶端。无论是宫殿外墙上壁画的绘制，还是内部的装饰，无一不透露着庄重肃穆的氛围。"

西班牙画家巴勃罗·皮卡索："布达拉宫犹如一座宏伟的雪山，我向来崇拜群山，因此我也崇拜布达拉宫。它是我所见过最美的建筑之一。"

9.4.6 北京故宫

1. 探赜索隐——历史的维度

北京故宫(见图9-6)旧称紫禁城，位于北京市中心，是世界上现存规模最大、保存最为完整的木质结构古建筑群之一，始建于明朝永乐四年(公元1406年)，建成于永乐十八年(公元1420年)，是明清两朝的皇宫，1925年始称故宫。1949年中华人民共和国成立以后，对其建筑进行了大规模修缮。

1961年，北京故宫被列为第一批全国重点文物保护单位。1987年，北京故宫被列入世界文化遗产名录。2005年开始，北京故宫进行为期19年的大修。北京故宫现为国家5A级旅游景区，与法国凡尔赛宫、英国白金汉宫、美国白宫、俄罗斯克里姆林宫一并被誉为"世界五大宫"。

图9-6 北京故宫[①]

① 摘自百度图片

2. 量弘识高——审美的维度

北京故宫占地面积约为72万平方米，建筑面积约为15万平方米，南北长961米，东西宽753米，宫城周围环绕着高10米的宫墙，城外有宽52米的护城河。北京故宫内的建筑分为外朝和内廷两部分。外朝是国家举行大典礼的地方，以三大殿为主，分别为太和殿、中和殿、保和殿。三大殿左右两翼辅以文华殿、武英殿两组建筑。内廷以乾清宫、交泰殿、坤宁宫为中心，东西两翼有东六宫和西六宫，是皇帝处理日常政务之处，也是皇帝与后妃居住生活的地方。北京故宫的四个城角都有角楼，高27.5米，十字屋脊。城墙四周各设城门一座，南面午门是故宫的正门，北面为神武门，东面为东华门，西面为西华门。

3. 生力无穷——文化的维度

北京故宫作为中国古代建筑艺术的杰作，代表中国古代建筑文化的最高成就，彰显了中华民族的智慧和精神。北京故宫不仅见证了明清两个朝代的历史，展示了古代皇权制度的完整体系，并承载着丰富而厚重的中国文化内涵。北京故宫收藏了大量的文物和艺术品，包括瓷器、玉器、雕塑以及书画等。这些藏品既是深入研究中国历史和文化的重要资料，也具有极高的艺术欣赏价值，代表中国古代工艺的巅峰水平，同时记录着中华民族的传统技艺、文化习俗和民族风情。未来，北京故宫将大力探索数字化创新发展模式，以适应时代的变革，并为世界文化遗产的传承注入盎然活力。

4. 时评摘录——美育的担当

中国建筑学家梁思成《中国建筑史》："清宫建筑之所予人印象最深处，在其一贯之雄伟气魄，在其毫不畏惧之单调。其建筑一律以黄瓦红墙碧绘为标准样式(仅有极少数用绿瓦者)，其更重要庄严者，则衬以白玉阶陛。在紫禁城中万数千间，凡目之所及，莫不如是，整齐严肃，气象雄伟，为世上任何一组建筑所不及。"

英国纪录片《紫禁城的秘密》中外国木匠理查德："正是这种'柔中带刚'的特点，造就了紫禁城建成600年屹立不倒的奇迹，而这也很好地证明了中国传统建筑的天才之处！"

故宫研究院院长郑欣淼《故宫观止》："故宫博物院是依托于明清两代的皇宫。它既是中国历代艺术品博物馆，又是一个中国古代建筑博物馆，同时是一个世界遗产遗址，还是一个特殊的原址保护、原状陈列的博物馆。"

9.4.7 北京天坛

1. 探赜索隐——历史的维度

天坛(见图9-7)位于北京市东城区永定门大街东侧，原名"天地坛"，是明清两代皇帝祭天、祈谷和祈雨的场所，是现存最大的古代祭祀性建筑群。天坛始建于明永乐十八年(1420年)，明嘉靖九年(1530年)改名为"天坛"，清乾隆、光绪时曾重修改建。1918年1月，天坛

对外开放，成立天坛公园。

1957年10月，天坛被公布为北京市第一批古建文物保护单位。1961年3月，天坛被国务院公布为第一批全国重点文物保护单位。1998年，天坛被联合国教科文组织列入世界文化遗产名录。2009年，天坛入选中国世界纪录协会中国现存最大的皇帝祭天建筑。

图9-7　天坛①

2. 量弘识高——审美的维度

天坛整体占地面积约为205公顷(约273万平方米)，有两重坛墙环护，分为内、外两坛，坛域北呈圆形，南为方形，寓意"天圆地方"。内坛由圜丘坛、祈谷坛、斋宫三组古建筑组成。圜丘坛在内坛南侧，是举行祭天大典的场所，主要建筑有圜丘台、棂星门等。祈谷坛为坛殿结合的圆形建筑，在内坛北侧，主要建筑有祈年殿、皇乾殿、祈年门等。其中祈年殿是天坛最具特色的建筑。两坛之间由一座长360米、宽28米、高2.5米的丹陛桥连接。斋宫位于西天门内南侧，是祀前皇帝斋戒的居所。天坛建筑共计92座，有600多个房间。天坛公园外坛为林区，西部有神乐署，神乐署为明清时期演习祭祀礼乐的场所，被誉为明清两朝最高的礼乐学府。

3. 生力无穷——文化的维度

天坛作为中国古代的重要祭天场所，有着较高的历史价值和厚重的文化内涵。天坛是中国古代皇权制度的重要象征，其建筑设计展示了古代帝王制度的威严和庄重，同时也反映出古代皇权制度的复杂性和局限性。天坛从选位、规划以及建筑设计都依据中国古代《周易》的阴阳、五行等学说，其建筑造型和装饰符号也充分展现了古代哲学和审美的核心思想，其中"天人合一"和"五行相生"等理念贯穿于建筑的每个细节之中。天坛所呈现的理念涵盖了天命思想、祖先文化及农耕崇拜等方面，是中国古代宗教文化的集中体现。

4. 时评摘录——美育的担当

世界遗产委员会："天坛建于公元15世纪上半叶，坐落在皇家园林当中，四周古松环

① 摘自天坛公园官网

抱,是保存完好的坛庙建筑群,无论在整体布局还是单一建筑上,都反映出天地之间的关系,而这一关系在中国古代宇宙观中占据着核心位置。同时,这些建筑还体现出帝王将相在这一关系中所起的独特作用。"

北京工业志鉴专家李忠义:"600多年的天坛文化奥秘无穷,能使更多人了解天坛,得到裨益,是人生最愉快的事。"

古建专家罗哲文:"天坛是中国独一无二,世界独一无二的古典建筑杰作。"

9.4.8 安徽宏村古建筑群

1. 探赜索隐——历史的维度

宏村古建筑群(见图9-8)位于安徽省黟县城东北11公里处,是典型的徽式民居建筑群,现存完好的明清民居有440多幢。宏村始建于南宋绍兴元年(1131年),原为汪姓聚居之地,绵延至今已有870多年的历史。宏村最早称为"弘村",清乾隆年间更名为"宏村"。

2000年11月,宏村被正式列入世界文化遗产名录,是国家首批12个历史文化名村之一、安徽省爱国主义教育基地和国家5A级旅游景区。2001年,宏村古建筑群被列为第五批全国重点文物保护单位。2003年3月,宏村镇加入中国风景名胜区协会世界文化遗产工作委员会。2012年12月,宏村被公布为第一批中国传统村落。2016年10月,宏村镇被认定为第一批中国特色小镇。

图9-8 安徽宏村古建筑群①

2. 量弘识高——审美的维度

宏村三面环山,坐北朝南,平面采用"牛"形布局,故被人们称为"牛形村",代表建筑有南湖书院、乐叙堂、承志堂等及百余幢明清时期民居。在"牛"形布局中,雷岗山为

① 摘自百度百科

"牛首"，村口古树为"牛角"，民居为"牛躯"，水圳为"牛肠"，月沼为"牛胃"，南湖为"牛肚"，河溪上的四座桥梁为"牛腿"。宏村古建筑为粉墙黛瓦的砖木结构式楼房，整体素雅、端庄。房子里布满木雕、砖雕、石雕。宏村古民居最吸引人的地方就是翘首长空的马头墙。马头墙大致可以分为坐斗式马头墙、坐吻式马头墙、挑斗式马头墙、鹊尾式马头墙等，具有防止火势蔓延的功用。

3. 生力无穷——文化的维度

宏村是徽州传统地域文化、建筑技术及景观设计的典范，具有极高的艺术、历史和文化价值。宏村古建筑中的木雕装饰风格独特，展现了中国木作工艺的精湛技艺。同时，在宏村古建筑群中，可见许多传统的农耕工具和日常生活用品，既是当地风土人情的历史见证，也是对华夏农耕文化的阐释与传承。此外，古建筑群以传统的"四合院"格局为主，反映了这一地区的生活方式、社会风貌、等级观念与伦理秩序，体现了中国古代社会注重家庭修睦、世代相传的文化价值观。

4. 时评摘录——美育的担当

清代诗人胡成浚："何事就此卜邻居，花月南湖画不如；浣汲未妨溪路远，家家门前有清泉。"

国际古遗址专家大河直躬："青山绿水本无价，白墙黑瓦别有情。"

联合国教科文组织："中国皖南古村落西递、宏村，是人类古老文明的见证，是传统特色建筑的典型作品，是人与自然结合的光辉典范。"

9.4.9 悉尼歌剧院

1. 探赜索隐——历史的维度

悉尼歌剧院(见图9-9)位于澳大利亚新南威尔士州悉尼市区北部悉尼港的便利朗角，三面环海，南侧偏东为皇家植物园，南侧偏西通往市中心高层建筑集中区。悉尼歌剧院以独特的建筑设计风格闻名于世，是世界著名的表演艺术中心，有"船帆屋顶剧院"之称，是澳大利亚地标式建筑，也是20世纪最具特色的建筑之一。1957年由丹麦建筑师约恩·乌松设计悉尼歌剧院项目。1959年3月，悉尼歌剧院破土动工，建造历时14年之久，1973年10月正式投入使用。

悉尼歌剧院曾被美国《时代》杂志列为"20世纪建筑史上的五大奇迹之一"。2007年，悉尼歌剧院被联合国教科文组织列入世界文化遗产名录。

图9-9　悉尼歌剧院[①]

2. 量弘识高——审美的维度

悉尼歌剧院由一个大基座和三个拱顶组成，占地面积约为1.84公顷，长183米，宽118米，总建筑面积约为88000平方米，建筑最高点距海平面60多米，门前大台阶宽90米。悉尼歌剧院的主体建筑采用贝壳结构，由2194块每块重15.3吨的弯曲形混凝土预制件拼成贝壳形尖屋顶，外表覆盖着105万块白色或奶油色的瓷砖，其外观为3组巨大的壳片，耸立在南北长186米、东西最宽处为97米的现浇钢筋混凝土结构的基座上。第一组壳片在地段西侧，内部是音乐厅，底部是戏剧厅、话剧厅和演播厅。第二组壳片在地段东侧，内部是歌剧厅。第三组壳片在西南方，内部是餐厅。其他空间巧妙地布置在基座底部，为悉尼歌剧院的办公场所。

3. 生力无穷——文化的维度

悉尼歌剧院作为一个融合文化、艺术和国际交流等多重功能的综合性建筑，是澳大利亚的标志性建筑，代表着澳大利亚的文化形象。作为悉尼首个举办大型戏剧演出的场所，悉尼歌剧院每年举行表演约3000场，约200万观众前往共襄盛举，推动了不同国家和民族之间的互动与交流。同时，悉尼歌剧院也是一个教育和学习的场所，提升了公众对于人类文化的传承与保护意识。此外，悉尼歌剧院的设计注重使用环保元素，彰显了对建筑设计和文化创新的追求，对后续的建筑技术具有示范意义。悉尼歌剧院的维护和管理工作非常完善，成为推动文化和自然资源可持续发展的典范，对城市的长期发展具有重要意义。

4. 时评摘录——美育的担当

哥伦比亚大学建筑学教授肯尼斯·弗兰普顿(Kenneth Frampton)："这种积木式的建造方法来自于中国建筑的阶梯式方法，而不是西方传统的桁架。"

"普利兹克奖"评委："悉尼歌剧院是乌松的杰作，也是20世纪最具代表性的建筑物之一。其美丽的外观在世界久负盛名，它不仅是一座城市的标志，也是整个国家甚至整个大洲的标志。"

① 摘自百度百科

丹麦建筑师、悉尼歌剧院设计师约恩·乌松："它(悉尼歌剧院)就在我心中,是我生命的一大部分。"

9.4.10 巴黎圣母院

1. 探赜索隐——历史的维度

巴黎圣母院(见图9-10)又名巴黎圣母主教座堂、巴黎圣母院大教堂,它是哥特式基督教教堂建筑,位于法兰西共和国首都巴黎市中心城区塞纳河中央的西堤岛上,与巴黎市政厅和卢浮宫隔河相望。巴黎圣母院大教堂始建于1163年3月,于1345年正式竣工。2019年4月,巴黎圣母院起火,整座建筑损毁严重,但主体结构保存完好,暂停对外开放。2019年11月,中法双方在北京签署合作文件,中国专家前往参与巴黎圣母院修复工作。2021年3月,修复工作正式开始。2024年12月,巴黎圣母院将重新开放。

1862年,巴黎圣母院被法国历史古迹委员会列入法国遗产纪念碑清单。1991年,巴黎圣母院被列入世界文化遗产名录。

图9-10 巴黎圣母院①

2. 量弘识高——审美的维度

巴黎圣母院坐东朝西,总占地面积达6000平方米,总建筑面积达5500平方米。平面似长形马蹄,采用哥特式主教堂拉丁十字形制,总长约127米,总宽约48米,总高达96米。十字的顶部是祭坛,十字长翼是一个长方形大厅,供信徒做礼拜时使用。内部共有5个纵舱,包括一个中舱与两侧各两个翼舱。东端是圣坛,后面是半圆形的外墙。西端有一对大塔,横厅两个尽段都有开门,旁置小塔。圣坛外有标志性尖塔,高96米。巴黎圣母院的正面高69米,被三条横向装饰带划分为三层。底层由三个拱券形门洞组成,门四周布满雕像;第二层是著

① 摘自百度百科

名的玫瑰花形大圆窗；第三层有一排细长的雕花拱形石栏杆。

3. 生力无穷——文化的维度

巴黎圣母院作为既具有宗教背景又融合法国文化的重要场所，不仅具有悠久的历史和卓越的建筑风格，还承载了丰富的文化意义。巴黎圣母院备受多种艺术形式青睐，出现在诸多艺术个案中，如小说《巴黎圣母院》、电影《午夜巴黎》等，都与巴黎圣母院有着紧密的联系。此外，这座建筑本身所展现的雕刻艺术和绘画艺术，不仅具有独特的历史文化价值，更反映了当时社会文化和宗教等方面的特点。巴黎圣母院还见证了许多重要的历史事件，如在法国大革命期间这里曾是起义者的据点。可以说，巴黎圣母院是法国文化和精神的象征。

4. 时评摘录——美育的担当

意大利雕塑家米开朗基罗："巴黎圣母院展示了中世纪建筑的壮丽和远见，成为其他建筑师的灵感来源和借鉴的对象。"

法国浪漫主义诗人维克多·雨果："这座可敬的历史性建筑的每一个侧面，每一块石头，都不仅是法国历史的一页，而且是科学史和艺术史的一页……简直就是石头制造的波澜壮阔的交响乐。"

第10章 笔墨横恣 行云流水
——书法艺术

 ## 10.1 书法艺术概述

10.1.1 书法艺术界定

从广义讲，书法是指文字符号的书写法则。本书所说的书法艺术是指以汉字为表现对象、以点线为形质的书写艺术。

汉字，又称中文、中国字，别称方块字，是汉语的记录符号，属于表意文字的词素音节文字。汉字是世界上最古老的文字之一，已有六千多年的历史。汉字在漫长的演变发展过程中，一方面起着交流思想、传承文化等重要的社会作用，另一方面成为一种独特的造型艺术。从图形符号到甲骨文、金文，从大篆到小篆再到隶书、楷书、草书、行书，汉字字体逐渐形成，在书写、应用汉字的过程中，逐渐产生中国特有的书法艺术。受中国文化影响，周边国家和地区书法艺术盛行，如日本、韩国等。

10.1.2 书法艺术发展历程

1. 中国书法艺术的发展

中国书法艺术源远流长，中国汉字为象形文字，其产生过程充满了东方智慧。中国古代先民在书写、传承文字的过程中不断进行书法艺术创作。考古发现，甲骨文是迄今为止中国发现的年代最早的成熟文字系统。

甲骨文是记录殷商时期宫廷的占卜、祭祀等活动的文字，已具备书法艺术的三个基本要素，即用笔、结字、章法。金文是商、西周、春秋、战国时期铜器上铭文字体的总称，其结构匀称，布局妥帖，线条形象趋于饱满、婉转、丰富，与甲骨文相比在粗细、曲直等方面有了明显的强化。这一时期的主要作品以司母戊鼎铭文、散氏盘铭文、毛公鼎铭文最为著名，

艺术成就最高。从书法审美的角度来看，这些汉字已经具备线条美、结构美等书法形式美的要素，为中国书法艺术的发展奠定了坚实的基础。

秦代开创了书法艺术的先河。《说文解字序》中概括了秦代字体的面貌："秦书有八体，一曰大篆，二曰小篆，三曰刻符，四曰虫书，五曰摹印，六曰署书，七曰书，八曰隶书。"秦统一后的文字称为秦篆，又叫小篆。篆书在金文和石鼓文的基础上简化而来。秦代李斯是中国书法史上第一位有记载的书法家，将秦统一后的标准字体小篆作为书写字体的《泰山刻石》是其代表作品，字体简洁，线条圆润流畅，结构方整，为历代书法家推崇。秦代出现的隶书是汉字书写的一大进步，不仅结构趋于方正，而且在笔法上也突破了单一的中锋运笔，为以后书体流派的出现奠定了基础。

汉承秦制，初用篆书；后来篆书式微，隶书得到蓬勃发展，并在东汉进入鼎盛时期；草书在汉代发展成为比较成熟的字体。这一时期的书法成就表现在两个方面：一是汉代石刻精品纷呈；二是瓦当玺印文和简帛盟书墨迹。摩崖石刻以《石门颂》等最为著名，书法家视之为"神品"，碑刻林立，北书雄丽，南书朴古，字形方正，法度谨严，波磔分明，《封龙山》《西狭颂》《孔宙》《乙瑛》《史晨》等为后人称道仿效。瓦当玺印是古代篆书的奇葩，简帛盟书"体兼篆隶"，兼顾了艺术性与实用性。隶书起源于秦朝，由程邈整理而成，在东汉时期发展达到顶峰，对后世书法影响巨大，在书法界有"汉隶唐楷"之称。草书的诞生，标志着中国书法成为一种抒发情感、张扬个性的艺术，有着重大意义。汉代书法家可分为两类：一类是汉隶书家，以蔡邕为代表；另一类是草书家，以杜度、崔瑗、张芝为代表，张芝被后人称为"草圣"。东汉时期出现了专门的书法理论著作，最早的书法理论提出者是两汉时期的扬雄，中国第一部书法理论专著《草书势》由东汉时期崔瑗所著。

三国时期，隶书地位下降，衍变出楷书。楷书成为书法艺术的又一主体。楷书又名正书、真书，由钟繇所创。三国(魏)时期的《荐季直表》《宣示表》等成为雄视百代的珍品。晋代书法流美娴静，风流潇洒，反映了士大夫阶级的清闲雅逸。最能代表魏晋精神的书法大家当属王羲之，其行书《兰亭序》被誉为"天下第一行书"，笔势飘若浮云，矫若惊龙。王羲之之子王献之的《洛神赋》字法端劲，所创"破体"与"一笔书"为书法史上的一大贡献。两晋书法最盛时，主要表现在行书上，代表作品有《伯远帖》《快雪时晴帖》《中秋帖》。南北朝书法继承了前代书法的优良传统，创造了不亚于前人的优秀作品，以魏碑最胜。智永是这一时期的主要书法家，他是王羲之的第七代孙，代表作品为《千字文》。

隋唐五代书法对前代既有继承又有革新，可谓"尚法"，分为隋至唐初、盛唐中唐、晚唐五代三个阶段。隋至唐初阶段，国土统一，政治昌盛，书法艺术呈现一种新的姿态。隋楷上承两晋南北朝沿革，下开唐代规范之新局。初唐阶段，结构谨严整洁的楷书成为主流；盛唐中唐阶段，中国书法艺术气魄雄伟，表现出封建鼎盛时期国力富强的气派和勇于开拓的精神；晚唐五代阶段，书法艺术虽承唐末之余续，但因兵火战乱的影响，形成了凋落衰败的总趋势。初唐的欧阳询，中唐的颜真卿、柳公权是这一时期的书法大家，所创立的雄健之风，代表了唐代书法的最高成就。五代书法值得称道的有杨凝式，李煜、彦修等也颇有成就。

宋代书法以一种尚意抒情的新面目出现在世人面前，纵横跌宕，书风沉着痛快。宋朝书法尚意，意之内涵包含四点，一重哲理性，二重书卷气，三重风格化，四重意境表现，同

时注重书法创作的个性化和独创性。宋代为后世所推崇的书法家有苏轼、黄庭坚、米芾和蔡襄，宋代书法一改唐楷面貌，在表现书法风貌的同时，力图凸显标新立异的姿态，形成新的审美意境。

元初经济文化发展缓慢，书法崇尚复古，宗法晋唐而少创新，平庸无奇，没有自己的时代风格。元代书坛的核心人物是赵孟頫，其所创立的楷书"赵体"与唐楷之欧体、颜体、柳体并称"四体"，成为后代临摹的主要书体。鲜于枢、邓文原也是在元代书坛享有盛名的书家，成就虽然不及赵孟頫，但书法风格上有独到之处，主张书画同法，注重结字的体态。

明代近三百年间，诸位皇帝极爱书法，朝野士大夫重视帖学。姿态雅丽的楷书、行书盛行，赵孟頫书法格调被全面继承，书法朝"尚态"方向发展。整个明代书体以行楷居多，且皆以纤巧秀丽为美。明代虽出现了一些有造诣的大家，但没有重大突破和创新。代表书法家有文徵明、唐伯虎等。

明末至清，美学思潮以抒情扬理为旗帜，追求个性与发扬理性的相互结合，正统的古典美学与求异的新型美学并盛。清代书法的总体倾向是"尚质"，分为帖学与碑学两大发展时期。晚明的帖学将明末书坛的狂放不羁、愤世嫉俗的风气发扬光大，姜英、张照、刘墉、王文治等人或以淡墨书写，或改变章法结构，力图表现新面貌。由于帖学长时期传承，没有得到很好的清理、认识、调整，某种积弊日益加深，颓势不可避免。与此同时，碑学作为一种与帖学相抗衡的书学系统最终成为清朝书坛的主流。邓石如、何绍基、赵之谦、吴昌硕、张裕钊、康有为等是这一时期著名的书法家。

近现代书法艺术创作流派纷呈、风格多样、书家辈出，尤其是中华人民共和国成立后，书坛名家荟萃，异彩纷呈。新书法创作的一大特点是"碑""帖"相互兼容，取长补短，原有的意识局限被突破，在相互兼容中创造新风格。

随着封建体制解体、西方文化传入、新文化运动兴起和白话文的普及，人们在日常书写中越来越少使用毛笔，书法逐渐成为艺术创作活动。在实用性书写式微的今天，书法艺术存在许多问题，也面临诸多挑战，中国书法砥砺前行。

2. 域外书法艺术的发展

受中国文化影响，朝鲜与韩国的传统书法用字均为汉字。1972年，考古人员在韩国中部百济古都公州武宁王陵内发现一块方形石碑，石碑上所刻的汉字字体优美，表现出很高的技术水平，据此推断在朝鲜半岛的"三国时代"，书法艺术很可能已经成熟。统一新罗时代，由于当时的人们崇尚大唐文化，产生了许多书法家，如金生、崔致远，其字体追随书法大师欧阳询和虞世南。王羲之也备受仰慕，其行草书被普遍临摹。

在韩国，书法艺术比绘画艺术更受重视，人们常把书法作品像绘画一样挂在墙上欣赏，从用墨的韵味、整幅布局的功力、骨骼框架、神韵等方面进行评价。人们普遍认为书法与绘画关系密切，从笔法安排与和谐的角度而言，绘画受到了书法的影响。

在朝鲜，最著名的书法家是实学派的金正喜。金正喜是杰出的书法家和学者，他创立了"秋史派"风格，其书法脱胎于中国隶书，在布局上富于画感，善于在不对称中见和谐，笔触有力，笔下的字充满活力。

日本称书法为"书道",古代日本称书法为"入木道"或"笔道",江户时代(17世纪),书法被誉为"书道"。公元6世纪中叶,日本人用毛笔写汉字,佛教从中国经朝鲜传入日本之后,僧侣和佛教徒用毛笔抄录经书,中国书法随之在日本流传。圣德太子抄录的《法华经义疏》,深受中国六朝书法风格影响。日本天台宗始祖最澄和尚从中国返回日本时,带走了东晋王羲之的书法作品,并将之推广。古代日本人尊王羲之为"书圣",称王羲之为"大王",称王献之为"小王"。承继了"二王"骨风的是平安朝的真言宗创始人空海和尚,他与嵯峨天皇、橘逸势三人被称为"平安三笔",空海的《聋瞽指归》二卷被日本尊为国宝。

平安中期,日本废除了遣唐使,随着假名(日本文字)的出现,日本书法开始和化(日本化),当时日本书法界的代表人物是小野道风、藤原佐理和藤原行成,他们被日本人称为"三迹"。"三迹"的书法成为日本后世书法的规范,并由此衍生多种书法流派。小野道风的真迹堪称日本书法典范,代表作有《屏风土代》《秋萩帖》。藤原佐理的笔风自由奔放,个性很强,代表作有《诗怀纸》。藤原行成继承了小野道风的风格,是日本书法之集大成者,其行书温雅、干练,代表作有《白乐天诗卷》《消息》。

镰仓时代,日本在与宋朝经济往来时引进了宋代书法。如临济宗大师荣西禅师师承了黄山谷的风格,日本"曹洞宗"始祖道元禅师将张即之的书法引入日本。以京都五山、镰仓五山的禅僧为中心的书法流派更是崇尚张即之和苏东坡的书法风格。其后,一山一宁等僧侣又将元代书法风格引入日本,为日本书法界增添了宗峰妙超大师、梦窗疏石等高僧的墨宝,世人称之为"禅宗风格"。"禅宗风格"长期流行于日本南北朝和室町时代的武士、官吏之间。

桃山时代,丰臣秀吉一统天下,乱世造成的文化停滞情况得以恢复,书法界出现了三名奇才,即近卫信尹、本阿弥光悦、松花堂昭乘,世人称为"宽永三笔"。

江户时代,幕府奖励儒学,"唐风"再度盛行。江户末期出现了如市河米庵等专门教授书法的专家,"书道"就产生在这一时期,并成为日本固有艺道的代表。

10.2 书法艺术的审美特征

10.2.1 极尽千姿的线条美

线条是构成汉字的基本元素,是书法的基础。书法艺术美,首先体现在线条上。线条作为中国书法艺术特定的物化形态,是书法美的起源。

书法着重强调线条的力量美。力量美的构成是依靠提、按、顿、挫、转、折、方、圆等用笔动作来完成的,强调用笔的起伏——上下运动。一般而言,下笔有力,线条就美,就有

丰富的内涵。观赏者在鉴赏富有力量的书法作品时，能在凝固而静止的字形中领略到生命的精彩和心灵的跃动；相反，如果笔力单薄，书法美就无法表现和发挥。

有人称书法是"无声的音乐艺术"，在线条形成过程中，用笔的松紧、轻重、快慢就是节奏的具体内容。书法用笔的抑扬顿挫、轻重徐疾，以及线条连续而富有规律的千变万化，引导人的视觉运动，让人感受到一定的节奏美感，从而感受到书家的生命活力。

10.2.2 变异百态的结构美

汉字起源于"象形"，由"象形"发展而来的汉字形体，具有造型的意义。书法的结构美表现在平整、匀称和变化三个方面。

平整给人以稳定感和舒适感，是书法结构美的基本要素之一，是中国书家十分强调的内容。匀称是指字的笔画之间及各部分之间所形成的合适感和整齐感。写作时需注意实线的疏密、长短，以求适中匀称，还要注重"计白当黑"，从无实线的白处着眼，使黑白得宜，达到结构的平衡和匀称。变化是指字形结构的参差错落，体现汉字各部分的灵活奇巧之美。写字不能只讲究平整匀称，还要讲究奇变，如此才能形成姿态各不相同、极尽变化之妙的书法艺术。

10.2.3 和谐统一的章法美

书法的章法美首先表现为整体美，也就是书法作品的整体外部形式应完美。千百年来，历代书家创作了无数优美的幅式，或中堂，或条幅，或扇面，或对联，或条屏，或斗方，或手卷。这是书家经验的结晶，也是欣赏者进行鉴赏的依托。为了创造"华章美篇"，书家谋篇布局，把字当画来创作。

书法的章法美还表现为局部美，也就是内部的经营与布局应协调。成功的章法布局集中体现了对空间虚实的艺术处理，遵循虚实相成的美学原则。实，即有线条、有字之处；虚，即字行间的空白处。有线条、有字的地方，其精妙所在都生发于字行间的空白处。"虚"与"实"，"白"与"黑"，相依相存，相映成趣。有笔墨处重要，无笔墨处也重要，字里行间均有笔墨、有情趣。

此外，书法的章法美还讲究局部美与整体美的和谐统一。一幅富有生命力的书法作品，应具有气势连贯、参差变化、浑然一体的艺术效果。

10.2.4 澄澈黑白的意境美

意境，是书法作品体现的神韵，以及流露出来的精神和情感。一部好的书法作品，其结体、章法、用笔应共同体现某种美的境界，它应是意境美的最终呈现。

书法的意境美是书法审美标准的灵魂所在，也是打动欣赏者的内在机制。南朝书家王

僧虔在《笔意赞》中说："书之妙道，神采为上，形质次之，兼之者方可绍于古人。"这里强调以形写神，形神兼备。林语堂先生在《吾国与吾民》一书中曾对中国的书法艺术给予极高的评价："书法提供给了中国人民以基本的美学，中国人民就是通过书法才学会线条和形体的基本概念的。因此，如果不懂得书法及其艺术灵感，就无法谈论中国的艺术……在书法上，也许只有在书法上，我们才能够看到中国人艺术心灵的极致。"一幅成功的书法艺术作品，不仅单字完美，其整体应具有贯穿全幅的气质之美，还应能体现民族文化精神之美。

10.3 书法艺术鉴赏常识

10.3.1 基本表现手段

1. 笔画

笔画是指组成汉字且连续的点和线条。笔画是汉字的最小构成单位，大体可分为横、竖、撇、点、捺、折等，具体可细分为30多种。笔画之美在于生动有力，富于生命活力的笔画，以矛盾统一的形式规律，显现出厚实、灵活、沉着、圆浑等多种审美意味。

由于书法运笔的方法不同，起笔呈现方笔、圆笔之分。书家用笔之妙，体现为在隶书、楷书中强调圆笔，活畅而不刻板；在篆书、草书中注重方笔，沉实而不流滑。

曲与直在书法作品中是互为观照、互相映衬的。曲笔流转、飞动，直笔静谧、质朴。曲直结合，动静结合，刚柔相济，严整而又柔曲的境界才能创造出来。

藏锋与中锋能够凸显书法遒劲、浑厚、丰满的审美特色。由于书写力度、速度不同，中锋运笔会产生不同的笔画质感。一种是由于书写速度略快，用力平均，笔画边线光洁平整，如刀切一般，显现刚健挺拔、富有朝气的美；另一种是由于书写速度略慢，比较用力，手指略有震颤，笔画边缘毛涩不平，显现含蓄蕴藉而又老成的美。与藏锋、中锋有所不同，侧锋、露锋呈现的是飘逸洒脱、鲜明痛快的审美特点。

逆笔因其逆向、逆势的反作用力，笔毫与纸面的摩擦力得以增加，从而使笔画具有不滑不飘的涩意。书法有逆笔就有笔画的"顺势"，笔画只有在逆顺中有机结合并不断变化，才能沉实稳健而又畅快流动。

书法线条在纸上的运动富有节奏和韵律的变化，体现为轻重徐疾和抑扬顿挫。疾笔是一种迅畅爽利的笔画，具有迅疾、痛快、锐劲等审美特色；涩笔是一种迟留凝重的笔画，具有从容、沉实、老辣等审美特色。

笔画粗肥，具有雄浑之美；笔画细瘦，又有清劲之秀。肥瘦适度的笔画，骨肉相称，既瘦且腴，虽肥且秀，呈现瘦而有肉、肥而有骨的挺健丰实之美。

2. 章法

章法是整幅书法作品的"布白",指字与字、行与行的整体布局,关涉字行之间的呼应、照顾等关系,体现了书法作品的整体效果。布白包括逐字布白和行间布白,主要有三种形式:一是纵有行、横有列,二是纵有行、横无列(或横有行、纵无列),三是纵无行、横无列。章法美是书家追求的最高境界,书法的整体布局在上下左右的安排上要相互照应,总体分布要遵从法度秩序。

章法的要领在于字与字、行与行之间的联络,实现联络的方法主要有以下三种。

1) 气脉相连

一幅书法,各行文字应该在形体、气势上相互联络,形成一个有机的整体。所谓"连",是指书法作品笔势、气脉的贯通联系。书法章法繁杂,要想在变化之中求得和谐,就要依靠笔势、气脉的贯通联系,这是书法结构联系的审美原则。书写笔势相连,前后上下呼应,气连、势连、血脉贯通,这是书家追求的理想境界。

2) 虚实相生

在一幅书法作品中,有线条的地方即为"实",而字间、行间的空白处则为"虚"。黑线条落在白纸上,就产生了黑白的分割,一虚一实,虚实相生。章法布白的奥妙就在于黑多则白少,黑少则白多,黑白形成有机的整体,即为"计白当黑"。

3) 错落有致

法度较严的篆书、隶书、楷书讲究"守中"原则,体势齐整、统一;而欹斜跌宕的草书则变化无方,体势飞动、自如。这种于法度中求变化、在交错中求奇趣的方式即为错落有致。错落有致的章法还追求布白的疏密变化,"疏处可以走马,密处不使透风"(包世臣《艺舟双楫》),奇特的艺术效果就会随之产生。

章法是整幅书法作品的格局,人们欣赏一幅书法作品,总是从宏观到微观,再从微观到宏观,反复品鉴,这就要求书法家胸有全局。无论是行书的信手写成,还是草书的急风骤雨般挥成,书法家都要深思熟虑,按法度进行。

3. 墨色

书法中的"用墨"是指墨的着色程度。中国是墨的故乡,历代书画家无不深究墨法,有墨分五色之说。

1) 浓墨

浓墨是书法创作最主要的墨法。墨色浓黑与纸之洁白形成鲜明对比,神采外耀。浓墨书写墨不浮,能入纸,凝重坚实。书家喜爱用浓墨书写正体,以见力度和精神。宋人苏东坡是用浓墨的高手,清人刘庸有"浓墨宰相"之称。

2) 淡墨

淡墨与浓墨相反,墨色介于黑白之间,呈灰色调,宜用于草书、行书创作,适合表现清远淡雅的意境。明代董其昌善用淡墨,追求清淡幽远的艺术风格,作品有空灵萧散的意境。清人王文治被誉为"淡墨探花",其书法讲究笔致墨韵,作品清隽雅逸。近人林散先生最擅长用淡墨,墨色层次丰富,意境深远朦胧,出神入化,极具魅力。

3) 涨墨

涨墨是指用过量的墨水在宣纸上书写笔画时，水分从笔画中分离外溢的用墨现象。涨墨使书法线条有肉有骨，线面交融，富有变化。清人王铎最擅此法，其作品干淡浓湿结合，点画错综复杂，线条枯实互应，墨色生动丰富，行笔纵敛自如，视觉效果强烈。

4) 渴笔、枯笔

渴笔、枯笔分别指用含水分少或失去大部分墨的笔墨，在纸上行笔的书写效果。此法常用于行草书，篆书和魏楷也时而用之。渴笔、枯笔较难驾驭，笔锋干涩但不能轻飘浮动，墨迹滞涩但不能断裂干枯，时见飞白，画龙点睛，方有苍茫、老辣的艺术风貌。宋代米芾的手札《经宿帖》就生动地运用了渴笔、枯笔，涩笔力行，苍劲雄健。

10.3.2 书法作品的组成

1. 正文

正文是指书法作品的主要内容，是作品的主体。文章诗词、格言警句中那些含有健康向上、吉利祥和意味的文字都可作为书法作品的内容。

2. 题款

题款是指书法作品正文之外的说明性文字，主要用来说明正文题目，书写者姓名、字号、斋号、书写时间、地点、所赠对象的称呼、姓名等内容。这些内容的多少要视书法作品的具体需要来确定，并不要求每幅作品都写全。

题款款式按长短可分为长款和穷款，按位置可分为上款和下款。写在正文前面的，叫上款；写在正文后面的，叫下款。所赠对象的称呼、姓名应该写在正文的前面，以示尊敬之意。落款位置没有固定格式，也无绝对位置，其与正文互为关联。落款的内容视情形可长可短，但字体不能大小悬殊，要遵从相应比例。题款所用字体按照传统惯例，原则上遵守"今不越古""动不越静"的规矩。

3. 印章

书法作品中所盖的印章，按内容可分为名号章和闲章，按所盖的位置可分为迎首章和押脚章。盖在作品上首的叫迎首章，盖在正文和下款之后的叫押脚章。印章在书法作品中具有画龙点睛之妙，一幅作品的印章不能过多，以一至三方为宜。

10.3.3 中国的书体

1. 篆书

大篆，也称籀文，因著录于《史籀篇》而得名。大篆是在甲骨文、金文(钟鼎文)的基础

上演变而来的。春秋战国时期，秦国文字在相当大程度上保留了西周后期文字的风格，只是笔画更加工整匀称，并开始摆脱象形的束缚。大篆是小篆的前身。

秦始皇统一中国后，对大篆进行简化，同时废除其他六国的异体字，这种经过整理的秦国文字就是小篆。秦朝时期在全国范围内正式推行小篆，对汉字进行有计划的整理和简化，这一举措在汉字发展史上具有重要的意义。小篆是汉字产生以来第一次规范化的字体，此后汉民族有了统一规范的文字，它是汉字发展史上的第一座里程碑。小篆使用圆转匀称的线条，字体整齐，确立了汉字的符号性，形成了书写规律；统一了原来没有固定形式的偏旁，确定了偏旁的位置，基本上做到统一化和定型化。小篆因字体优美，始终被书家所青睐，又因笔画复杂，形式奇古，也受到印章刻制爱好者的偏爱。

2. 隶书

隶书也叫隶字、古书，是在篆书的基础上，为适应书写便捷的需要而产生的字体。隶书起源于秦朝，在东汉时期达到顶峰，分为"秦隶"（也叫"古隶"）和"汉隶"（也叫"今隶"）。中国书法艺术发展到隶书，进入了革新的阶段。隶书笔画由小篆的线条化圆笔变成有波磔的方笔，结束了汉字象形的历史。隶书的形体由篆书的长方变成扁平，并且对篆书的偏旁布局进行调整，从而奠定了方块汉字的基础。隶书是古今文字的分水岭，它的出现是中国文字的又一次大改革，是汉字演变史上的一个转折点。隶书的形成，为以后的草、楷、行书奠定了基础，也为汉字的普及和书法的发展开辟了广阔的道路。隶书是汉字中常见的一种庄重的字体，结体扁平、工整、精巧，书写讲究"蚕头雁尾""一波三折"。到了东汉，撇、捺等点画被美化为向上挑起，轻重顿挫富有变化，具有书法艺术美。隶书极具艺术欣赏价值，在书法界有"汉隶唐楷"之称。

3. 楷书

楷书，又称正楷、楷体、正书或真书，是为纠正草书的漫无标准和减省汉隶的波磔而形成的字体。楷书萌芽于西汉，成熟于东汉末年，盛行于魏晋，沿用到现在，是通行时间最长的标准字体。楷书形体端庄，笔画平直，书写规矩，认读容易，人们多以楷书为书写的楷模，因而得名。

谈到楷书，必讲魏碑体。北魏是隶书向楷书过渡的关键时期，北魏洛阳时期形成了一种风格独特的楷书，即"魏碑体"。魏碑体不仅是楷书的一种，也是楷书走向成熟的基础，对后世书风的演变具有重要的影响，其上承汉隶，下启唐楷，是研究隶书向楷书演变的重要载体。在清朝康有为的大力推崇下，魏碑体名声大噪，享誉书法史。魏碑体融合了北方书法的古朴浑厚与南方行楷的新妍妩媚，融合了隶书的笔势开张与楷书的结体严谨，笔势浑厚，以方正凝重为主，但字形厚重稳健，略显飞扬，规则中正而体貌姿态百出，意态跳宕，颇具审美价值。

4. 草书

草书不像楷书那样工工整整，而是把方块汉字的结构和写法高度简化，达到了书写便捷

的目的，具有一定的进步意义。草书的特点是结构简省，笔画"一笔而成，偶有不连，而细脉不断"。草书共有三种，即章草、今草和狂草。章草始于西汉，盛于东汉，由隶书演变而来。当时通行的草书字体称为"草隶"，后来逐渐发展，形成具有艺术价值的"章草"。章草字体具隶书形式，字字独立，不相纠连。今草是章草的继续，是楷书的快写体，从东汉末年一直流传至今，人们通常所说的草书指的就是今草。章草中所保留的隶书笔形痕迹在今草中被淡化。今草风格多样，偏旁相互假借，字的体势一笔而成，上下字之间的笔势经常互相牵连。唐朝时草书作为传递信息工具的功能已经减弱，成为"狂草"。狂草是在今草的基础上发展而来的，笔画任意增减，笔意奔放，笔势连绵回绕，字形变化繁多。

5. 行书

行书是介于今草与楷书之间的一种最通用的书体，产生于东汉末年，盛于东晋。行书兼具楷的规矩和草书的流动这两个特点，弥补了这两种字体的不足，近于楷而不拘谨难写，近于草而不放纵潦草，笔画连绵却各字独立，清晰易认，便于书写，便于通行，因此，行书自产生以来，备受人们的喜爱。行书笔势贯通，有较强的艺术效果，以草书的放纵冲破楷书的谨严，又以楷书的笔法增添行书的凝重。行书在实用方面，和楷书同样受到重视，自东汉末年形成之时起，行书的应用范围逐步扩大。人们一般把写得近于楷书的行书称为"行楷"，其楷法多于草法；把写得近于草书的行书称为"行草"，其草法多于楷法。如今行书作为楷书的主要辅助形式，在人们写文章、作记录等日常活动中被广泛使用。

10.3.4 古代主要书法流派

1. 初唐四大家

唐朝初年的四大文人薛稷、褚遂良、欧阳询、虞世南合称为"初唐四大家"。

薛稷(649—713年)，初唐书画家，字嗣通，蒲州汾阳(今山西万荣西)人，官至太子少保，礼部尚书，世称"薛少保"。薛稷外祖父魏徵是十八学士之一，是贞观年间的宰相，家富图籍，多有虞世南、褚遂良墨迹，薛稷爱不释手，于政务之余，常到其家观摩、临习，进而"锐意模学，穷年忘倦"。薛稷前期书艺，宗欧阳询、虞世南，中期宗褚遂良，到晚年时期摆脱欧、虞、褚三家的影响而自成一家。但总体来说，薛稷受褚遂良的影响最大，是褚遂良的得意门生，忠实地承袭了褚书的面貌，故被人们称为"买褚得薛，不失其节"。薛稷在继承褚遂良的笔法和风格的同时，又融隶入楷，劲瘦圆润兼顾，形成充满诗情画意的独特风格。薛稷结字疏朗，为宋徽宗"瘦金书"所效法。传世作品有《信行禅师碑》。

褚遂良(596—659年)，初唐书法家，字登善，钱塘(今浙江杭州)人。贞观末年，褚遂与长孙无忌受唐太宗遗命辅政，高宗时封河南郡公，世称"褚河南"。褚遂良书法初学欧阳询，继学虞世南，后取法王羲之，融汇汉隶，自成体系。他又精于鉴定"二王"真迹，是当时的权威。褚遂良的书法特色是把虞、欧笔法融为一体，外柔内刚，笔致圆通，舒展流畅，变化多端，擅用结构的疏密、用笔的疾缓来表现流动不居的情感，线条具有飞动之美，有着

强烈的个性魅力。传世墨迹有《倪宽赞》《阴符经》，碑刻有《雁塔圣教序》《伊阙佛龛碑》《房玄龄碑》等。

欧阳询(557—641年)，初唐书法家，字信本，潭州临湘(今湖南长沙)人，官至太子率更令，世称"欧阳率更"。欧阳询书法初学"二王"，后遍学秦汉篆隶、魏碑，书法八体皆能，成就以楷书为最。欧阳询的楷书笔力险劲，骨气劲峭，法度森严，结构独异，于平正中见险绝，于规矩中见飘逸，世称"唐人楷书第一"，后人称为"欧体"(也称"率更体")。传世作品较多，楷书碑有《九成宫醴泉铭》《化度寺故僧邕禅师舍利塔铭》《虞恭公温彦博碑》《皇甫诞碑》《姚辩墓志铭》《温彦博碑》等，隶书碑有《房彦谦碑》《唐宗圣观记》等，行书帖有《张翰思鲈帖》《仲尼梦奠帖》《卜商读书帖》《千字文》等，草书有《千字文》残本。欧阳询所创"欧阳询八诀"书法理论，具有独到见解，对明代人李淳的八十四法、清代人黄自元结构九十二法等著述，均有启示。

虞世南(558—638年)，初唐政治家、书法家、文学家，字伯施，越州余姚人，其志性亢烈，博识和德行深得万代明君唐太宗的器重。太宗称虞世南有五绝，即一德行、二忠直、三博学、四文辞、五书翰。虞世南师从王羲之的七世孙智永禅师，传说唐太宗学书以虞世南为师。虞世南的书法运笔稳健，骨力深藏，外柔内刚，意气平和，结构疏朗，气韵秀健。代表作有《孔子庙堂碑》等。

2. 宋四书家

宋代书法一改唐楷面貌，苏轼、黄庭坚、米芾、蔡襄是这一时期的典型代表，素有"苏、黄、米、蔡"四大书家的说法，或称"宋四书家"。

苏轼(1037—1101年)，字子瞻，号东坡居士，眉山(今属于四川)人。苏轼学识渊博，文、诗、词、书、画皆有极高造诣，北宋著名的书画家，遍学晋、唐、五代名家，取法于王僧虔、李邕、徐浩、颜真卿、杨凝式等人，努力革新，自成一家。苏轼书法结体短肥，风格丰腴跌宕、天真烂漫。书作与严谨的唐楷大相径庭，字形多向左倾斜，且笔法自然不拘，多带行书意，自云："我书造意本无法。"苏轼擅长行书、楷书，《治平帖》是其早期代表作；至中期，名作较多，楷书《前赤壁赋》和《祭黄几道文》，行书《杜甫桤木诗》《黄州寒食诗帖》《新岁展庆帖》《人来得书帖》等是这一时期的代表作，元朝鲜于枢把《黄州寒食诗帖》称为继王羲之《兰亭序》、颜真卿《祭侄稿》之后的"天下第三行书"；苏轼晚年作品相对较少，以《答谢民师帖》《渡海帖》《江上帖》等较为知名。

黄庭坚(1045—1105年)，北宋诗人、词人、书法家，字鲁直，自号山谷道人，晚号涪翁，又称豫章黄先生，洪州分宁(今江西修水)人。黄庭坚为英宗治平四年(公元1067年)进士，出自苏轼门下而与轼齐名，世称"苏黄"，擅文章、诗词，尤工书法。黄庭坚书法初以宋代周越为师，后受颜真卿、怀素、杨凝式等人的影响，又受到焦山《瘗鹤铭》书体的启发，行草书独具风格，舒展大度，气宇轩昂，纵横拗崛，昂藏郁拔，对后世影响很大。黄庭坚草书用笔紧峭，瘦劲奇崛，单字结构奇特，章法富有创造性，具有特殊的魅力。黄庭坚传世作品较多，小字行书有《婴香方》《王长者墓志稿》《泸南诗老史翊正墓志稿》等；大字行书有《黄州寒食诗卷跋》《经伏波神祠诗卷》《松风阁诗帖》等；草书有《李白忆旧游诗

卷》《诸上座帖》等。《经伏波神祠诗卷》是黄庭坚平和心境下的经意之作,也是他晚年的得意之作,个性特点十分显著。黄庭坚对书法艺术发表了一些重要的见解,散见于《山谷集》中。

米芾(1051—1107年),北宋著名大书画家、鉴赏家,字元章,号鹿门居士、襄阳漫士、海岳外史,江苏镇江人,祖籍太原,后迁居襄阳,人称"米襄阳"。米芾个性怪异,人物萧散,嗜洁成癖。米芾能诗擅文,书画尤具功力,擅篆、隶、楷、行、草等书体,行草造诣尤高,长于临摹古人书法,达到乱真程度。宣和年间,徽宗赵佶召其为书画学博士,人称"米南宫",又因举止癫狂,世号"米颠"。米芾早年师法欧阳询、柳公权,中年以后摹魏晋书法,尤得力于王羲之、王献之父子,其书法萧散豪放,淋漓痛快,隽雅奇变,在"宋四书家"中首屈一指。传世墨迹主要有《苕溪诗卷》《蜀素帖》《方圆庵记》《天马赋》等,而翰札小品尤多。《书史》《海岳名言》和《海岳题跋》等书法理论著作为历代书家所重视。

蔡襄(1012—1067年),北宋书法家,字君谟,福建仙游(今福建莆田)人,天圣八年(公元1030年)进士,官至三司使,再以端明殿学士出知杭州。蔡襄为人正直,讲究信义,学识渊博,书艺高深。蔡襄书法学习王羲之、颜真卿、柳公权,工正、行、草、隶书,又能飞白书;风格端庄浑厚、淳淡婉美、潇洒劲逸,自成一体;写字如行云流水,收放自如,极尽自然。展卷蔡襄书法,顿觉一缕春风拂面,充满妍丽温雅气息。蔡襄在世时书法受人推崇,极负盛名。世人评蔡襄行书第一,小楷第二,草书第三。蔡襄的字"容德兼备",显示出书家的性情与气节,书法墨迹多为尺牍诗翰。传世墨迹有《谢赐御书诗》;碑刻有《万安桥记》《昼锦堂记》及鼓山灵源洞楷书"忘归石""国师岩"等珍品。

3. 楷书四大家

在中国书法史上,唐朝的欧阳询、颜真卿、柳公权和元朝的赵孟頫都以楷书著称,合称为"楷书四大家"。四人书法自成一体,被世人分别称为"欧体""颜体""柳体"和"赵体",合称为"四大楷书"或"楷书四体"。

欧阳询(在前文已介绍,这里不再详细说明)。

颜真卿(709—785年),唐代中期杰出书法家,伟大的爱国主义者,字清臣,京兆万年人,祖籍唐琅琊临沂(今山东临沂),官至吏部尚书、太子太师,封鲁郡公,人称"颜鲁公"。颜真卿书法以楷书为多,兼有行草,初学张旭、初唐四家,后广收博取,兼收篆隶和北魏笔意,一反初唐的墨守成规,自成方严正大、博厚雄强、气势开张的"颜体",树立了唐代的楷书典范,对后世书法艺术的发展产生了深远影响。颜体确立了颜真卿在楷书史上千百年来不朽的地位,其与柳公权并称"颜柳",有"颜筋柳骨"之誉。在中国书法史上,颜真卿是继"二王"之后成就最高、影响最大的书法家,其书法作品种类繁多,楷书代表作有《多宝塔碑》《麻姑仙坛记》等。

柳公权(778—865年),唐朝最后一位著名书法家,字诚悬,京兆华原(今陕西铜川)人,官至太子少师,世称"柳少师"。柳公权初学王羲之笔法,后遍观唐代名家书法,尤其汲取颜、欧之长,又融汇自己的新意,自成体势劲媚、骨力遒劲、笔力挺拔、结体严谨的"柳体"。柳公权是颜真卿的后继者,后世以"颜柳"并称,成为历代书法的楷模。传世碑刻有

《金刚经刻石》《玄秘塔碑》《冯宿碑》等,行草有《伏审帖》《十六日帖》《辱向帖》等,墨迹《蒙诏帖》、《王献之送梨帖跋》传于世,《全唐诗》《全唐诗外编》存其诗。

赵孟頫(1254—1322年),南宋晚期至元代初期书法家、画家、文学家,字子昂,号松雪道人,又号水晶宫道人、鸥波,吴兴(今浙江湖州)人,官至翰林学士承旨、荣禄大夫。赵孟頫博学多才,书法和绘画成就最高,精究篆、隶、楷、行、草各体,尤以楷、行书造诣最深、影响最广。赵孟頫书法集晋、唐书法之大成,结体严整深稳,笔法酣畅圆熟,又不失飘逸娟秀,世称"赵体",其传世书迹较多,有《洛神赋》《道德经》《胆巴碑》《玄妙观重修三门记》《临黄庭经》、独孤本《兰亭十一跋》《四体千字文》等。

4. 吴中四才子

吴中四才子,即江南四大才子,是指明中叶生活在江苏苏州的四位才华横溢、性情洒脱的文人,分别是唐寅、祝允明、文徵明、徐祯卿。

唐寅(1470—1523年),明代著名书画家、文学家,字伯虎,又字子畏,别号六如居士、桃花庵主、鲁国唐生、逃禅仙吏等,有"江南第一风流才子"的美称,苏州人。唐寅书法泛学赵孟頫、李邕、颜真卿、米芾各家,不同时期各有侧重。从青年时期的端丽、秀润,到中年时期的雄强、凝重、圆硕、规范,再到壮年时期的娟秀中见遒劲、俊美中见灵动,最后至晚年时期的劲健、沉着、率意、潇洒,唐寅不断变化的书风面貌表现出他在书法方面的极高天分。代表作品有《西洲话旧图轴》(台北故宫博物院藏)上款题、《看泉听风图轴》(南京博物院藏)上款题等。

祝允明(1460—1526年),明代著名书法家,字希哲,号枝山,因右手有六指,自号"枝指生",又署枝山老樵、枝指山人等,长洲(今江苏苏州)人。祝允明为弘治举人,曾任广东兴宁知县,迁应天府通判,因生性佚荡,不久便辞归故里。祝允明家学渊源,才华横溢,能诗文,尤工书法,主要成就在于狂草和楷书。祝允明尤善小楷,师法钟繇、王羲之,直追魏晋人遗意,精谨端正,笔力稳健,有晋唐人的古雅气息;草书主要得徐有贞的指点,由旭素(张旭和怀素)上溯"二王",中年以后对魏晋唐宋元诸家书法无所不窥,因此其书至晚年尤重变化,更显风骨烂漫、舒展纵逸、气韵生动,为当世所重;其独特狂草功力深厚,自成一体,被誉为"明朝第一",是明中期草书深化的标志。祝枝山所书《六体书诗赋卷》《草书杜甫诗卷》《古诗十九首》《草书唐人诗卷》及《草书诗翰卷》等都是传世墨迹的精品。

文徵明(1470—1559年),明代画家、书法家、文学家,初名壁,字征明,后更字征仲,号停云,别号衡山居士,世称"文衡山",长洲(今江苏苏州)人。文徵明曾官居翰林待诏,其书初师李应祯,后广泛学习前代名迹,以兼擅诸体闻名,所书四体千字文,成为后人临摹的范本;尤擅行书和小楷,法度谨严,风格温润劲秀,稳健老成而意态生动。传世墨迹有小楷《前后赤壁赋》《顾春潜图轴》《离骚经九歌册》等,行书《南窗记》《诗稿五种》《西苑诗》等。

徐祯卿(1479—1511年),明代文学家,字昌谷,又字昌国,常熟梅李镇人,后迁居吴县(今江苏苏州)。徐祯卿为弘治十八年(公元1505年)进士,任大理寺左寺副,因失囚,降为国子监博士。徐祯卿天资聪颖,早年学文于吴宽,学书法于李应祯。王世贞赞其书法:"待诏小楷师二王,精工之甚,唯少尖耳,亦有作率更(欧阳询)者。少年草师怀素,行笔仿苏(苏

轼)、黄(黄庭坚)、米(米芾)及《圣教序》。晚岁取《圣教序》，损益之，加以苍老，遂自成家，唯不作草耳。"

10.3.5 书法典故

1. 狱中制隶书

秦代程邈，初为县狱，后因性情耿直得罪于秦始皇，被关进云阳狱中。秦朝政务多端，文书繁多，但通行的篆字书写较费时，大大影响了工作效率。程邈在狱中度日如年，无事可做，深知提高办公效率是当务之急，早年就思考过要创造出一种容易辨认又易于快速书写的新书体，于是程邈把流传在民间的各种书体搜集起来，潜心研究，逐个改进。经过十年精思苦索，程邈终于简化了大小篆，创制出三千多个便于书写、易于辨认、美观实用的隶字。当他把整理的文字呈献给秦始皇时，秦始皇大喜，遂将其提升为御史。由于程邈官职较低，属于"隶"，人们就把其编纂整理的文字称为隶书。隶书字体呈方形，结构简单，线条平直有波磔，与小篆相比，书写方便，易于辨认。隶书的出现，打破了六书的传统，奠定了楷书的基础，是汉字演进史上的一大转折点。

2. 王次仲弱冠创"八分书"

王次仲是秦代书法家，从小聪明伶俐，通古博今，十多岁时学识已达到成熟程度。王次仲善于独立思考，年近弱冠时，他发现当时普遍使用的秦篆结构修长，笔画之间空距极为均匀，繁复难写，于是他把各种钟鼎器皿以及诏版文字搜集起来，认真钩摹，按文字相同、形体不同的标准，科学排列，然后细致比较，反复琢磨，经过艰苦努力，终于创制出一套笔带波折，并向左右分的"八分书"。秦始皇对王次仲的文字改革十分赞同，便召其入京城咸阳为官，王次仲三拒诏书，最后以死抗旨，但王次仲所创造的"八分书"蔚为风行，造福后世。

3. 潜心苦学墨当饭

王羲之书法，秀丽中带着苍劲，柔和中透着刚强，称得上冠绝古今。王羲之五六岁时，师从卫夫人学习书法；七岁时，已小有名气；十一岁时，深得《笔说》之秘诀，刻苦钻研，老师都吃惊其进步之快，大加夸奖。王羲之把老师的称赞化作前进动力，临帖练字甚至达到了废寝忘食的地步。一天中午，书童前来送饭，午饭是其最爱吃的蒜泥和馍馍，书童几次催促，可是王羲之却头也不抬，仍然专心致志地看帖、写字。无奈之下，书童请来王羲之的母亲劝其吃饭。母亲来到书房，见到王羲之正一边目不转睛地看着字帖，一边吃着蘸了墨汁的馍馍，忍不住放声大笑，王羲之方察觉母亲到来，喃喃地称赞蒜泥好吃。可见，王羲之书法上乘，固然与其天资有关，但最重要的还是他勤学苦练、临帖不辍。

4. 子换父字

王献之是王羲之第七子，自小跟随父亲练习书法，聪明好学，胸有大志。一天，王羲之

欲去京城，离家前在墙壁上题字。王献之偷偷把父亲的题字擦掉，照原样题写自己的字。写好后端详，觉得自己写得也不错，可以到以假乱真的程度。王羲之回到家中，看到墙壁上的字，也以为是自己的题字，连连摇头，还感慨自己离家前喝酒太多才导致字写得如此让人不满意。王献之听了父亲的慨叹，内心惭愧，从此练字更加刻苦努力，竟用尽了十八缸水。经过锲而不舍的努力，王献之的书法突飞猛进，达到了如父亲书法一般力透纸背、炉火纯青的程度。王献之成为与父亲齐名的著名书法家，世称父子为"二王"。

5. 掘墓偷艺

钟繇是东汉末年人，在中国书法史上影响很大，被公认为"中国书史之祖"，他对书法艺术的执着追求达到了痴狂的地步。在抱犊山读书的时候，钟繇经常在山中练习书法，天长日久，竟将山中石头、树木都写成了黑色。晚上睡前他还不断地心摹手画，以被当纸，时间长了，被子竟被划出大窟窿。韦诞是三国时期魏国书法家，很有文才，擅长写文章，书法水平非常高，时人公认其为当朝第一书法家。钟繇听说韦诞存有东汉书法家蔡邕的《笔论》，便苦求借阅，但三番五次都遭到拒绝。钟繇情急失态，捶胸呕血，大闹三日，奄奄一息，幸亏曹操命人急救，才大难不死。韦诞最终把《笔论》带进坟墓。韦诞过世后，钟繇马上派人挖墓取《笔论》，后反复研究，领悟其中用笔奥妙，书法进步迅猛。钟繇临终时把自己刻苦用功的故事讲给儿子钟会听，尽说自己一生三十余年对书法要领的深刻感悟。

6. 张旭判状得教

唐代书法家张旭，为人洒脱不羁，豁达大度，学识渊博，才华横溢。张旭嗜好饮酒，与李白、贺知章相友善，三人被杜甫列入"饮中八仙"。张旭是一位极有个性的草书大家，经常喝得酩酊大醉，大醉后手舞足蹈，呼喊奔跑，然后回到桌前，落笔成书，一挥而就，甚至以头发蘸墨写字，世人称他为"张颠"。后来怀素对张旭的笔法加以继承和发展，两人都以草书得名，并称"颠张醉素"。张旭擅长楷书和草书，书法作品广受人们喜爱，其片纸只字都被人们视若珍品，世袭珍藏。张旭曾经被派到常熟任县尉，上任后不久，一位老人拿着状纸来告状。张旭了解案情后，做出判决。过了几天，老人又到公堂请他判案，张旭很恼火，老人最终如实相告，原来醉翁之意不在酒，其目只是想得到张旭的墨宝，将其作为珍品收藏。张旭询问老人为何这样喜爱书法，老人说："我父亲活着的时候十分喜爱书法，留下了许多书法作品。"于是张旭发现了天下难得的书法佳作，反复学习、钻研，从中领悟了许多书法的奥妙。

7. 红叶作书，郑虔三绝

郑虔是盛唐著名的文学家、诗人、书画家，学识渊博，年少时就聪颖好学，才华超众。二十岁时，郑虔因进士考试不中，困于长安慈恩寺，苦于无钱买纸，见寺庙里存放大量柿叶，于是就暂借僧房住下，每天取红色的柿叶当作纸，刻苦学书，天长日久，竟将数间屋子存放的柿叶用完，终成一代名家。郑虔能诗工画并擅书，他的书画墨宝为后代皇室及达官贵人所珍藏，其草书成就可与张旭媲美，高于怀素，唐玄宗称其书法、绘画和诗歌为"郑虔三绝"。

8. 柳书之贵

柳公权是唐朝最后一位著名的书法家,其书法在当时极负盛名。柳公权是颜真卿的后继者,后世以"颜柳"并称,成为历代书法楷模。柳公权的楷书较之颜体,均衡瘦劲,故有"颜筋柳骨"之称。柳公权仕途通达,共臣事七位皇帝,官至太子少师。他官居侍书,长在朝中,书法作品被奉为书法圣品。当时公卿大臣的碑刻或墓志的书法,子孙如果请不到柳少师来写,就是不尽孝道。外夷来向朝廷入贡,常常特意要求购买柳公权的书法作品带回去。可见柳公权的名声在当时是多么显赫,民间更有"柳字一字值千金"的说法。

9. 装癫索砚

米芾在书法方面的功力最为深厚,其书法作品流播之广泛、影响之深远,在"北宋四大书家"中,首屈一指。宋徽宗也是一位书法大家,他独创的瘦金体书法挺拔秀丽,飘逸犀利,独步天下。一次,徽宗想见识一下米芾的书法,就让他以两韵诗草书御屏。米芾从上而下其直如线,笔走龙蛇,徽宗看后深觉名不虚传,当众大加赞赏。米芾见徽宗非常高兴,不顾墨汁四处飞溅,随即就将皇上心爱的砚台装入怀中,同时辩解,此砚台被自己使用过,皇上不能再用了,请皇上把砚赐予自己。徽宗体会到米芾爱砚至深,又爱惜其精妙的书法,大笑之余欣然赐予。米芾对砚有着特殊的感情,竟怀抱所爱之砚共眠数日。他不仅赏砚,还对各种砚台的产地、色泽、工艺等方面都颇有研究,著有《砚史》一书,为后世研究提供了宝贵的经验。

10. 落水兰亭

《兰亭序》拓本或摹本,自古以来一直为书家所酷爱和收藏,南宋著名书画收藏家赵孟坚更将其视为珍宝。赵孟坚嗜好收藏书画文物,常常用一只船载着收藏品东游西逛。一天,他买到满意的《兰亭序》拓本,内心欣喜万分,连夜乘船赶回家。船将行至岸边时,大风忽起,涛浪滚滚,船不幸颠覆,船上的行李都丢失了,而赵孟坚却手持《兰亭序》拓本,伫立于水浅的地方。事后他在《兰亭序》拓本的卷首题了八个字:"性命可轻,至宝是保。"可见其爱惜《兰亭序》到发痴的地步。这则故事成为书坛趣事,后人把其《兰亭序》拓本称为"落水兰亭"。

10.4 书法艺术经典作品鉴赏

10.4.1 东汉蔡邕《熹平石经》(隶书)

1. 探赜索隐——历史的维度

《熹平石经》(见图10-1)是中国刻于石碑上最早的官定儒家经本,一称"汉石经",其

字体为一字隶书，又称"一字石经"。《熹平石经》包括《诗》《书》《礼》《易》《春秋》五经，及《公羊》《论语》二传，共46块石碑。《熹平石经》始刻于东汉灵帝熹平四年(175年)，由议郎蔡邕主持，光和六年(183)刻成，历时9年，立于开阳门外洛阳太学，故又称《太学石经》。汉献帝初平元年(公元190年)，石经始遭破坏，至唐贞观年间，几乎毁坏殆尽。自宋代以来，偶有残石出土，后又陆续在河南洛阳、陕西西安两地发现零碎残石。民国时期有残石出土，达数百余块之多，共8275字。中华人民共和国成立后，又发掘和收集了600余字，总计8800多字。现原碑皆毁，仅存残石、拓片。残石主要分藏于西安碑林博物馆、洛阳博物馆、北京图书馆以及东京书道博物馆等地。

图10-1　《熹平石经》(局部)①

2. 量弘识高——审美的维度

　　《熹平石经》字体方正，沉稳大气，引领了汉代隶书的发展。在字体结构上，将小篆的纵势长方变成正方；横向趋势从左向右，上下运动受到制约，字体间展现出左掠右挑的八分笔法。枯笔、湿笔结合适宜，大小错落，参差不齐，笔力含蓄，跌宕起伏，撇、捺之间极具力感和动感的曲线美。碑文中的隶书笔画，无论是直画还是方折，都融合了篆书的弧势。在用笔上，涵盖露笔、圆笔、方笔等各种笔法。运笔浓淡相宜，起势姿态优美。在运笔起笔时，通过藏锋形成一种近似蚕头的形状；运笔结束时，收笔的地方按笔向右上方斜向挑笔出锋。字体中的横画，均起笔蚕头、收笔雁尾。

3. 生力无穷——文化的维度

　　《熹平石经》历经千年风雨沧桑，是我国第一部官方的标准教科书和重要的石刻文献。刊刻《熹平石经》的直接目的是为儒家经学服务，因此它成为经书的典范文本，促进了儒家经学的传播。作为中国历史上第一部官方校订推行的经学教科书，它所体现出的教育原则和思想一直影响着后世教育的发展；作为我国重要的石刻文献，它对其后历代以经典文献为内容的大规模石刻具有极大的启发意义。此外，《熹平石经》对印刷术的发明也有间接影响。精严端庄的字体结构还是研究汉代书法的珍贵资料，保存下来的石经残石拓具研究价值，对今天的古籍整理与考查有重要的历史意义。

① 摘自百度百科

4. 时评摘录——美育的担当

近现代历史学家范文澜《中国通史简编》："两汉写字艺术，到蔡邕写石经达到了最高境界……石经是两汉书法的总结。"

南朝宋史学家范晔《后汉书·蔡邕传》："及碑始立，其观视及摹写者，车乘日千余辆，填塞街陌。"

10.4.2 晋代王羲之《快雪时晴帖》(行书)

1. 探赜索隐——历史的维度

《快雪时晴帖》(见图10-2)是东晋书法家王羲之创作的行书书法作品，是一封王羲之对友人山阴张侯表示问候的信札。此帖长23厘米，宽14.8厘米，全篇共4行，仅有28个字，被誉为"二十八骊珠""天下法书第一"。清代乾隆年间，《快雪时晴帖》与王献之的《中秋帖》、王珣的《伯远帖》一同收藏于北京故宫养心殿西暖阁内，被乾隆称为"三希帖"，此帖为"三希帖"之首。《快雪时晴帖》在唐初时赐予丞相魏徵，传于褚遂良。南宋初年，该帖曾由高宗内府收藏，后来又为金章宗所得。到了元代，此帖曾入仁宗内府。到了明代，此帖为民间的私人藏品。清康熙十六年，冯源济将此帖献给康熙皇帝。1925年，北京故宫博物院成立后，《快雪时晴帖》为其旧藏品。1945年，此帖转到南京。1949年，此帖被带到中国台湾，现收藏于中国台北故宫博物院。

图10-2 《快雪时晴帖》(局部)[①]

① 摘自百度百科

2. 量弘识高——审美的维度

《快雪时晴帖》中"羲之顿首"以行草起笔,"山阴张侯"以行楷收笔,"快雪时晴佳想"介于行草与行楷之间,字字独立,笔圆墨润,活而不滞,富有轻快的节奏感。《快雪时晴帖》结体以正方形为主,平稳匀称,意蕴深藏。用笔尤为圆劲,提按顿挫的节奏起伏与弹性感较平和。笔画以藏锋为主,起笔与收笔的过程中,钩、挑、捺都均匀稳健,行笔较为迟缓,呈现一种圆劲古拙之美。在字体的形态上,呈现一种遒劲之势。章法布局疏密有致,第一行气势连贯,每个字的横画倾斜的角度大致相同,重心基本在同一中线上;第二行间距疏朗,错落有致;第三行自然作结,美感丰富;最后"山阴张侯"四字气韵充沛。

3. 生力无穷——文化的维度

王羲之的《快雪时晴帖》堪称中国书法艺术珍品,不仅在书法艺术领域具有卓越的价值,也承载着重要的历史及文化意义。此帖反映了当时的社会风貌、审美观念和人文精神,为后人研究东晋时期的历史和文化提供了珍贵的资料。《快雪时晴帖》展现了王羲之独特的书法风格,体现了其对书法艺术的深刻理解和卓越技巧。唐代书法家李邕的《麓山寺碑》《李秀碑》的体势和笔法取法《快雪时晴帖》较多。国内外许多书法家和艺术爱好者都将此帖视为学习和研究中国书法的经典之作,《快雪时晴帖》对世界艺术产生了一定的影响。

4. 时评摘录——美育的担当

清乾隆题字评价《快雪时晴帖》:"龙跳天门,虎卧凤阁。"

当代书法家启功《书法概论》:"此帖行笔流畅,在妍美中又有厚重之感。"

《书法导报》副总编辑孟会祥《二王名帖札记》:"《快雪时晴帖》的平静安详,略无火气,自有它的境界。"

10.4.3 唐代欧阳询《九成宫醴泉铭》(楷书)

1. 探赜索隐——历史的维度

《九成宫醴泉铭》(见图10-3)是唐贞观六年(公元632年)由魏徵撰文、欧阳询书丹而成的楷书书法作品。碑文共二十四行,一行五十字。碑石因年久风化、世代捶拓,现已破损,碑首与碑身一体,存于陕西省宝鸡市麟游县博物馆内。碑额有阳文篆书"九成宫醴泉铭"六个大字,碑文主要记载了唐太宗在九成宫避暑时发现醴泉的经过,并引经据典地说明了醴泉的显现是由于天子的功德,主要歌颂了唐太宗的文治武功和节俭精神。《九成宫醴泉铭》是欧阳询晚年经意之作,历来为学书者推崇。《九成宫醴泉铭》被视为楷书正宗,后世赞其为"天下第一楷书"或"天下第一正书"。

图10-3 《九成宫醴泉铭》[①]

2. 量弘识高——审美的维度

《九成宫醴泉铭》整篇碑文字势"平正中见险绝",字体棱角分明、方劲严整。字体结构中,主笔突出,多采用收敛之势,同时疏朗开放。此碑文给人以外形规整、情状平正之感,但在端庄的整字之中又可见灵活均匀的笔画。笔画中竖与撇瘦劲挺秀,用笔沉稳内敛,凝重含蓄。竖笔多采取左右相背的写法,上下部分得到全面展示。在风格构成方面,碑文兼具篆书与隶书的书写神韵,诸多字源于篆隶笔法,很多竖弯钩的写法承袭了隶书的笔法。书写点时,不仅采用汉代隶书中以横竖代替点的写法,而且运用了魏碑中以短撇代替点的书写笔势。

3. 生力无穷——文化的维度

欧阳询的楷书代表作《九成宫醴泉铭》在历史文化、书法艺术和对后世影响等方面的研究都具有积极意义。此碑文是唐太宗为表彰魏徵直言进谏而撰写的,记录了唐太宗的治国理念和政治抱负,不仅具有浓厚的文学价值,还反映了唐代的历史文化,对于研究唐代政治、

① 摘自百度百科

文化和社会具有重要意义。在书法艺术发展中,《九成宫醴泉铭》作为一幅经典的书法作品,不仅展示了欧阳询的书法美学风格与艺术特色,而且对后世的书法艺术产生了持久的影响,是后人学习书法的经典范本。此碑文中所记载的工程建设反映了贞观年间的建筑方针和设计理念,其理念在现代仍有深刻的现实意义。

4. 时评摘录——美育的担当

明代书法家陈继儒《眉公全集》:"此帖如深山至人,瘦硬清寒,而神气充腴。能令王公屈膝,非他刻可方驾也。"

清代书法家郭尚先《芳坚馆题跋》:"《醴泉铭》高华浑朴,法方笔圆,此汉之分隶,魏晋之楷合并酝酿而成者,伯施(虞世南字伯施)以外,谁可抗衡!"

清代书法家王澍《竹云题跋》:"每见为率更者,方整枯燥,了乏生韵。不知率更书风骨内柔,神明外朗,清和秀润,风韵绝人,自右军来,未有骨秀神清如率更者。《醴泉铭》乃其奉诏所作,尤是绝用意书,比于《邕师塔铭》,肃括处同,而此更朗畅矣!"

10.4.4 唐代怀素《自叙帖》(草书)

1. 探赜索隐——历史的维度

《自叙帖》(见图10-4)是唐代书法家怀素创作的草书书法作品,为帖为纸本墨迹卷,横755厘米,纵28.3厘米,全篇共126行,共计702字,完成于唐大历十一年或十二年(776或777年)。此帖曾先后为南唐内府、宋代苏舜钦、邵叶、吕辩,明代徐谦斋、吴宽、文徵明、项元汴,清代徐玉峰、安岐、清内府等所收藏,现收藏于中国台北故宫博物院。《自叙帖》是怀素流传下来篇幅最长的作品,是一本自我宣传式的手卷,记录了其学书经历以及社会名流对其草书艺术的评价,被称为"天下第一草书"。2011年11月,中国台北故宫博物院举办名为"精彩100国宝总动员"的特展,《自叙帖》为其中展品之一。

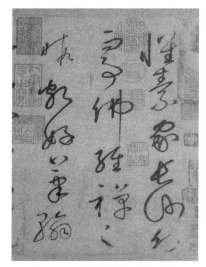

图10-4 《自叙帖》(局部)[①]

2. 量弘识高——审美的维度

《自叙帖》通篇气息延绵不断,整体风格圆润,行间起伏跌宕,结字变化多端、开合有致,墨色浓淡相间、浑然天成。此帖中线条多呈现以圆转为主、光滑流畅的特征。用笔上以平动翻转为主,提按细致而少用折笔绞锋,中锋用笔贯穿全篇,力透纸背,笔法瘦劲,圆转有力。在《自叙帖》中,怀素对于字迹大小和轮廓的处理变化较多,并根据每个字在全篇

① 摘自百度百科

中的具体位置,结合上下左右的关系来调整和确定字的形态,以达到整行甚至整篇之间的呼应。各种结构汉字中的各个部件较为灵活,左右结构、上下结构汉字多开合穿插,并不一味均衡取势,在随体布势中取得平衡与和谐。

3. 生力无穷——文化的维度

怀素的《自叙帖》在草书技法上有很大的创新,运用了独特的笔法和结构,提升了草书的表现力,具有极高的艺术价值。此草书巨作文字流畅、感情真挚,不仅展现了怀素独特的草书风格,也反映了怀素在书法艺术上的追求和对人生的理解。他告诫世人要坚持不懈地追求艺术,不被世俗所左右,对后世艺术家在作品中表达个性和情感产生了一定的影响。《自叙帖》是唐朝书法艺术大繁荣时代的结晶,承载着中国书法文化的深厚底蕴,对传承和保护中国传统文化具有重大意义。同时,此帖也成为后人研究草书的范本,对后世书法家在草书技法上的探索和创新起到了启示作用,对后世书法发展也产生了深远的影响。

4. 时评摘录——美育的担当

北宋书法家米芾《海岳书评》:"如壮士拔剑,神采动人;而回旋进退,莫不中节。"

中国书法家协会副主席陈振濂《中国书画篆刻品鉴》:"如狂风骤雨,如闪电雷鸣;溶天地万物之态,合宇宙阴阳之道;精彩频出,高潮迭起,这不可捉摸的线的精灵,溶化在《自叙帖》的黑白之间,呼之欲出,腾空欲飞。"

当代书法家刘正成:"我读《自叙帖》二十年,初则惊奇莫名,叹为观止;继而又觉简单粗糙,点画无形,有失雅丽;再之,便觉浩浩茫茫,神秘莫测,笔意纵横,气势恢宏,境界升腾,不知其所止,不可望其项背。"

10.4.5 北宋赵佶《千字文》(瘦金体)

1. 探赜索隐——历史的维度

《千字文》(见图10-5)是北宋徽宗皇帝赵佶最著名的一套瘦金体书法作品。赵佶于崇宁三年(公元1104年)书写并赐予北宋权宦童贯,落款为"崇宁甲申岁宣和殿书赐童贯"。作品所用纸张为宫廷专供,呈淡黄色,历经千年仍保存完好。《千字文》纵44.6厘米,横19.8厘米,每行十字,每页四行,共计二十五页。封面为楷书"千字文",加上落款一页及郭沫若题首一页,共计二十八页。此卷后为清宫旧藏,著录于《石渠宝笈初编》,并盖有乾隆御览之宝印章,现藏于上海博物馆。

图10-5 《千字文》(局部)[①]

① 摘自百度文库

2. 量弘识高——审美的维度

瘦金体是书法史上的一项独创，该字体的特点是匀称峭拔，瘦挺爽利，清逸润朗，笔势挺劲飘逸，间架开阔。此卷书法中宫紧实、四面开张，字的重心在上部；章法布局疏密得当，有条不紊；结体疏朗端正，错落有致；下笔尖而重，行笔细而劲；横竖收笔顿而钩，横画收笔带钩，竖划收笔带点；撇捺出笔锋而利，撇如匕首，捺如切刀；捺脚形态特别，加长了捺脚的长度，似竹叶的形态。竖钩细长，整体遒丽瘦硬。瘦金书与工笔花鸟画的用笔方法相得益彰，细瘦如筋的笔画在首尾处加重提按顿挫，极具瘦劲而奇崛之美。

3. 生力无穷——文化的维度

宋徽宗赵佶的《千字文》在艺术价值、文化传承、艺术收藏以及对后世的书法风格影响等方面具有重要意义。作为瘦金体的代表作之一，《千字文》以其纤细而有力的笔画形态和线条美感而闻名，对于后人研究和欣赏书法具有重要的艺术价值。同时，《千字文》作为中国早期的蒙学课本，包含丰富的文化内涵和历史信息。不仅为传统文化的传承提供了宝贵的资源，也为后世留下了珍贵的历史文化遗产。由于宋徽宗赵佶的特殊地位以及瘦金体的独特魅力与艺术价值，《千字文》受到众多收藏家的青睐，在艺术品市场上具有较高的收藏价值。瘦金体所开创的中国书法新风，激发了后世书法家的创作灵感，对后世书法创作影响深远。

4. 时评摘录——美育的担当

宋代词人周密《癸辛杂识别集·汴梁杂事》："徽宗定鼎碑，瘦金书。旧皇城内民家，因筑墙掘地取土，忽见碑石穹甚，其上双龙，龟趺昂首，甚精工，即瘦金碑也。"

元代书画家赵孟頫："所谓瘦金体，天骨遒美，逸趣蔼然。"

元代文学家柳贯《题宋徽宗扇面诗》："扇影已随鸾影去，轻纨留得瘦金书。"

10.4.6 元代赵孟頫《道德经》(小楷)

1. 探赜索隐——历史的维度

《道德经》(见图10-6)是赵孟頫的小楷代表作之一，书写于延祐三年(公元1316年)。《道德经》是赵孟頫传世作品中字数最多的一件，也是其唯一传世的全本真迹，总计5000余字。此卷墨迹为纸本，现收藏于北京故宫博物院。引首为明姚绶行书"松雪书道德经"六字，前隔水绫上有近人张爰二题。《道德经》曾被明项元汴、项笃寿收藏，陈继儒《妮古录》、汪珂玉《珊瑚网书跋》、卞永誉《式古堂书画汇考》、顾复《平生壮观》等著录。

图10-6 《道德经》(局部)①

2. 量弘识高——审美的维度

《道德经》卷首绘有一幅老子画像,其后整卷精工中透静穆之气,具有松雪体的典型特征。该书法作品结体严谨,字体端正秀丽,流畅自然,简朴而不失精髓;章法疏密有致,一气呵成,用墨枯润相济;笔画线条简洁整齐,笔法精妙细腻,稳健中尽显灵动神韵,前后气韵连贯一致;起笔露锋,落笔后没有平铺直叙,而是有很多精妙的笔法动作;行笔过程中侧锋与中锋并用,骨肉匀称;运笔从容不迫,严谨有法,点画圆润舒展;结体平正中略带斜侧,顾盼生姿,穿插避让,高低错落,看似平缓实则皆充满变化。

3. 生力无穷——文化的维度

赵孟頫的小楷《道德经》流传至今,不仅因为其别具一格的艺术价值,更因为书法家将自己对《道德经》的理解和感悟融入书法艺术创作之中。赵孟頫以细腻的笔法和精准的字体表达对道德和人生哲理的思考,使该作品更显生动且富有内涵。《道德经》在书法史上占据着举足轻重的地位,不仅彰显了赵孟頫在小楷技法上的卓越成就,包括用笔、结构、章法等诸多方面,还传承了中国古代书法艺术的精髓。《道德经》为后世书法家提供了创新的灵感和启示。后世书法家在汲取赵孟頫小楷技法精华的基础上,不断探索创新,创造了中国书法小楷的辉煌局面。

① 摘自搜狐网

4. 时评摘录——美育的担当

清代藏书家范志熙："赵承旨百技过人，楷书尤妙绝，所书《道德经》笔力圆劲，与《过秦论》《洞玉经》并传。"

清朝金陵制造局首任总办刘佐禹："赵松雪书法遒劲圆熟，能得王右军之秘奥。其所书《道德经》一卷，通篇数千言，首尾一致，无一懈笔。"

中国近代书法家谭延闿："松雪书《道德经》凡数本，以大德十一年所书为第一。"

10.4.7 明代祝允明《牡丹赋》(行草)

1. 探赜索隐——历史的维度

《牡丹赋》(见图10-7)纵30.6厘米，横529.6厘米，嘉靖甲申(1524年)春三月望日书，现藏于故宫博物院。此卷有自题云："甲申岁春三月望日，过汤氏西园观牡丹盛开，廷用酒次出纸索书舒元舆牡丹赋，遂书以归之。允明，并钤'晞哲''包山真意'二印。"此卷运用了行草的写法，是祝允明在其六十五岁时应友人的请求，根据唐代诗人舒元舆的文学名篇《牡丹赋》书写的，其中盖有"昌伯所得"的收藏印章。

图10-7 《牡丹赋》(局部)[①]

2. 量弘识高——审美的维度

《牡丹赋》整体布局严谨，气势雄浑，笔锋俊逸潇洒，既有钟繇、"二王"的风骨，又承袭怀素的狂草风格，更有其独特的风格韵味；作品整体以行草为主，通过笔尖的变化和节奏感表现作品的气韵和生动性，跳脱中不失典雅；字体清秀有光泽，高雅不浅俗；字体笔势舒展，结体错落有致；墨色浓淡有致，墨迹淋漓尽致；字形飘逸奔放，线条圆润；用笔流畅自然，笔法精妙严谨；转折处以圆笔为主，间施方折，婉转有力，流转之中有波动，连带之中见断笔，浑然天成；作品韵律感十足，字与字之间相互呼应。

3. 生力无穷——文化的维度

行草书法《牡丹赋》在形式和内容上展现了独特的艺术魅力，呈现意境深远的艺术风格，不仅具有极高的艺术价值，还对中国传统文化的传承和弘扬起到了积极作用。该书法作品的影响延续至今，成为中国书法史上的重要篇章。该卷选取了唐代诗人舒元舆所作《牡丹赋》作为题材，将语言质朴优雅、气度豪放、想象力雄奇的赋文与洒脱自然、神采飘逸的草

[①] 摘自网易订阅

书艺术相结合,既有文学内涵,又是书法艺术的表现。《牡丹赋》的书法风格独到,推动了明代书法的发展和传承,是后世书法家学习和借鉴的典范。

4. 时评摘录——美育的担当

明代方志史学家何乔远《名山藏》:"允明书出入晋魏,晚益奇纵,为国朝第一。"

清代儒士朱和羹《临池心解》:"祝京兆大草深得右军神理,而时露伧气;小草则顿宕纯和,行间茂密,亦复丰致萧远,庶几媲美褚(遂良)公。"

10.4.8 清代邓石如《白氏草堂记》(篆书)

1. 探赜索隐——历史的维度

邓石如(1743—1805年),号完白山人、笈游道人,清代经学巨匠、碑学书家巨擘。邓石如代表书作有《白氏草堂记》(见图10-8),又称《庐山草堂记》,为六条屏作品,每屏纵180余厘米,横46厘米,每条屏两行,每行八字,内容则节录白居易文章《庐山草堂记》。此作品为邓石如于六十二岁时所书,即嘉庆九年甲子(1804年),现存于日本。

图10-8 《白氏草堂记》[①]

2. 量弘识高——审美的维度

《白氏草堂记》通篇气息醇和,古朴典雅,布局合理,浑然天成;风格渐趋奔放,古意盎然;笔画圆润,线条圆涩,张弛有度,枯中带润,厚重雄浑;在用笔方面极富创造性,以隶作篆,打破了篆书笔画粗细均匀、形态千篇一律的特点,增强了提按顿挫的笔法,线条更具力量感;在起笔、运笔、收笔的写作技法上改为按顿收笔,提按起倒;结体匀称而不失灵动,上部紧凑,下部疏朗;结字方法为"字画疏处可以走马,密处不使透风,常计白以当

[①] 摘自百度百科

黑，奇趣乃出"；章法独特，上下字距几乎互相穿插，左右行距有半字之宽，左右行距大于上下字距，因字布势，疏密交错，虚实相生，黑白交相辉映、错落有致。

3. 生力无穷——文化的维度

《白氏草堂记》笔墨流畅、气韵生动，字体结构严谨而富有变化，具有较高的审美价值，给世人以强烈的视觉震撼。细品之下又能感知其蕴含蓬勃的艺术生命力，为后世篆书创作者树立了良好的典范，也为书法学习者提供了明确的路径。邓石如在书作中大胆创新，有力地纠正了既往的刻板认识，融合了不同书法传统和个人风格。《白氏草堂记》的出现是邓石如对篆书艺术思想、艺术语言及艺术符号的完善，也是邓石如书法变法革新的重要标志。这种创新精神对书法艺术的发展起到了强有力的推动作用，激励后世书法家勇于突破传统，探索新的表现形式和艺术风格。

4. 时评摘录——美育的担当

清代书画家、篆刻家赵之谦："山人篆书笔笔从隶出，其自谓不及少温(李阳冰)当在此，然此正自越过少温。"

清末民初金石文字学家、目录版本学家、书法艺术家杨守敬："一顽伯以柔毫作篆，博大精深，包慎伯推为直接二李，非过誉也。"

10.4.9 近现代于右任《标准草书千字文》(草书)

1. 探赜索隐——历史的维度

1932年，民国书法家于右任发起组织"标准草书社"，依据中国经典童蒙识字课本《千字文》，致力于整理古今书法名帖，秉持"易识、易写、准确、美丽"的原则筛选集成字帖《标准草书千字文》(见图10-9)。此作于1936年首次以双钩本刊印问世，后经数次修订，时人称之"集字百衲本"。《标准草书千字文》包括前后文字共1027个字，除于右任自创的77个字外，其余950个字，分别选自历代140余位著名书法家的书帖，集各种草书书体之大成。

2. 量弘识高——审美的维度

《标准草书千字文》给人以浑厚凝练之感，透着古朴天然之气。整部作品布局严谨，结构清晰；在起笔上多以藏锋为主；在行笔的过程中，稳健灵活，转折之笔呈现圆转的状态，给人一种疾锋而下感，以方折之态呈现；用笔浑圆内敛，

图10-9 《标准草书千字文》(局部)[①]

① 摘自小白聊书法公众号

起笔流畅，落笔自然；笔力遒劲，疾缓自适，章法严谨，行气开阔，墨色浓重；采用双钩空心字，沿用章草的章法，字字独立，给人以清秀之感；融章草、今草、狂草为一体，汲百家之所长，使草书面貌为之一新。

3. 生力无穷——文化的维度

于右任作为近现代著名的书法家，以《千字文》为母本，选择前贤书家的"标准"单字，形成一部可供研习的字帖——《标准草书千字文》，使草书的学习和推广更加规范，对草书爱好者和书法学习者具有指导意义。同时，该作品字体飘逸潇洒，刚劲有力，展现了独特的艺术风格，具有较高的艺术欣赏价值。《标准草书千字文》是中国书法史的代表之作，反映了当时的社会文化背景和艺术风貌，具有一定的历史研究价值，是后人研究近现代书法发展史的重要文献。此外，作品不仅为草书的发展和创新提供了新的思路和方向，还对继承和弘扬中国草书文化起到了积极的推动作用。

4. 时评摘录——美育的担当

中国华夏万里行书画家协会杨普义："他(于右任)的笔画既有力度，又有韵律，既有粗犷，又有细腻。他(于右任)的笔画在纸上流动，如同山涧溪流，时而疾驰，时而缓行，给人以强烈的视觉冲击力。"

当代书法家刘延涛："此作发千余年不传之秘，为过去草书作一总结账，为将来文字、开一新道路，其影响当尤为广大悠久！"

当代书法评论家杨吉平："于右任草书，用笔纯为中锋，线条较为纤细(尤比其行楷书纤细得多)，而圆劲一如行楷。这显然是于先生深厚的魏碑功底的作用。"

10.4.10 当代启功《自作诗十二屏》(行书)

1. 探赜索隐——历史的维度

行书作品《自作诗十二屏》(见图10-10)为启功于1986年所作扇屏，共12幅，每幅横45厘米，纵68.5厘米。此扇屏是启功在创作黄金期创作的一件精品，也是其传世的唯一一套自作诗十二扇屏。《自作诗十二屏》具有极高的收藏价值，在2021年中国嘉德秋季拍卖会古籍善本专场中，该作品以402.5万元成交。

2. 量弘识高——审美的维度

《自作诗十二屏》整体布局错落有致，墨色浓淡相

图10-10 《自作诗十二屏》(局部)①

① 摘自搜狐网

宜，结体严谨有法；通篇外柔内刚，自然洒脱，清新隽永；中锋运笔，方圆结合，轻重适宜，内收外放，注重笔势；结体修长，动静相衬，瘦而有劲，挺拔峭立；匀整而不潦草，刚劲中显秀丽，严谨间富灵动；布势轻重有别，主宾相济；笔法精湛，笔画清晰刚健，线条流畅自如，用笔灵活多变；点画圆润，兼用方笔，秀美含蓄；字体结构严谨，疏密得当，字行中粗笔字与瘦笔字相互搭配，笔画之间的穿插避让恰到好处；每列的字数、字体、大小都有所变化，形成独特的节奏感和韵律感；字与字之间、行与行之间相互呼应，气韵贯通。

3. 生力无穷——文化的维度

《自作诗十二屏》是启功创作的一组行书作品，结合启功的诗作和行书艺术，书法与诗意相得益彰，体现了启功在文学和书法方面的深厚造诣。该作品书法风格独特，气势恢宏，力透纸背。启功擅长运用浓淡相间的墨色、挥洒自如的笔法，整个作品充满了动感和生命力，展现出启功卓越的书法艺术水平和独特的创作风格。《自作诗十二屏》具有深厚的文化底蕴和独特的艺术风格，不仅艺术价值极高，还对中国书法艺术的发展和传承起到了积极的作用。该作品在当代艺术领域占有重要的地位，影响力深远，是我国宝贵的文化遗产。

4. 时评摘录——美育的担当

当代书法家尉天池："他那书法的清雅，又以用笔的纯净而不杂乱，体势的自然而不做作，通篇气息的纯正而不浑浊为形成的基本条件。"

中国书法家协会《敬爱的启功先生永远活在我们心中》："先生之书，植根传统，积累深厚，融合百家，自出机杼，境界高古，风格鲜明，长松万仞，积石千寻，参差披拂，富有韵律；结构严谨，上紧下松，左右舒展，风姿绰约，完美地处理了沉着与飞舞、厚重与飘扬、刚健与婀娜、凝练与流畅等对立统一的辩证关系，达到了高度的和谐和自由。"

第11章　俊采星驰　物华天宝
——工艺

11.1　工艺概述

11.1.1　工艺界定

工艺闻名于世，品类繁多，本章专指中国工艺。工艺带有鲜明的民族文化特征，有着灿烂悠久的文化历史，是世界艺术品类的重要组成部分。工艺代表了人类的智慧，是人类情绪感怀的重要表达形式，饱含人类的审美期待与审美理想，表现出所处时代的审美情怀，成为时代物语。

工艺深受社会、地域、文化、民俗等因素的影响，也深受社会发展不同阶段民众的审美喜好和审美意趣的支配。工艺是历代无数工匠使用各种物质媒介材料和手工技艺所创造的工艺品及工艺活动的总和，可分为烧造、铸锻、编结、木作、染织、装潢、扎糊、剪镂、刻印、塑作等技艺类型。

发展至今，每种工艺技艺类型又可进行细分。例如，烧造工艺可分为陶泥、陶瓷、玻璃等，其装饰形式大体分为刻镂、堆贴、模印、油彩、彩绘等类型；铸锻工艺可分为以古人所谓金、银、铜、铁、锡——"五金"为材质打造的工艺，包括掺杂金属锡的青铜、黑铁、赤铁、黄金、白银等工艺；编结工艺可分为以草、柳、麦秸等编结的工艺，以及以藤条、篾丝等编结的工艺。

11.1.2　工艺发展历史

工艺具有经久不衰的魅力，在不同历史时期表现为不同的艺术形式，带有深刻的时代烙印。中国工艺通过艺术形式或使用介质的千变万化，叙述着华夏文明古国的历史变迁，体现着时代症候。

商周时期，工艺主要用于满足实用需求。在长期劳作的实践中，人们将部分工具加工成

实用而美观的品种，出现陶器、编织、青铜、染织、漆器、家具等工艺。

到了汉代，工艺与当时的文化情景交融，出现了宗教修饰造型图案，开始凸显宗教情感。

进入隋唐，工艺散发着强者的气息。尤其在唐代，一种丰满的散射活力的热情渗透在工艺之中，工艺造型特点倾向浑圆饱满，体现了盛唐气象，彰显"有容乃大"的强国风范。

进入宋代，工艺追求沉静雅素的美学风格，是这一时期理学精神的显现。

进入元代，文人画等精英艺术确立，此时的工艺较宋代更注重表现审美感受中的想象情感。元代北方游牧民族没有跳开中原汉人几千年"诗言志，歌缘情"的主流文化艺术氛围，结合本民族的情感背景与人文观念，产生了元代所独有的工艺美学品格。这一时期，艺术融合蒙古族马上的叱咤豪情，带有奔放洒脱的美学品格，是元代美学精神和情感理念的最好阐释。

到了明代，工艺更显宋明理学严谨内敛的艺术气质，以低调理性的方式讲述世俗人情，符合伦理道德规范，寓示伦理道德观念，使人感官愉快并获得审美情感的满足。

纵观我国工艺发展历程，在流程研制和品类分化上都达到了一定的高度，凝聚着中华民族的审美意趣，渗透着民族情感，是人类璀璨文明的硕果，是东方智慧的结晶，更是人类审美心理的积淀。工艺经由千百年的历史传承，在新世纪焕发出独特的艺术魅力，对世界艺术产生深远的影响。

11.2 工艺的审美特征

11.2.1 浸润民俗情感的色彩美

工艺创造出具体可感、美轮美奂的艺术形象，其中色彩是传情达意的重要手段，是构成工艺的重要因素之一。色彩美构成工艺重要的审美特征。

工艺使用色彩可以精练地概括客观事物。在各地方民俗观念的指引下，色彩形成一定的组合规律，具有确指的表意和符号指向功能，可彰显民俗文化内容，明确表达民族情感，准确传达艺术诉求。工艺色彩可引起人们无限的遐想，具有极强的震撼力和冲击力。工艺中的不同色彩组合可以构成鲜明的识别意义，调动人们的情感，欣赏者在不知不觉中接受色彩诉求。工艺中的每种色彩都具有强烈的民俗性格特征，浸润着情感因素，能带给受众愉悦的审美情感，创造和烘托出完美的艺术境界，增添工艺的美感。

在东方民俗中，人们偏爱青色，对其情有独钟，这源于中国人"天人合一"的时空观念与宇宙意识。青色本是天空的颜色，在东方民俗的审美观念里，青色是一种自然之色、生命之色，代表东方人对苍天的虔诚与敬仰，象征素洁宁静、永恒长久，是华夏民族含蓄内敛的生命意志的表达，是人们对美好生活的憧憬。关于青色，有诸多美好的词汇，如青丝、青

年、踏青、青衿、青春、青云、青霞；将青色运用于工艺中，也增添了诸多美好的品类，如青铜器、青花瓷、青玉等。这些工艺品类成为既富有时代特点又超出时代局限的普遍而恒久的艺术典范。

工艺精彩绝艳、卓尔不群的色彩美高度体现了人类情感与智慧，象征着拥有不同民俗背景的人们对于火热生活与生命激情的盛赞。欣赏工艺的色彩之美可以净化心灵，陶冶情操，获得审美享受。

11.2.2 富含时代气息的造型美

工艺富含时代气息的造型美是形式构成因素的规律组合显现的审美特征。美的形式与内容密不可分，内容处于主导地位，美的形式受内容制约，为内容服务。作为审美对象的工艺，在遵循自身规律造型的同时，必然要为表现内容服务。线条和形状是工艺造型美的重要组成因素，可以引起受众的情感反应。一般而言，直线条可引起力量、坚定、刚毅等情感反应，曲线条可引起柔和、优雅、抒情等情感反应。线条和形状的取舍深受时代的制约，富含浓郁的时代气息。例如在中国秦汉时期，人们追求雄厚、古拙、雄劲和挺拔之风，在工艺创造方面以鼎、樽等大件器物为主，在审美反映上倾向壮伟、硕大、饱满的造型风格。进入元代，生活在草原的人们刚劲粗犷，注重生活享受，喜欢饮酒，工艺造型与装饰追求天工清新、丰满伟岸的美学风格。宋代崇尚理性，工艺造型风格比较纤巧谨致，呈现亭亭玉立的艺术格调。即便在同一时代，不同工艺也造型各异，富含时代气息，比如元代初期玉壶春瓶颈细长而腹呈椭圆形，到了元末则颈短粗而腹肥硕，彰显出雄浑苍莽而又雅丽娟妍的美学风韵。

工艺在造型构思中，通过变化与统一、对比与协调、比例与尺度创造出具有一定规范的艺术表现形式与富含时代特征的韵味。工艺造型强调表现自然韵味，排斥造型的数理特征，这与人类文明史在长久发展中形成的审美思想与情思韵致不可分割，人们追求富于感情的自然美，不习惯纯理性的几何形式，不仅体现了人们追求自然和谐、重感情而不重理性的内涵，更体现了以生机盎然的气韵、趣味为主的美学思想。

11.2.3 彰显细致神韵的装饰美

工艺装饰深得人类文化精髓，同时具有鲜明的民族艺术特色。工艺装饰通过精巧秀丽的纹理布局，呈现大气雍容、华贵非凡之态，形成一种雄壮浑厚而又妩媚雅臻的神韵。工艺装饰成为中国雅致文化的重要载体，重在表现气韵之美、传神之美。工艺气韵生动，是工艺追求的最高境界和目标。神韵是指宇宙中鼓动万物的气的节奏，神韵依赖于细致生动的形式创造来表达，讲究风骨，准确有力。工艺装饰形象要有精神、有韵律、有节奏、有生命力。工艺用装饰手段塑造形象，重视对客观形象的精神气质和内在感情的刻画。通过工艺装饰形象，人们既可以见到奔腾翻滚的江湖海水、灵活多变的山川风貌、蔓延婉转的缠枝植物等多

种图案,又可领略涌动的浩然气势,神态生动,呼之欲出,还可以感受装饰布局缛丽繁华、细致入微、细密工整、精巧富丽的美。工艺对美的表达可谓淋漓尽致。工艺布局整齐、和谐统一的装饰,按照主次位置,有的重笔渲染,有的简略带过,可谓主次分明,因此形成纤巧而又雄浑的工艺装饰美。

11.2.4　融通丰富多彩的题材美

　　工艺在发展历程中综合融通了丰富多彩的装饰题材,这成为工艺的一大审美特征。工艺把东方艺术的民族美学传统,人们喜闻乐见的祥瑞题材尽收并蓄。常见的工艺主题纹饰或形象塑造主要有动物和植物两大类,动物类有云龙、游凤、仙鹤、麋鹿、麒麟、狮子、海豚、绶带鸟、猴子、蜜蜂、骏马等;植物类有松、竹、梅、牡丹、束莲、芭蕉、灵芝、山茶、海棠、瓜果、葡萄等。此外,还有自然景物、世间珍奇等。在创造工艺作品的过程中,艺术家将自身主观的思想情感、审美情趣融入客观景物,同时予以夸张的变形。祥瑞题材的产生与使用是华夏民族审美心理民约俗成的表现,也是一种民族文化和民族哲学的象征。人们普遍认为,人与自然的关系不是对立、对抗的,而是亲和、顺应的,于是赋予花鸟鱼兽、江河湖海、奇峰怪石等以祥瑞寓意,这恰恰反映了东方人类和自然的沟通以及对自然的和谐认识,反映了中国传统文化"天人合一"的哲学观。

　　此外,艺术家擅长拓宽表现题材,表现人事变迁、历史痕迹、典故传说,例如对"萧何月下追韩信""嫦娥奔月""三顾茅庐""岳母刺字"等内容进行刻画。一些广为流传的与帝王将相、少数民族文化和宗教文化相关的题材故事,也常被作为工艺主题,成为具有中华民族审美特性的工艺装饰图案,人物形态逼真,彼此呼应,周围配有山、川、花、木作为环境渲染,极富戏剧效果,在一定程度上具有某种教化功能。通过工艺装饰题材,我们可以看到中华民族对吉祥心理的表达,这是中国特有的文化内涵。这些吉祥图形不仅体现了人们对美好生活的向往,而且反映了民族独特的求全祈福的审美意识,呈现了中国工艺综合、融通的题材美。

11.3　工艺鉴赏类别

11.3.1　青铜器

　　青铜器是指由青铜(红铜和锡的合金)制成的各种器具,主要指先秦时期用铜锡合金制作的器物,简称"铜器"。青铜器开创了人类文明的青铜时代,在两千多年前逐渐被铁器取代。中国青铜器制作精美,相较于世界各地的青铜器艺术价值最高。中国青铜器代表着中国

在先秦时期高超的技艺与丰富的文化。

中国的青铜时代约始于公元前两千年，跨越夏、商、西周和春秋时代，大约历经十五个世纪。青铜器流行于新石器时代晚期至秦汉时代，以商周器物最为精美，最早出现的是小型工具或饰物。到夏代，开始出现青铜容器和兵器。至商中期，青铜器品种已很丰富，出现了铭文和精致纹饰。商晚期至西周早期，是青铜器发展的鼎盛时期，器型多种多样，浑厚凝重，铭文篇幅逐渐增大，纹饰繁缛富丽。随后，青铜器胎体开始变薄，纹饰逐渐简化。春秋晚期至战国，冶铁业兴起，结束了辉煌一时的青铜时代，青铜冶铸业完成历史所赋予的使命。中国铜器的出现略晚于其他文明古国，但中国铜器使用规模较大，在器形纹饰、铸范种类等方面艺术价值最高，中国古代铜器在世界艺术史上占有独特的地位。

中国青铜器有调剂容物与陈设布列两个基本功能。中国青铜器造型丰富，品种繁多，涵盖饪食器、酒器和水器等门类，可细化为鼎、鬲、甗、角、斝、觚、觯、兕觥、尊、卣、盉、方彝、勺、罍、壶、盘、匜、瓿、盂、簋、簠、盨、敦、豆、爵、编铙、编钟、钺等类型。青铜器颜色似黄金般亮泽，氧化后会变成绿色。由于采用手工制造，每一个器种在每个时代都风采各异，多姿多彩，不同区域的青铜器也有所差异，每件青铜器均为举世无双，具有较高的艺术价值。青铜器形态各异、古朴典雅，制作工艺纹饰有云雷纹、凤鸟纹、龙纹、窃曲纹等，线条畅达、复杂多变。在手法上，采用虚实、纵横、疏密等方法，丰富多彩，主次分明，对称性极强。此外，青铜器铸有铭文，或粗犷放达，或苍劲有力，技术高超，与纹饰自然圆融，书写工整流利，具有撼人心魄的艺术感染力。

11.3.2 玉器

玉器是指用玉石雕刻成的器物。中国玉器工艺发展至今已有万余年历史，在漫长的发展过程中形成的玉文化，任何国家都无法企及，玉器工艺的诞生促使中国工艺进入一个前所未有的境界。上古时期，中国人在制作石器的过程中发现了玉。玉色泽洁美莹润，质地坚硬朗韧，因其稀少罕缺，无法满足社会需求，成为稀世珍宝。进入封建社会后，伴随人文思想的发展，玉被赋予了人格的高度与人性的内涵。在圣人典籍《论语》中载："君子比德于玉。"民约统备，广泛俗成，玉包含"仁""智""义""礼""乐""忠""信"七德，成为世人的审美追求与人格理想。此外，人们认为玉是神灵庇护的象征，玉能帮助人们获福避灾、驱邪避难，于是对玉产生了宠爱、崇敬的感情，这种神物崇拜更赋予玉以迷人魅力和神秘色彩。

玉器发展至今，种类繁多，包括雕琢成器百年以上的古玉器和现代玉器，款式多种多样，包括各种玉制珠串、戒指、手镯、发饰、挂饰、金镶玉品、腰带等。岫玉、玛瑙、密玉、翡翠、青金、鸡肝石、孔雀石、东林石、珊瑚、水晶、芙蓉石、木变石等玉石原料被广泛使用，规格款式层出不穷，花样不断翻新。随着玉器工艺的长期发展，玉由原来具有特别性质的石头转化为权力、地位和财富的象征。中国智慧赋予美玉森严的等级，白玉最为罕见昂贵，是玉中珍品；山玄玉次之，取天之本色、地之精华；其后依次为接近绿色的水苍玉，取生命之源、水之神韵；瑜玉，为红褐色，应和了中国民俗中欢快喜悦的心理；最后是质地

接近石的次玉，称为�玫。玉料有软硬之分，软玉纯者色白，俗称羊脂玉，细腻温润，非常名贵，经济价值极高。硬玉含有少量氧化金属离子，质地坚硬，密度较高，呈现翠绿色、苹果绿、娇嫩的淡紫等颜色，清澈晶莹。翠绿者最为名贵，雅称翡翠。新疆的和田玉、甘肃的酒泉玉、陕西的蓝田玉、河南南阳的独山玉和密县玉、辽宁的岫岩玉等，都是中国玉器的常用名贵原料。

玉器雕琢技艺高超，品种繁多，系统完备。玉器珍品灿若星河，绚烂无比。古老素朴而又丰富多变的中国玉器工艺折射出先民的高超智慧，渗透着中华民族深邃的文化精髓，蕴涵着丰富的文化内涵。玉器工艺发展到今天，文化积淀深厚，并生发出无限新意。

11.3.3 金银器

华贵黄金，端庄白银。金银两种金属被人类较早开发，几乎与人类文明同步发展。人类赋予金银货币、赋税、赏赐、供奉、观赏等多种功能，金银历来深受人们喜爱与追捧，在人们的日常生活中占有举足轻重的地位，同时金银也是中国传统文化艺术的重要载体。古诗名句"美人首饰侯王印，尽是沙中浪底来"，道出了金银多以游离状态存在，珍贵稀缺。金银器凝结着工匠繁复精绝的工艺与其自身的天然魅力，具有财富和艺术的双重价值，当之无愧成为融历史时代特色和杰出工艺于一体的工艺典范。

春秋战国时期，中国金银器以佩饰的形式出现，制作工艺简单，小巧简洁，纹理朴实，清新活泼。秦汉时期，金银工艺制品数量增多，制作精细，金银器制作已综合运用铸造、焊接、掐丝、嵌铸、锉磨、抛光及胶粘等工艺技术，装饰考究。魏晋南北朝时期，社会动荡，朝代更迭，文化艺术空前发展，民族大融合，这些时代变迁都被匠人雕刻在金银器的形制纹样中。唐朝是中国金银器工艺发展的繁荣鼎盛阶段，金银器数量剧增，品种丰富多彩，器形与纹饰风格变化较大。唐朝财雄势大，积极汲取外域文化，金银器制作形成了强悍独立、大气磅礴的民族风格，尤为瞩目。宋代金银器与唐代比较，造型玲珑奇巧，极为讲究，新颖典雅，别具一格。辽代金银器工艺保留并传承了唐宋金银器的制作工艺，达到继唐以后的又一高峰。明清金银器工艺追求华丽、繁缛、浓艳的风格，宫廷贵族气息浓厚，开始运用锤击、浇铸、焊接、切削、抛光、铆、镀、錾刻、镂空等工艺技巧，金银器呈现细腻精致、工整华丽的风格。

中国金银器制造工艺高超，雕镂精细。工匠先将金银制成胎型，主体纹样采用锤成凸纹法，细部采用錾刻法，结合花丝工艺，组成精美图案。有的器物镶嵌珍珠、宝石，五光十色。金银上凿刻压印，或注明官作，或注明行作，或注明工匠名及成色。金银器分为金银器物和金银饰物两类，进一步细分为饮食用具、信符玺印、容器、舆洗器、梳妆用具、陈设观赏品、宗教祭祀器、冠服、发饰、颈饰、耳饰、手、臂饰、胸坠饰、剑饰、车马饰、货币、杂器等十余类。

熠熠生辉的中国金银器工艺，以技艺的精湛与构思的巧妙，形成了纹饰瑰丽、富丽华美、璀璨夺目、类别丰富、造型别致的特点。经千锤百炼，历沧海桑田，中国金银器世代流光溢彩，既是财富与地位的象征，又有吉庆与高洁的寓意，更是比德与喻美的寄托，代表着

中国传统文化艺术的雄健华美和绚烂秀颖。中华金银器工艺耀眼悦目，是绵延长久、当之无愧的传世珍藏。

11.3.4　漆器

中国漆器，历史悠久，流光溢彩，高贵典雅，具有浓厚的中国传统文化底蕴。

中国是世界上用漆最早的国家，先民从新石器时代起就认识到漆器耐潮、耐高温、耐腐蚀的特异性能，从漆树割取富含漆酚、漆酶、树胶质及水分的天然液汁——生漆，配制成不同色漆作为涂料，涂在各种器物的表面，制成日常器具及工艺品、美术品等，即为漆器。

据资料记载，漆器早在四千多年前的夏禹时代就已出现，战国时期方兴未艾，独领风骚。到了汉代，漆器成为日常生活器具，日渐普遍。唐代的漆器工艺发展迅速，以金银平脱最为著名。宋代的一色漆器，元代的雕漆，明代的百宝嵌，清代的脱胎漆器等，都是各有代表性的特色名品。发展到今天，漆可用于装饰家具、器皿、文具和艺术品，还可用于制作乐器、丧葬用具、兵器等，如盒、盘、匣案、耳环、碟碗、筐、箱、尺、唾壶、面罩、棋盘、凳子、卮、几等，空前繁荣。现代中国漆器大致可分为一色漆器、罩漆漆器、描漆漆器、描金漆器、堆漆漆器、戗金漆器、雕填漆器、螺钿漆器、雕漆、犀皮漆器、款彩漆器、百宝嵌漆器、脱胎漆器等。扬州漆器、北京漆器、成都漆器、福建漆器、阳江漆器并称为"中国五大著名漆器"。

漆器制作工艺复杂，工序繁多，历时较长，价值昂贵。工匠先制作胎体，在器胎上髹漆至一定厚度，运用斑斓、复饰、填嵌、纹间等技法对表面进行装饰，嵌饰金、银、铜、螺钿、玉及宝石，再绘制华丽的花纹，抛光使之色泽光亮，产生净洁、优美的特殊效果，而后在潮湿条件下干燥，漆固化后会变得坚硬。成品漆器耐酸碱、耐打磨、易清洗、体质轻、隔潮热、耐腐蚀，光彩照人，色泽华美，器体轻巧，富丽华贵，纷然不可胜识，构成古老华夏艺术绮丽多姿的漆器工艺，形成瑰丽多姿、琦玮变幻的艺术风格，展现了一个流动飞扬、变幻神奇的漆器世界，体现了中国传统文化的神韵。

中国漆器是艺术价值与实用价值的完美结合，对全世界的漆器工艺产生了深远影响并作出了重大贡献。中国漆器早在汉代就已传入朝鲜、日本。16世纪，荷兰、英国、法国商船将中国漆器大量运载至欧洲，广受欢迎。现代中国漆器广泛用于酒店、会馆、家居装饰中，是个人收藏、馈赠亲友的理想工艺品，深受各国友人的喜爱。

11.3.5　陶瓷

中国是世界著名的陶瓷古国，有着灿烂悠久的陶瓷文化。陶器的发明，具有划时代的意义。大概在八千年前的新石器时代，伴随农耕文化的发展，东方先民发明了烧陶技术，经火烧制的陶器开始出现。凡是用陶土和瓷土两种不同性质的黏土为原料，经过配料、

成型、干燥、焙烧等工艺流程制成的器物即为陶瓷，陶瓷是陶器和瓷器的总称。早在商代就有了原始瓷，到东汉时期，原始瓷完成向瓷器的过渡。瓷器是中国人的伟大发明，"china"也可译为瓷器。

中国陶瓷是中国和世界灿烂文化的重要组成部分，是当时社会中人类情感的载体。瓷器造型轮廓的变化，在受实体因素影响的同时，也受到时代以及民族的审美喜好和情趣的支配。从器形的装饰与图案来看，无论是原始陶盆的人面鱼纹，还是明清的青花缠枝花卉纹，都是同时代人们的审美情感和意趣的体现，积淀了深厚的历史内容。

早期的陶器工艺尚不成熟，没有刻意装饰的纹饰，陶瓷形态自然、可爱、真稚，主要纹饰有折线纹、三角纹、网纹等。随着工艺条件的完备，经过长期摸索、反复试验、不断改进，几千年后彩陶应运而生，形成精工细刻、绚丽典雅的艺术风格。中国陶瓷工艺已相当成熟，器物规整精美，装饰以彩绘为主。器物上的线条有粗细变化，互相背靠，互相连接，形成前呼后应、鱼贯而行、连绵不断的效果，呈现出一种融合、缠绵的气势，凸显器型的雄伟宏大，反映出当时人们的生活情景及艺术创作的聪明才智。另外还广泛运用磨光、拍印等装饰手法。先进的彩绘、雕刻、打磨等制陶工艺共同打造了中国的彩陶文化，彰显了中国陶瓷博大、成熟和完美的艺术特色。

当代陶器制作方法大致可分为手制、模制和轮制三种，生产流程包括五十余道工序，融合了流传已久的拉坯技术、陶坯雕刻技术及当代的色彩工艺。工匠打磨制成陶坯后，适当修整，使之规整美观，外表洁滑，造型匀称。然后对陶胎进行拍打滚压，使泥条相互黏合，紧密牢固；按照"仰观俯察"的中国观照方式，使用天然矿物质颜料进行彩绘，经过等分或分隔和定位，按先主后次、由繁至简、先勾轮廓再填充色彩的工序制作完成，繁而不乱、井然有序。成品陶瓷器的色彩斑斓绚丽，寓意吉祥美好，象征着华夏民族对幸福的企盼；构图繁密，回旋多变，将东方人对待生活的激情与自身体验到的运动、均衡、重复、强弱等节奏感表现出来，形神兼备，写心会意。最后入窑高温烧制，将陶器制成日常生活中的实用品，并使其具备艺术审美功能。常见的陶瓷器有盆、瓶、罐、瓮、釜、鼎等。不同的陶瓷器造型显现不同的优美曲线，与纹样和谐统一，达到装饰美化的审美效果。

中国陶瓷器工艺丰富多彩、誉满天下，改变了现代人的生活方式，提升了现代人的生活品位，促进了社会的发展繁荣，是人类文明不可多得、不可复制的艺术珍品。

11.3.6 织染

中华丝绸织染技术高超精湛，织染产品规格丰富多彩，有绢、绡、缣、绮、锦、纱、罗、绦等品类，其中印花织物的色彩更是光彩夺目，色泽谱系包括朱红、茜红、深棕、浅棕、深黄、浅黄、天青、藏青、浅蓝、紫绿、银灰、粉白、黑灰等二十余种，用丝精细、织工考究、染彩斑斓，令人赞叹。中国织染工艺技术包括栽桑、养蚕、取丝、制线、缫丝、抽纱、缂丝、刺绣、织造、染色等多道工艺。从制作工艺技术、织物规格结构、花色品种到印染技术配方等，均彰显着东方特有的智慧与民俗气质。

中华丝绸织染经由历代中国工匠不断探索与追求，体现出中华民族悠久的历史文化、深

厚的技术积淀与卓越的艺术成就，是历史和先民留下的珍贵遗产。其中云锦、宋锦、蜀锦、漳缎 织机及金线制作等特色工艺技术几近遗失，因此我们肩负着将特色工艺传承下去的历史使命，应以极大的热情努力发掘、发扬和传承丝绸织染技术遗产，使其流芳千古。中华丝绸织染 对于现代产业发展乃至社会文明升华有着深远的意义，具有弥足珍贵的价值。

中华丝绸织染在远古时代就已流入外域，丝绸之路更印证了中华文明古国的经济繁荣、国富民安、太平通达。今天，中华丝绸织染工艺已然参与到社会经济与文明进步的进程之中。中华丝绸织染以其天然高雅、雍容华贵的气质，深受全世界人民的喜爱。

11.3.7　编结

中国编结工艺由远古时代的结网技术发展而来。据史料与残篇记载，中国汉代就已出现了以五彩毛线编结而成的穗子，人们称之为流苏，用于装饰车马、衣冠。

中国编结工艺材质分为天然纤维和化学纤维两大类。天然纤维纺线吸湿耐潮、质地柔软，常见的有羊毛线、兔毛线、棉纱线、麻线等材料；化学纤维纺线物美价廉、质地轻柔，常见的有腈纶、维纶、涤纶、尼龙、毛腈线等材料。

中国编结工艺主要有棒针编结、钩针编结、民间结线等方式。棒针编结是指以用竹、金属或塑料等材料制成的棒形或环形针为工具编结，或两根针平编，或四根针轮编，针粗细不同，编结效果也不同。编结花样按造型分为几何形和动植物形图案，按质地分为实心花和镂空花，按色彩分为单色花和多色花。钩针编结是指以用金属、象牙、竹子等材料制成的钩针为主要工具，用花叉、菊花针为附属工具进行编结。钩针编结方法主要有平片钩法、圆片钩法和筒状钩法三种，技巧分为挑、绕、转、钩、放等，钩针编结的花样多达三千余种。民间结线是指以丝线、棉线为材料，经手工编结为花色线结，后制成流苏、手提包、台布、中国结等品种，多用于艺术装饰。

中国编结工艺变换技巧与方法，可组合成玲珑曼妙、千姿百态的造型图案，多达千余种，彰显着东方民俗工艺含蓄优雅、紧密对称的美学气质。一根丝线，三缠两绕，回环贯彻，象征连绵长久，中国编结工艺形象地寓示了东方情感委婉隐晦的表露方式。

11.3.8　木作

中国建筑艺术历史悠久，在很长一段时间运用以木质结构为主的建筑工艺技巧。随着中国早期社会建筑形式的发展，相继出现了各种形式复杂的亭台楼阁、轩榭舫殿。就装饰方面而言，中国木作工艺的介入极大地增添了建筑的艺术效果，提高了建筑技术的精巧水平。发展到唐宋时期，以椅、桌为中心的居室生活方式颇为流行，家具木雕技艺与建筑木雕一脉相承，且品种新颖、式样繁多。明清之后，中国的石窟艺术衰亡，雕刻艺术的成就集中反映在建筑木作雕刻上。

中国木作工艺继承和发扬了传统工艺的优良传统，取得了卓越的成就。木作实体形象轮廓清晰，质体坚牢，表现出功能性与审美理念的完美统一，散发出独特的古典魅力，为人类

构造了安闲适意、生趣盎然的生存空间。

中国木作工艺大体分为线雕、浮雕、透雕、悬雕四种，工艺手法包括刨、凿、铲、刻、刮等，多种工艺手法通常综合运用。中国木作工艺讲究做工细腻、比例准确，全程手工制作，注重雕刻工艺细节，如花板、翘头、结子、榫卯等，在刀工与磨工方面精巧雅致，有画龙点睛的效果。中国木作工艺十分强调方和圆的关系，隐含着华夏民族"天圆地方"的民俗观念与空间观念。中国木作工艺没有机械程式和固定的计算方法，全依赖木作工匠的经验技能和丰富阅历。民间木作工匠挥刀作为，巧夺天工，具有令人赞叹的智慧和才华。

中华传统木作工艺的构造样式科学合理，接合方式稳固规范，经过工匠的精心设计和制作，具有完美而坚牢的构合效果，木作成品经久耐用。另外，中华传统木作工艺严禁用钉加固，也正因为如此，中华传统木作工艺成为世界木作工艺史上备受尊崇的工艺发明之一。

11.4 工艺经典作品鉴赏

11.4.1 长信宫灯

1. 探赜索隐——历史的维度

西汉青铜器长信宫灯(见图11-1)于1968年出土于河北省满城区中山靖王刘胜妻窦绾墓(今河北省保定市满城区西南约1.5公里的山崖上)。宫灯上有"长信"字样，为汉文帝皇后窦氏所居宫名，因此而得名。长信宫灯是目前所见唯一一件汉代人形铜灯，被誉为"中华第一灯"，现藏于河北博物院。

1980年，长信宫灯登上了美国大都会艺术博物馆展览图录的封面，被称为"中国的面孔"。1993

图11-1 长信宫灯[①]

年，长信宫灯经鉴定为国宝级文物。2002年，长信宫灯入选第一批禁止出境展览文物目录。2010年，长信宫灯作为中国2010年上海世界博览会展品展出。2022年，北京冬奥会火炬接力火种灯的创意源于长信宫灯，向世界呈现了北京冬奥会"绿色办奥"的理念和中国汉代时期的超前环保设计。

2. 量弘识高——审美的维度

长信宫灯通体鎏金，色泽光亮，璀璨夺目。灯高48厘米，宫女高44.5厘米，重15.85千克。宫灯的整体造型是一个跪坐着的宫女双手执灯。宫灯整体由头部、身躯、右臂、灯

① 摘自百度百科

座、灯盘和灯罩六部分组成,各部分均可拆卸清洗。宫女左手执灯,右手袖似挡风,实为虹管,用以吸收油烟,左手持灯座,右臂高举与灯顶部相通,形成烟道。宫女体内中空,用于存放烟灰。烟经底层水盘过滤后,便可实现有烟而无尘,可减少室内的烟尘,以保持清洁。灯罩为两块弧形的瓦状铜板,合拢后为圆形,嵌于灯盘的槽之中,可以左右开合,可任意调节灯光的照射方向和亮度。灯盘上有一方銎柄,内尚存朽木。灯座似豆形。

3. 生力无穷——文化的维度

长信宫灯是展示汉文化精髓的经典之物,亦是中国古代青铜灯具中的巅峰之作。长信宫灯将物理学与光学、照明与环保、冶炼与鎏金、实用与美观巧妙结合,不仅展示了高超的合金冶炼技术,也体现出卓越的设计匠意,实现了功能性与艺术性的和谐统一。长信宫灯是反映汉代社会生活的重要文物,是汉代物质文明和精神文明的体现,具有极高的历史文化价值。宫女双手执灯,身材挺拔,膝盖并紧,脚背贴地,展现出汉代庄重谦恭的礼仪风范和礼仪制度。长信宫灯的宫女造型和符合人体工学的高度能够满足使用者的需求,体现出汉代工匠的智慧,是汉代"以人为本"美学思想的体现。

4. 时评摘录——美育的担当

美国前国务卿基辛格:"两千多年前中国人就懂得了环保,真了不起。"

中国文物交流中心外展专家杨阳:"长信宫灯的巧思令美国人赞叹不已,他们的感受就是两个字——震撼。"

河北省文化和旅游厅党组成员,省文物局党组书记、局长罗向军:"西方直到15世纪,才由达·芬奇完成了金属导烟解决烟熏问题的类似设计,比长信宫灯晚了一千六百多年。所以五十年前中美'破冰之旅'时,基辛格看到它才会赞叹。"

11.4.2 马踏飞燕

1. 探赜索隐——历史的维度

马踏飞燕(见图11-2)又称铜奔马、马超龙雀,是东汉时期铸造的青铜器。1969年10月,马踏飞燕出土于甘肃省武威市雷台汉墓,现藏于甘肃省博物馆,是该馆的镇馆之宝。1971年,该作品调京,以充实北京故宫举办的"全国出土文物展"。1973至1974年,马踏飞燕作为"中华人民共和国出土文物展览"的重要展品,先后在法国、日本、英国、罗马尼亚、奥地利等国展出。1978年,马踏飞燕于中国香港展出。1983年,马踏飞燕被国

图11-2 马踏飞燕[①]

① 摘自百度百科

家旅游局(现为文化和旅游部)确定为中国旅游标志。1986年,马踏飞燕被国家文物局专家组鉴定为国宝级文物。2002年,马踏飞燕被国家文物局列入首批禁止出国(境)展览文物目录。2021年12月之后,马踏飞燕真品于每年5月至10月代替复制品在甘肃省博物馆丝绸之路文明展厅展出。

2. 量弘识高——审美的维度

马踏飞燕通高34.5厘米,长45厘米,宽13.1厘米,重7.3千克。整体设计独特,铜马的形象矫健俊美,制作精致。铸造工艺为分范合铸,马腿内夹有铁芯,以增强马腿的支撑力和强度。马头向左轻扬,作昂首嘶鸣状,头顶鬃毛和马尾向后方飘飞,躯体壮实且呈流线型,四肢修长有力,脖颈长而弯曲,体现了骏马风驰电掣般的速度。纵观此马,飞驰向前,全身的着力点集中于一足,其他三足腾空,其后足踏在飞鸟上,而飞鸟则回首惊顾,利用鸟形底座及其伸展状的双翅以扩大着地面积,符合力学平衡的原理。马同一侧的前后腿同时向一个方向腾起的步伐称为"对侧步",此动作特征正是河西走马的真实写照。

3. 生力无穷——文化的维度

马踏飞燕是在汉代社会尚马习俗的影响下产生的青铜工艺品,不仅是中国古代雕塑艺术的代表,也是东汉时期青铜铸造业的成果展示。中国古代工匠运用现实主义与浪漫主义相结合的艺术手法,以娴熟的匠艺和精巧的构思突出了骏马矫健的英姿,体现出中国古代艺术的卓越创造力。马踏飞燕是中国古代丝绸之路文化交流的重要见证,既展示了汉代开放包容的时代精神以及汉王朝的强大,也反映了汉代人勇武豪迈的气概。2022年,甘肃省博物馆以马踏飞燕为创意来源,在尊重文物原型特点的基础上,设计出马踏飞燕玩偶等文创衍生产品,受到大众的追捧。这些文创产品不仅成为历史文化传播的媒介,还促进了文化旅游产业的发展。

4. 时评摘录——美育的担当

原上海市新闻学会副会长张林岚《一张文集·卷六》:"飞马超越龙雀的艺术意境和雕塑表现的浓郁民族风格,富有浪漫主义色彩。此马出土,'一洗天下凡马空',先秦以来的马俑为之黯然失色,画家为之搁笔。"

中国作家协会会员胡杨《传世国宝全档案》:"这件铸造于两千年前的青铜骏马,造型生动,比例准确,四肢所呈现出的动势完全符合马的动作习性,令中外许多考古学家与艺术家叹为观止。"

甘肃省博物馆副馆长、研究员王琦:"铜奔马设计思路超前,铸造工艺考究,反映了汉代高超的科技水平,具有极高的考古研究价值。"

11.4.3 北魏木板漆画

1. 探赜索隐——历史的维度

北魏木板漆画(见图11-3)于1965年出土于山西省大同市司马金龙夫妇墓,是该墓墓室屏

风的一部分，现收藏于山西博物院。整个画面分为上下四段，漆画各段以帝王将相、列女、忠臣、孝子、圣贤等传统故事为主题，大多出自司马迁的《史记·五帝本纪》和刘向的《列女传》。2002年1月，北魏木板漆画入选首批禁止出国(境)展览文物目录。2019年2月，北魏木板漆画作为山西博物院代表性藏品之一登上央视《国家宝藏》栏目。2021年7月至8月，山西博物院展出司马金龙漆画屏风板原件。

图11-3　北魏木板漆画①

2. 量弘识高——审美的维度

北魏木板漆画通长82厘米，宽40厘米，厚约2.5厘米，采用榫卯联结工艺制作而成。木板漆画以战国绘画为基础，色彩更加浓艳，服饰器具采用白、黄、橙红、青绿以及灰蓝等颜色。漆画采用渲染和铁线勾描的手法，板面髹朱漆，线条流畅且用黑漆，笔触利落。人物面部和手部涂铅白，渲染浓淡适宜，形象生动逼真，衣纹转折流畅，增强了人物的立体感及纵深的空间感。在构图方面，漆画重在突出主题，中心人物大于陪衬人物。司马金龙漆画两面皆有绘画、题记和榜题，题记和榜书文字字体介于隶、楷之间，字体圆润俊秀、气势疏朗，是少见的北魏墨迹珍品。

3. 生力无穷——文化的维度

北魏木板漆画是具有重要历史和艺术价值的藏品，是南北朝时期文化融合的产物，对后人了解和研究北魏时期的历史、社会、文化等有着重要意义。木板漆画描绘了内容丰富的历史人物故事，反映了当时的思想意识形态和社会文化生活，体现了传统汉文化在北魏时期的重要影响力，反映了当时人们的思想信仰、审美观念以及价值取向。木板漆画的绘画风格、技法以及设色具有强烈的时代特征，代表了北魏时期的最高艺术水平，为后人研究当时的绘画乃至古代绘画史提供了重要依据。同时，题记采用实物的形式，展现了魏碑这种全新的书体。此外，木板漆画作为南北朝时期漆器的代表作之一，其漆面也为后人研究南北朝时期的髹漆工艺提供了宝贵的资料。

4. 时评摘录——美育的担当

中南民族大学美术学院漆艺家张志纲："如果能破译这幅画上的秘密，就等于掌握了古

① 摘自央视新闻

代漆画创作的精髓。"

央视新闻："现代尝试对木板漆画进行复制,颜色仍然未能完全一致。历经千年朱颜未改,我们从木板漆画上不仅看到了绘画之美,更有古老的漆文化之光依旧闪耀。"

11.4.4 中国结

1. 探赜索隐——历史的维度

中国结全称(见图11-4)"中国传统装饰结",是一种手工编织工艺品,因其外观对称精致,符合中国传统装饰的习俗和审美观念,故被命名为"中国结"。中国结最早出现在旧石器时代末期的周口店山顶洞文化中。春秋战国时期,绳结被用来辅助记忆,绳结又是文字的前身,后推展至汉朝的礼仪记事。到了唐代,人们喜欢绘制飞鸟口衔绳结的图案。延续至清朝,中国结才真正成为盛传于民间的艺术。自民国时期以来,随着西方观念和科学技术的大量输入,许多固有的文化遗产未得到保存,以致实用价值不高且制作费时费事的传统技艺式微,甚至在不断向现代化转型的社会中逐渐消失。如今,中国结多被当作室内装饰物、亲友间馈赠的礼物及个人的随身饰物。

图11-4 中国结[①]

2. 量弘识高——审美的维度

中国结通常呈现左右对称、上下对称、正反一致、首尾相互衔接的完整造型。颜色以大红为主色调,辅以黄、青、白、黑等色彩。用线的种类极其丰富,包括丝、棉、麻、尼龙、混纺等,选用时要注意光泽度和韧性,应视用途及样式而定。制作者取一根绳通过编、抽、修等多种工艺技巧,按照一定的章法编织成形式多样的中国结。在编结过程中,抽是最重要的步骤,若技法得当,中国结则挺整美观。利用不同的抽法可以得到不同的结形,常见的有盘长结、藻井结、双钱结、祥云结、琵琶结、双联结、团锦结、八字结、纽扣结及蝴蝶结等。

3. 生力无穷——文化的维度

中国结是中国传统艺术中寓意吉祥的一种表现形式,代表了中华民族的传统文化和民俗风情,承载着人们对幸福、吉祥、团圆等美好愿景的寄托,是中华民族表达情感的一种方式。中国结以其独特的编织工艺和精美的造型体现中国手工艺的精湛技艺,展现了中国人民的审美与智慧。中国结的各种结型、图案和色彩都蕴含着独特的意义和美感,不仅体现了一种形式美,而且体现了中国古代的文化信仰。中国结还具有一定的实用价值,可用于装饰、馈赠、庆祝等,为生活增添喜庆和美感。此外,中国结超越了原有的实用功能,成为中国文化的一种象征,对于传承中华传统文化、增进国际文化交流和传播等具有重要的意义。

① 摘自百度百科

4. 时评摘录——美育的担当

中安在线："'中国结'结出五洲四海'美美与共'的永恒乐章。"

《北京日报》："中国结，一种从头到尾都用一根丝线编结而成的装饰艺术品，已经成为代表中国的文化符号。从古至今，中国结被广泛应用于生活中的方方面面，讲述着古老智慧的传承与发展。"

中国西藏网："中国结汲取了景泰蓝、青花瓷、丝绸、红丝带及雪凇和雾凇多个中国元素，每根丝带可以独立成结、多根不同丝带也可共同成结的编织方式和特性，表达了中国传递出的构建人类命运共同体的主张。红色中国结象征着吉祥和联结，而和谐美好的国际大家庭，需要所有国家、世界人民共同建设。"

11.4.5 秘色瓷莲花碗

1. 探赜索隐——历史的维度

秘色瓷莲花碗(见图11-5)是五代越窑秘色瓷精品，现收藏于苏州博物馆，是该馆三大镇馆之宝之一。1957年，文物保护部门在维修苏州虎丘云岩寺塔时，于寺塔第三层的天宫中发现秘色瓷莲花碗。发现之初，莲花碗被定名为"越窑青瓷莲花碗"，后被重新命名为"秘色瓷莲花碗"。1995年，上海召开国际秘色瓷研讨会，来自全国各地的秘色瓷精品云集上海，而专家一致认为秘色瓷莲花碗为五代越窑青瓷精品中的代表作。2013年，秘色瓷莲花碗被列入第三批禁止出境文物名单。

图11-5 秘色瓷莲花碗①

2. 量弘识高——审美的维度

秘色瓷莲花碗通高13.5厘米，碗高8.9厘米，口径13.9厘米，盏托高6.6厘米，整体由碗和盏托两部分组成。碗为直口深腹，盏托形状如豆，上部为翻口盘，下部为向外撇的圈足。整体采用莲花的造型，碗身外壁有三层浮雕的莲花图案，盏托内壁和盏托底座也各有两层，共由七组各种形态的莲花组成。秘色瓷莲花碗器形端庄厚实，线条流畅，比例适当，充满丰盈华美之感。釉色呈青绿色，釉层厚且通体一致，釉质晶莹润泽，色调鲜亮清澈。瓷胎呈灰白色，胎质细腻致密，颗粒均匀纯净。盏托托心平整，正中镂有一小圆孔直通器底，孔边刻"项记"窑工(作者)二字。

3. 生力无穷——文化的维度

秘色瓷莲花碗蕴含深厚的文化底蕴和丰富的艺术价值。莲花瓣图案与瓷器本身的莲花造型巧妙结合，丰富了装饰艺术，符合人们的审美需求，提升了艺术价值。该作品的设计不仅

① 摘自百度百科

具有审美价值,还具有很高的佛教文化价值。莲花在佛教中象征着神圣、高洁,而秘色瓷莲花碗如冰类玉的釉色也象征了佛教止观如镜、澄澈似水的内在修行。同时,该作品代表了越窑秘色瓷在五代时期的制作水平和技术成就,也展示了中国古代陶瓷工艺的卓越之处。秘色瓷莲花碗呈现的精美外观已然让后人叹为观止,而其中蕴涵的古代匠人钻研技术的坚韧不拔精神以及对完美的崇尚与追求,更值得我们深思。

4. 时评摘录——美育的担当

五代诗人徐夤:"捩翠融青瑞色新,陶成先得贡吾君。巧剜明月染春水,轻旋薄冰盛绿云。"

苏州书画鉴定专家钱镛:"(该碗)下承以托,亦作大瓣莲花图案,釉色明润,光泽如玉,是当时越窑稀有的精品。"

苏州博物馆:"它由碗和盏托两部分组成,碗直口、深腹、圈足;盏托形状如豆,盘口外翻,束腰,圈足外撇。碗身外壁、盏托盘面和圈足均饰重瓣莲花,如浅浮雕状凸起,恰如一朵盛开莲花。从露胎处,可见瓷胎呈灰白色,细腻致密,颗粒均匀纯净。釉色滋润内敛,呈现出玉一般的温润感。"

11.4.6 西汉直裾素纱襌衣

1. 探赜索隐——历史的维度

西汉直裾素纱襌衣(见图11-6)属国家一级文物,于1972年在湖南长沙马王堆一号汉墓出土,现藏于湖南省博物院,是该馆的镇馆之宝。1983年,西汉直裾素纱襌衣失窃,后来被成功追回,但遭到部分毁坏,终被修复。1986年,由中国社会科学院考古研究所牵头,经国家文物局谢辰生批准,复制"直裾素纱襌衣"项目在南京云锦研究所落实。1991年,复制项目获得初步成功,复制件比原文物超重1克。原件于2002年被国家文物局列入首批禁止出国(境)展览文物目录。2019年,南京云锦研究所经过努力织成了一件49.5克的仿真素纱襌衣,为目前世界上最轻、最薄的纱衣。目前,湖南省博物馆展示的是高仿真样品。

图11-6 西汉直裾素纱襌衣①

2. 量弘识高——审美的维度

西汉直裾素纱襌衣长128厘米,通袖长195厘米,袖口宽29厘米,腰宽48厘米,下摆宽49厘米,共用料约2.6平方米。整件素纱襌衣分量仅为49克。除去袖口和领口部分,其余重

① 摘自百度百科

25克左右。西汉直裾素纱襌衣采用上衣下裳连缀的深衣样式，右衽交领、直裾，以素纱为衣料，以几何纹绒圈锦为缘饰，几何纹绒圈锦以褐地红圈绒矩形纹为主，以单经单纬丝交织的方孔平纹而成，丝缕极细。方孔纱的织物孔眼均匀，布满整个织物表面，织物密度稀疏。经线密度为每厘米58根，纬线密度为每厘米40根，因此素纱孔眼大，透光面积在75%以上，每平方米织物仅重12克，质地轻柔透亮。

3. 生力无穷——文化的维度

西汉直裾素纱襌衣造型美观，制作工艺精湛，制织素纱所用原料的纤度较细，表明当时的蚕桑丝品种和生丝品质优良，缫丝织造技术已达到较高的水准。同时，其高超的制作技艺代表了西汉初期养蚕、缫丝、织造工艺的最高水平。西汉直裾素纱襌衣作为西汉时期纺织巅峰之作，是世界上现存年代最早、最轻薄、保存最完整的一件衣服，在中国古代丝织史和科技发展史上具有极为重要的地位，同时对后人了解汉代纺织技术和服装文化具有重要的历史意义，对研究我国古代丝织技术作出了重大贡献。

4. 时评摘录——美育的担当

纺织考古专家王㐤：“素纱襌衣刚出土的时候还很鲜亮，出土后就渐渐变得灰暗了。在这种情况下，不管是对外展览，还是作为文物藏品，呈现出来的就是这样逐渐衰损的衣物。这些衣服的织造技艺要研究，将其复织的技艺发扬光大。”

南京云锦研究所文物修复专家杨冀元：“这件衣服特别轻薄，我们在采集文物的时候，必须非常小心，如果说话声音大一点，或者不戴口罩、呼吸稍微重一点，那个面料就能够被我们的呼吸给吹得飘起来。”

湖南博物院：“要想复制这样一件国宝，对所需要的织机、缝制技艺和蚕丝原料要求极高，并且素纱面料质地轻薄，稍有用力就容易破损或变形，工艺上的难度更是加大了许多。”

11.4.7 三星堆黄金面具

1. 探赜索隐——历史的维度

三星堆黄金面具(见图11-7)是2021年1月于三星堆遗址祭祀区五号祭祀坑中出土的金器，是三星堆遗址迄今发现尺寸最大、形体最厚重的金面具。该面具不需要任何支撑，可以独自立起来。2021年1月，金箔的整体被完全揭露出来，但由于被折叠和挤压，看起来皱巴巴的。四川省文物考古研究院专家经推断，认为该金箔是一件黄金面具。2021年2月

图11-7 三星堆黄金面具[①]

① 摘自百度百科

初,现场考古人员决定提取金箔,并将其转移到实验室进行后续的文物研究和保护工作。考古人员去除黏裹着的泥土和附着物后,将金箔片展开并对其进行清洗,金面具的原貌得以显露。

2. 量弘识高——审美的维度

从三星堆五号坑出土的黄金面具与从三星堆遗址一、二号坑出土的金面具相比,格外厚重且独具特色。该黄金面具只有半张,其方形面部、镂空大眼、三角鼻梁以及宽大的耳朵等特征,与此前在三星堆出土的黄金面罩和金沙大金面具的风格相似。该面具宽约23厘米,高约28厘米,比完整的金沙大金面具还要大,其含金量约为85%,银含量为13%～14%,还有其他杂质。目前所发现的半张黄金面具重约280克,若能发现完整的黄金面具,预计其总重量超过500克,将成为目前国内同时期发现的最重的金器,比迄今国内出土的商代最重的金器——三星堆金杖还要重。

3. 生力无穷——文化的维度

三星堆黄金面具制作精良,反映出古蜀人金器制作工艺的高超和独特,同时其本身隐含的神秘信息也有待被揭开。该黄金面具是当时社会身份和权力的象征,反映了古蜀文明的宗教和祭祀信仰,也为后人研究中国古代文明的发展提供了重要参考。此外,该黄金面具为三星堆文化研究提供了重要的资料,其修复工作也为中国古代金器的复原、矫形提供了宝贵经验。通过对三星堆遗址的深入研究,人们能够全面地了解古代文明,为人类的发展和进步提供新的启示。未来将会有更多学者致力于三星堆遗址的保护和研究,共同保护和传承这一珍贵的人类文化遗产。

4. 时评摘录——美育的担当

三星堆遗址祭祀区考古发掘领队雷雨:"根据目前所发现的半张面具推测,这件黄金面具完整的重量应该超过500克。"

文物研究者马燕如:"应当是最后一道表面处理做得比较好。原来早在3000多年前,工匠们已经熟练掌握了金银抛光技术。"

央视新闻:"文保人员介绍,此次发现的金面具非常厚重,尺度、体量远超其他。面具的抛光做得较好,经检测,其含金量为85%左右,银含量为13%～14%,还有其他杂质。"

11.4.8 四海升平景泰蓝赏瓶

1. 探赜索隐——历史的维度

四海升平(见图11-8)景泰蓝赏瓶是2014年APEC会议期间习近平和夫人彭丽媛送给各经济体领导人的三件国礼之一。四海升平景泰蓝赏瓶作为中华人民共和国领导人赠礼,由中国七位国家级工艺美术大师联手创作,以藏于北京故宫博物院的霁红釉玉壶春瓶为原型,构思巧妙,采用北京工艺美术的景泰蓝工艺,共使用三种经典珐琅工艺制造,极具中国皇室藏品的传统。

图11-8 四海升平景泰蓝赏瓶[①]

2. 量弘识高——审美的维度

四海升平景泰蓝赏瓶高38厘米，按天坛祈年殿38米高等比例缩小；赏瓶最大直径为21厘米，代表APEC的21个经济体。赏瓶四周镶嵌了四个不同的图案，正面图案为本届APEC会议标志，背面图案为北京雁栖湖APEC主会场，两侧图案分别为北京标志性建筑天坛和怀柔慕田峪长城。四海升平景泰蓝赏瓶纹饰以盛唐敦煌莫高窟藻井上的宝相花为设计基础，以代表太平洋的海蓝色为基调，在借鉴中国青花瓷效果的基础上重新创作而成。器型四面开光，周围以浮雕吉祥水纹环绕，象征"四海"，寓意太平洋，而"瓶"寓意"平"，整体寓意四海升平。

3. 生力无穷——文化的维度

四海升平景泰蓝赏瓶不仅是一件精美的艺术品，更被视为中国外交工具和中华文化传播的载体，具有重要的历史、文化和外交意义。赏瓶融合了珐琅、錾胎珐琅、掐丝珐琅三种传统工艺，展现了中国传统工艺美术的精湛技艺和创新能力。四海升平景泰蓝赏瓶作为国礼，向世界展示了中华民族传统工艺的魅力和中国传统文化，促进了国际文化交流和相互理解，对于传播中国文化、提高国家文化影响力具有重要意义。该赏瓶寓意世界和平与共同发展，反映了中国对世界和平发展的美好愿景，同时表达了中国期盼21个国家经济繁荣、走上和谐共荣的发展之路。

4. 时评摘录——美育的担当

中国书画艺术家协会主席陈玉书："景泰蓝是我国著名的精美技艺。这是少有的精品，历年少见。"

北京工美集团运营管理部部长、北京工美艺术研究院院长王晶晶："赏瓶的设计源于传统又不同于传统。传统景泰蓝的色彩丰富、华丽，四海升平赏瓶主色调为海蓝色，象征蔚蓝的太平洋，呼应参加2014年APEC会议的环太平洋各经济体。"

央视文艺："四海升平赏瓶采用融汇了中西方文化艺术的画珐琅工艺，改变景泰蓝所谓的'十蓝九砂'，用丰富的蓝色呈现东方文明古国深厚的人文内涵和浪漫精致情怀。"

① 摘自搜狐网

参考文献

[1] 凌继尧. 艺术鉴赏[M]. 北京：北京大学出版社，2007.
[2] 宋民. 艺术欣赏教程——不同艺术样式的表现特性和名作赏析[M]. 北京：高等教育出版社，2008.
[3] 杨辛，谢孟. 艺术欣赏教程[M]. 北京：北京大学出版社，2013.
[4] 李莉. 艺术美学导读[M]. 北京：中国人民大学出版社，2004.
[5] 冯天瑜，何晓明，周积明. 中华文化史[M]. 上海：上海世纪出版集团，2005.
[6] 苏秉琦. 中国文明起源新探[M]. 北京：生活·读书·新知三联书店，1999.
[7] 彭吉象. 中国艺术学[M]. 北京：高等教育出版社，1997.
[8] 宗白华. 美学散步[M]. 上海：上海人民出版社，1981.
[9] 李泽厚. 美的历程[M]. 北京：文物出版社，1981.
[10] 袁行霈. 中国文学史[M]. 北京：高等教育出版社，1999.
[11] 郭预衡. 中国古代文学史[M]. 上海：上海古籍出版社，1998.
[12] 于非. 中国古代文学[M]. 北京：高等教育出版社，1994.
[13] 黄香山. 中国古代文学简史[M]. 厦门：厦门大学出版社，2003.
[14] 罗宗强，陈洪. 中国古代文学发展史[M].天津：南开大学出版社，2003.
[15] 章培恒，骆玉明. 中国文学史[M]. 上海：复旦大学出版社，1997.
[16] 孔范今. 二十世纪中国文学史[M]. 济南：山东文艺出版社，1997.
[17] 张炯. 中华文学发展史[M]. 武昌：长江文艺出版社，2003.
[18] 黄修己. 中国现代文学发展史[M]. 北京：中国青年出版社，1997.
[19] 林志浩. 中国现代文学史[M]. 北京：中国人民大学出版社，1984.
[20] 张钟. 当代中国文学概观[M]. 北京：北京大学出版社，1998.
[21] 於可训. 中国当代文学概论[M]. 武汉：武汉大学出版社，2004.
[22] 朱维之. 外国文学史[M]. 天津：南开大学出版社，2009.
[23] 梁立基，何乃英. 外国文学简编[M]. 北京：中国人民大学出版社，2010.
[24] 刘洪涛. 外国文学名著导读[M]. 北京：高等教育出版社，2009.
[25] 钮骠. 中国戏曲史教程[M]. 北京：文化艺术出版社，2004.

[26] 周贻白. 中国戏剧史长编[M]. 上海：上海书店出版社，2004.

[27] 杨建文. 戏剧概要[M]. 武汉：华中师范大学出版社，1999.

[28] 章诒和. 戏剧艺术[M]. 武汉：文化艺术出版社，1999.

[29] 麻文琦，谢雍君，宋波. 中国戏曲史[M]. 武汉：文化艺术出版社，1998.

[30] 程芸. 世味的诗剧——中国戏剧发展史[M]. 长沙：湖南人民出版社，2002.

[31] 黄华，牟素芹，崔建林. 艺术文明[M]. 北京：中国物资出版社，2005.

[32] 徐振贵. 中国古代戏剧统论[M]. 济南：山东教育出版社，1997.

[33] 张庚，郭汉城. 中国戏曲通史[M]. 北京：中国戏曲出版社，1992.

[34] 邓涛，刘立文. 中国古代戏剧文学史[M]. 北京：北京广播学院出版社，1994.

[35] 王新民. 中国当代戏剧史纲[M]. 北京：社会科学文献出版社，1997年.

[36] 黄会林. 中国现代话剧文学史略[M]. 合肥：安徽教育出版社，1990年.

[37] 余从，周育德，金水. 中国戏曲史略[M]. 北京：人民音乐出版社，1993.

[38] 傅谨. 新中国戏剧史[M]. 长沙：湖南美术出版社，2002.

[39] 何延喆. 中国绘画史要[M]. 天津：天津人民美术出版社，1998.

[40] 黄宗贤. 中国美术史纲要[M]. 重庆：西南师范大学出版社，1993.

[41] 范扬. 中国美术史[M]. 成都：西南财经大学出版社，2003.

[42] 丁宁. 西方美术史十五讲[M]. 北京：北京大学出版社，2003.

[43] 杨琪. 你能读懂的西方美术史[M]. 北京：中华书局，2007.

[44] 启功. 启功给你讲书法[M]. 北京：中华书局，2005.

[45] 李福顺. 新编中国美术史纲[M]. 重庆：西南师范大学出版社，2003.

[46] 单国强. 中国美术史：明清至近代[M]. 北京：中国人民大学出版社，2004.

[47] 中央美术学院美术史系中国美术史教研室. 中国美术简史[M]. 北京：高等教育出版社，1990.

[48] 邹跃进. 新中国美术史(1949—2000)[M]. 长沙：湖南美术出版社，2002.

[49] 李铸晋，万青力. 中国现代绘画史——当代之部[M]. 上海：文汇出版社，2004.

[50] 崔庆忠. 现代派美术史话[M]. 北京：人民美术出版社，2004.

[51] 朱仁夫. 中国古代书法史[M]. 北京：北京大学出版社，1997.

[52] 蒋勋. 汉字书法之美[M]. 桂林：广西师范大学出版社，2009.

[53] 赵孟頫. 小楷书道德经[M]. 长春：吉林文史出版社，2006.

[54] 萧元. 中国书法五千年[M]. 北京：东方出版社，2006.

[55] 沈尹默. 学书有法：沈尹默讲书法[M]. 北京：中华书局，2006.

[56] 孙继南，周柱铨. 中国音乐艺术通史简编[M]. 济南：山东教育出版社，1993.

[57] 梁茂春，陈秉义. 中国音乐艺术通史教程[M]. 北京：中央音乐学院出版社，2005.

[58] 修海林，李吉提. 中国音乐的历史与审美[M]. 北京：中国人民大学出版社，2008.

[59] 金文达. 中国古代音乐史[M]. 北京：人民音乐艺术出版社，1994.

[60] 李纯一. 先秦音乐史[M]. 北京：人民音乐出版社，2005.

[61] 吴钊，刘东升. 中国音乐史略[M]. 北京：人民音乐出版社，1993.

[62] 乔建中. 音乐艺术[M]. 北京：文化艺术出版社，1998.

[63] 余甲方. 中国古代音乐史(插图本)[M]. 上海：上海人民出版社，2003.

[64] 夏滟洲. 中国近现代音乐史简编[M]. 上海：上海音乐出版社，2012.

[65] 居其宏. 新中国音乐史[M]. 长沙：湖南美术出版社，2002.

[66] 王晓宁. 西方音乐鉴赏语言[M]. 桂林：广西师范大学出版社，2008.

[67] 于润洋. 西方音乐通史[M]. 上海：上海音乐出版社，2003.

[68] 王克芬. 中国舞蹈发展史[M]. 上海：上海人民出版社，2005.

[69] 袁禾. 中国舞蹈意象论[M]. 北京：文化艺术出版社，1994.

[70] 徐明. 舞台灯光设计[M]. 上海：上海人民美术出版社，2009.

[71] 罗雄岩. 中国民间舞蹈文化教程[M]. 上海：上海音乐出版社，2001.

[72] 刘青弋. 现代舞蹈的身体语言教程[M]. 北京：中国人民大学出版社，2011.

[73] 袁禾. 中国舞蹈意象论[M]. 北京：文化艺术出版社，2007.

[74] 陆弘石，舒晓鸣. 中国电影史[M]. 北京：文化艺术出版社，1998.

[75] 倪骏. 中国电影史[M]. 北京：中国电影出版社，2004.

[76] 周星，等. 中国电影艺术发展史教程[M]. 北京：北京师范大学出版社，2005.

[77] 钟艺兵. 中国电视艺术发展史[M]. 杭州：浙江人民出版社，1994.

[78] 郭镇之. 中国电视史[M]. 北京：文化艺术出版社，1997.

[79] 王晓玉. 中国电影史纲[M]. 上海：上海古籍出版社，2003.

[80] 钟大丰，舒晓鸣. 中国电影史[M]. 北京：中国广播电视出版社，2007.

[81] 高鑫，高文曦. 电视艺术：多元与重构[M]. 北京：北京师范大学出版社，2006.

[82] 章柏青. 中国电影·电视——中国文化艺术丛书[M]. 北京：文化艺术出版社，1999.

[83] 张菁，关玲. 影视视听语言[M]. 北京：中国传媒大学出版社，2008.

[84] 李飞雪. 影视声音艺术概论[M]. 北京：中国广播电视出版社，2010.

[85] 刘宏球. 影视艺术概论[M]. 上海：上海文艺出版社，2004.

[86] 周星，王宜文，等. 影视艺术史——艺术教室[M]. 桂林：广西师范大学出版社，2005.

[87] 彭吉象. 影视美学[M]. 北京：北京大学出版社，2009.

[88] 李浩. 唐代园林别业考论[M]. 西安：西北大学出版社，1996.

[89] 王鲁民. 中国古典建筑文化探源[M]. 上海：同济大学出版社，1997.

[90] 俞孔坚. 理想景观探源[M]. 北京：商务印书馆，2000.

[91] 楼庆西. 中国小品建筑十讲[M]. 北京：生活·读书·新知三联书店，2004.

[92] 聂洪达，赵淑红. 建筑艺术赏析[M]. 武汉：华中科技大学出版社，2010.

[93] 王谢燕. 文化建筑设计[M]. 北京：机械工业出版社，2008.

[94] 任军. 文化视野下的中国传统庭院[M]. 天津：天津大学出版社，2005.

[95] 韩欣. 中国古代建筑艺术[M]. 北京：研究出版社，2009.

[96] 苏华. 图说西方建筑艺术[M]. 上海：上海三联书店，2008.

[97] 荆其敏，张丽安. 西方现代建筑与建筑师[M]. 北京：中国电力出版社，2006.

[98] 卞宗舜，周旭，史玉琢. 中国工艺美术史[M]. 北京：中国轻工业出版社，2008.

[99] 华梅,要彬. 中国工艺美术史[M]. 天津:天津人民出版社,2005.
[100] 赵殿泽. 工艺美术丛书:构成艺术[M]. 沈阳:辽宁美术出版社,1987.
[101] 尚刚. 天工开物:古代工艺美术[M]. 北京:生活·读书·新知三联书店,2007.
[102] 宋兆麟. 图说中国传统手工艺[M]. 北京:世界图书出版西安公司,2008.
[103] 吴诗池. 中国原始艺术[M]. 北京:紫禁城出版社,1996.